미학 스캔들

미학 스캔들

진중권 지음

누구의
그림일까?

천년의상상

1

현대미술에 대한 몰이해가 빚어낸 소극笑劇. 세상을 시끄럽게 했던 조영남 사건은 오래전에 세인의 기억에서 지워졌다. 조영남은 구매자를 기만한 '사기죄'로 기소되었고, 1심에서 징역 10월에 집행유예 2년, 항소심에서 무죄판결을 받은 후 지금은 마지막 대법원의 판단을 기다리고 있다. 최종심의 판결을 예단할 수는 없지만 그에게 무죄를 선고한 항소심의 결과가 뒤바뀔 것 같지는 않다. 이 시점에 이미 세인의 기억 속에 사라진 사건을 다시 불러내는 것은 그 사건의 불편한 기억과 더불어 사건이 우리에게 던져준 교훈까지 흘려보내서는 안 된다는 생각에서다.

사실 그 일이 그저 부정적 사건이기만 했던 것은 아니다. 이 사건을 통해 조영남은 (본의 아니게) 우리 미술계에 한 가지 중요한 의제를 던져주었다. 바로 미술의 '현대성'modernity이라는 의제다. 대중은 이 사건에서 화가가 자기 그림을 남에게 대신 그리게 한다는 사실에 충격을 받은 모양이다. 하지만 그들과 달리 나는 외려 이미 수십 년 전에 창작의 정상적인 방법으로 확립된 그 관행을 여전히 '충격'으로 받아들이는 사람들이 남아 있다는 사실에 충격을 받았다. 그리고 나를 절망시킨 것은 현업에 종사하는 화가, 비평가, 이론가마저 현대미술에 대한 이해의 수준이 대중과 크게 다르지 않다는 사실이었다.

작품의 물리적 실행에 조수를 사용하는 관행에 대한 입장은 그냥 견해 차이라 치자. 하지만 그 분야에서 활동해온 전문가라면 적어도 이 문제를 법원으로 가져가는 데에는 반대했어야 한다. 분야의 전문가로서 그들이 할 일은 우선 미술의 영역에 검찰권이 간섭하는 것을 비판하며, 그 문제를 공론의

장에 올려 이론적·비평적으로 논의하는 것이었어야 한다. 하지만 유감스럽게도 비평가 반이정을 비롯한 극소수를 제외하고 미술계의 대다수는 이 문제를 법원에서 해결하기를 원했다. 화가들은 무리 지어 검찰에 조영남을 고발했고, 어느 비평가는 검사의 기소 논리를 논리적으로 지원했다.

그래도 사건이 불거진 초기부터 자기 목소리를 낸 이들은 용감하기라도 하다. 학계에 있는 이들은 논란이 벌어지는 동안은 내내 숨죽인 채 상황과 분위기만 살피다가 1심에서 유죄판결이 내려지자, 그제야 논문이나 학회 발표 혹은 칼럼을 통해 뒤늦게 목소리 높여 나를 비판하고 나섰다. 이쪽 편을 들든 저쪽 편을 들든 사법부에서 판결을 내리기 전에 그 분야 전문가로서 자신의 의견을 제시했어야 할 일이다. 하지만 그들은 법원 판결에 필요한 의견을 제시할 임무를 저버리고, 판사의 판결을 지켜본 뒤 그 판단에 자신들의 비평적 기준을 사후적으로 뜯어 맞추는 기회주의적 행태를 보였다.

사건 직후 논쟁은 주로 인터넷 매체 '오마이뉴스'를 통해 진행되었다. 그 매체에 나는 세 번에 걸쳐 글을 기고하여, 조수 사용을 비난하는 이들의 논거를 일일이 반박하며 '작품의 물리적 실행'을 조수에게 맡기는 것이 현대미술의 확립된 관행임을 설명했다. 하지만 아무리 논리적으로 설명해도 대중은 내 말에 귀를 기울이려 하지 않았다. 이는 전문가 집단도 마찬가지였다. 유감스럽게도 미술의 현대성에 대한 그들의 인식 수준도 대중의 그것과 별로 다르지 않기 때문이다. 21세기에 대중과 전문가 모두 여전히 19세기 인상주의 시절의 낡은 예술관에 매몰되어 있었던 것이다.

세 편의 기고를 마치고 결국 논쟁을 접기로 했다. 그와 함께 팔로워

86만에 달했던 트위터 계정도 닫았다. 아무리 설득을 해도 알아들으려 하지 않으니 틀어 막힌 남의 귀를 뚫느라 내 인생의 소중한 시간을 낭비할 필요는 없다는 생각이 들었던 것이다. 그 후 사건은 법원으로 넘어갔고, 2017년 10월 1심은 조영남에게 유죄를 선고했다. 나의 비판자들은 사건을 그렇게 끝냈다. 하지만 이어진 항소심에서는 판결이 뒤집어졌다. 2018년 8월 서울중앙지법은 조영남에게 무죄를 선고했다. 그로써 나도 뒤늦게 그 사건을 끝낼 수 있었다. 그리고 그 일은 내 머릿속에서도 사라져갔다.

　　항소심 판결 직후 오랜 벗 선완규 편집자가 이 논쟁의 기록을 책으로 남기자고 제안했다. 그 사건을 다시 떠올리기도 싫어 일언지하에 거절했다. 그즈음 《경향신문》에 나를 비판하는 칼럼이 실렸지만 읽어보니 새로운 논점이 없어 대응하지 않기로 했다. 그러다가 우연한 계기에 그 칼럼의 필자가 1심판결 이후 나를 비판하는 글을 아예 논문으로 작성해 어느 학회지에 발표했다는 사실을 알게 되었다. 뒤늦게 찾아보니 1심판결 후 뒤늦게 나에 대한 비판을 시작한 것은 그만이 아니었다. 학계에 속한 몇몇 이도 비슷한 시기에 칼럼이나 학회 발표를 통해 나를 비판하는 글을 내놓았다.

　　1심판결 이후 제기된 비판들은 주로 강사나 교수 등 학계에 몸담은 이들에게서 나온 것이었다. 사건 초기에 빗발친 대중의 비난이 현대미술의 관행에 대한 편견과 무지에서 나왔다면, 1심판결 이후 학계에 속하는 이들에게서 나온 비판은 다소 성격이 달랐다. 피상적이기는 해도 나름대로 미술사에 대한 지식을 바탕에 깔고 있고, 엉성하긴 해도 나름대로 논거와 논증의 형식을 갖추고 있었기 때문이다. 따라서 새로이 제기된 학계의

비판에는, 다소 늦은 감이 있더라도 반박을 해둘 필요가 있다고 판단했다. 그래서 선 편집자에게 다시 연락해 출판 제안을 수락했다.

　문제는 조영남 사건이 아니다. 사건의 경위보다 중요한 것은 이 사건이 제기한 의제, 즉 예술에서 '저자성'의 문제다. '작품의 저자는 누구인가?' 당연한 듯 보이는 이 물음이야말로 현대미술의 본질을 이해하는 데에 결정적 중요성을 갖는다. 이미 오래전에 확립된 현대미술의 관행이 조영남 사건처럼 거대한 사회적 스캔들로 비화한 것은 현대미술에 대한 우리 사회의 인식에 커다란 구멍이 뚫려 있었기 때문이다. 대중은 그럴 수 있다 쳐도, 이 사건에서 나를 절망시킨 것은 미술계에서 활동하는 다수의 전문가까지 인식의 싱크홀에 빠져 있다는 어처구니없는 사실이었다.

　어떻게 이런 일이 있을 수 있을까? 이른바 '교양'의 부족은 아닐 것이다. 이미 시중에는 셀 수 없이 많은 미술 관련 '교양' 서적들이 나와 있기 때문이다. 미술사나 미술비평에 쓰이는 용어나 개념을 구사하는 것으로 보아, 적어도 이 책에서 비판하는 미술계 인사들은 그러한 '교양' 서적은 물론 전문서까지 독파했을 것이다. 심지어 그 책들 중 일부는 그들이 쓴 것이다. 그러나 이들 자칭 '전문가'에게는 주워들은 개념이나 용어를 연결해 서사를 구축하는 능력이 결여돼 있는 것으로 보인다. 전자제품에 비유하자면 그들의 박스 안에도 부품은 빠짐없이 들어 있다. 문제는 그 부품들이 회로로 연결되어 있지 않다는 데에 있다.

　그 결여된 '서사'를 구성하는 것이 이 책의 주요한 내용이다. 현대의 것이든 혹은 그 이전의 것이든 서양미술에 관심이 있는 이들은, 그런 의미에서 이

책부터 먼저 읽어보기를 권한다. 미술에 대해 아무리 많은 정보를 갖고 있어도, 그것들이 서로 연결되어 하나의 체계를 이루지 않는 한, '잡식'으로 전락할 뿐이니까 말이다. 어느 베스트셀러의 제목과 달리 "넓고 얇은 지식"으로는 "지적 대화"가 불가능하다. 넓고 얇은 지식이 줄 수 있는 것은 자기들 사이에 지적 대화가 이루어지고 있다는 주관적 만족감뿐이다. 조영남 사건은 우리의 미술계가 이 넓고 얇은 지식의 껍질로 이루어져 있다는 민망한 사실을 드러냈다.

2

따로 표기를 하지는 않았지만 책의 내용은 크게 네 부분으로 이루어진다. 그 첫 부분인 1장에서 8장까지는 미술사적 접근으로, 예술에서 '저자성'authorship에 관한 관념이 역사적으로 어떻게 변화해왔는지 기술한다. 작품의 물리적 실행을 조수에게 맡기는 것은 르네상스 이래 서양미술의 전통이었다. 회화가 가장 회화적이었던 바로크 시대에도 거장들은 작품의 물리적 실행을 조수의 손에 맡기곤 했다. 화가가 그림을 손수 그리는 '친작'의 관행은 19세기 후반 인상주의 시대에 이르러서야 보편화한다. 하지만 20세기 초 현대미술에 일어난 '개념적' 혁명 이후 친작은 더 이상 예술의 필수 요건으로 여겨지지 않게 된다.

두 번째 부분은 조영남 사건이 벌어진 직후인 2016년 7월 '오마이뉴스'에 연재한 세 편의 기고를 두 개의 장(9~10장)으로 묶은 것이다. 편집 과정에서 변화한 상황에 맞게 약간의 수정을 가하고 눈에 들어온 사소한 오류를

바로잡았다. 이 부분에서는 작품의 물리적 실행을 조수에게 맡기는 관행에 퍼붓는 일반 대중의 비난과 미술계 안팎 몇몇 인사의 비판을 일일이 반박하는 가운데 현대미술을 잘 알지 못하는 이들을 위해 '저자성'의 현대적 기준을 설명하고 있다. 조영남 사건과 관련된 거의 모든 논점을 망라한 이 부분은 가장 논쟁적인 이슈를 핵심적으로 전달한다.

책의 세 번째 부분은 일반 대중이 아니라 미술계 전문가들을 겨냥한 내용을 담고 있다. 1심에서 유죄판결이 내려지자 그동안 사태를 지켜보고만 있던 평론가, 미술이론가, 미술사학자 등이 나를 향해 뒤늦게 포문을 열었다. 이들의 비판에 대한 나의 반박이 11~13장에서 이루어진다. 이 반박을 통해 미술사에 대한 이들의 지식이 얼마나 일천하고, 현대미술에 대한 이해가 얼마나 피상적이며, 작품의 저자성에 관한 이들의 논증이 얼마나 허술한지 드러날 것이다. 전문가를 자처하는 이들의 바닥을 보게 되는 것은 민망한 일이다. 나 자신도 현대미술에 대한 그들의 이해 수준이 이 정도일 줄은 미처 생각하지 못했다.

마지막으로 네 번째 부분(14장)은 이번 사건을 법적 측면에서 조망한다. 조영남 사건에서 예술의 영역과 법률의 영역 사이에 충돌이 일어났다. 미술계에서는 이 문제를 법원으로 들고 갔으나, 법학계에서는 외려 이를 법만능주의jusristocracy로 보아 거기에 비판적 시각을 드러냈다. 이 장에서는 조영남 사건을 바라보는 법학계 내지 법조계의 시각을 소개한 뒤, 1심판결과 2심판결을 비교하면서 서로 어긋나는 두 판결의 바탕에 현대미술에 대한 상이한 관념이 깔려 있음을 보여주게 된다. 항소심의 판결은 현대미술에 대한

올바른 관념이 법원에까지 받아들여졌음을 의미한다.

이 모든 과정에서 한국의 미술계가 보인 행태는 유감스러운 것이었다. 그들은 1심 재판부에 일련의 잘못된 정보를 제공했다. 가령 물리적 실행이 예술의 필수적 조건이라든지, 작가성의 기준이 실행의 솜씨에 있다든지, 회화적 회화에서는 조수를 쓰지 않는다든지, 조수 사용은 작업 과정 자체를 주제화한 메타실험으로서만 허용된다든지, 조수 사용은 지정된 작업장에서 작가의 감독하에 이루어져야 한다든지, 워홀이 작품을 판매할 때 대작의 사실을 알렸다든지…. 현대미술에 대한 몰이해에서 나온 이 모든 그릇된 정보는 그대로 1심판결의 근거로 사용되었다. 미술계의 반성과 성찰이 필요하다.

"지식인은 대중이 듣고 싶어하는 얘기가 아니라, 들어야 할 얘기를 해야 한다." 독일의 시인 프리드리히 실러의 말이다. 조영남 사건은 황우석 사태, 심형래 사태에 이어 대중이 뿜어내는 거대한 집단적 에너지와 맞닥뜨린 세 번째 사건이다. 이런 일을 겪을 때마다 겉으로는 멀쩡해도 내상이 컸던 모양이다. 조영남 사건을 겪으면서 대중과 소통하는 것이 무의미하다는 생각을 하게 됐다. 그로부터 어언 3년, 또다시 눈앞에서 권력이 언론과 대중을 동원해 연출하는 거대한 파국을 본다. 불의를 정의라 강변하는 저 거대한 집단의 맹목적인 힘 앞에서 완벽한 무력감을 느낀다.

2019년 가을
진중권

차례

1

'그의 손으로'
미켈란젤로 혼자
다 그렸다고?

'예술가가 자기 손으로 직접 그린 그림' 곧 '친작'이라는 관습은 비교적 최근의 현상이다. 그 관습이 어느새 관행으로 굳어지자 과거에도 당연히 그랬을 것이라는 착각도 하게 된다. 하지만 시스티나 성당 천장 비계에 누워 그 모든 '위대한' 그림을 손수 그리는 미켈란젤로의 모습은 신화에 가깝다. 그 신화와 현실 사이에는 상상력으로도 덮을 수 없는 넓은 간극이 존재한다.

◆

역사와 관련해 사람들이 흔히 범하는 오류가 있다. 바로 제 시대의 기준을 과거로 투사하는 것이다. 미술사에서도 마찬가지다. 많은 이들이 르네상스 시대에도 예술문화는 오늘날과 다르지 않았을 것이라 생각한다. 하지만 사실 두 시대의 문화는 너무나 다르다. 그리하여 우리는 그 시대의 예술관습을 이해하지 못하고, 그 시대의 사람들은 우리의 예술관념을 이해하지 못할 게다. 르네상스를 1250년과 1550년 사이로 잡는다면 우리의 예술제도는 18세기 이후에, 그리고 우리의 예술가상은 19세기 이후에 탄생한 것이다. 두 문화 사이에는 무려 수백 년의 간극이 존재한다. 이 엄청난 간극을 무시하고 우리의 예술관념을 그 시대로 투사하는 것은 엄청난 시대착오다.

오늘날 우리는 화가와 조각가·작곡가·연주자·건축가와 영화감독을 한데 묶어 모두 '예술가'라 부른다. 하지만 르네상스 시대에는 오늘날과 같은 '예술가' 개념은 존재하지 않았다. 그 시절 화가는 그냥 화가, 조각가는 그냥 조각가로 불렸다. 그리고 화가든 조각가든 모두 유리장인이나 금세공사와 다르지 않은 기술자로 여겨졌다. 심지어 근대적 예술제도(아카데미)가 설립되는 17세기에도 장인 길드에는 여전히 안료나 유리, 액자를 만드는 기술자들이 화가나 조각가와 같은 자격으로 함께 소속되어 있었다.[1] '보테가'bottega라 불리는 르네상스의 공방은 오늘날의 작가 화실이라기보다 차라리 고객으로부터 주문을 받아 물건을 제작·납품하는 공작소에 가까웠다.

르네상스의 공방

바초 발디니Baccio Baldini,1436~1487의 것으로 추정되는 목판화는 르네상스 시대의 공방 분위기를 잘 보여준다. 하늘 위에 떠 있는 것은 머큐리 신이다. 르네상스인들은 당시 유행하던 신플라톤주의 관념에 따라 물건을 제작하는 장인들을 머큐리 신의 자식들로 여겼다. 판화의 오른쪽 위편에 궁정의 벽을 장식하는 프레스코 장인들이 보인다. 한 사람은 그림을 그리고 다른 이는 돌에 안료를 갈고 있다. 그 아래로 금세공사의 가게가 보이고, 바로 그 앞에 조각가가 끌과 망치로 인물상을 깎고 있다. 아쉽게도 지금은 모두 보석상점으로 변했지만, 피렌체의 베키오 다리의 여러 가게들을 보면 르네상스 시대에 보테가의 모습이 어땠는지 대략 짐작할 수가 있다. 그림 1-1

그 시절 예술ars은 아직 기술ars과 충분히 명확히 구별되지 않았다. 당시 화가들은 화판화 외에도 제단화, 봉헌화, 프레스코 벽화 등 다양한 그림을 그렸고, 심지어 조각이나 장신구, 스테인드글라스의 제작에 필요한 밑그림까지 그렸다. 조각가들 역시 그냥 조각만 한 게 아니다. 당시의 조각가들은 제단의 탁자, 걸상, 닫집과 성막 등 종교의식에 사용되는 물건을 같이 만들었다. 당시에 건축의 장식, 교회의 부조, 강단, 무덤, 메달 등 3차원의 구조를 가진 물건은 일체 조각가의 공방에서 제작되었다. 그리고 화가와 조각가는 다시 분수나 다리나 장벽을 짓는 대규모의 건축 프로젝트에 함께 동원되기도 했다.

실용성이 없는 순수 미적 대상으로서 작품이라는 개념은 아직 희박한 상태였다. 예술과 기술 사이에 뚜렷한 구별이 없어 화가는 실용적 사물을

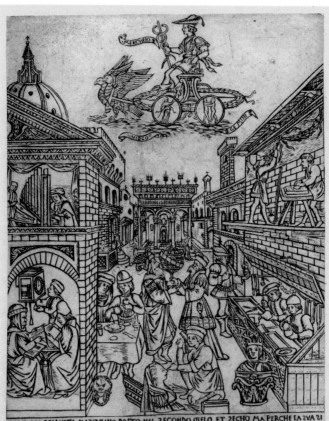

그림 1-1 바초 발디니, 〈머큐리〉, 1646년.

디자인했고 금세공사는 조각을 겸업했으며 필요에 따라 조각가가 건축을
하기도 했다. 심지어 세공사가 건축가의 역할을 하는 경우도 있었다. 원근법을
발명한 필리포 브루넬레스키Filippo Brunelleschi, 1377~1446는 흔히 건축가로 알려져
있으나 원래는 금세공사였다. 아무튼 화가든 조각가든 르네상스 시대에
장인들에게 맡겨진 작업의 규모와 종류는 애초 한 사람의 장인 혼자서 해결할
수준을 넘어서 있었다. 따라서 그 모든 작업을 실행에 옮기는 데에는 당연히
여러 기술자들 사이의 협업이 필요했다.

　　오늘날 '예술'이라 하면 흔히 한 개인의 고독한 '창작'을 떠올린다. 하지만
그 시절 예술의 생산은 성격상 여러 기술자들 사이의 협업으로 이루어질
수밖에 없었다. 공방에는 제작의 효율성을 극대화하기 위해 오랜 시간에 걸쳐
확립된 조직체계와 작업절차가 존재했다. 이 작업자 집단의 꼭대기에 장인이
있었고 그 아래로 조수나 제자가 고용되어 있었다. 물론 그 장인도 한때는
다른 장인의 조수 혹은 제자였을 것이다. 다빈치 같은 거장도 어린 시절에는
명장 베로키오Andrea del Verrocchio, 1436~1488의 공방에서 조수로 일했다. 그 시절
공방에서 행해지던 협업의 방식은 다음과 같았다.

　　대개 장인이 전체적 디자인을 책임졌다. 조토·도나텔로·라파엘로 그 밖의
　　여러 작가들의 디자인과 도상학적 해석의 일관성은 작품의 기원과 최초
　　단계의 전개가 매우 빈번히 장인의 정신과 손의 산물임을 보여준다. (…)
　　조수의 임무는 장인을 도와 재료를 준비하고 디자인이 마련된 후에는 그를
　　도와 작품을 실행하는 데 있었다. 장인이 부재할 경우에는 조수가 작품 전체를

실행했지만, 조수는 대개 프레스코나 동상의 덜 중요한 부분이나 매우 지루한
작업인 장식 부분을 담당했다.[2]

전체적 디자인은 대개 장인이 맡았지만, '대개' 그랬을 뿐 '항상' 그랬던
것은 아니다. 지루한 반복 작업을 하던 조수도 가끔 장인의 부재 시에는 작품
전체의 실행을 책임지곤 했다. 사실을 말하자면 그 시절 작품의 실행에서
조수의 역할은 0퍼센트에서 100퍼센트까지 다양했다. 문제는 완성된 제품의
품질이었지, 구체적으로 누구의 손을 탔는지는 별로 중요하게 여겨지지 않았던
것이다. 그리하여 그 시대에는 컬렉터들도 보유한 작품의 목록을 '제재별'로
분류하곤 했다. 화가 개개인의 스타일을 중시하여 목록을 '작가별'로 작성하는
문화는 뒤늦게, 그러니까 17세기 이후에나 나타난다. 그림 1-2
 물론 르네상스 시대에도 계약을 할 때 꼭 '장인의 손으로 만들라'라는
조건을 다는 주문자들이 더러 있었다. 완성된 제품은 모름지기 진품authentic, 즉
장인의 손으로 만든 원작original이어야 한다는 것이다. 하지만 이 주문을 글자
그대로 친작autograph의 요구로 해석해서는 안 된다. 그 시절 '진품'의 기준과
의미는 오늘날 우리가 아는 것과는 사뭇 달랐기 때문이다.

중세와 르네상스의 계약서에는 종종 "fatto di sua mano"(그의 손으로
제작된)라는 표현이 등장한다. 이 표현은 회화 주문에서 오로지 친작만을
요구한다는 의미가 아니다. 언뜻 명확한 듯하나 이 계약 용어는 보기보다
모호한 것이다. 그것은 화폭을 실현하는 데에 도덕적·법적 책임이 있다는

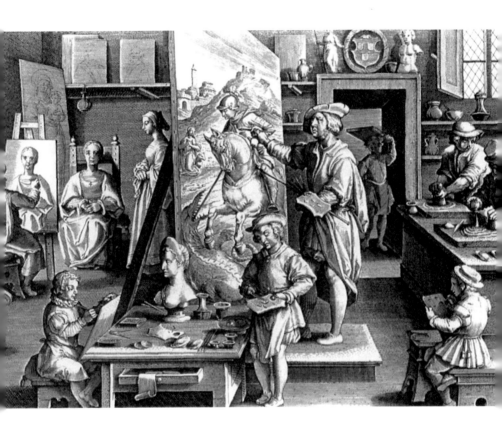

그림 1-2 필립 할레Philip Galle, 〈회화 공방〉, 1595년.

얘기일 뿐 거기에 물리적으로 참여하라는 뜻은 아니다. 그 시기의 수많은 공증문서들이 보여주듯이 이 개념에서 손mano은 개인적 의무 혹은 작가적 책임을 표시하고, 제작된fatto은 '하다 혹은 하게 하다'fare o far fare를 의미한다.[3]

중세와 르네상스에는 이렇게 진품성authenticity의 개념이 친작성autographness과 일치하지 않았다. 위의 인용문이 말해주듯이 당시에 '제작된'fatto이라는 말은 '스스로 만들다'fare 외에 '만들게 시키다'far fare라는 뜻도 갖고 있었다. 즉 장인이 조수에게 만들도록 시킨 작품도 "그[장인]의 손으로 제작된" 작품으로 간주됐다는 얘기다. 다시 말해 작품이 일정한 품질을 갖추고 해당 장인의 양식을 반영하기만 한다면 누구의 손을 거쳤든 당시에는 장인의 진품으로 간주했다. 오늘날 우리도 물건을 살 때 브랜드는 따져도 그것을 실제로 만든 이들의 이름은 굳이 묻지 않는다. 그와 마찬가지 이치다.

'기술'은 '예술'이 되고

하지만 다른 한편에서는 이 낡은 길드의 관행에서 벗어나려는 시도도 있었다. 르네상스에 이르러 미술을 고상한 정신노동으로 격상하려는 움직임이 시작된다. 그 첫걸음은 장인들이 하는 작업을 이론화하는 것으로 나타난다. 대표적 예가 바로 알베르티의 3부작, 《회화론》(1435)·《건축론》(1443~1452)·《조각론》(1464)이다. '이론'theory의 어원은 관조theoria에 있고, 어떤 활동에

이론이 있다는 것은 곧 그 활동이 정신적 관조의 성격을 띤다는 뜻이다.
이렇게 회화를 정신적 활동으로 규정함으로써 알베르티는 화가들을 무지한
공인ェ人에서 지적인 예술가로 끌어올리려 했다. 그런 의미에서《회화론》은
중세적 길드 시스템에 보내는 철거의 계고장이었다고 할 수 있다.[4]

　　회화를 정신적 활동으로 여긴 것은 다빈치도 마찬가지였다. 다빈치는
회화를 아예 과학의 반열로 끌어올리려 했다. 하지만 그러려면 먼저 해결해야
할 문제가 있었다. 당시 사람들은 회화는 육체노동을 포함하기에 과학처럼
순수한 지적 활동이 될 수 없다고 믿었다. 이 세간의 인식을, 다빈치는
"과학에도 펜으로 글을 쓰는 육체노동이 따른다"라는 말로 반박한다. 그렇다고
그가 그림을 그리는 육체노동을 부정적으로 본 것은 아니다. 그는 외려 육체적
실행을 포함한다는 그 이유에서 회화가 양상한 이론이나 과학보다 우월하다고
주장한다. **그림 1-3 그림 1-4**

　　이 모든 것들은 수작업 없이 정신 속에서 일어난다. 이것이 회화의 과학을
　　이룬다. 그로부터 실행이 시작되는데, 이는 방금 말한 이론이나 과학보다 훨씬
　　더 고상한 것이다.[5]

　　르네상스 시대에 회화의 지위가 상승하면서 화가들의 사회적 지위도
향상된다. 이를 단적으로 보여주는 것이 바사리의《예술가 열전》(1550)이다.
중세의 장인들은 대부분 무명으로 남았다. 하지만 르네상스 시대로 접어들며
장인들의 이름이 알려지기 시작하더니, 마침내 장인들의 전기傳記까지 등장한

것이다. 《예술가 열전》에서 바사리는 조형을 하는 이들을 '예술가'artista나

'기능인'artigiano이 아니라 '제작자'artifice라 부른다. 당시 이 용어는 신학

문헌에서 종종 창조주를 가리키는 데 사용되던 것이라고 한다. 결국 바사리에게

예술가는 겸손한 기능공이지만, 동시에 '신성한 제작자'인 셈이다.[6] 그림 1-5

　　이 시절 미술을 수공업에서 해방시키는 데에 중요한 역할을 한 것이 바로

'디자인' 개념이다. 이탈리아인들은 이를 '디세뇨'disegno라 불렀는데, 원래

이 말은 종이에 그린 선묘lineamenti를 의미했다.[7] 이 밑그림은 다양한 재료와

매체로 실현된다. 디세뇨가 물감을 만나면 회화가 되고, 청동을 만나면 동상이

되고, 석재를 만나면 건물이 된다. 물론 경우에 따라 다리가 되거나 분수가

그림 1-3 알베르티의 《회화론》 표지들, 1547년.

그림 1-4 다빈치의 《회화론》 표지, 1651년.

될 수도 있다. 동시에 '디세뇨'는 무엇보다 창작의 바탕이 되는 '콘셉트'concept, '아이디어'idea를 가리켰다. 바사리는 디자인('디세뇨')을 "창조과정에 생기를 주는 원리"라 부르며 그것을 회화·건축·조각의 '공통의 아버지'로 여겼다.

> 디자인과 인벤션은 어느 한 예술이 아니라 이 모든 예술들의 아버지와
> 어머니다.[8]

그림 1-5 바사리의 《예술가 열전》 초판(1550년)과 재판(1568년).

알베르티가 회화·건축·조각을 아직 서로 다른 활동으로 여겼다면,
바사리는 그 셋이 '디세뇨'라는 하나의 동일한 근원에서 흘러나오는 활동이라고
생각했다. 회화·건축·조각이 공통의 기원을 갖는다는 그의 관념에 가장
부합하는 작가는 아마도 그 세 분야에 모두 능했던 미켈란젤로일 것이다.
이탈리아 피렌체의 산타 크로체 성당에는 미켈란젤로의 무덤이 있다. 바사리가
디자인한 이 무덤은 미켈란젤로의 흉상과 그의 죽음을 애도하는 세 여인의
조각상으로 장식되어 있다. 거기서 석관 위의 미켈란젤로는 '디세뇨'를 상징하고,
석관 앞의 세 여인은 그의 세 딸, 즉 회화·건축·조각을 상징한다.[9] 그림 1-6
 바사리가 회화·건축·조각을 한데 묶어 '디세뇨의 예술'arti del disegno이라
부른 것은 오늘날의 '조형예술' 개념에 근접한 것이다. 만약 조형예술이
디자인으로서 이론의 지원을 받는 정신적 활동이라면, 당연히 그것을 가르치는
전문적 기관이 있어야 한다. 그리하여 1563년 바사리는 메디치 가문의 재정적
도움을 받아 피렌체에 '디자인 예술 아카데미 및 회사'를 설립한다. 이름에서
짐작할 수 있듯이 이 기관은 전문적 교육기관이자, 토스카나 지방의 조형적
수요를 담당하는 회사를 겸했다. 즉 근대적 예술학교이면서 여전히 중세적
길드의 성격을 유지했다.
 그러는 사이 르네상스가 저물고 프랑스가 이탈리아 대신 유럽 문화의
중심으로 떠오른다. 17세기 중엽 파리에는 로마의 '산 루카 아카데미'(1577)를
모델로 한 '왕립 회화·조각 아카데미'(1648)가 생긴다. 이어서 영국과 덴마크
등 다른 나라에도 유사한 기관들이 설립된다. 1816년에는 파리의 왕립 회화
·조각 아카데미가 1669년에 세워졌던 음악 아카데미, 1671년에 세워졌던

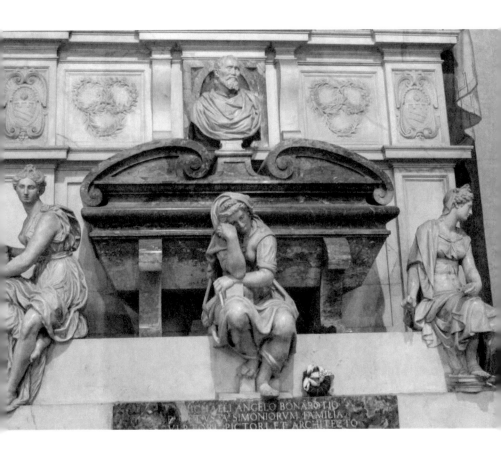

그림 1-6 바사리가 디자인한 '미켈란젤로의 무덤'(1570년)으로 피렌체의 산타 크로체 성당에 있다.

건축 아카데미와 더불어 '예술 아카데미'로 통합된다. 서로 관계없었던 음악과 미술이 마침내 '예술'이라는 이름 아래 한데 묶인 것이다. 오늘날 프랑스 예술 아카데미에는 회화·건축·조각·판화·작곡·영화·사진·무용 등 8분과가 소속되어 있다.

　이 제도의 변화에는 당연히 개념의 변화가 따랐다. 1746년 철학자 샤를 바퇴Charles Batteux, 1713~1780가 유럽 역사에서 처음으로 '예술'의 근대적 개념을 제시한다. 이제는 고전이 된 유명한 저서(《하나의 동일한 원리로 환원된 예술》, 1746)에서 그는 인간이 가진 모든 기술arts을 크게 세 부류로 구분했다. 첫째는 생활의 필요를 충족시키는 실용적 기술arts mécaniques이다. 목공·철공·야금술·세공술 등 우리가 아는 대부분의 실용적 기술이 여기에 속한다. 둘째는 인간에게 즐거움을 주는 아름다운 기술beaux arts, 즉 오늘날 우리가 예술이라 부르는 그것이다. 이 두 번째 기술에 대해 바퇴는 이렇게 말한다. 그림 1-7

　　또 다른 기술들은 즐거움을 목적으로 한다. 그것들은 풍요와 평온이
　　가져다주는 기쁨과 감정의 가슴 속에서만 태어날 수 있었다. 우리는 그것들을
　　본격 예술les beaux arts par excellence이라 부른다. 음악·시·회화·조각, 그리고
　　몸짓의 기술, 즉 무용이 거기에 속한다.[10]

　음악·시·회화·조각·무용 등 과거에는 서로 다른 활동에 속했던 것들이 여기서는 '예술'이라는 하나의 이름으로 불리고 있다. 그 모두가 '아름다운 자연의 모방'이라는 하나의 동일한 원리에 기초한 활동이라는 것이다(한편 셋째

부류는 실용과 쾌락의 두 기능을 동시에 가진 기술로, 바퇴는 웅변술과 건축술 같은 것이 거기에 속한다고 말한다).

여기서 주목해야 할 것은 마침내 '예술'과 '기술'이 범주적으로 구별되었다는 점이다. 원래 'art'라는 말은 기술을 의미했고, 그 말은 오늘날 우리가 예술이라 부르는 것을 포괄했다. 하지만 언제부터인가 시·회화·음악·조각·무용과 같은 기술은 일상의 필요를 충족하는 실용적 기술과는 성격이

그림 1-7 샤를 바퇴, 《하나의 동일한 원리로 환원된 예술》, 1746년.

다르다는 인식이 생겼고, 그 인식을 반영해 그것들을 따로 묶어 '아름다운 기술'fine arts, beaux arts, schöne Künste이라 부르게 된 것이다. 그 '아름다운 기술'fine art을 지금은 줄여서 그냥 '예술'art이라 부른다. 이런 식으로 중세의 장인artisan이 서서히 오늘날의 예술가artist로 변모해간 것이다.

친작의 신화

앞에서 우리는 르네상스 이후까지 집요하게 이어지는 '중세적' 관습을 살펴보았다. 그리고 이어서 그 반대의 흐름, 즉 르네상스 시대부터 서서히 예술의 '근대적' 제도와 개념이 모습을 갖추어가는 과정도 짚어보았다. 이 과정은 13세기에서 18세기에 이르기까지 무려 500여 년에 걸쳐 진행되었다. 그 긴 시간 동안 유럽 사회는 어쩌면 과거의 관성과 미래의 혁신이 공존하는 과도기에 있었는지도 모른다. 장장 18세기까지 지속되는 중세의 잔재와 이미 13세기에 시작되는 근대의 맹아. 이 두 경향의 치열한 싸움을 거쳐 과거의 '기술'이 오늘의 '예술'이 되고 과거의 직공이 오늘의 작가가 된 것이다.

문제는 여기서 발생한다. 장인이 제작한 '제품'과 예술가가 창작한 '작품'은 진품성authenticity의 기준이 서로 다르다. 예를 들어 내가 산 것이 '기술'의 산물이라면, 그것을 누가 만들었는지 굳이 물을 필요가 없다. 오늘날 유명 디자이너의 옷을 사면서 그 옷을 디자이너가 손수 만들었을 것이라 기대하는 사람은 없다. 그 시절에도 장인의 이름(예컨대 '첼리니')은 일종의 브랜드였다.

그리하여 제품이 일정한 품질을 갖추고 장인의 특성을 보여주기만 하면 누구 손을 거쳤든 장인이 만든 진품真品으로 여겨졌다. 심지어 제자가 만든 것을 제 이름으로 내놓는 장인도 있었다.

하지만 그것이 '예술'의 산물이라면 사정은 달라진다. 예술은 한 작가의 개성의 표현으로 여겨진다. 이 때문에 거기서는 작품이 작가의 손을 거쳤는지 여부가 꽤 중요한 문제가 된다. 이 경우 '친작성'이 '진품성'의 기준으로 떠오른다. 사실 이 관습 역시 매우 오랜 기간에 걸쳐 천천히 형성되었다. 중세의 장인들은 거의 무명이었다. 그 시절에 그들은 한갓 공인工人으로 여겨졌기 때문이다. 반면 르네상스의 장인들은 대부분 이름이 남아 있다. 이는 그들이 개인적 양식maniera을 가진 작가作家로 인정받았음을 의미한다. 물론 그렇다고 그들이 친작親作만 했던 것은 아니다.

그러나 그 시절 계약서에 '그의 손으로'라는 단서를 달았던 주문자들은 적어도 작품의 일부에라도 작가의 흔적이 묻어 있기를 기대했을 것이다. 실제로 작품을 의뢰할 때 주문자가 제재를 지정하지 않고 모든 결정을 아예 작가에게 맡기는 경우도 있었다. 즉, 뭘 그리든 그냥 "그[미켈란젤로]의 천재성"이기만 하면 된다는 것이다. 이처럼 '무슨' 그림이냐보다 '누구'의 그림이냐를 더 중시했던 사람들은 적어도 작품의 중요 부분만은 작가가 직접 그리기를 바랐을 것이다. 간혹 주문자가 작가에게 완전한 친작을 요구하는 경우도 있었다. 물론 그런 작품에는 작가가 다른 가격을 매겼다.

티치아노Tiziano Vecellio, 1488(90)~1576의 예를 보자. 1564년 에스파냐의 왕 펠리페 2세가 베네치아의 성당에서 〈성 라우렌시오의 순교〉(1558)를 보고

깊은 감명을 받아, 엘에스코리알 성당을 위해 똑같은 작품을 그려달라고 부탁한다. 그림 1-8 그에게 보낸 편지에서 티치아노는 작품의 친필 모작에는 200두카트, 조수들의 손을 빌린 스튜디오 모작에는 50두카트로 각각 다른 가격을 요구했다. 스튜디오작보다 친작을 선호하는 고객의 취향 때문에 불편한 상황이 벌어지기도 했다. 이탈리아 북부 브레시아 현縣에서 팔라초 푸블리코에 장식할 세 점의 천장그림에 대해 애초 약속했던 금액의 지불을 거절한 것이다. 작품이 티치아노의 손을 거치지 않았다는 이유였다.[11]

이렇게 친작을 선호하는 경향은 이미 르네상스 시대에 나타난다. 하지만 앞서도 말했듯 이 변화가 단선적으로 진행된 것은 아니었다. 예를 들어 티치아노보다 늦게 활동한 틴토레토Tintoretto, 1518-1594는 굳이 친작과 스튜디오작을 구별하지 않았다. 그는 실베스트로 성당의 제단화(1580)는 직접 실행을 맡고, 만투아의 곤자가 백작이 주문한 역사화는 스튜디오에 실행을 맡겼다. 하지만 그 대가로 두 작품에 각기 다른 액수를 요구하지는 않았다. 심지어 산 조르조 마조레 성당의 〈성 처녀의 대관식〉(1594)은 스튜디오 작품임에도 마지막 친작인 〈십자가 강하〉(1594)보다 두 배나 높은 가격을 받았다.[12] 그에게는 친작 여부보다 작품 자체의 완성도가 더 중요했던 것이다. 그림 1-9 그림 1-10

친작에 대한 집착은 예술가가 신격화하면서 더욱더 심해진다. 예술가의 신격화는 특히 예술가를 천재로 간주하는 낭만주의 시대에 정점에 달한다. 하지만 그 조짐은 이미 르네상스 시대부터 나타났다. 일찍이 알베르티는 《회화론》에서 회화가 가진 재현의 능력을 '신성한 힘'forza divina이라 불렀다.

그림 1-8 티치아노, 〈성 라우렌시오의 순교〉, 1558년.

그림 1-9 틴토레토, 〈성 처녀의 대관식〉, 1594년.

그림 1-10 틴토레토, 〈십자가 강하〉, 1594년.

그에게 화가는 그 신성한 힘의 소유자였다.[13] 이처럼 예술가를 거의 '또 다른
신'alter deus으로 격상시키는 것은 알베르티의 저서만이 아니라 르네상스 문헌의
일반적 특성이다. 가령 바사리의 《예술가 열전》을 생각해보라. 여기서 바사리는
재미는 있으나 믿기는 힘든 여러 일화를 인용해 화가들을 턱없이 이상화한다.

 예를 들어보자. 바사리에 따르면 어린 시절 다빈치는 스승 베로키오를
도와 〈그리스도의 세례〉(1472~1475) 제작에 참여했다고 한다. 템페라를
사용한 스승과 달리 다빈치는 유화로 그렸기에 이 그림에서 다빈치의 친필을
쉽게 특정할 수 있다. 예수의 옷을 든 천사와 배경의 일부 그리고 스승이
그린 그리스도의 몸에는 살짝 덧칠을 했다. 그런데 이 부분이 외려 스승이
손댄 부분보다 더 돋보였다. 바사리에 따르면 베로키오는 색채를 다루는 어린
제자의 솜씨가 저를 능가하는 것을 보고는 부끄러워 다시 물감에 손을 대지
않았다고 한다. 물론 이는 사실이 아니다. 오늘날의 연구에 따르면 베로키오는
그 후로도 계속 그림을 그렸기 때문이다.[14] 그림 1-11

 이런 종류의 얘기 중에서 가장 유명한 것은 아마 미켈란젤로의
전설이리라. 바사리에 따르면 시스티나 성당의 천장벽화를 제작할 때
미켈란젤로는 자기가 부른 조수들의 작업이 마음에 들지 않자 그들이
작업장에 못 들어오도록 아예 안에서 문을 걸어 잠갔다고 한다. 밖에서 문이
열리기를 하염없이 기다리던 조수들은 결국 미켈란젤로의 의도를 깨닫고는
부끄러워하며 피렌체로 돌아갔다고 한다. 한마디로 시스티나의 천장벽화
전체를 미켈란젤로 혼자서 그렸다는 얘기다. 정말일까? 어림없는 소리다. 최근
천장벽화의 때를 벗겨내는 과정에서 이 거대한 프로젝트에 여러 명의 조수가

그림 1-11 베로키오, 〈그리스도의 세례〉, 1472~1475년.

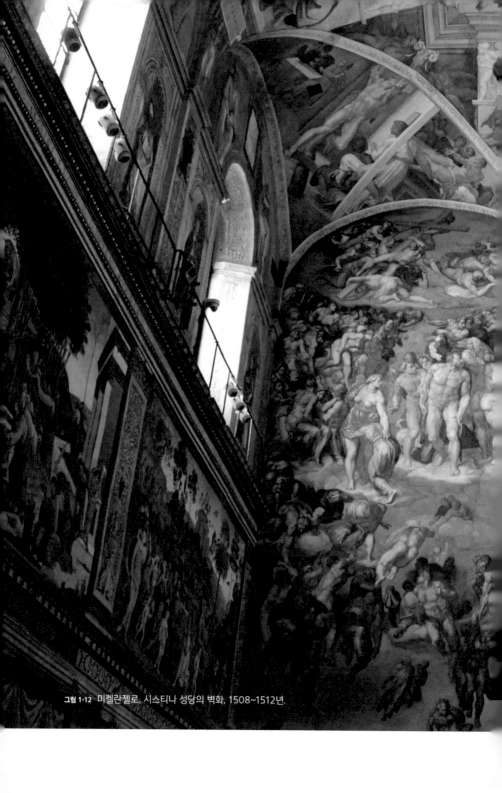

그림 1-12 미켈란젤로, 시스티나 성당의 벽화, 1508~1512년.

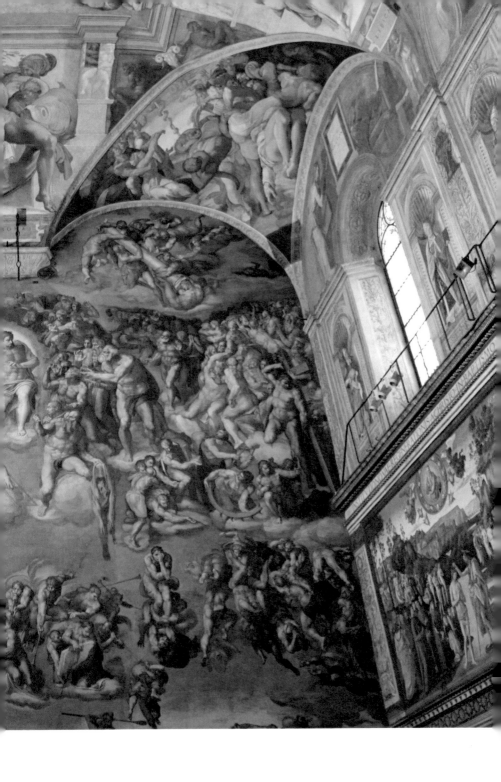

참여했다는 사실이 명확히 드러났기 때문이다. 그럼에도 불구하고, **그림 1-12**

성당에 홀로 남은 천재의 신화는, 등을 대고 누워 그리는 예술가라는 그릇된 관념처럼, 앞으로도 대중의 상상 속에 계속 살아남을 것이다. 그것들은 나름 초인간적 업적을 가늠하려는 시도에서 만들어진 허구들이기 때문이다.[15]

홀로 비계에 누워 천장에 벽화를 그리는 고독한 천재의 신화는 과연 대중의 상상 속에 여전히 살아 있다. 조영남 사건이 터진 직후 어느 지역신문의 칼럼에 그 이야기가 등장한다.

바티칸의 시스티나 성당 천장 밑 작업대에 누운 채, '천지창조'의 완성을 위해 4년 동안 고통스럽게 붓질만 하던 미켈란젤로도 그랬다. 그때 라파엘로 역시 시스티나 성당의 다른 방에서 프레스코화를 그리고 있었다. 두 사람이 성당 복도에서 우연히 만났던 일화가 전해진다. 뒤에 조수들을 거느리고 걸어가던 라파엘로가 홀로 가던 미켈란젤로에게 말을 건넨다. "선생님은 늘 외로워 보이시는군요." 그러자 얼굴을 잔뜩 찌푸린 미켈란젤로가 말한다. "자네는 항상 조수들을 데리고 다니는군. 마치 귀족이라도 되는 것처럼 말이야." 홀로 천장그림을 그리느라 목과 허리를 펼 수 없을 정도로 고생하면서도 특유의 장인정신을 발휘했던 미켈란젤로는, 젊은 라파엘로의 공동 작업이 여간 못마땅한 게 아니었던 것이다.[16]

화가의 신화화는 낭만주의와 더불어 극에 달한다. 예술가 숭배에 비례하여 친작에 대한 집착도 강렬해졌다. 19세기에 예술가는 세속적 성자였다. 중세인들이 성인들의 자취가 담긴 성聖 유물을 원했듯이, 예술이라는 세속종교의 신도들도 미학적 성인들의 손길이 묻은 유물을 원했다. 19세기 후반 예술적 성 유물 숭배를 뒷받침하는 제도가 마련된다. 1870년 경 인상주의자들이 빛을 찾아 스튜디오 밖으로 나가면서 친작이 미술계의 관행으로 확고히 자리를 잡은 것이다. 인상주의자들의 기법, 즉 마르지 않은 물감 위에 재빨리 덧그리는 '알라 프리마'alla prima는 바사리가 말한 화가의 섬세한 손길maniera, 누구도 대체할 수 없는 고유한 터치의 상징이 된다.

친작의 관습은 이처럼 비교적 최근에 확립된 것이다. 그 관습이 관행으로 굳어지자 과거에도 당연히 그랬으리라 착각들을 하게 된 것이다. 실제로 바사리와 같은 르네상스 저자들의 글을 읽으면 마치 그 시절에 이미 오늘날 우리가 갖고 있는 근대적 예술문화가 '완성태'로 존재한 듯 느껴진다. 하지만 기억해야 할 것은 그들의 저작이 보여주는 것은 르네상스의 '이상'일 뿐 그 시대의 '현실'이 아니라는 점이다. 시스티나 성당에서 홀로 비계에 누워 그 모든 그림을 손수 그렸다는 미켈란젤로의 전설. 이 신화와 현실 사이에는 상상력만으로는 메꿀 수 없는 넓은 간극이 존재한다. 그리고 이 간극이 가끔은 당혹스러운 상황을 만들어내기도 한다.

2

렘브란트의 자화상
이것은 자화상인가, 자화상이 아닌가

17세기에 원작의 개념은 친작의 개념과 일치하지 않았다. 그리하여 그 시절에는 제자의 자유모작도 스승의 원작으로 여겨질 수 있었다. 렘브란트의 자화상은 그것의 가장 극단적인 예일 것이다. 만약 '자화상'이라는 말이 오늘날처럼 화가가 자기 손으로 직접 그린 것을 의미한다면, 이른바 '렘브란트 자화상'의 상당수는 자화상이 아닐 게다. 하지만 렘브란트의 시절에는 심지어 자화상마저도 남의 손으로 그려질 수 있었다.

✦

1968년 네덜란드에서 이른바 '렘브란트 리서치 프로젝트'RRP가 시작된다. 이 프로젝트의 목표는 렘브란트Rembrandt Harmenszoon van Rijn, 1606~1669의 것으로 알려진 작품들 중 친작만 골라내 모작·위작·스튜디오작과 구별하는 것이었다. 이제까지 친작 여부를 가리는 일은 감정가들의 눈에 맡겨졌다. 하지만 아무리 예리한 눈썰미를 가졌다 해도 그들의 감정 기준은 어차피 '주관적'일 수밖에 없다. 그러다 보니 작품의 진위를 놓고 감정가들 사이에서 서로 의견이 갈리기 일쑤였다. 이 문제를 극복하기 위해 RRP 연구단은 적외선과 방사선 촬영, 나이테연대측정법 등의 과학적 방법을 동원하여 작품 감정의 '객관적' 기준을 마련하기도 했다.

렘브란트의 서명

이를 위해 연구단은 렘브란트의 작품을 일단 A·B·C 세 부류로 나누었다. A-회화는 렘브란트의 친작들, B-회화는 친작이라고 인정도 부정도 할 수 없는 작품들, C-회화는 렘브란트의 친작이 아닌 작품들. 이렇게 세 범주를 설정하고 조사에 들어갔으나 그들은 곧바로 문제에 봉착한다. 조사의 대상이 된 작품들의 압도적 다수가 이도 저도 아닌 B-회화 그룹에 속하는 것으로 드러났기 때문이다. 결국 그들은 "많은 경우 진품성을 묻는 질문에 대해 논란의 여지가 없는 답변을 주기란 불가능하다"[1]라는 결론을 내린다. 하지만 이렇게 작품의 대다수가 미결정 상태로 남는다면 그의 작품으로 알려진 것들 중에서

친작만 골라내겠다는 이 프로젝트는 사실상 좌초한 것이나 다름없는 셈이다.

어쩌다 이렇게 됐을까? 간단하다. 그 시대의 '원작'의 기준이 오늘날과는 전혀 달랐기 때문이다. 오늘날 우리는 '친작' 여부를 원작의 기준으로 삼는다. 하지만 17세기 네덜란드인들의 원작'principael' 혹은 'origineel'은 친작만을 의미하지 않았다. 당시에는 부분적으로 제자의 도움을 받은 것, 제자가 그린 것에 리터치만 한 것, 제자가 그린 것에 장인이 사인만 한 것도 원작으로 간주했다. 당대의 관행을 무시하고 20세기의 기준을 억지로 17세기에 적용하다 보니 당연히 조사에서 유의미한 결과를 얻을 수 없었던 것이다. 결국 1990년에 새로 프로젝트의 지휘를 넘겨받은 에른스트 판 데 페터링은 이렇게 토로한다.

> "렘브란트 연구 프로젝트의 토대를 이루는 생각, 즉 렘브란트가 손수 그린 작품들을 그의 제자나 조수들이 만든 것들로부터 떼어낼 필요가 있다는 생각은 완전한 시대착오일 것이다. 다시 말해 19세기의 천재 숭배를 엉뚱하게 일상적인 17세기 워크숍 관습에 투사한 것이리라."[2]

20세기 초만 해도 렘브란트 전집corpus에는 1000여 점이 원작으로 포함되었다. 하지만 감정이 거듭될수록 원작의 수가 점점 줄어, 브레디우스의 캐논(1935)은 611점, 거슨의 캐논(1968)은 420점만을 원작으로 인정했다. 수십 년 만에 원작의 수가 절반 이하로 줄어든 것이다. 여기서 다시 과학적 분석을 동원해 친작이 아닌 것들을 골라낸다면 원작의 수는 거기서 훨씬 더 줄어들 것이다. 문제는 친작에 대한 이 과도한 집착이 자칫 미술사에서

렘브란트의 존재를 지워버릴 수도 있다는 데에 있다. 왜? '렘브란트'는 사실
'작품'이 아니라 '활동'의 이름이었기 때문이다. 생각해보라. 워홀의 작품 중
친작 아닌 것들을 제외한다면, 20세기 후반을 지배한 그의 활동의 흔적은 거의
사라져버릴 것이다.

그러다 보니 일각에서는 우려의 목소리도 나온다. 렘브란트의 원작을
친작으로 한정할 경우 렘브란트의 예술세계가 현저히 협소해진다는 것이다.
예를 들어 〈황금헬멧을 쓴 사내〉는 오랫동안 렘브란트의 작품으로 여겨져
왔다. 하지만 1970년대에 작품의 세척 과정에서 그의 친작이 아닌 것으로
판명되었다. 결국 이 작품은 렘브란트의 작품목록에서 삭제되었는데, 이때
많은 이들이 커다란 상실감을 느꼈다. 그중 한 사람이 미술사학자 스베틀라나
알퍼스다. 그녀는 렘브란트가 오늘날과 같은 의미에서 '작가'라기보다는 하나의
'기업'이었다는 사실을 상기시킨다. 그림 2-1

> 〈황금헬멧을 쓴 사내〉가 본질적 혹은 범례적 렘브란트 작품으로 여겨져온 것은
> 놀라운 일이 아니다. 그리고 그 점은 그 진품성이 의심받는 지금도 마찬가지다.
> 그 그림이 그의 손을 거친 게 아닐지도 모른다. 하지만 [그림 속] 노인은
> 렘브란트 집단에 속하는 개인이다. 렘브란트의 기업enterprise을 그의 친작으로
> 환원할 수는 없다.[3]

결국 RRP 연구단도 친작을 가린다는 애초의 야심적 목표를 포기하고
아예 17세기 워크숍의 관행을 재구성하는 쪽으로 연구의 방향을 돌린다. 이

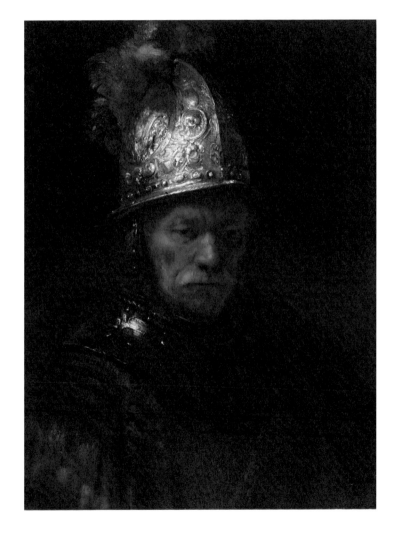

그림 2-1 렘브란트의 주변인, 〈황금헬멧을 쓴 사내〉, 1650년경.

새로운 인식하에 관련 문헌, 분류 목록, 작가서명 등에 대해 꼼꼼한 조사가
이루어졌고, 그 결과 오늘날과는 확연히 다른 당시 워크숍 관행의 윤곽이
드러났다. 그 가운데 작가서명을 예로 들어보자. 우리는 17세기 명장들이
자기가 그린 그림에만 사인을 했고, 작가가 사인한 작품은 친작이라고 믿는다.
실제로는 어떤가? 렘브란트는 제 그림에만 사인을 한 게 아니었다. 사인은 그의
손길이 전혀 닿지 않은 C-회화에도 들어 있었다. 어떻게 된 일일까?

> 렘브란트는 (가끔?) 자기 조수의 작품에 자신의 이름을 넣어 제 작품으로
> 만들기도 한 것으로 보인다. 또한 제자들이, 아마도 그의 허락을 받아, 자기들
> 작품에 렘브란트의 사인을 넣었을 가능성도 배제할 수 없다.[4]

한마디로 제자가 그린 그림에 자기 이름으로 서명을 하고, 때로는 그
서명의 실행마저 제자에게 맡겼다는 얘기다. 오늘날 렘브란트의 것으로
알려진 작품들에는 거의 대부분 서명이 되어 있는데, RRP 연구단에 따르면 그
서명들은 대략 아래의 여섯 가지로 분류된다고 한다.

①렘브란트의 친작에 렘브란트가 서명
②조수의 도움을 받은 렘브란트의 그림에 렘브란트가 서명
③조수 혼자 그린 그림에 렘브란트가 직접 서명
④조수 혼자 그린 그림에 조수가 대리 서명
⑤렘브란트가 그린 그림에 거래인이 사후에 서명

⑥조수가 그린 그림에 거래인이 사후에 서명

여기서 ⑤와 ⑥은 물론 중개인이 작가 허락도 없이 몰래 그려 넣은 가짜 서명이다. 하지만 그렇다고 그것들이 위작인 것은 아니다. 서명이 위조되었다고 그림까지 위조된 것은 아니기 때문이다. 위조된 서명에도 불구하고 ⑤는 엄연히 렘브란트의 친작이며 ⑥도 당시에 렘브란트의 진품으로 통했던 스튜디오 작품이다. 이 모든 정황은 당시의 작가서명이 오늘날과는 사뭇 다른 기능을 갖고 있었음을 암시한다. 즉 렘브란트의 시대에 작가서명은 명장이 손수 그린 '친작'임을 보증하는 게 아니라 명장의 스튜디오에서 나온 '정품'임을 보증하는 용도로 쓰였다.

자화상은 자화상이 아니다

그렇다면 자화상은 어떨까? 아마도 미술사에서 렘브란트만큼 많은 자화상을 남긴 화가는 없을 것이다. 화가의 경력을 시작한 20대부터 생을 마감하는 60대에 이르기까지 그는 자신의 모습을 꾸준히 회화로 기록해나갔다. 그렇게 제작된 자화상이 지금까지 알려진 것만 꼽아도 대략 회화 50점, 동판 30점, 소묘 5~10점, 모두 합해 최대 90점에 이른다. 같은 시대에 활동했던 루벤스가 고작 7점의 자화상을 남긴 것을 생각하면 실로 엄청난 양이 아닐 수 없다. 아무튼 그 자화상들 덕분에 우리는 20대 청년이

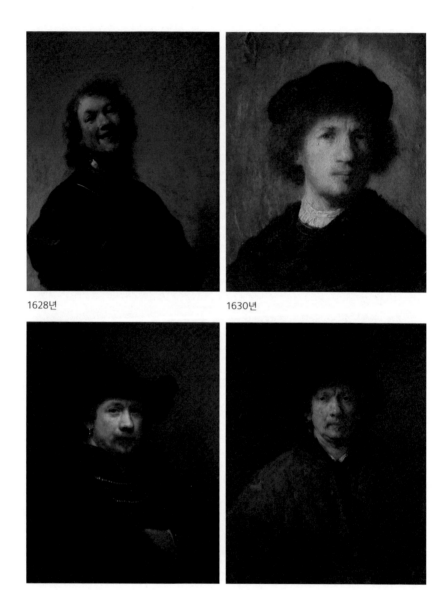

1628년

1630년

1642년

1652년

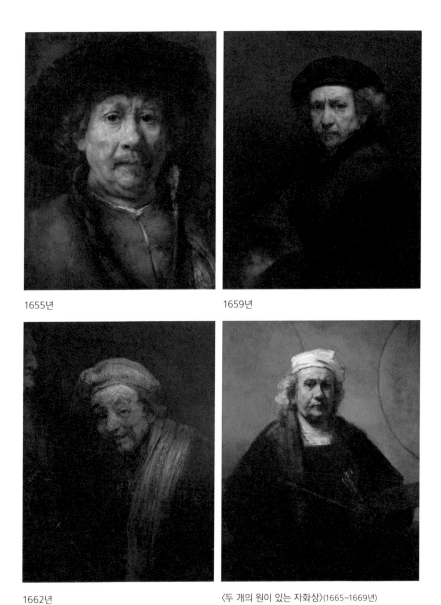

1655년

1659년

1662년

〈두 개의 원이 있는 자화상〉(1665~1669년)

그림 2-2 렘브란트의 다양한 자화상.

서서히 60대 노인으로 변해가는 과정을 마치 고속으로 재생되는 필름을 보듯
생생히 지켜볼 수가 있다. 그림 2-2

사실 렘브란트의 시대에는 '자화상'self-portrait이라는 명칭이 존재하지
않았다. 물론 '자화상'이라는 낱말이 없었다고 자화상까지 없었던 것은 아니다.
지금 우리가 자화상으로 분류하는 그림들은 그 시절 그냥 '그 자신이 그린
화가의 초상'portrait of an artist done by himself이라 불렸다. 언뜻 보기에는 그 말이
그 말 같지만 둘 사이에는 어쩌면 중요한 차이가 있다. 왜? '자화상'이라는 말이
근대적 의미의 자기성찰 혹은 자아탐구를 함축한다면, '그 자신이 그린 화가의
초상'은 그저 '화가가 다른 이들의 초상을 그리듯 자기 초상도 그린 것'에
가깝기 때문이다.

어느 경우든 자화상은 '화가가 거울에 비친 제 모습을 그린 그림'을
가리킨다. 그런데 RRP 연구단의 조사에 따르면 그런 문자적 의미에서
렘브란트의 자화상은 생각보다 많지 않다고 한다. 그의 자화상으로 알려진
90여 점 중 친작은 유화 33점, 에칭 6점, 소묘 2~3점뿐이고, 나머지는
제자들 손으로 그려졌다는 것이다. 결국 그동안 그의 자화상으로 알고 있던
작품의 절반 이상이 실은 '자화상'이 아니었던 셈이다. 그렇다면 제자들이 그린
이것들은 뭐라고 불러야 할까? '자화상'이 아니라 '초상화'라고 불러야 할까?
그럴 수도 없다. 그것들은 자화상도 아니지만 초상화도 아니었기 때문이다.

사실 렘브란트는 자기를 그리라고 제자나 조수들 앞에서 포즈를 취해준
적이 없다. 그렇다면 제자들이 그린 그의 초상은 무엇인가? 그것은 렘브란트
자신이 그린 자화상을 제자들이 모사한 것이다. 다시 말해 자기가 서 있어야 할

그 자리에 이젤을 갖다놓고 그 위에 제가 그린 자화상을 올려놓고는 제자들로 하여금 베껴 그리게 한 것이다. 이는 렘브란트가 제자들을 훈련시킬 때 즐겨 쓴 방식이었다고 한다. 그러니 제자들이 그린 것은 렘브란트의 초상이 아니라 특정한 의미에서 자화상이었던 셈이다. 정확히 말해 그것들은 렘브란트 자화상의 모작이다.

렘브란트의 스튜디오에서 제작한 모작들은 이른바 '자유모작'free copy이었다. 즉 트레이싱tracing이나 그 밖의 전사傳寫 기술을 이용해 기계적으로 복제한 것이 아니라 조수들의 눈썰미로 비교적 자유롭게 복제한 작품이었다. 나아가 그 모작들은 또 다른 의미에서도 '자유'로웠다. 후대의 모사가模寫家들이 원작의 브러시 워크 하나하나를 따라 베꼈다면, 렘브란트의 제자들은 모작을 하더라도 스승의 브러시 워크를 그대로 베끼지 않고 각자의 필법에 따랐다. 그 자체가 원작의 속성을 가졌기에 그 모작들은 원작이 사라진 경우에는 사라진 원작의 지위를 대신하기도 했다.

그것들 중의 하나가 오스트레일리아 멜버른의 국립 빅토리아 미술관이 소장한 자화상이다. 이 작품은 오랫동안 렘브란트의 친작으로 인정받아왔다. 화면 오른쪽 중간에 검은 잉크로 'Rembrandt f. 1660'이라 적혀 있는데, 이것이 친작이라는 추정을 강화했을지도 모르겠다. 이름 뒤의 'f'는 라틴어 'fecit'(만들다)의 약자로, 화가의 순수한 친작이거나 그가 실행을 주도한 작품임을 나타내는 기호로 알려져 있기 때문이다. 하지만 1972년 RRP의 조사 결과 이 작품은 이름을 모르는 누군가가 렘브란트풍으로 그린 것으로 판정됐다. 작가서명은 나중에 첨가된 것이라고 한다. **그림 2-3 그림 2-4**

그림 2-3 렘브란트 워크숍, 〈자화상〉, 1660년.

그림 2-4 렘브란트, 〈이젤 앞의 자화상〉, 1660년.

1982년 RRP에 다시 의뢰한 결과 이 작품이 그래도 렘브란트의
워크숍에서 나왔으며 제자의 손에 의해 렘브란트가 보는 앞에서 그려진
것이라는 판정이 내려졌다.[5] 한마디로 방금 말한 '자유모작'이라는 것이다.
그렇다면 이것은 누구의 작품일까? 확실한 것은 렘브란트가 제자가 그린
스튜디오 모작 역시 제 이름으로 팔았다는 것이다. 여기서 흥미로운 사태가
발생한다. 우리는 모든 자화상은 당연히 친작이며 '남이 그린 자화상'이란
형용모순이라 생각한다. 하지만 렘브란트의 시대에는 이렇게 친작 아닌
자화상Non-autograph self-portraits도 존재할 수 있었다.[6]

렘브란트의 자기숭배?

친작이든 스튜디오작이든 자화상은 자화상이다. 자화상이 그려질 때마다
그는 적어도 한 번은 거울 앞에 서야 했다. 왜 그렇게 자주 거울 앞에 섰을까?
이에 대해 그동안 다양한 답변이 제시되었는데, 그 대부분은 렘브란트에게
"그렇게 하지 않으면 안 되는 어떤 '내적 충동'이 있었다는 것"이다. 1906년
네덜란드의 미술사가 프레데릭 데게너르는 렘브란트의 자화상이 자기숭배에서
출발했으나(자신을 그리스도로 연출했던 뒤러의 자화상을 생각해보라) 시간이
흐르면서 점차 예술가로서 자의식을 표현하는 수단으로 발전해갔다고
주장했다. 그림 2-5

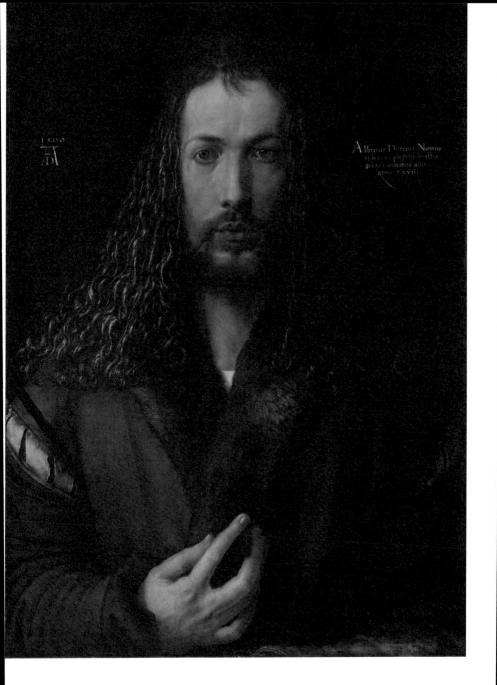

그림 2-5 알브레히트 뒤러, 〈자화상〉, 1500년.

그 후 렘브란트는 심각한 사람이 되어 자신의 불행과 고독을 포함해 모든 것을 자화상 속에 표현했다. 동시에 예술가로서 자기확신, 자부심과 승리 또한 그 안에서 표현했다.[7]

야코프 로젠베르크는 1946년의 모노그래프에서 렘브란트의 자화상이 "외면의 묘사와 표현으로부터 날카롭게 꿰뚫는 자기분석과 자기관조"로 나아갔다고 해석한다. 파스칼 보나푸는 1985년의 저서에서 렘브란트의 자화상이 "자기와의 대화이자 기도"로, 그 기도는 "1625년에 시작하여 1669년에 끝난다"라고 말했다. 페리 채프먼은 1990년에 출판된 렘브란트 모노그래프에서 그의 자화상을 "죽을 때까지 계속되는 자기탐구의 충동", "현대적 의미에서 자신의 정체성에 대한 끝없는 탐구"로 단정한다. 자의식, 자기탐구, 자기와의 대화 등 비슷한 해석이 한 세대 내내 이어진 셈이다.[8]

자세히 살펴보면, 데게너르가 "심각한 사람"이라 부른 렘브란트가 근대철학에서 말하는 '주체'의 모습에 가까운 것을 알 수 있다. 서구의 근대철학은 외부에서 내면으로 향하는 내성철학, 의식으로 의식 안을 들여다보는 반성철학, 자기의 속말을 자기가 듣는s'entendre parler 독백철학의 성격을 갖는다. 그런데 위의 여러 기술들은 렘브란트를 벌써 이 내성적 주체, 반성적 주체, 자기와 대화하는 고독한 존재로 묘사한다. 하지만 그 시기는 데카르트의 《성찰》이 아직 출간도 되지 않을 때다. 이것으로 보아 위의 여러 기술들은 데카르트 이후의 관념을 데카르트 이전의 화가에게 투사한 것으로 판단된다.

그렇다면 렘브란트는 왜 그토록 빈번히 거울 앞에 섰을까? 17세기에 화가의 자화상이 지금과는 상당히 다른 기능을 갖고 있었기 때문일 것이다. 앞에서 얘기한 것처럼 이미 르네상스 시대에도 작품의 제재보다 작가에 더 관심을 보이는 컬렉터들이 일부 존재했다. 이들은 탁월한 작가의 초상을 갖기를 원했고, 그중 일부는 실제로 그들의 초상을 사서 모았다. 이 유행의 확산에는 바사리도 한몫한 것으로 보인다. 바사리는 《예술가 열전》 2판에 화가들의 목판 초상을 수록한 바 있는데, 이것이 이탈리아 사회에 화가들의 초상을 수집하는 문화가 확산되는 중요한 계기로 작용했던 것이다.

당연히 17세기 네덜란드에도 제재보다 작가에 더 관심을 보이는 컬렉터들이 있었다. 바사리 시대의 이탈리아인들처럼 이들 역시 화가들의 초상화를 경쟁적으로 사 모았다. 렘브란트와 같은 예외적 재능을 가진 화가의 초상은 당연히 찾는 사람이 많았다. 더군다나 그 초상이 화가 자신의 손으로 그린 것이라면 그 인기는 더욱더 높았을 것이다. 한마디로 '그 자신이 그린 렘브란트 초상'contrefeitsel van Rembrandt door hem selffs gedaen은 당시 네덜란드의 예술 애호가들에게 매우 매력적인 수집 아이템이었다. 렘브란트로서는 이 뜨거운 수요에 응하지 않을 이유가 없었고, 그래서 그토록 자주 거울 앞에 섰던 것이다.

한편, 렘브란트가 자화상을 그토록 많이 그렸다는 것은 당시 그가 국제적 명성을 누리고 있었다는 것을 의미한다. 또 그의 자화상 제작이 1625년에서 1669년까지 지속되었다는 것은 그의 명성이 평생 동안 유지되었다는 뜻이다. 따라서 렘브란트가 노년에 가난과 망각 속에서 쓸쓸히 죽었다는 세간의 믿음은

한갓 신화에 불과한지도 모른다. 실제로 오늘날 학계에서는 그 이야기를 20세기의 창작 신화로 간주한다. 여기서 데게너르의 1906년 언급을 다시 인용해보자.

그 후 렘브란트는 (…) 자신의 불행과 고독을 포함해 모든 것을 자화상 속에 표현했다. 동시에 예술가로서 자기확신, 자부심과 승리 또한 (…) 표현했다.

아마도 이것이 신화의 시작이었을 것이다. 렘브란트 자화상에 대한 니콜라이 하르트만Nikolajs Hartmanis, 1882~1950의 《미학》에 등장하는 그 유명한 분석도 데게너르의 설명에 영향을 받은 것으로 보인다.

렘브란트의 노년의 초상(가령 런던에 있는 것)을 예로 들어보자. 풍상에 찌든 창백한 얼굴, 특히 두 눈의 시선에는 우리를 한번 사로잡고는 놔주지 않는 그 무언가가 있다. 그게 뭔지 말하기는 어렵지만 그것은 분명히 존재하며, 보는 이에게 엄습해 들어온다. 그로써 그 삶의 고난과 극복, 천재성의 내적 운명, 그리고 아마도 그의 본질의 개별적 법칙, 그리고 그와 동시에 어떤 인간 보편적인 것과 최고를 지향하는 자의 비극이 우리에게 단번에 알려진다. 눈에 보이지 않는 이 모든 것이 색채와 형태의 놀이 속에 가시화된다.[9]

이 이야기 속 렘브란트에는 19세기 낭만주의적 영웅의 모습이 투사되어 있다. 이 고독한 천재의 신화는 훗날 반 고흐에 이르러 그 정점에 달하게 될

것이다. 분위기를 깨서 미안하지만, 렘브란트가 평생에 걸쳐 그토록 많은 자화상을 제작한 것이 고독한 "자기와의 대화"라거나 "현대적 의미에서 자신의 정체성에 대한 끝없는 탐구"였던 것 같지는 않다. 왜냐하면 헤릿 다우, 프란스 판 미에리스 등 당시 좀 알려진 작가들도 평생에 걸쳐 그 못지않게 많은 자화상을 남겼기 때문이다.

　　이제 한 가지 물음이 남았다. 렘브란트는 왜 제자의 모작을 자신의 자화상으로 판매했을까? 화가의 자화상을 찾는 이들이라면 당연히 그림에서 화가의 친필을 기대할 것이고 렘브란트도 이를 모르지 않았을 것이다. 그런데 왜 그는 그들의 손에 자신의 친필이 전혀 들어가지 않은 모작을 넘겨줬을까? 판 데 페터링은 그것이 명성구매자naemkooper, 즉 작품의 품질과는 관계없이 작가의 이름만 보고 작품을 사는 이들을 조롱하는 행위였을지도 모른다고 말한다. 하지만 그의 의도가 무엇이었든 당시 맥락에서는 제자의 자유모작도 얼마든지 스승의 자화상이 될 수 있었다.

　　17세기에 원작의 개념은 친작의 개념과 일치하지 않았다. 그리하여 그 시절 제자의 자유모작도 스승의 원작으로 여겨질 수 있었다. 렘브란트의 자화상은 그것의 가장 극단적인 예일 것이다. 만약 '자화상'이라는 말이 오늘날처럼 화가가 자기 손으로 직접 그린 것을 의미한다면, 이른바 '렘브란트 자화상'의 상당수는 자화상이 아닐 게다. '남이 그려준 자화상'이란 우리에게 그저 형용모순일 뿐이다. 하지만 렘브란트의 시절에는 심지어 자화상마저도 남의 손으로 그려질 수가 있었다. 요약하면, 17세기 네덜란드에서 '자화상은 자화상이 아니었다. 그럼에도 자화상은 자화상이었다'.

3

루벤스의 스튜디오
17세기의
어셈블리라인 회화

17세기 네덜란드 화가들은 '시장을 위한 생산'을 했다. 발달한 상업자본주의를 바탕으로 경제적 측면에서 그림에 대한 수요가 엄청나게 늘어나고 있었고, 그 수요를 충족하려 화가들의 워크숍에서는 거의 공장에 가까운 시스템이 돌아가고 있었다. 이른바 '어셈블리라인 회화'를 찍어내고 있었던 셈이다.

✦

렘브란트가 네덜란드에서 활약하던 시절 플랑드르에선 이미 오래전부터 루벤스가 활동하고 있었다. 파울 루벤스Peter Paul Rubens, 1577~1640는 수많은 조수들을 거느리고 대형 스튜디오를 운영한 것으로 알려져 있다. 그의 스튜디오 작업에는 세 가지 표준패턴이 있었다고 한다.[1] 첫째, 루벤스 자신이 조수의 도움 없이 손수 그리는 것. 둘째, 그의 감독 아래 조수나 제자들이 그리는 것. 그 제자들 중에는 훗날 명장이 될 반 다이크 같은 화가도 있었다. 셋째는 다른 독립적 예술가와 구상·실행을 함께하는 것. 루벤스는 얀 브뤼헐Jan Brueghel de Oude, 1568~1625, 프란스 스니더르스Frans Snyders, 1579~1657, 코르넬리스 데 포스Cornelis de Vos, 1584~1651 등 당대의 유명 작가들과 공동창작을 하곤 했다.

누구의 그림인가

당시 북유럽에서 둘 이상의 화가의 협업은 그냥 '그림을 그리다'라는 말의 동의어로 통했다. 루벤스 같은 명장도 그림의 특정 부분은 그 분야 전문가에게 맡기는 것이 관행이었다. 실제로 루벤스의 그림에 등장하는 동물은 대부분 동물화가 스니더르스의 손을 빌린 것으로 알려져 있다. 예를 들어 루벤스의 명작 〈결박된 프로메테우스〉(1618)를 보자. 프로메테우스의 배에서 간을 꺼내 먹는 저 거대한 독수리가 바로 스니더르스의 솜씨다. 우리에게는 다소 이상해 보이나, 당시에는 그림의 제작에 다른 화가의 손을 빌리는 것이 작품을 망치는 일이 아니라 그 수준을 높이는 방법으로 여겨졌다. 그림 3-1

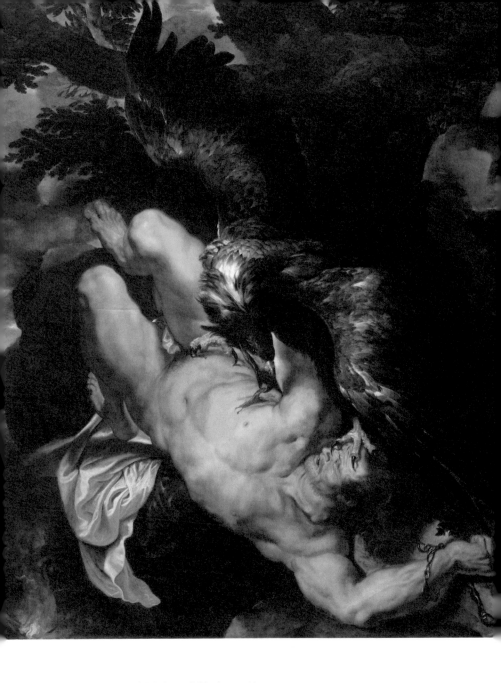

그림 3-1 루벤스, 〈결박된 프로메테우스〉, 1618년.

루벤스와 협업을 한 또 다른 작가는 얀 브뤼헐이다. 그는 당시 '벨벳 브뤼헐', '꽃의 브뤼헐', '파라다이스 브뤼헐'이라 불렸다. 직물과 꽃병과 낙원의 묘사에 능했다는 얘기이리라. 루벤스는 정통 역사화가였고, 브뤼헐은 탁월한 정물화가이자 풍경화가였다. 두 분야의 거장이 걸작을 위해 힘을 합치는 것은 당연한 일이었으나 뚜렷이 구별되는 양식을 가진 두 화가의 협업은 당시에도 흔한 일은 아니었다고 한다. 그동안에는 이 협업을 루벤스가 주도한 것으로 여겨졌지만, 최근 기술적 분석을 통해 상당수 작품이 브뤼헐의 공방에서 시작되었다는 것이 밝혀졌다. 외려 브뤼헐이 그림의 구상과 구성을 주도했다는 얘기다.[2] 그림 3-2

두 사람 이상의 협력이라 해도 장인과 조수 사이의 협업은 방금 말한 것과는 본질적으로 구별된다. 동등한 자격을 가진 두 독립적 예술가 사이의 협업이 '수평적' 분업이라면 예술가와 조수 또는 제자 사이의 협업은 위계에 따른 '수직적' 분업으로 이루어졌기 때문이다. 이 협업 방식의 차이는 당연히 그림에도 그 흔적을 남길 수밖에 없다. 수평적 분업은 하나의 그림 안에 동시에 두 개의 양식style이 존재하는 반면 수직적 분업은 그림 전체가 하나의 양식으로 통일되어 있기 마련이다. 조수나 제자들이 자신들의 개성을 자제하고 스승의 양식에 맞추어 그리기 때문이다.

루벤스와 브뤼헐의 작품은 때로는 공동 명의로, 때로는 어느 한 작가의 이름으로 발표됐다. 어느 경우든 하나의 작품 안에 비교적 뚜렷이 구별되는 두 양식이 조화롭게 공존한다. 두 거장 사이의 수평적 분업인 경우 '친작' 확인과 관련된 문제는 발생하지 않는다. 두 작가의 예술적 수준이 대등하므로 작품의

어느 부분을 어느 작가가 그렸느냐에 따라 작품의 품질이 높아지거나 낮아지지
않기 때문이다. 반면 작가와 조수 사이의 수직적 분업에서는 '친작'과 관련한
문제가 따르기 마련이다. 누가 어느 부분을 그렸느냐에 따라 작품의 가치가
현저히 달라지기 때문이다.

　　루벤스의 작업방식은 주문자와 주고받은 편지 등 여러 문헌을 통해 비교적
자세히 알려져 있다. 1620년 오토 스펄링이라는 이가 루벤스의 스튜디오를
방문하여 목격했던 것을 글로 남겼다.

　　거대한 방이 우리 눈에 들어왔다. 창문은 없지만 천장에 뚫린 큰 구멍이 조명
　　역할을 했다. 꽤 많은 수의 젊은이들이 그곳에 모여 있었는데 그들은 각자
　　자기의 캔버스에 들러붙어 루벤스에게 넘겨받은 여기저기 색칠 된 분필소묘를
　　회화로 실현하는 데에 열중하고 있었다. 그 그림들의 실행은 온전히
　　젊은이들이 해야 했다. 그 후에는 선과 색으로 마지막 터치를 가하는 방식으로
　　루벤스 자신의 손으로 완성되었다.[3]

　　분필소묘 외에도 밑그림으로는 작은 패널에 유화물감으로 그린 오일
스케치oil sketch가 자주 사용되었다. 스튜디오의 전형적 작업절차는, 장인이
먼저 오일 스케치를 그려 넘겨주면 조수나 제자 혹은 협력자가 그것을
주문받은 크기대로 확대·복제를 하고, 마지막으로 장인이 리터치하여 작품을
완성하는 것이었다. 예를 들어 〈페르세포네의 납치〉(1636~1637)의 밑그림과
완성작을 비교해보면 이 과정에서 무슨 일이 벌어지는지 금방 눈에 들어올

그림 3-2 브뤼헐과 루벤스, '오감' 시리즈에서 〈시각〉, 1617년.

것이다. 원래 28.4×20.1센티미터 크기였던 오일 스케치가 조수의 손을 거쳐
270×180센티미터 크기로 10배 가까이 확대됐다. 그림 3-3 그림 3-4

　　이 작업이 끝나면 장인은 리터치를 통해 그림에 자신의 필적을 남긴다.
예를 들어 스승이 그린 그리스도의 몸에 가한 다빈치Leonardo da Vinci, 1452~1519의
리터치는 '스푸마토'Sfumato라 하여, 오늘날 다빈치 고유의 필법으로 인정된다.
작품을 감정할 때는 '패시지'passage라고 하여 필법의 변화가 일어나는 지점에
특히 주목하는데, 리터치는 그 패시지를 보여준다는 점에서 작품의 원작성을
수립하는 데에 꽤 중요한 역할을 한다. 하지만 리터치만으로는 친작성을
보장하기에 충분하지 않다. 그리하여,

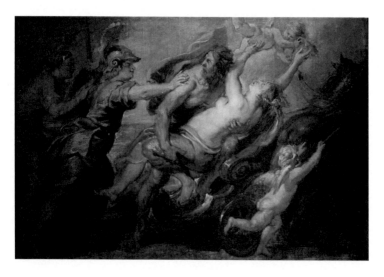

그림 3-3 루벤스, 〈페르세포네의 납치〉, 1636~1637년, 28.4×20.1센티미터.

오늘날에는 루벤스의 '소품'이 특별히 선호되고 평가된다. 오직 그것들만이
이 탁월한 플랑드르 바로크 장인의 친필 창작의 과정을 알려주기 때문이다.
오늘날 작품에 대한 우리의 지각은 '원작'에 속하는 것에 대한 우리의 이해, 즉
한 그림이 특정 예술가의 친작—곧 진작—여부에 커다란 영향을 받는다.

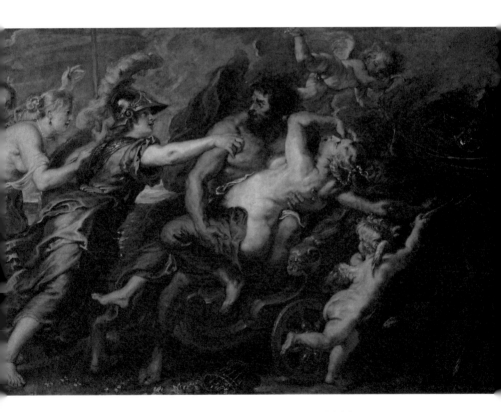

그림 3-4 루벤스, 〈페르세포네의 납치〉, 1636~1637년, 270×180센티미터.

루벤스의 작품을 볼 때 잊어서는 안 될 것은 그의 친작은 오직 오일 스케치나
그 밖의 예비 작업뿐이며 작가 고유의 '어휘', 즉 그의 친필을 볼 수 있는 곳도
거기뿐이라는 사실이다. 왜냐하면 루벤스의 시대에 예술가의 창조성은 어떤
그림의 실질적 실행이 아니라, 그의 예술적 창안invention, 그의 관념idea에 따라
평가되었기 때문이다.[4]

루벤스의 친필은 예비 작업에서만 볼 수 있다는 말은 그의 대작들이
대부분 리터치 작품이라는 얘기다. 흔히 루벤스는 조수들이 작품을 실행하는
과정을 지휘·감독했다고들 한다. 하지만 이 말도 글자 그대로 이해해서는
곤란하다. 기록에 따르면 루벤스는 조수들의 작업을 감독하는 일을 믿을 만한
제자 반 다이크에게 거의 맡겼다. 심지어 당시 항간에는 루벤스가 아예 작업
현장에는 나타나지도 않는다는 풍문까지 나돌았다.

한편 루벤스의 시대에 창조성의 기준이 실행이 아니라 "창안과 관념에"
있었다는 주장에는 약간의 주의가 필요하다. 19세기의 원작 개념을 투사하는
것을 피하려다 엉뚱하게 20세기의 원작 개념을 투사하는 오류에 빠질 수
있기 때문이다. 가령 루벤스의 오일 스케치 〈바쿠스의 승리〉(1636)를 보자.
26×41센티미터 크기의 작은 패널을 일곱 배 크기로 확대·모사한 것은
루벤스의 협력자 코르넬리스 데 포스였다. 만약 저작권의 기준이 그 시대에도
지금처럼 '창안'이나 관념'에 있었다면 이 작품의 원작자는 당연히 루벤스여야
할 것이다. 하지만 이 작품은 엄연히 데 포스의 것이다. 그림 3-5 그림 3-6

데 포스의 그림을 보라. 하단 왼쪽 구석에 조그맣게 'Cornelis de Vos.

p'라는 글자가 눈에 들어올 게다. 'p'는 라틴어 'pinxit'(그리다)의 약자, 고로
'코르넬리스 데 포스가 그리다'라는 뜻이 된다. **그림 3-7** 이처럼 '창안'과 '개념'을
제공한 것이 루벤스라 하더라도, 실행을 맡은 이가 독립적 작가라면 그 그림은
실행자의 것으로 인정됐다. 여기서 우리는 한 가지 사실을 알게 된다. 즉
루벤스의 시대에 '누구의 작품이냐' 하는 물음은 '실행을 누가 했느냐' 혹은
'관념을 누가 제공했느냐'의 문제가 아니라, '완성된 작품의 도덕적·법적
책임을 최종적으로 누가 지느냐'의 문제였다는 것이다.

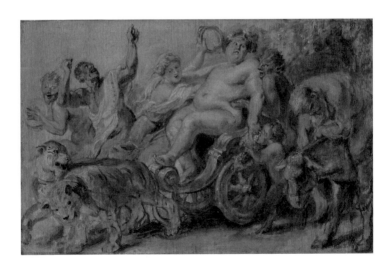

그림 3-5 루벤스, 〈바쿠스의 승리〉, 1636년, 26×41센티미터.

그림 3-6 코르넬리스 데 포스, 〈바쿠스의 승리〉, 1636년, 180×295센티미터.

그림 3-7 〈바쿠스의 승리〉에 담긴 데 포스의 서명 부분.

17세기 감정의 패러독스?

사실 17세기 네덜란드의 화가들은 시장을 위한 생산을 했다. 발달한 상업자본주의를 바탕으로 경제적 측면에서 그림의 수요가 엄청나게 늘어나고 있었고, 그 수요를 충족하기 위해 화가들의 워크숍에서는 거의 공장에 가까운 시스템으로 이른바 '어셈블리라인 회화'를 찍어내고 있었다. 그 그림들을 구입하는 일반대중은 그림의 저자가 누구인지에는 별 관심이 없었다. 관심사가 주로 그림의 주제에 가 있었기 때문이다. 화가가 제자의 그림에 자기 사인을 하거나 그마저 제자에게 시키는 관행은 이런 사회적 분위기에서 나온 것이다. 그 시절에 사인은 브랜드, 즉 상표의 역할을 했다.

수요가 엄청나다 보니 공급은 늘 달렸다. 그래서 하나의 그림이 팔리면 바로 그 작품의 모작들이 제작되곤 했다. 완전히 새 그림을 제작하는 데에는 많은 시간이 필요하므로, 몰려드는 수요를 감당하려면 기존의 작품을 복제하는 수밖에 없다. 똑같은 작품에 원작原作과 모작模作이 있었던 셈이다. 모작은 위작僞作이 아니다. 모작도 당시에는 장인의 진작眞作으로 통했다. 다만 모작보다는 원작이 그래도 더 가치를 갖는 것으로 여겨졌다. 시간차가 있기에 원작과 모작은 구별이 가능하다. 하지만 화가의 친작과 리터치 작품은 구별하기가 매우 어렵다. 그리하여,

원작과 모작의 구별은 계속해서 뚜렷이 이루어진 편이나, 순수한 친작과
리터치한 워크숍 작품 사이의 미묘한 차이는 17세기가 끝나갈 즈음까지 거의

인정되지 않거나, 상업적 이유에서 경매상들에 의해 얼버무려졌다.[5]

비슷한 예로 1990년 프란스 할스Frans Hals, 1582?~1666전展이 열렸을 때에도 그의 작품의 범위를 둘러싼 논란이 벌어졌다. '할스의 작품'에 관해 합의된 정의가 없다 보니, 그의 원작이 222점이라는 주장과 145점뿐이라는 주장이 부딪쳤다. 이때 에디 데 용은 "진품성에 대한 19~20세기의 집착"이 과연 역사적으로 정당화될 수 있는지 의심한다. 물론 17세기 관객들도 원작과 모작을 구별하고, 감정가들도 유명 장인의 친작에 관심을 보이곤 했지만, 당시 장인과 조수의 공동작업은 예외라기보다는 규칙에 가까웠다. 그래서 할스의 공방에서 나온 그림에서 유일한 친필이 작가의 모노그램('FH')뿐인 경우도 있었다.[6] 그림 3-8 그림 3-9

그렇다면 17세기 작품의 '친작' 여부를 따지는 것이 시대착오일까? 그저 근대의 관행을 개념 없이 과거로 투사한 데 불과한 것일까? 꼭 그렇지는 않다. 일찍이 르네상스 시대에도 저명한 작가의 친작을 소유하고 싶어하는 사람들은 있었다. 이탈리아의 한 컬렉터는 1527년 미켈란젤로에게 보내는 주문서에서 주제니 포맷이니 매체니 다 상관없고 오직 "그[미켈란젤로]의 천재성", "그의 유일한 능력의 실례"면 된다고 말한다. 17세기에 들어오면 본격적으로 "특정 작가의 것으로 인정되고 오직 그의 손으로만 그려진 작품들"을 소유하려는 욕망이 나타나기 시작한다.

16세기의 컬렉터들은 대개 작품을 제재별로 분류했으나 17세기에 들어오면 작품을 작가별로 분류하게 된다. 아울러 작품에 사인을 하는 작가의

그림 3-8 할스, 〈플루트를 들고 노래하는 소년〉, 1623년경.
그림 3-9 할스의 모노그램 'FH'.

수도 늘어난다. 그들은 처음에는 모노그램을 사용했지만 나중에는 이름 전체로 사인한다. 이렇게 작가 개개인의 양식이 평가되기 시작하면서 고객의 요구와 스튜디오의 관행 사이에 괴리가 생겨난다. 작품을 팔아야 할 작가들로서는 당연히 그 괴리에 신경이 쓰일 수밖에 없었다. 결국 렘브란트도 1656년 작품의 목록을 작성할 때 제 손으로 그린 작품들과 제자의 그림에 리터치한 것들을 구별해 표기하라고 지시한다.

 루벤스가 영국 대사 더들리 칼턴과 주고받은 편지에서도 친작에 대한 이 새로운 집착이 읽힌다. 칼턴이 소유한 고대의 조각상을 입수하기 위해 루벤스는 그것과 자신의 그림들을 맞바꾸자고 제안한다. 1618년 4월 28일 자 편지에서 그는 아직 그림을 보지 못한 칼턴의 선택을 돕기 위해 자신의 스튜디오에서 나오는 그림들의 유형을 자세히 설명한다. 거기에는 크게 다섯 부류가 있었는데, 흥미롭게도 루벤스는 이 모두를 "나의 손에 의한" 작품이라 부른다.

 ①루벤스 자신이 그린 원작들.
 ②루벤스 자신이 그린 원작에 다른 전문가의 도움(스니더르스의 동물 그림과 어느 전문 화가의 풍경 그림)을 받은 것들.
 ③루벤스의 작품을 본뜬 제자의 모작에 리터치한 것들.
 ④제자의 미완성 모작(그것이 원작으로 통하도록 잘 마무리하겠다고 약속함).
 ⑤제자들이 시작한 작품에 자신이 리터치한 것들.

이 다섯 범주 중 칼턴은 루벤스의 원작(①)과 전문가의 도움을 받은

그림 3-10 루벤스, 〈사자굴의 다니엘〉, 1614~1616년.

원작(②)을 선택한다. 이 편지는 17세기에도 순수한 친작에 대한 선호가
존재했다는 것을 입증하는 중요한 자료로 인정받는다. 당시 유럽에서
친작성을 작품 선택의 기준으로 삼은 이가 적어도 한 명은 있었다는 것이다.
아무튼 그 거래의 결과 탄생한 작품이 바로 "전적으로 내 손으로 그린"[7]
원작 〈사자굴의 다니엘〉(1614~1616)과 스니데르스의 도움을 받은 〈결박된
프로메테우스〉(1618)였다. 그림 3-10 그림 3-1

　　물론 친작을 밝히는 사람이 칼턴만은 아니었을 것이다. 미술사가 판 데르
펜은 17세기 네덜란드에서 미술 작품의 거래와 관련된 문서 36건을 조사한
결과 그중 6건에서 '장인의 손에 의해서', 혹은 더 분명하게 '다른 이들의
도움 없이'와 같은 조건이 언급되어 있는 것을 발견한다. 36건 중 6건이라면
16퍼센트가 넘는 비율이다. 당시 컬렉터들 사이에 친작에 대한 선호가 꽤
널리 퍼져 있었음을 암시한다. 이 결과에 근거하여 판 데르 펜은 렘브란트의
작품에서 화가의 친필과 조수나 제자의 손길을 구별하려는 RRP의 시도가
적어도 '시대착오'는 아니라고 결론짓는다.

　　하지만 과연 그럴까? 누차 얘기한 것처럼 17세기에 '원작'은 친작이라는
의미가 아니었다. '그 자신의 손에 의한'이라는 표현도 친작을 보증해주지는
못했다. 당시 작품 구별의 기준은 크게 두 가지였다. 첫째, 어느 것이 먼저냐.
이 기준에 따라 원작과 모작이 구별된다. 당시에 모작은 대략 원작의 반값에
팔렸다. 둘째, 장인의 몫이 얼마냐. 이에 따라 그림들은 '장인의 작품', '제자의
작품', '제자의 것에 리터치한 작품'으로 나뉘었다. 여기서도 '장인의 작품'은
친작과 동의어가 아니다. 가끔 친작일 수 있지만, 대부분은 그냥 장인의

이름으로 내놔도 될 만큼 훌륭한 작품을 가리켰다.

　　의미의 혼란은 이미 그 당시에도 있었던 모양이다. 1644년 시베르트 도거르라는 이가 '자신의 빌렘 판 앨스트Willem van Aelst,1627~1683가 친작'이라고 내기를 걸었다. '서명이 그 증거'라는 것이다. 그러자 아담 피크라는 조금 알려진 농장화가가 거기에 이의를 제기했다. 앨스트의 서명이 있더라도 그림은 앨스트가 그린 것이 아니며, 앨스트는 거기에 손가락 하나 대지 않았다는 것이다. 순진한 도거르는 장인이 자신이 직접 그리지 않은 작품에도 사인을 한다는 사실을 몰랐던 것으로 보인다. 반면 아담 피크는 판 앨스트의 제자로 사정을 잘 알았던 터라 서명 따위에는 별다른 인상을 받지 못했던 것이다. **그림 3-11 그림 3-12**

　　비슷한 혼란은 감정鑑定의 영역에도 있었다. 17세기의 감정가들 역시 장인 고유의 터치를 찾으려 했다. 그것을 찾기 위해 그들은 머릿결·수염꼬리·옷주름·나뭇잎 등 디테일에 주목했다. 그곳이야말로 남들이 모방하기 힘든 부분이라 믿기 때문이다. 하지만 다른 한편에선 그 디테일들은 '작품'ergon의 본질에서 동떨어진 '부차적 요소'parergon에 불과하다는 지적도 있었다. 작품에서 모든 요소가 똑같이 중요한 것은 아니며, 감정가들이 장인의 필적으로 주목하는 디테일들은 사실 장인들 자신도 중요하게 여기지 않는 부분들이므로 거기에 집착할 필요가 없다는 것이다.

　　여기에는 모종의 역설이 있다. 감정가는 화가의 개성적 필체를 골라내려 하나, 그 시도 자체가 17세기 스튜디오의 관행과 정면으로 충돌한다. 그 시절에는 화가들이 자기가 그리지도 않은 그림에 사인을 하는 것이 관행이었다.

그림 3-11 판 앨스트, 〈사냥 장비와 죽은 새 정물〉, 1668년.
그림 3-12 판 앨스트의 모노그램.

화가 고유의 필법을 찾기 위해 감정가들이 주목하는 디테일도 실은 화가
자신이 그렸다는 보장은 없다. 외려 조수의 손으로 그려졌을 가능성이 더 크다.
대부분이 조수의 손으로 그려진 그림들에서 화가 고유의 터치, 그의 개성적
필법을 골라내는 게 과연 가능한 일인가. 프란스 할스 뮤지엄의 큐레이터 안나
터머스는 이 상황을 "17세기 감정의 역설"이라 부른다.

사실 이는 역설이 아니다. 그것이 역설로 보이는 것은 개념의 혼란 때문일
뿐 '원작=친작'이라는 등식만 버리면 역설은 바로 해소된다. 즉 화가의 '고유한
터치'라고 하면 우리는 별 생각 없이 화가의 친필을 떠올린다. 하지만 17세기에
'장인 자신의 작품'이나 '그의 손에 의한' 같은 표현은 친작 여부가 아니라
품질의 수준을 가리켰다. 그 시절 작가의 '필법'을 찾는다는 것은 '친필'을
찾는다는 뜻이 아니었다. ①질적으로는 다른 장인들과 구별되는 그 작가만의
특성들을 규정하고 ②양적으로는 그 작가의 이름으로 나가도 될 솜씨의 수준을
확정하는 문제였다.

루벤스의 시대에는 첫째, 장인의 양식에 따라 그려져 그의 작품으로
식별되며 둘째, 장인이 만든 것 못지않게 훌륭한 품질을 가진 작품이라면 설혹
조수들이 그렸더라도 장인의 터치가 구현된 장인의 원작으로 간주됐다. 친작에
집착하는 이들은 그의 스튜디오 작품들을 되도록 그의 친작으로 돌리고
싶어한다. 그중에는 심지어 그의 스튜디오작 전체가 친작이었다고 주장하는
이도 있다. 루벤스는 워낙 그림을 잘 그려 작품 하나를 완성하는 데 이틀이면
충분했다는 것이다. 하지만 수천 점에 달하는 그림을 그 혼자 그렸다는 것은
매우 비현실적인 가정이다. 안나 터머스의 말이다.

오늘날 전문가들처럼 17세기의 화가와 감정가도 그림에 저자명을 다는 데에
관심이 많았다. 그저 그림을 분류하는 방식이 우리와 좀 달랐을 뿐이다. 가령
루벤스가 그렸듯이 명장들은 자기가 직접 그리지 않은 그림도 제 작품으로
삼아 '내 손에 의한' 작품이라 부를 수 있었다. '원작'principael 혹은 origineel이라는
용어도 명장 혼자 작품을 만들었다는 뜻이 아니었다. 그들은 제 이름을 단
작품들을, 무명으로 팔던 도제의 작품이나 자기들이 리터치만 한 작품들과
구별했다. 물론 후자도 제대로만 나오면 장인의 작품으로 간주될 수 있었다.
(…) 스튜디오에서 최고의 품질은 장인 자신의 긴밀한 개입에서 나왔을 게다.
그런 그림들은 친작일 수도 있지만, (루벤스의 편지가 보여주듯이) 반드시 그랬던
것은 아니다. 17세기의 주요한 사유 범주(즉 원작과 모작 사이, 걸작들 사이,
제자의 작품과 리터치한 작품 사이의 구별)는 작가의 순수 친작에 별로 관심을
보이지 않았다. 그렇다고 (간혹) 그런 작품들이 만들어지거나 몇몇 구매자가
거기에 각별한 관심을 보이는 일이 없었던 것은 아니다. (…) 초기 모던의 예술
이론가들에 따르면 17세기 감정가들도 장인의 터치에 민감했다. 하지만 그들도
하나의 그림이 완전한 친작인지 가리는 데에는 별로 관심이 없었던 것으로
보인다."[8]

이렇게 회화가 가장 회화적이었던 바로크 시대에도 '원작'의 개념은
친작과 일치하지 않았다. 가장 회화적이었던 회화의 두 대표자도 작가 개인의
양식의 자취와 흔적이 담겼다는 붓터치를 서슴없이 제자들에게 맡기곤 했다.
이는 흔히 생각하는 것과 달리 작품의 '회화성'과 작품의 '친필성' 사이에

본질적 연관이 있는 것은 아님을 보여준다. 실제로 17세기의 미술계에서 조수의 도움을 마다하고 친작을 고집한 것은 외려 그리 회화적이지 않았던 회화, 즉 아카데미 고전주의를 대표하는 푸생이었다.

4

푸생은 세 사람인가
〈판의 승리〉,
〈바쿠스의 승리〉,
〈실레누스의 승리〉

유럽 전체가 바로크의 물결에 사로잡혀 있을 때 프랑스 미술은 고전주의로 회귀하기 시작한다. 이때 모범이 된 것이 바로 니콜라 푸생이다. 그는 회화가 위대해지려면 이른바 '장엄양식'의 이념 아래 숭고한 이야기를 가능한 한 단순하고 명료한 방식으로 전달해야 한다고 믿었다. 그리고 그는 창작의 전 과정을 스스로 담당했던 것으로 알려져 있다.

✦

앞에서 살펴본 것처럼 장인이 '디세뇨'를 담당하고 그 물리적 실행을
제자나 조수의 손에 맡기는 것은 중세 이래로 미술공방의 보편적 관행이었다.
르네상스는 물론이고 그 후로도 성공한 예술가들은 루벤스나 렘브란트처럼
위촉받은 작품의 제작을 위해 다양한 기능을 가진 다수의 조수들을 고용하고
있었다. 하지만 모든 작가가 그랬던 것은 아니다. 17세기 회화에서 루벤스와
쌍벽을 이루던 니콜라 푸생Nicolas Poussin,1594~1665은 창작의 전 과정을 스스로
담당했던 것으로 알려져 있다. 성공한 화가가 창작의 전 과정을 손수 담당한
것은, 그가 물리적 실행을 남에게 맡겨둘 수 없는 창작의 본질적 국면으로
보았다는 의미다.

푸생이냐 루벤스냐

17세기 회화의 양식을 흔히 '바로크'라 부른다. 플랑드르의 루벤스,
네덜란드의 렘브란트가 이 새로운 취향을 대표한다. 유럽 전체가 바로크의
물결에 사로잡혀 있을 때 프랑스 미술은 17세기 중반 이후 외려 고전주의로
회귀하기 시작한다. 이때 모범이 된 것이 바로 거장 푸생이다. 푸생은 회화가
위대해지려면 이른바 '장엄양식'gran maniera의 이념 아래 숭고한 이야기를
가능한 한 단순하고 명료한 방식으로 전달해야 한다고 믿었다. 이를 위해
화려한 색채와 과장된 표현을 선호하는 당대의 바로크 취향과 거리를 두고
르네상스의 고전적 이상으로 돌아가려 했다.

르네상스와 바로크 양식은 어떻게 다른가? 미술사가 하인리히 뵐플린은 둘의 차이를 "선적인linear 것에서 회화적인malerisch 것으로"라는 표현으로 요약한다. 르네상스 회화가 더듬어 만져질 듯 명확한 '선묘'線描를 중시한다면, 바로크 회화는 윤곽의 명확성을 포기하고 회화 고유의 '색채' 효과를 강조한다는 것이다. 르네상스 회화가 촉각적이라면 바로크 회화는 광학적이다. 아뇰로 브론치노Agnolo Bronzino, 1503~1572와 디에고 벨라스케스Diego Velázquez, 1599~1660의 옷자락을 비교해보라. 브론치노의 것은 만져질 듯 정교하나 벨라스케스의 것은 거칠고 엉성하다. 브론치노의 옷자락이 그림 안에서 완성된다면, 벨라스케스의 것은 보는 이의 망막 위에서 완성된다. **그림 4-1 그림 4-2**

　　17세기 프랑스의 화가들은 이탈리아 르네상스의 충실한 계승자를 자처했다. 그렇다고 두 시대의 양식이 동일했던 것은 아니다. 프랑스 고전주의는 르네상스의 예술론을 매우 교조적으로 수용했기 때문이다. 이는 절대왕정기의 재상 장 바티스트 콜베르Jean-Baptiste Colbert가 1665년 아카데미의 운영권을 인수한 것과 관련이 있다. 콜베르는 아카데미를 통해 예술적 활동을 국가의 통제 아래 두고자 했다. 루이 14세의 중앙집권화가 미적 취향의 영역에까지 관철된 것이다. 그 결과 르네상스의 장인들이 자발적 창안을 통해 아래로부터 수립한 원리들이 프랑스 아카데미에서는 누구나 지켜야 할 규칙으로 위로부터 강요되곤 했다.

　　하지만 이즈음 많은 이들이 이미 고전주의 미학을 시대에 뒤떨어진 취향으로 느끼고 있었다. 아카데미 내에서도 당연히 그에 대한 반발이 일어나기에 이른다. 그 반발은 먼저 라파엘로Raffaello Sanzio, 1483~1520에 대한

그림 4-1 브론치노, 〈엘레오노라 디 톨레도와 아들 조반니 디 메디치〉, 1544~1545년.

그림 4-2 벨라스케스, 〈어린 마르가리타 테레사의 초상〉, 1656년경.

비판으로 나타났다. 아카데미 내에서 라파엘로는 이탈리아 르네상스의
대명사로 통했기 때문이다. 아카데미의 화가들은 회화의 진리는 '소묘'에 있고
소묘의 완성도에서는 라파엘로에 필적할 사람이 없다고 믿었다. 그런데 회원 중
한 사람이 라파엘로보다는 티치아노를 전범으로 삼아야 한다고 주장하고 나선
것이다. 티치아노는 베네치아 화파로서 색채주의자colorist로 명성이 높았다.

　이 논쟁은 결국 회화의 본질을 둘러싸고 아카데미를 푸생주의자와
루벤스주의자 두 진영으로 갈라놓는다. 푸생주의자들은 '사물의 본질은 윤곽에
있고 색채는 우연적 속성에 불과하다'라고 보았다. 반면, 루벤스주의자들은
'윤곽이란 색과 색이 맞닿는 경계에 불과할 뿐 실재하는 것은 색채'라고
주장했다. 한마디로, 푸생주의자들이 회화의 진리를 소묘로 보았다면
루벤스주의자들은 채색을 회화의 생명으로 여겼다. 이 논쟁은 결국 회화에서는
소묘와 채색이 모두 중요하다는 절충으로 마무리되고 소묘와 채색 중 어느
것을 더 중시할지는 화가 개인의 취향에 맡겨진다.

　언뜻 보기에는 무승부처럼 보이나 실질적으로는 푸생주의의 패배라고
봐야 할 것이다. 이 논쟁의 결과 고전주의 미학의 절대성에 대한 믿음이
흔들리고, 취향의 상대성에 대한 인식이 아카데미 내에서조차 관철되었기
때문이다. 푸생주의의 패배와 루벤스주의의 승리를 보여주는 상징적 사건이
실제로 일어나기도 했다. 당대의 유력 컬렉터들이 루벤스 컬렉션을 늘리기
위해 소장하고 있던 푸생의 작품들을 처분하기 시작한 것이다. 이 논쟁
이후 프랑스 미술도 고대 그리스와 이탈리아 르네상스의 영향에서 벗어나
고유의 예술언어를 발전시키게 된다. 바로 그것이 흔히 '로코코'라 불리는

18세기dixhuitième 양식이다.

푸생의 스튜디오

푸생은 프랑스에서 태어나고 자랐으나 루이 13세의 궁정화가로 복무하던 1~2년을 제외하면 생의 대부분을 로마에서 보냈다. 그가 그림을 그리러 굳이 로마까지 간 것은 '예술이 고전고대와 그것의 계승자인 이탈리아에서 완성'되었다고 믿었기 때문이다. 로마에서 그는 르네상스 거장들의 작품을 연구했다. 특히 바티칸궁의 벽을 장식한 라파엘로의 프레스코는 그가 '장엄양식'으로 전환하는 데에 결정적 역할을 한다.[1] 그의 작품은 대부분 로마에서 제작되어 파리로 보내졌다. 정작 "17세기 프랑스의 가장 뛰어나면서도 가장 전형적인 작품들이 파리가 아닌 로마에서 그려진 셈"이다.[2]

푸생의 로마 스튜디오가 어떤 모습을 하고 있었는지 우리로서는 알 길이 없다. 다만 당시 관행과 달리 그는 작품 제작에 조수를 쓰지 않은 것으로 알려져 있다. 17세기의 장인들은 궁정 벽화나 성당 제단화 같은 대규모 프로젝트의 수행을 위해 잘 조직된 조수 집단의 도움을 받았다. 장인들의 창조적 에너지는 주로 소묘, 오일 스케치, 밑그림 등 '디세뇨'에 집중되고, 이 구상을 물리적으로 실행하는 일은 조수나 제자들의 손에 맡기는 것이 그 시절의 보편적 관행이었다. 푸생처럼 장인이 직접 작품 제작의 전 과정을 수행하는 것은 당시 그리 흔한 일이 아니었다.

푸생에게 굳이 조수가 필요하지 않았던 것은 애초 그가 혼자 할 수 없는 대형 프로젝트는 피했기 때문이다. 1642년 가을, 그는 돈과 명예가 따르는 궁정화가 생활을 접고 2년 만에 로마로 돌아간다. 궁정으로 밀려드는 주문을 혼자서는 감당할 수 없었기 때문이다. 푸생은 시간에 쫓겨 조수를 두고 작업하기보다는 혼자 깊이 생각해가며 천천히 작업하는 것을 좋아했다. 그에게는 "초기 구상을 화폭 위로 옮기는 작업 자체가 창조 과정의 필수불가결한 부분"이었다. 그렇게 해야만 개별 인물의 표정이나 몸짓 등 본질적 디테일을 원하는 대로 표현할 수 있었기 때문이다.

푸생에서 완성된 소묘를 찾아보기 힘든 것도 아마 이와 관련이 있을 것이다. 18세기의 감정가 장 피에르 마리에트는 '크로자 컬렉션'의 카탈로그(1746)에 이렇게 적었다.

> 푸생에게는 완성된 소묘가 거의 없다. 소묘를 할 때 그의 유일한 목적은 자기 생각을 종이 위에 적는 것이었다. 그 생각들은 너무나 풍성해서 단순한 주제라도 그의 마음속에 믿기 어려울 정도로 다양한 스케치들을 환기해주곤 했다. 단순한 선에 가끔 약간의 붓질wash을 첨가하는 것만으로 그는 자신이 상상력으로 포착한 것을 명확히 표현할 수 있었다.[3]

가령 〈계단 위의 성가족〉(1648)을 위한 소묘를 보자. 정말로 "단순한 선에 가끔 약간의 붓질"을 첨가한 수준을 넘지 못한다. 이를 루벤스의 밑그림 **그림 3-3 그림 3-5 참조**과 비교하면 완성도에서 큰 차이가 나는 것을 볼 수 있다. 그 차이는

작업방식의 차이를 반영한다. 다시 말해 그림의 물리적 실행을 타인에게
맡기려면 밑그림의 묘사가 되도록 세밀해야 한다. 그래야 장인의 의도가
조수들에게 충분히 전달될 수 있기 때문이다. 반면 남의 도움 없이 실행을
혼자서 할 경우에는 굳이 완성된 드로잉이 필요 없다. 머릿속으로 상상한 것을
기록하는 데에는 그저 "단순한 선에 가끔 약간의 붓질"을 더하는 것만으로
충분하기 때문이다. **그림 4-3 그림 4-4**

　　'7성사'七聖事 연작은 푸생의 이런 작업방식을 잘 보여준다. 일곱 개의
장章으로 이루어진 연작 중 실내 장면을 담은 그림의 구상에는 모두 상자
모양의 미니어처가 사용됐다고 한다. 이 상자는 앞면이 뚫려 있어 마치
연극무대처럼 생겼는데 이 미니어처 무대 위에 푸생은 밀랍으로 만든 조그만
인형들을 놓았다. 이 "타블로 극장"은 최종적으로 화폭에 담을 최적의 장면을

그림 4-3 푸생, 〈계단 위의 성가족〉을 위한 소묘, 1646~1648년.

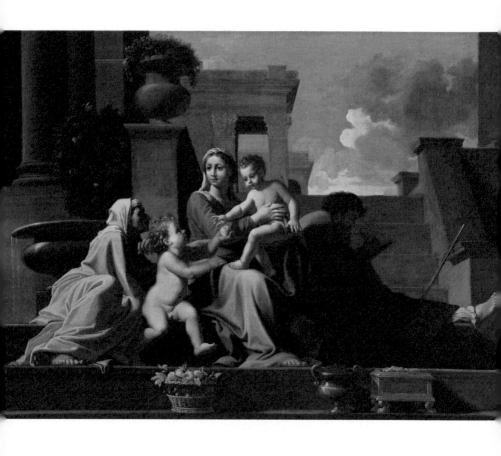

그림 4-4 푸생, 〈계단 위의 성가족〉, 1648년.

찾아내기 위한 장치였다. 그는 무대 위 인형들의 위치와 조명을 이리저리
바꿔보는 식으로 묘사에 적합한 장면을 탐색했고, 그러다 최적의 장면을 찾으면
수많은 소묘를 통해 작품으로 실현할 최종 구성을 확정했다고 한다.[4] **그림 4-5**

〈판의 승리〉와 〈바쿠스의 승리〉, 둘 중 어느 것이 친작인가

푸생이 활동하던 시절 프랑스에서 미술시장의 첫째가는 큰손은 루이

그림 4-5 푸생, '7성사' 연작의 〈사제서품〉, 1636~1640년.

13세의 재상이자 추기경인 리슐리외 공작이었다. 1635년경 그는 푸생에게
새로 지은 추기경 궁의 방('왕의 서재')을 장식할 작품을 의뢰한다. 주문의
자세한 내용은 알 수 없다. 1636년 5월 19일 리슐리외는 "그의 바람과
의도"를 반영한 "난장亂場의 그림 두 점"이 알비 주교의 호위 아래 로마에서
푸아투로 오고 있다는 전갈을 받는다. 편지에 언급된 두 장의 그림은 오늘날
대체로, 런던 국립미술관에 있는 〈판의 승리〉(1636)와 캔자스시티 넬슨−
앳킨스 박물관이 소장한 〈바쿠스의 승리〉(1635~1636)로 여겨진다. **그림 4-6 그림 4-7**

　　원래 이 두 작품은 '왕의 서재'의 벽에 난 창을 사이에 두고 양옆에
펜던트를 이루며 나란히 걸려 있었다. 그로부터 100여 년이 흐른 후 1741년
두 작품은 리슐리외의 후손들 손에 의해 타인에게 매각된다. 원작이 있던
자리에는 정교하게 제작된 모작이 걸렸다고 한다. 매각된 두 작품은 그 후
소유자가 여러 번 바뀌어도 궁에서 나온 후 100년 동안은 늘 짝으로 붙어
다녔다고 한다. 두 작품이 각기 다른 소유주에게 팔린 것은 1850년, 이후 여러
사람의 손을 전전하다 〈바쿠스의 승리〉(이하 〈바쿠스〉)는 1931년 넬슨−앳킨스
박물관으로, 〈판의 승리〉(이하 〈판〉)는 1982년 런던 국립미술관으로 들어간다.

　　1665년부터 19세기에 이르기까지 이 연작의 수많은 모작이 만들어졌다.
이는 연작이 예술적으로 성공한 작품이라는 것을 의미한다. 푸생의
사망(1665) 후에 제작된 모작들의 상당수는 원작과 구별하기 힘들 정도로
뛰어난 품질을 자랑했다. 상황을 더 나쁘게 만든 것은 불행히도 이 두 작품의
프로브낭스provenance가 존재하지 않는다는 것이었다. 프로브낭스, 즉 작품의
내력은 장인의 공방을 떠난 후 현재에 이르기까지 작품이 겪은 모든 변화를

기록한 것을 가리킨다. 이를 통해 작품은 현재에서 제작된 시점까지 선으로
이어진다. 그 선이 중간에 끊기면 당연히 진품성을 의심받는다.

모작의 존재와 내력의 부재로 인해 이 두 작품은 종종 진품성을
의심받곤 했다. 1925년 파리의 프티팔레에서 열린 전시회에는 런던의 〈판〉과
캔자스시티의 〈바쿠스〉가 나란히 전시되었다. 큐레이터 폴 자모는 두 작품의
수준 차이에 주목해 둘 중 하나는 모작임에 틀림없다고 주장했다. 둘 중에서
그가 모작으로 지목한 것은 캔자스시티의 〈바쿠스〉였다. "여기서 실패한 것은
실행이다. 그것은 엄밀하고 정확하나 차갑고 죽은 듯하다."[5] 두 작품의 수준이
눈에 띄게 차이가 난다는 데에는 학자들 사이에 대체로 동의가 이루어졌다.
하지만 대부분의 전문가는 자모와 반대로 외려 런던의 〈판〉을 모작으로
지목했다.

그러다가 1960년대에 이르러 흐름이 뒤집힌다. 대다수 사람들이
모작으로 지목한 〈판〉이 원작의 지위를 회복한 것이다. 두 작품 사이의 현격한
수준 차이는 그 둘이 각각 다른 사람의 손에서 제작되었음을 의미한다. 그리고
〈판〉이 푸생의 원작이라면 〈바쿠스〉는 당연히 모작이어야 할 것이다. 미술사가
블런트는 수십 년 전 폴 자모가 했던 주장을 되살려 다시 〈바쿠스〉를 모작으로
지목한다. 캔자스시티의 〈바쿠스〉는 런던의 〈판〉에 비해 "터치가 너무 차갑고
기계적"이라는 것이다. 실제로 1960~1970년대에 제작된 카탈로그들에는
〈바쿠스〉가 푸생의 원작이 아닌 모작으로 소개된다.

하지만 이 주장에도 한 가지 문제가 있었다. 즉, 두 작품 모두 1741년
리슐리외의 궁에서 나온 것이 분명하다는 점이다. 이는 두 작품이 모두 푸생의

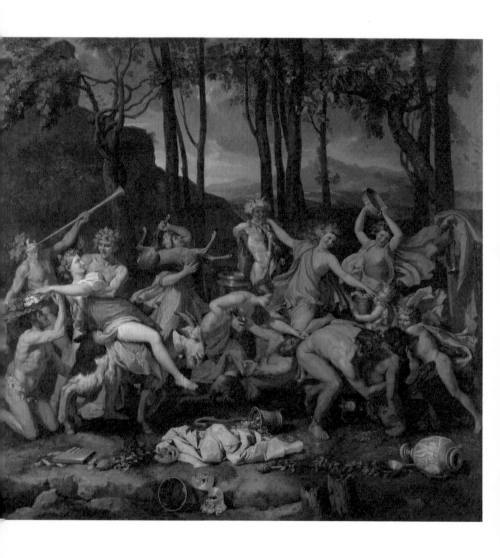

그림 4-6 푸생, 〈판의 승리〉, 1636년.

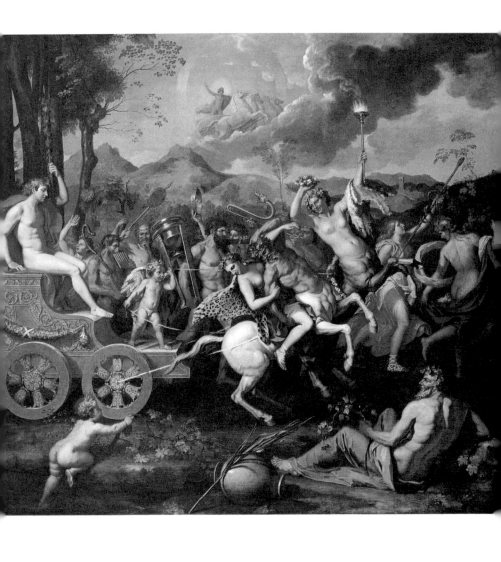

그림 4-7 푸생, 〈바쿠스의 승리〉, 1635~1636년.

원작일 가능성을 시사한다. 다시 말해, 그 둘은 리슐리외가 받은 편지에 등장하는 그들, 즉 푸생이 로마에서 그려 알비의 주교를 통해 푸아투로 보냈다는 그 "두 장의 그림"이 확실하다는 것이다. 하지만 다른 한편 두 작품 사이에 눈에 띌 만큼 차이가 나는 것도 사실이다. 이 상반되는 두 사실을 어떻게 설명해야 할까? 여기서 블런트는 흥미로운 가설을 제시한다.

> 이것이 정말로 리슐리외를 위해 그린 그 그림이라면, 가능한 유일한 설명은 (···) 푸생이 자신의 정상적 규칙을 깨고 조수를 고용했다는 것이리라.

하지만 이 가설은 선뜻 받아들이기가 꺼려진다. 우리가 아는 한 푸생은 스튜디오에서 조수를 쓰지 않았기 때문이다. 그럼 같은 날 리슐리외 궁에서 나온 두 작품 중에 하나만 원작이고 다른 하나는 모작인 이유를 어떻게 설명할 수 있을까? 여기서 블런트는 또 하나의 가능성을 제시한다. 즉 리슐리외 가문에서 몰래 〈바쿠스의 승리〉 모작을 만들어 구매자에게 그것을 원작으로 속여 팔았다는 것이다. 하지만 이 가설에는 한 가지 치명적 문제가 있다. 그 점을 뒷받침해줄 문헌적 근거가 전혀 없다는 것이다.

그러는 사이에 흐름이 다시 한번 바뀐다. 그 계기가 된 것은 1981년 스코틀랜드 국립미술관에서 열린 전시회였다. 런던의 〈판〉과 캔자스시티의 〈바쿠스〉가 헤어진 지 130년 만에 또다시 짝을 이뤄 미술관 벽에 나란히 걸린 것이다. 이 전시는 두 작품 사이에 현격한 차이가 있다는 기존의 인식을 뒤집어놓았다. 이 전시회 전에 〈판〉의 세척 작업이 있었는데, 때를 씻어내고

보니 둘 사이의 차이가 사라져버린 것이다. 결국 블런트도 두 작품이 "세척된 상태에서는 완벽한 짝을 이룬다"라는 데에 동의하게 된다. 오늘날 이 두 작품은 모두 원작으로 간주된다. 푸생은 조수를 사용하지 않았으니 그의 원작이라 함은 곧 친작을 의미한다.

〈실레누스의 승리〉

사실을 말하자면 '승리' 연작에는 이 둘 외에 하나가 더 있었다. 지금은 사라진 〈실레누스의 승리〉(1637, 이하 〈실레누스〉)도 원래 〈판〉, 〈바쿠스〉와 함께 '왕의 서재'의 벽을 장식했던 것으로 알려져 있다. 앞의 두 작품처럼 이 작품도 당대에 여러 번 모사되었는데, 그중 한 버전을 1824년 런던 국립미술관이 구입한다. 오늘날 이 작품은 대체로 사라진 원작의 모작으로 간주된다. 런던 국립미술관의 홈페이지는 이 작품에 이런 설명을 붙여놓았다. **그림 4-8**

> 이것이 푸생의 작품인지는 논란의 여지가 있다. 하지만 적어도 구성이 그의 것이라는 데에는 일반적 동의가 존재한다. 원작은 〈판의 승리〉처럼 리슐리외 추기경의 위촉으로 1636년경 리슐리외 성의 '왕의 서재'에 설치하기 위해 그려졌다.[6]

한마디로 설사 실행은 타인의 손을 거쳤더라도 구성만은 푸생에게서

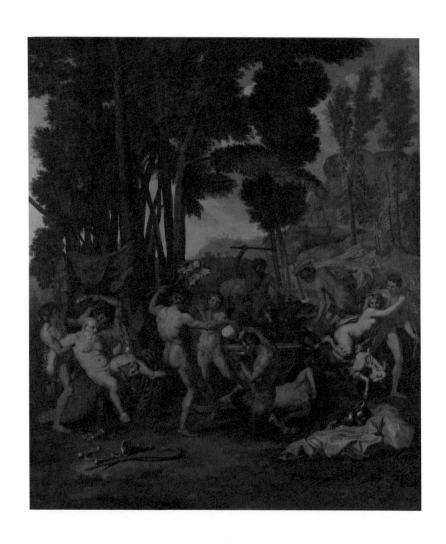

그림 4-8 푸생, 〈실레누스의 승리〉, 1637년.

나왔다는 것이다. 이처럼 〈실레누스〉를 원작이 아닌 모작으로 보는 것은
무엇보다도 앞의 두 작품에 비해 현격히 낮은 품질 때문이다. 사진으로
비교해봐도 〈실레누스〉의 완성도는 다른 두 작품에 비해 눈에 띄게 떨어져
보인다. 어떻게 된 일일까?

그 시대의 다른 화가들에게는 이른바 '스튜디오 모작'이라는 것이
있었다. 장인의 감독 아래 조수가 베껴 그린 이 스튜디오 모작은 원작보다
가치가 떨어지기는 해도 장인의 보증을 받은 진품으로 간주된다. 앞서 살펴본
것처럼 루벤스나 렘브란트는 종종 인기 있는 작품의 스튜디오 모작을 만들어
판매했다. 하지만 우리가 아는 한 푸생은 이들과 달리 스튜디오에 조수를
고용하지 않았다. 따라서 〈실레누스의 승리〉가 모작이라면, 그것은 푸생의
감독을 받은 스튜디오 모작이 아니라 그와 별 관계가 없는 누군가가 베껴 그린
순수 모사화模寫畵일 것이다.

그런데 최근 캔버스 천에 대한 과학적 분석을 통해 이 세 점의 그림에
사용된 캔버스가 같은 천에서 잘려 나왔다는 사실이 밝혀졌다.[7] 이는
〈실레누스〉가 단순 모사화가 아닐 가능성을 암시한다. 누군가 리슐리외 궁에
걸린 원작을 베껴 그리기 위해 저 멀리 로마에 있는 푸생의 스튜디오까지
가서 캔버스 천을 얻어 왔다고 상상하기는 어렵기 때문이다. 물론 원작이
있던 로마의 스튜디오에서 모사가 이루어졌을 가능성도 있다. 실제로 안젤로
카로셀리라는 이는 종종 푸생의 스튜디오에서 그의 작품을 베껴 그렸다고 한다.
하지만 푸생이 모사 화가들에게 자기가 쓰던 캔버스 천까지 나눠 주었을 것
같지는 않다.

또 다른 분석에 따르면 〈실레누스〉 역시 승리 연작의 두 작품처럼 두 번의 바탕칠이 되어 있다고 한다. 그 위에 바른 안료의 배합도 연작의 두 작품과 비슷한 것으로 드러났다. 설사 독립적 모사화가가 푸생에게 캔버스 천을 얻어 그렸다 해도 제작 기법에 나타난 이 명백한 공통성은 설명할 길이 없다. 사용된 캔버스 천 자체가 동일한 천에서 잘려 나왔고, 연작의 두 작품과 똑같이 두 번의 바탕칠이 되어 있으며, 그 위에 바른 안료의 배합도 두 작품과 비슷하다. 그렇다면 모작으로 알려진 〈실레누스〉도 나머지 두 작품처럼 푸생의 스튜디오에서 나온 원작으로 보는 것이 자연스러울 것이다.

실제로 기법과 양식의 유사성, 팔레트의 동일성에 근거해 〈실레누스〉가 푸생의 친작이라고 주장하는 이들도 있다. 하지만 거기에는 한 가지 문제가 있다. 〈판〉이나 〈바쿠스〉에 비해 작품의 완성도가 현저히 떨어진다는 것이다. 〈실레누스〉를 친작으로 보는 이들은 이를 보존이나 완성의 문제로 설명한다. 가령 로젠버그는 〈실레누스〉의 수준이 떨어져 보이는 것을 불량한 보존 상태 탓으로 돌리고,[8] 브릭스토크는 그것을 악명 높을 정도로 느렸던 푸생의 작업 속도와 연결시킨다. 속도가 느린 그가 주문자의 채근에 못 이겨 그림을 만족할 만큼 완성하지 못한 채로 내보냈으리라는 것이다.[9]

하지만 이런 설명은 그리 자연스러워 보이지 않는다. 그렇게 꼼꼼하게 작업하는 완벽주의자가 채 완성되지도 않은 작품을 주문자에게 보냈다고는 믿기 어렵기 때문이다. 세 작품이 모두 같은 천에서 잘려 나왔고 기법과 양식이 유사하며 팔레트마저 동일한데, 그중 한 작품이 다른 두 작품에 비해 완성도가 현격히 떨어진다면, 남은 가능성은 딱 하나밖에 없다. 즉, 세 점의 작품이 모두

원작original이더라도 그중 하나는 친작autograph이 아니라는 것이다. 이것이 의미하는 바는 분명하다. 우리에게 알려진 것과 달리 푸생도 스튜디오에 조수를 고용했다는 뜻일 수 있다.

　하지만 이 모든 것은 아직 추정일 뿐 그로 인해 푸생이 대체로 조수의 도움을 받지 않았다는 사실이 바뀌는 것은 아니다. 푸생이 조수를 쓰지 않은 것이 기술적 이유에서 비롯된 관행 같지는 않다. 남아 있는 소묘의 특성이나 그 밖의 여러 정황으로 판단할 때 그것은 물리적 실행 자체가 창작의 필수불가결한 요소라는 나름의 미학적 확신에서 비롯된 습관으로 보인다. 그가 조수의 사용을 꺼린 것은 사실이나 그렇다고 전혀 사용하지 않았다고 단언할 근거는 없다. 우리의 추측이 옳다면, 푸생도 조수를 썼다. 다만 다른 화가들에 비해 드물게 사용했을 뿐이다.

5

들라크루아의 조수들
낭만주의와
19세기 친작 열풍

낭만주의 문학이 절정에 달한 19세기 초 프랑스 미술계에는 외젠 들라크루아가 있었다. 그는 낭만파 시인 바이런으로부터 "자연의 숭고한 힘"에 관한 사상을 물려받았다고 한다. 앵그르가 차가운 이성과 형태의 명확성을 중시하는 신고전주의 화풍을 고수하던 시절, 들라크루아는 그에 맞서 루벤스·베네치아파의 색채 효과에 극적·격정적 장면 연출을 결합한 낭만주의 화풍을 발전시키고 있었다.

✦

창작에 대해 우리가 가진 관념은 매우 최근에 형성된 것이다. 누누이 강조하지만 19세기 이전만 해도 장인이 '디세뇨'를 책임지고 물리적 실행은 잘 훈련된 조수 집단에게 맡기는 것이 일반적 관행이었다. 물론 그 시절에도 푸생처럼 혼자 작업하기를 좋아한 작가가 있었지만, 17세기에 푸생의 방식은 차라리 예외적 현상에 속했다. 창작이 예술가 개인의 고독한 작업, 누구도 대신할 수 없는 그만의 개성, 누구도 들여다볼 수 없는 그의 내면을 표현하는 활동으로 여겨지는 것은 낭만주의 이후의 일이다. 예술의 관념이 이렇게 극적으로 바뀐 것은 시민혁명과 산업혁명이라는 거대한 사회적·구조적 변동과도 밀접한 연관이 있다.

낭만주의 혁명

먼저 시민혁명의 영향에 대해 살펴보자. 18세기 말에 시작된 시민혁명은 정치만이 아니라 예술에서도 혁명적 변화를 가져왔다. 시민혁명의 여파로 구체제가 몰락하면서 예술의 소비층이 귀족계급에서 시민계급으로 바뀐 것이다. 거기에 거대한 성당이나 궁전의 벽을 장식하던 그림들이 이제는 부르주아 가정의 작은 방에 걸리게 된다. 교회나 궁정에서 발주하던 대형 프로젝트가 감소하면서 자연스레 예술가 공방에서 조수를 고용할 필요도 줄어든다. 그림을 제작하는 작업 역시 다수의 협업이 아니라 화가 개인의 고독한 활동으로 변모해간다. 그 결과 '친작'이 서서히 작품의 표준적

제작방식으로 자리 잡는다.

　비슷한 시기에 일어난 산업혁명 역시 예술에서 혁명적 변화를 초래했다. 산업혁명은 사물의 제작방식을 주문생산에서 시장생산으로 바꾸어놓았다. 주문받아 제작하는 그림은 주문자의 "바람과 의도"를 반영하기 마련이나, 시장을 위해 생산되는 작품은 오직 작가만을 대변한다. 주문제작 방식에서는 주문자가 작품의 제재나 형식을 '사전에' 지정한다. 반면 시장생산에서는 작품의 제작이 전적으로 작가에게 맡겨진다. 소비자는 그렇게 완성된 작품을 '사후에' 선택할 뿐이다. 그 결과 작품은 작가 개인의 순수한 자기표현이 된다. 18세기 말에 시작된 두 가지 혁명이 결국 예술의 낭만주의적 관념을 현실의 예술관행으로 바꾸어준 것이다.

　예술의 낭만주의적 관념은 크게 세 가지 특징을 갖고 있다. 첫째, 미美의 주관화다. 과거에 미는 예술가의 '바깥'에, 가령 고대인들의 조각이나 르네상스 거장들의 회화 속에 객관적으로 존재한다고 여겨졌다. 푸생이 굳이 로마로 가서 작업을 한 것도 그 때문이다. 낭만주의 시대에 이르면 상황이 달라진다. 이제 작가들은 작품에 담을 최고의 미를 자신의 '내면'에서 찾기 시작한다. 예술의 관념이 외부의 미를 '재현'하는 것에서 내면의 미를 '표현'하는 것으로 바꼈 것이다. 그 결과 작품의 실행을 타인이 대행하는 것 자체가 불가능해진다. 타인이 내 마음을 들여다볼 수는 없잖은가.

　둘째, 예술의 신비화다. 고전주의자들은 예술을 이성적 활동으로 규정했다. 예술이란 합리적 규칙에 따른 제작활동이라는 것이다. 반면 낭만주의자들은 예술을 초超이성적 활동으로 보았다. 즉 예술이란 예로부터

'영감'inspiration이라 불러온, 혹은 프랑스인들이 감흥sentiment이라 부르는 어떤
비합리적 느낌에 따른 활동이라는 것이다. 창조의 원천으로서 영감이나 감흥은
배우거나 가르칠 수 있는 것이 아니다. 배우거나 가르칠 수 없다면 가지고
태어나는 수밖에 없다. 선천적 능력을 후천적 학습으로 대신할 수 없는 한
천재의 활동을 타인이 대행한다는 것은 있을 수 없는 일이다.

셋째, 예술가의 영웅화다. 고전적 예술가의 상은 '장인'maestro이었다.
장인이란 오랜 훈련과 실전을 통해 창작의 모든 규칙과 기법을 자유로이
구사하는 경지에 이른 이를 가리킨다. 반면 낭만적 예술가의 모범은
'천재'genius였다. 천재란 창작에 필요한 재능을 가지고 태어난 탁월하고
예외적인 개인을 가리킨다. 낭만주의 시대에 예술의 천재는 거의 종교적 숭배의
대상이 된다. 중세에 성인들의 자취가 담긴 성 유물이 숭배의 대상이 되었듯이
이 세속적 성인들의 손길이 스친 작품도 숭배의 대상이 된다. 바로 여기서
친작에 대한, 거의 종교적 열정에 가까운 집착이 생기는 것이다.

〈럼리의 친필〉

낭만주의 운동이 그랬듯이 친작 열풍 역시 문학에서 먼저 일어났다. 수전
페니모어 쿠퍼Susan Fenimore Cooper,1813~1894의 단편 〈럼리의 친필〉(1851)에는
19세기 초 유럽에서 일어난 친필 수집 열풍이 잘 묘사되어 있다. 이야기는
1600년대 11월의 어느 날 자욱한 안개가 낀 런던의 거리를 빈곤에 찌들대로

찌든 초라한 행색의 사내가 다리를 끌며 걸어가는 것으로 시작한다. 사내는 좁은 길로 접어들더니 제 용모만큼이나 초라하기 짝이 없는 집으로 들어갔다. 먹을 것도 조명도 난방도 없는 그 차갑고 어두운 방에서 사내는 죽기 전의 마지막 몸짓이라도 하듯이 펜을 들고 종이 위에 뭔가 적어 내려갔다. **그림 5-1**

16**년 11월 20일,

각하, 등불이 없어 글을 쓸 수가 없고, 난방이 안 돼 손은 추위로 곱았고,

그림 5-1 수전 페니모어 쿠퍼의 단편 〈럼리의 친필〉이 담긴 책의 표지.

지난 48시간 동안 아무것도 못 먹었습니다. 각하, 오늘 댁에 세 번 들렀는데 들여보내주지를 않더군요. 부디 이 쪽지가 제때 당신께 전달돼 이 동료 피조물을 아사로부터 구하기를. 제 수중에는 1파딩[4분의 1페니]도 없고, 반 페니조차 빌릴 수가 없습니다. 빚에 허덕이는데 출판사에서는 제 마지막 시를 퇴짜 놓았습니다. 몇 시간 안에 구제를 받지 못하면 저는 죽어야 합니다.

각하의 가장 겸손하고, 가장 충실하고, 가장 감사하는 시종,
******.[1]

이 쪽지가 후원자에게 전달됐는지는 알려지지 않는다. 수십 년 후 이 쪽지가 우연히 G***경卿의 서재에서 그의 개인교사로 일하던 존 럼리에게 발견된다. 쪽지가 낡아 누구의 서명인지 알아보기 힘들었으나 럼리는 별 고민 없이 이를 자기가 연구하던 토머스 오트웨이Thomas Otway,1652~1685의 친필로 간주한다. 그 후 이 쪽지가 이 사람 저 사람 손에 넘어가면서 다양한 사건이 벌어진다.

그중에는 웃지 못할 일화도 있다. 친필 수집 열풍이 극에 달한 시기 사교 모임에서 한 여인이 지인에게 '엉클 샘'의 친필을 구해달라고 부탁한다. 상대가 '엉클 샘'이 무슨 뜻인지 설명하려 하자 여인은 그의 이야기를 가로막으며 이렇게 말한다.

"하워드 씨, 그냥 그분의 친필 한 줄만 얻어주세요. 그 은혜는 평생 잊지

않을게요. 일단 서명을 얻어내기만 하면 그분에 관한 모든 사실을 알아낼

시간은 충분할 거예요."²

'엉클 샘'을 실존 인물로 착각한 것이다. 이 모티브는 작가 자신의 경험에서

영감을 얻은 것으로 보인다. 수전 페니모어 쿠퍼의 아버지는 미국 작가 제임스

페니모어 쿠퍼James F. Cooper, 1789-1851다. 수전은 유명 작가인 아버지의 비서로

일하며 아버지의 친필을 구하는 수많은 독자들의 편지를 받았다고 한다.

그중에는 이런 것도 있었다. "작고하신 아버님, 쿠퍼 판사님의 친필을 얻을 수

있을까요?" 동명이인을 아버지로 착각한 것이다. 수전 쿠퍼는 〈럼리의 친필〉을

통해 유명인이라면 누군지 알지도 못하면서 일단 그의 친필부터 받으려고

달려드는 당시의 세태를 꼬집는다.

　　그렇다고 쿠퍼가 '친필 숭배'를 경멸한 것은 아니다. 그녀가 비판한

것은 친필을 상품화하는 '사이비' 숭배자였다. '진정성'을 가진 수집가들은

그녀도 존중했고 그래서 그들에게 아버지의 친필 원고를 보내주기도 했다.

그녀는 그 누구보다도 '친필'의 미적 가치를 굳게 믿었다. 친필이 독자와 작가

사이의 내밀한 영적 교류를 가능하게 해준다고 보았기 때문이다. 이 믿음은

물론 낭만주의적 기원을 갖는다. 19세기 사람들은 이렇게 친필에서 "살아

있는 자아, 그[작가]의 마음의 영적 본질"을 보았다. 초상화가 작가의 외모의

모사模寫라면 친필은 작가의 "마음의 전사傳寫"라는 것이다.³

들라크루아의 조수들

낭만주의 문학이 절정에 달한 19세기 초 프랑스의 미술계에는 외젠
들라크루아Eugène Delacroix,1798-1863가 활동하고 있었다. 그는 낭만파 시인
바이런Byron,1788-1824으로부터 "자연의 숭고한 힘"에 관한 사상을 물려받았다고
한다. 앵그르Jean-Auguste-Dominique Ingres,1780-1867가 차가운 이성과 형태의
명확성을 중시하는 신고전주의 화풍을 고수하던 시절, 들라크루아는 그에
맞서 루벤스·베네치아파의 색채 효과에 극적·격정적 장면 연출을 결합하여
낭만주의 화풍을 발전시키고 있었다. 앵그르는 그런 들라크루아를 극도로
혐오했다고 한다. 그 시절 시인 보들레르Charles Pierre Baudelaire,1821-1867는
들라크루아의 화풍을 이렇게 묘사한 바 있다.

> "들라크루아는 열정을 열정적으로 사랑하면서도 그것을 가능한 한 명확히
> 표현하겠다는 냉정한 결심을 했다."4 그림 5-2

흔히 신고전주의 미술에 비해 낭만주의 미술은 개인주의적 성격이
강하다고 말하고는 한다. 즉 신고전주의 미술이 대체로 공적·객관적 성격을
띤다면 낭만주의 미술은 다분히 사적·주관적 성격을 갖는다는 것이다. 하지만
이 차이에도 불구하고 들라크루아의 작업방식은 실은 그다지 낭만적이지
않았다. 그 역시 교회나 궁정으로부터 대형 프로젝트를 수주하여 그 물리적
실행은 훈련된 조수들의 손에 맡겼기 때문이다. 들라크루아의 경우 다행히 그

조수들이 남긴 증언과 기록이 더러 남아 있어, 그 시절 스튜디오 안에서 조수와 장인의 협업이 구체적으로 어떤 식으로 이루어졌는지 엿볼 수 있다. 그 기록 중 하나를 보자.

1868년 5월 5일 밤 뤽상부르궁 도서관 천장의 돔을 장식하던 벽화의 캔버스가 크게 훼손됐다. 벽화는 들라크루아의 작품으로, 단테의《신곡》에서 엘리시온 들판 묘사에 등장하는 고전적 영웅들을 네 그룹으로 나누어 묘사한

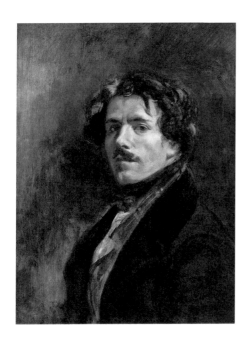

그림 5-2 들라크루아, 〈자화상〉, 1837년.

것이었다.[5] 이 거대한 그림이 돔의 천장에 부착한 지 24년 만에 그만 접착
불량으로 바닥에 떨어진 것이다. 사고 직후 곧바로 작품 복원이 시작됐고,
복원 작업을 총감독하는 권한은 들라크루아의 조수였던 피에르 앙드리외에게
맡겨졌다. 앙드리외는 일찍이 1847년부터 들라크루아 밑에서 일하며 그를
도와 루브르와 파리의 시청과 생 쉴피스 교회의 벽화 작업에 참여한 바
있었다. **그림 5-3**

　　하지만 이 계획에 제동을 걸고 나선 사람이 있었다. 들라크루아의 또
다른 조수 조제프 마리 라살–보르드였다. 라살은 일찍이 들라크루아를 도와
뤽상부르궁과 부르봉궁 벽화(1838~1847)의 제작을 담당했던 인물이다. 그는
예술 감독관 뉴워케르크 공작에게 편지를 써서 자신이 그 그림을 "20년 전에
들라크루아의 감독 아래 혼자 그린" 사람이니, 벽화의 복원 작업은 자신에게
맡겨야 마땅하다고 주장했다.

> "그렇게 하는 것이 전적으로 공정하고 적절하며, 당신도 그렇게 판단하시리라
> 믿습니다. 왜냐하면 작업 전체를 나 혼자서 장인[들라크루아]의 감독 아래
> 극도의 헌신성으로 실행했기 때문입니다. 그것을 내게서 빼앗는 것은 통탄할
> 만큼 부당한 일이 될 것입니다."[6]

　　하지만 청원은 받아들여지지 않았고, 복원 작업은 원래 계획대로 피에르
앙드리외에게 맡겨졌다. 물론 "작업 전체"를 혼자서 했다는 라살의 주장을
그대로 믿을 수는 없다. 그가 작업에서 자신이 담당한 역할을 과장했을 수도

있기 때문이다. 그가 밑그림ébauche이나 바탕칠underpainting을 넘어 작품의
완성에 얼마나 기여했는지 우리로서는 알 수 없다. 하지만 한 가지 확실한
것은 적어도 그가 스튜디오의 하급 조수 수준은 넘어서 있었다는 사실이다.
들라크루아는 언젠가 또 다른 조수 루이 드 플라네에게 이렇게 말했다고 한다.

"그[라살]는 자네에게 없는 특질을 갖고 있고 자네는 그에게 없는 특질을

그림 5-3 들라크루아, 〈단테의 지옥〉(뤽상부르궁 천장벽화), 1841~1846년.

갖고 있어. 하지만 자네보다 그가 더 큰 도움이 되는데 그것은 그가 큰 그림의
준비를 자네보다 더 잘 이해하기 때문일세. 그러니 자네는 남은 디테일들을
맡게나. 자네는 부분에 더 능하고, 그는 전체에 더 능하니까."[7]

경쟁 관계에 있던 사람이 전하는 말이니 그 내용을 의심할 필요는
없을 것이다. 피에르 앙드리외와 드 플라네가 들라크루아의 제자였다면,
라살은 사실 독립적 작가에 가까웠다. 실제로 들라크루아와 결별한 후에는
제 이름으로 네라크에 있는 생 니콜라 성당의 벽화를 그리기도 했다. 이렇게
독립적 장인의 기량을 갖고 있으면서도 필요에 따라서는 제 예술적 개성을
장인의 스타일에 종속시킬 줄도 알았다. 들라크루아가 스케치로 된 구상을
손쉽게 거대한 화면에 실현할 수 있었던 것은 이 뛰어난 조수 덕분이었다.
따라서 벽화 전체를 저 혼자 실행했다는 라살의 말을 과장으로 볼 수는 없다.

다만 완성된 작품이 확연히 들라크루아의 스타일을 보이는 것만은
확실하다. 반면, 라살이 독립적 작가로서 내놓은 그림들에는 들라크루아 그림
특유의 생동성이 빠져 있다고 한다. 실행의 상당 부분을 라살이 담당했다 해도
벽화 제작에서 그의 역할은 들라크루아의 독창성을 자기화한 수준을 넘어서지
못했다는 얘기다. 그럼에도 불구하고 제작의 상당 부분을 라살이 실행한 게
사실이라면 "독창성"과 "천재"로서 낭만적 예술가상에는 당장 의문이 제기될
수밖에 없다. 이 경우 "보들레르 같은 낭만적 비평가들이 그토록 소중히 여긴
그 특질들"은 도대체 어디서 찾아야 하나?[8]

또 하나의 예는 〈마르쿠스 아우렐리우스의 죽음〉(1844)이다. 드

플라네는 이 그림의 제작과정을 일기에 기록한 바 있다. 거기서 그는 자신이
들라크루아로부터 오일·연필 스케치를 넘겨받아 이를 캔버스에 확대 전사한
후 그림을 거의 혼자 힘으로 완성했다고 밝혔다. 그의 말에 따르면 이 작업에서
들라크루아의 역할은 너무 날카롭고 명확한 형태의 가장자리를 부드럽게
처리해 화면에 '회화적'malerisch 효과를 더하는 수준에 그쳤다고 한다. 그런데
흥미롭게도 보들레르는 하필 이 작품을 "회화에서 천재가 도달할 수 있는 것의
가장 완벽한 모범"으로 꼽았다. 그의 말을 들어보자. **그림 5-4**

> "그것의 색채는 비교 불가능할 정도로 과학적이다. 거기에는 단 하나의 결점도
> 들어 있지 않다. 일련의 기예의 연속적 승리가 아니면 무엇이겠는가? 이 새롭고
> 더 완벽한 과학에서 자신의 잔혹한 독창성을 잃어버리기는커녕 색채는 여전히
> 뚝뚝 피가 떨어지는 듯 소름이 끼친다. (…) 마지막으로 이 그림은 데생과
> 모델링 모두에서 결점이 없다."[9]

보들레르는 이 그림을 조수가 그렸다는 것을 전혀 몰랐던 모양이다.
여기서 우리는 낭만적 예술관과 전통적 예술 관행 사이의 괴리를 본다.
보들레르는 그 그림을 응당 들라크루아의 친작으로 여긴다. 사실 문학에서
친작은 별 의미가 없다. 문학의 독자들은 작품을 '인쇄된 책'의 형태로 접하기
때문이다. 그럼에도 불구하고 19세기의 독자들은 작가의 친필에 열광했었다.
친필이 '복제'(인쇄)를 통해서는 전달되지 않는 작가의 영혼을 전달해준다고
느꼈기 때문이다. 이 낭만적 기대를 보들레르는 그대로 회화에 옮겨놓은

그림 5-4 들라크루아, 〈마르쿠스 아우렐리우스의 죽음〉, 1844년.

것이다. 하지만 그의 기대와 달리 낭만주의 시대에도 회화는 여전히 그다지 낭만적이지 않은 방식으로 그려지고 있었다.

　다만 드 플라네의 이야기에서 한 가지 주목할 대목이 있다. 들라크루아가 마지막으로 붓을 대어 하드에지를 소프트에지로 바꾸었다는 증언이다. 그림에서 화가의 개성은 '터치'의 특질에서 드러난다. 드 플라네에 따르면 들라크루아가 한 것이 바로 이 마지막 터치였다. 실제로 그 마지막 붓질이 제자가 그린 작품을 들라크루아의 스타일로 마감하는 데 결정적 역할을 했을 것이다. 그런 의미에서 들라크루아는, 그 스타일을 남이 대신할 수 없는 "반 고흐의 개성적 표현과, 그 스타일을 조수들이 넘겨받을 수도 있는 루벤스의 비개성적 표현의 사이에"[10] 있었던 작가였는지도 모른다.

　들라크루아의 예는 낭만적 관념이 절정에 달한 19세기 중반에도 여전히 미술에서는 낭만주의 화가조차 그다지 낭만적이지 않은 방식으로 작업을 했음을 보여준다. 낭만주의 미술의 대명사 역시 여전히 교회나 궁정에서 대형 프로젝트를 수주해 그 물리적 실행을 잘 훈련된 조수들의 손에 맡겼다. 다만 마지막 터치를 주는 방식으로 제자가 해놓은 작업에 자기의 자취를 남겨놓았을 뿐이다. 사실 들라크루아의 제작방식은 루벤스 같은 바로크 장인의 방식과 크게 다르지 않았다. 회화에서 낭만적 관념이 창작의 '확고한' 관행으로 자리 잡는 것은 19세기 후반 인상주의 이후의 일이다.

신화가 된 화가, 반 고흐
화가의 전형이 아닌 '예외적 존재'

오늘날 많은 이들이 여전히 신화화한 고흐의 이미지를 화가의 전형으로 받아들이는 경향이 있다. 하지만 고흐는 화가의 전형이라기보다 차라리 예외에 가까웠다. 또한 낭만주의적 관념에 따르면 창작은 미쳐버릴 정도로 고통스러운 과정이다. 예술을 위해 작가는 극심한 육체적·정신적 고통을 기꺼이 감내한다. 이런 관념을 가진 이들에게는 화가가 자기 그림을 남에게 대신 그리게 한다는 것 자체가 이해 안 될 것이다.

✦

시민혁명과 산업혁명은 18세기 말에 시작되지만, 미술에서 그 여파가 본격적으로 나타나는 것은 19세기 중엽 이후의 일이다. 앞에서 본 것처럼 낭만주의 미술도 그 표현이 개인화·주관화했을 뿐 여전히 '장엄양식'의 전통에 따라 화면에 거대한 이야기를 담곤 했다. 여기에 근본적 변화가 생기는 것은 사실주의에 이르러서였다. 사실주의의 선구 쿠르베Gustave Courbet, 1819-1877는 회화를 지금 여기, 즉 당대 현실의 진실한 기록으로 만들려 했다. 이스토리아istoria, 즉 성서·신화·역사에 나오는 과거의 위대한 이야기는 그의 관심을 끌지 못했다. "당신의 그림에는 왜 천사가 없냐?"라는 질문에 그는 이렇게 대꾸했다. "내게 천사를 보여주시오. 그럼 그릴 테니까."

쿠르베는 관학官學 예술과 낭만주의를 모두 거부하고 회화의 눈을 허구에서 현실로 돌려놓았다. 나아가 순응을 거부하는 독립적 예술가의 상을 정립함으로써 후에 등장할 인상주의와 모더니즘 화가들의 모범이 된다. 정치참여의 경험도 빼놓을 수 없다. 그는 세계 최초의 사회주의 정권인 파리코뮌(1871)에 적극 가담했고, 그로 인해 코뮌 진압 뒤 6개월간 투옥되기도 했다. 출소 후에는 코뮌이 파괴한 방돔 광장의 기둥을 재건하는 데에 드는 비용을 배상하라는 판결을 받기도 했다. 결국 파산을 피해 스위스로 망명을 떠난 그는 돌아오지 못하고 1877년 거기서 숨을 거둔다.

현대미술은 사실주의에서 출발했다고 해도 과언이 아니다. 쿠르베는 일련의 그림을 통해 고전적 예술의 제도와 이념에 치명타를 가했다. 최초로 민중을 회화의 영웅으로 내세운 〈돌 깨는 사람들〉(1849)과, 신화나 성서의 이야기를 담던 대형 역사화의 포맷에 평범한 시골 사람들의 장례식을 담은

〈오르낭의 매장〉(1849~1850)은 고상한 이야기istoria를 담은 장엄양식의 시대에
종지부를 찍었다. 한편, 레즈비언 여성들의 알몸을 묘사한 〈잠〉(1866)과 여성의
성기를 정면으로 보여주는 〈세상의 근원〉(1866)에서 우리는 현대 작가들이
즐겨 쓰는 스캔들 전략의 원형을 보게 된다. **그림 6-1 그림 6-2**

쿠르베의 작업실

이렇게 사회적 파문을 일으키는 그림을 그리던 시절 쿠르베가 조수를
사용했던 것 같지는 않다. 사실주의의 목표는 미의 창조가 아니라 진실의

그림 6-1 쿠르베, 〈돌 깨는 사람들〉, 1849년.

그림 6-2 쿠르베, 〈세상의 근원〉, 1866년.

기록에 있다. 사실주의는 회화가 현실의 진실한 증인이자 충실한 목격자가 될 것을 요구한다. 자신이 목격한 진실을 타인의 손으로 기록한다는 것은 애초 사실주의의 이념에 어울리지 않는다. 게다가 사실주의 이후의 그림들은 주로 개인 컬렉터들을 위한 것이었다. 교회나 관청이 발주한 대형 프로젝트를 수행하는 것이 아닌 이상 들라크루아처럼 조수 집단을 꾸릴 필요도 없다. 하지만 쿠르베가 조수를 전혀 사용하지 않았던 것은 아니다.

　망명 시절 쿠르베는 스위스의 라투르드페에 정착한다. 호숫가에 있는 작업실에서 그는 그곳 풍경을 담은 그림들을 대량으로 제작한다. 그가 그림을 대량으로 생산해야 했던 것은 물론 돈이 부족했기 때문이다. 비록 파리를 떠나야 했지만, 망명 직전 1872년에 열린 개인전의 성공에 한껏 고무됐던 터라 그는 다시 파리를 근거지로 작업하기를 간절히 원하고 있었다. 하지만 파리로 돌아가려면 먼저 방돔 기둥의 재건 비용부터 변상해야 했다. 그 막대한 비용을 마련하려면 엄청난 수의 작품이 필요했고, 그 많은 양의 그림을 혼자 다 그릴 수는 없었다.

　해결책은 당연히 조수를 고용하는 것이었다. 작품의 대량생산을 위해 그는 조수를 고용했다. 스위스인 파타, 폴란드인 슬롬진스키, 프랑스인 모렐과 오르디네르 등이 그의 밑에서 일했던 것으로 전해지는데, 비록 무명이었지만 나름 독립적 작가로 활동하던 이들이었다. 쿠르베는 기성 작가들을 제 스타일로 훈련시킴으로써 풍경화의 대량생산을 위한 작업 라인을 구축할 수 있었다. 이 시절 그는 창조력이 고갈됐다고 느낄 때면 결정적 작업을 파타와 모렐의 손에 맡기곤 했는데, 이들은 부드러운 색채를 거칠고 어둡게

바꿔놓음으로써 작품의 질을 떨어뜨렸다고 한다.[1]

 망명 시절에 제작된 쿠르베의 작품들은 대체로 그 이전보다 질이 떨어진다. 하지만 이 시절에도 그는 더러 인상적인 작품을 남기곤 했다. 그중 하나가 〈시용 성〉Château de Chillon, 1874이다. 시용 성은 과거에 감옥으로 쓰이던 건물로, 바이런의 시 〈시용의 감옥〉(1816)을 통해 세인들에게 널리 알려져 있었다. 쿠르베의 풍경은 사진적 지각에서 나온 것이라 묘사의 사실성에서 (상상으로 그린) 낭만주의적 풍경화와 뚜렷이 구별된다. 시용 성의 풍경은 컬렉터들 사이에 인기가 많아 다량으로 생산됐는데, 쿠르베의 것으로 알려진 작품들 중 적어도 네 점이 실은 파타가 그린 것이라고 한다.[2] 그림 6-3 그림 6-4

 이 시기 풍경화의 대다수는 스튜디오 모작이었다. 그중 상당수에 쿠르베는 손도 대지 않았다. 상황을 더 나쁘게 만든 것은 거기에 서명조차 안 된 경우가 많았다는 것이다. 파리로 보내는 작품들은 행여 세관에 압류될까 봐 아예 서명을 빼버렸던 것이다. 이 문제는 국경을 넘은 뒤 조수 파타가 대신 서명을 하거나 작품에 따로 서명한 인증서를 붙이는 식으로 해결했다. 위작이 나도는 데에 이보다 더 좋은 환경은 없을 것이다. 결국 그는 파리의 지인으로부터 자신의 위작이 그곳에 난무한다는 경고를 받는다. 그때 위작으로 지목된 그림 중 상당수는 실은 쿠르베 자신이 보낸 것이었다.[3]

그림 6-3 시용 성의 실제 모습.
그림 6-4 쿠르베, 〈시용 성〉, 1874년.

마네 이후의 인상주의자들

사실주의 운동에서 쿠르베의 후계자는 에두아르 마네Édouard Manet, 1832-1883다. 미술사에서 마네는 사실주의에서 인상주의로 넘어가는 과도기의 인물로 여겨진다. 마네에게도 알렉상드르라는 이름의 조수가 있었는데, 일각에서는 마네의 〈자살〉(c. 1880)이 1859년 자신의 스튜디오에서 자살한 이 조수를 모티브로 했다고 얘기한다. 알렉상드르는 마네의 일을 돕는 틈틈이 모델을 섰다고 한다. 〈체리를 든 소년〉(1859)이 그렇게 탄생했는데, 그림 속 소년의 앳된 얼굴은 화가를 돕는 전문 조수와는 거리가 멀어 보인다. 조수로서 그의 역할은 화실을 청소하거나 붓을 씻어주는 수준을 넘지 않았던 것으로 보인다. 그림 6-5 그림 6-6

그림 6-5 마네, 〈자살〉. 1880년경.

그림 6-6 마네, 〈체리를 든 소년〉, 1859년.

마네 이후, 조수에게 자신의 작품을 실행시키는 관행은 찾아보기 힘들어진다. 인상주의 화가들은 조수를 사용하지 않았다. 이는 인상주의 기획의 본성에서 비롯된 일이다. 인상주의의 바탕에는 색이란 사물에 고유한 성질이 아니라 반사된 빛에 불과하다는 인식이 깔려 있다. 빛은 시간·장소·일기에 따라 수시로 변한다. 인상주의자들은 그렇게 변화무쌍한 빛의 순간적 인상을 포착하려 했다. 빛이 머무는 짧은 시간 안에 정교한 묘사나 디테일을 표현하는 것은 불가능하다. 이 때문에 인상주의 회화의 표면은 색점의 얼룩들로 뒤덮인다. 이 얼룩들은 망막 위에서 비로소 형태로 완성된다.

형태와 색채가 사물의 '객관적' 속성이라면 그것을 타인과 공유할 수도 있을 것이다. 반면 형태와 색채가 망막 위에서 발생하는 '주관적' 인상이라면, 그것은 타인과 공유할 수 있는 것이 아니다. 그 사밀私密한 내면의 인상을 타인이 대신 그린다는 것은 애초에 가능하지가 않다. 게다가 순간적 인상을 포착하기 위해 인상주의자들은 그림을 되도록 현장에서 완성하는 것을 원칙으로 삼았다. 인상주의의 이념에 부합하려면 그림은 빛의 효과가 존재하는 바로 그곳에서 그려져야 한다는 것이다. 그 일을 시키려고 현장마다 조수를 데리고 다닌다면, 우스운 일일 것이다.

인상주의자들은 빛의 순간적 효과를 포착하기 위해 이른바 알라 프리마alla prima 기법을 썼다. '알라 프리마'란 '단번에'라는 뜻의 이탈리아어 단어로, 색이 마르기 전에 그 위에 다른 색을 덧칠하는 것이다. 알라 프리마로 그려진 그림은 당연히 다른 사람이 모사하기가 매우 어렵다. 정자체로 쓴 것보다 흘림체로 된 서명이 더 모조하기 어려운 이치와 마찬가지다. 서명이

법률적으로 한 사람의 인격을 대신하듯 인상주의 이후 필법은 미학적으로
작가의 인격과 동일시되기에 이른다. 창작이 작가 혼자서 하는 고독한 작업으로
여겨지면서 원작original은 곧 친작autograph을 의미하게 된다. 그림 6-7
　　이 기술적 측면 못지않게 중요한 것이 예술의 관념 자체에 발생한 극적
변화다. 18세기까지만 해도 예술 작품은 대체로 공동체 전체에 던지는 공적公的
메시지로 여겨졌다. 하지만 낭만주의를 거치면서 예술은 점차 고독한 작가가
역시 고독한 관객에게 던지는 사적私的 메시지로 여겨지게 된다. 사실주의를
지나 인상주의에 이르면 미술이 화가 개인의 인격과 개성, 그의 사적 영감과
주관적 관념의 표현이라는 인식이 사회에 확고히 뿌리를 내린다. 이런
문화에서는 작품의 물리적 실행을 타인에게 대행시키는 것이 미술의 본질적
측면을 손상하는 행위로 여겨질 수밖에 없다.

고흐의 신화

　　이것이 19세기 후반 부르주아 예술계를 지탱하던 관념이다. 오늘날
대중들 사이에 널리 공유되는 예술의 관념은 대체로 이 시기에 형성된 것으로
볼 수 있다. 이 관념은 '세기말'에 이르러 급기야 하나의 신화로 발전한다.
예술적 메시지의 '사적' 성격이 강조되면서 작가의 개인성벽idiosyncrasy이
상찬을 받기에 이른다. 작가의 괴팍함이 범인凡人은 이해하지 못할 천재의
징표로 여겨진 것이다. 예술가는 고독하다. 당대에는 이해받지 못할 운명이기

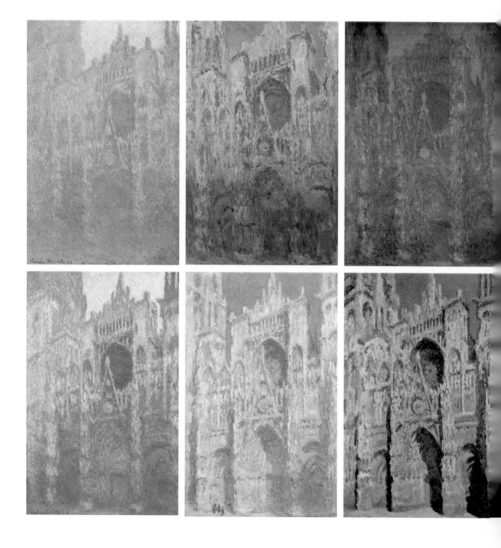

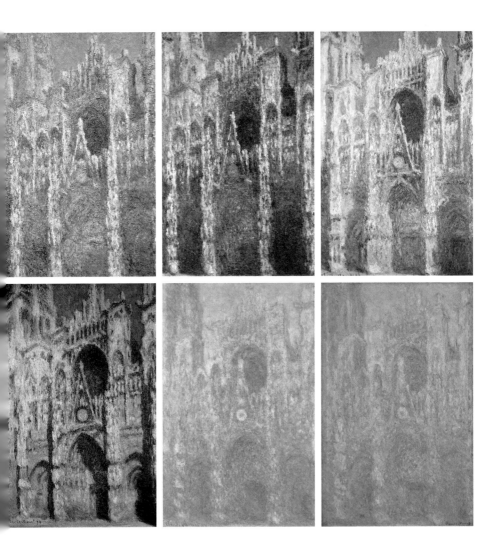

그림 6-7 모네, 〈루앙 성당〉 시리즈, 1892~1894년.

때문이다. 그의 천재를 알아줄 이들은 먼 훗날에나 나타날 것이다. 이 낭만주의 신화의 인격적 화신이 바로 빈센트 반 고흐Vincent van Gogh, 1853-1890다.

생전에 그림을 단 한 점밖에 팔지 못한 불행한 작가. 광기와 싸우며 예술혼을 불태운 불굴의 화가. 세상의 인정을 받지 못한 고독한 천재. 우리 귀에도 익숙한 이 클리셰cliché가 그의 인생을 기술하게 된 것은 대체로 그가 자살한 이후의 일이다. 하지만 고흐의 신화는 그의 생전에 이미 시작된 것으로 보인다. 그가 자살하기 전 상징주의 시인이자 비평가 알베르 오리에는 《메르퀴르 드 프랑스》Mercure de France, 1890에 고흐에 관한 글을 기고한다. 거기서 그는 고흐를 "무섭게 미쳐버린 천재"라 부르며, 그가 "때로는 숭고하고 때로는 기괴하나, 언제나 병적인 상태에 근접"해 있다고 말한다.

주목해야 할 것은 여기서 처음으로 광기와 천재의 연결이 이루어지고 있다는 점이다. 오리에는 고흐를 베르메르・반 로이스달・호베마 등 위대한 네덜란드 거장들의 동료이자 후손으로 규정한다. 동시에 그는 그러면서도 고흐가 선조 화가들과 얼마나 다른지 지적한다. 단정하고 섬세한 네덜란드 거장들의 작품과 달리, 고흐의 전체 작품을 특징짓는 것은 "과도함, 힘의 과도함, 신경의 과도함, 표현의 폭력성"이라는 것이다. 이 차이를 오리에는 정신병을 앓고 있는 고흐의 "전기적 사실"과 연결시킨다.

무엇보다 그는 뚜렷한 증상을 보이는 과민증 환자hyperesthésique다. 그는 비정상적 강도로, 아마도 고통을 느껴가며, 선과 형의 보이지 않는 내밀한 성격을 감지하고, 나아가 눈에는 보이지 않는 색채・빛・뉘앙스, 그림자의

그림 6-8 반 고흐, 〈자화상〉, 1889년.

마술적 무지갯빛까지 감지한다. 그리고 이것이 이 신경증의 사실주의, 그의
진정성과 진실이 위대한 네덜란드 소시민 작가들의 리얼리즘, 진정성 및 진실과
그토록 다른 이유다. 그의 선조이자 스승이었던 그 작가들은 신체적으로 너무
건강하고 정신적으로 너무 균형이 잡혀 있었다.[4]

한마디로 그의 남다른 예술적 감각은 과민증 혹은 신경증 같은
병리학적 증상과 연결된 것으로, 신체적으로 건강하고 정신적으로 균형 잡힌
사람들에게서는 기대할 수 없다는 것이다. 오리에는 고흐의 정신병력을 지인
에밀 베르나르에게서 들었다고 한다.

하지만 고흐의 신화가 본격적으로 시작된 것은 그가 테오와
주고받은 서신이 출판된 1914년 이후의 일이다. 이 편지들은 특히 독일과
오스트리아에서 '예술을 위해 고통받고 예술을 위해 요절한 순교자'라는,
우리에게 익숙한 고흐의 이미지가 형성되는 데에 결정적 역할을 하게 된다.
한편 1934년 미국의 작가 어빙 스톤은 이 서한집과 현장 조사에 기초해
고흐의 삶과 예술적 고뇌를 다룬 소설 《삶의 쾌락》*Lust for Life*을 쓴다. 이 소설이
1956년 같은 제목의 영화로 만들어짐으로써 고흐의 이름을 아는 사람이 거의
없던 미국에까지 그의 명성이 급속히 퍼져나간다. 그림 6-9

이 낭만주의적 신화의 핵심은 '광기가 예술적 창조의 원천'이 된다는
생각이다. 실제로 1956년의 영화에서 고흐는 "그를 위대한 작가로 만들어준
그 감정과 에너지의 격류"를 통제하지 못해 몰락하는 비극적 인물로
묘사된다. 한마디로 고흐는 창작에 필요한 그 광기로 인해 죽어야 했던

예술의 순교자라는 것이다. 고흐의 신화를 이루는 또 다른 요소는 '천재는 고독하다'라는 생각이다. 천재는 평범한 사람들 혹은 당대의 사람들에게는 이해받지 못한다. 오리에의 말을 들어보자. "그[고흐]는 자기 형제들, 즉 매우 예술적인 예술가들 빼고 그 누구에게도 완전히 이해되지 않을 것이다."[5]

하지만 고흐는 오늘날 우리에게 알려진 것처럼 그렇게 외롭지는 않았다. 이미 1880년대부터 그는 서서히 명성을 얻는 중이었다. 예를 들어 배우이자 극장장·영화감독이었던 앙드레 앙투안은 파리의 자유극장에 쇠라·시냐크와

그림 6-9 영화 〈삶의 쾌락〉의 한 장면.

더불어 고흐의 그림을 걸었다고 한다. 1888년 고흐는 브뤼셀의 '20인회'가 연 전시회에 초대작가로 선정된다. 당시 '20인회'의 멤버 중 하나가 고흐를 혹평했으나 툴루즈 로트레크와 폴 시냐크가 그를 열렬히 옹호해주었다고 한다. 특히 시냐크는 고흐 찬미자 중 하나로, 1889년 고흐가 생 레미의 정신병원에 입원했을 때 그를 찾아가기도 했다.

작가이자 큐레이터인 마틴 베일리는 당시 고흐가 결코 무시당하는 작가가 아니었음을 보여주는 편지를 최근 발견했다. 그 편지에 따르면 1890년 3월 파리의 독립작가전에 고흐의 작품 열 점이 전시되었다고 한다. 테오는 고흐에게 그림들이 "좋은 위치에 걸려 있다"라고 전한다. 이 전시회를 둘러본 클로드 모네Claude Monet, 1840~1926는 전시된 작품 중에서 고흐의 것이 "가장 낫다"라고 말했다고 한다. 이 전시회에는 당시 프랑스의 대통령 마리 프랑수아 사디 카르노가 다녀가기도 했다. 시냐크의 안내를 받으며 반시간 정도 전시를 둘러본 카르노는 고흐의 그림을 보고 "좀 놀랐다"라는 말을 남겼다고 한다.[6] 그림 6-10

이처럼 고흐는 이미 당시에 적어도 예술가와 비평가들 사이에서는 적잖은 명성을 누리던 상태였다. 인상주의의 대부인 클로드 모네와 같은 거장에게 가장 낫다는 평가를 받고, 앙드레 앙투안에게 쇠라와 시냐크와 같은 반열의 작가로 대접을 받고, 공격이 있으면 로트레크나 시냐크와 같은 당대 거장의 엄호를 받았으며, 공화국의 대통령이 다녀간 전시회에 무려 열 점의 작품을 걸었던 화가였다. 로베르 오리에가 그를 "천재"라 묘사한 글을 쓴 것도 그가 살아 있던 시절이다. 따라서 발작을 일으키지만 않았다면 그가 사회적 인정과 경제적 안정을 누리는 것은 시간문제였을 것이다.

그림 6-10 반 고흐, 〈삼나무〉, 1889년.
카르노 대통령이 방문한 전시회에 걸렸을 것으로 추정되는 그림이다.

고흐의 신화를 이루는 또 하나의 요소는 '그의 광기가 그의 창작의 원천'이라는 관념이다. 그 바탕에는 물론 영감과 같은 비합리적 능력이 이성보다 우월하다는 낭만적 관념이 깔려 있다. 이는 후기낭만주의에 이르러 창작과 광기가 서로 본질적으로 연관돼 있다는 관념으로까지 발전한다. 위에 인용한 로베르 오리에의 글을 생각해보라. 거기서 그는 고흐의 강렬한 작품 세계는 애초 "신체적으로 너무 건강하고 정신적으로 너무 균형이 잡힌" 사람들에게서는 나올 수 있는 것이 아니라고 말한다. 이 낭만주의 미학이 20세기 들어오면 대중들 사이에 객관적 사실로 받아들여지게 된다.

사실 고흐 자신도 혹시 광기와 자신의 예술적 에너지 사이에 본질적 관련이 있는 것이 아닌지 늘 의심했다고 한다. 테오에게 보낸 편지에서 그는 에밀 바우터스Emile Wauters, 1846-1933가 그린 〈후고 반 데르 고에스의 광기〉(1872)를 언급한다. 고에스는 15세기 플랑드르의 화가로, 창작에서 오는 심리적 압박으로 인해 미쳐버린 인물로 알려져 있다. 반에이크의 '겐트 제단화'에 필적할 만한 걸작을 남겨야 한다는 압박 때문이었다고 한다. 고흐는 테오에게 보낸 편지에서 두어 번 자신의 처지를 고에스의 그것에 비유했다고 한다. 미쳐버린 르네상스의 화가를 자신의 '알터 에고'로 여겼던 것이다. **그림 6-11**

광기가 정말 창조성의 근원일까? 바우터스가 19세기에 뒤늦게 오랫동안 잊혔던 르네상스 화가의 이야기를 다시 꺼낸 것은 창작과 광기 사이의 본질적 연관을 보는 낭만주의적 관념 때문이었을 것이다. 특별히 이 그림을 언급한 것으로 보아, 어쩌면 고흐 자신도 창조와 광기 사이에 본질적 연관이 있다는 낭만적 관념에 동의했을지도 모른다. 지난 2016년 암스테르담 반 고흐

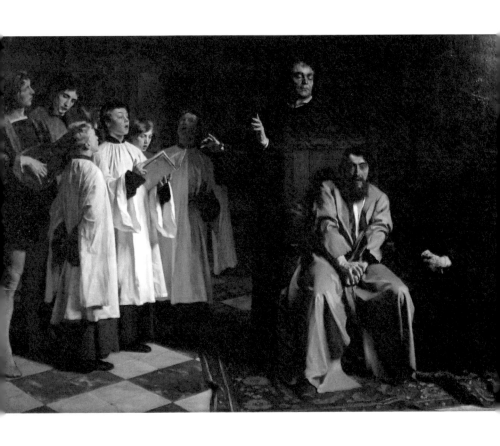

그림 6-11 바우터스, 〈후고 반 데르 고에스의 광기〉, 1872년.

미술관에서 마침 이에 관한 전시회가 열렸다. '광기의 경계에서: 반 고흐와 그의 질병'이라는 제목의 이 전시는 고흐의 창작과 정신병 사이의 연관을 본격적으로 조명해보는 최초의 시도였다고 한다.

전시에서 대중의 눈길을 끈 것은 두 가지 콘텐츠였다. 하나는 고흐의 '잘린 귀'에 관한 자료와 기록이다. 일각에는 고흐의 귀를 자른 것이 고흐 자신이 아니라 친구 고갱이었다는 주장도 있었는데, 이는 사실이 아닌 것으로 밝혀졌다. 고흐의 전기소설을 쓴 어빙 스톤이 남긴 문서들 속에서 사고 당시 고흐를 치료했던 의사 펠릭스 레이의 편지가 발견된 것이다. 이 편지에서 레이는 제 환자의 귀 상태를 그림으로 설명하는데, 귀뿌리부터 잘려나간 그 형태로 보아 몸싸움 과정에서 우발적으로 잘려나간 것이라기보다는 명백히 의도적으로 잘라낸 모습이라는 것이다. **그림 6-12**

다른 하나는 고흐의 죽음의 정황에 관한 자료다. 최근 전기작가 스티븐

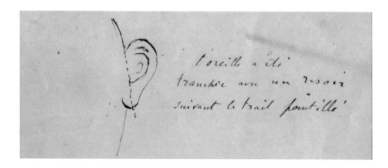

그림 6-12 고흐의 주치의 펠릭스 레이가 그린 '고흐의 잘린 귀'.

나이페와 그레고리 화이트 스미스는 《반 고흐: 인생》(2011)에서 고흐가

권총으로 자살했다는 기존 정설을 뒤집는 주장을 내놓았다.[7] 그 주장의

단서가 된 것은 미술사학자 존 리월드가 1930년대에 오베르를 방문했다

동네 사람들에게 우연히 들었다는 소문으로, 그에 따르면 총을 들고 카우보이

흉내를 즐기던 동네의 한 젊은이가 실수로 그를 쏘았다는 것이다. 이들의

주장은, 모두 6500장의 유화로 제작된 애니메이션이라 화제를 모았던 영화

〈러빙 빈센트〉(2017)에서도 꽤 비중 있게 다루어진 바 있다. 그림 6-13

　　나이페와 스미스는 타살설을 뒷받침하기 위해 여러 가지 근거를

제시하는데 그중 하나는 당시 경찰이 사건 현장에서 고흐의 권총을 발견하지

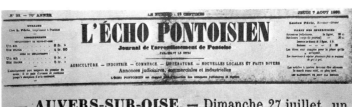

그림 6-13 고흐의 권총 자살 사건을 보도한 지역신문의 기사(1890년 8월 7일). "오베르 쉬르
와즈―지난 7월 27일 일요일 오베르에 체류 중이던 네덜란드 국적의 37세 화가 반 고흐라는
이가 들판에서 스스로 권총을 쏘아 총상을 입은 채 자신의 방으로 돌아와 그곳에서 이틀 후
사망했다."

못했다는 것이었다. 하지만《반 고흐: 인생》의 저자들은 고흐가 자살할 때

사용한 (것으로 여겨지는) 권총이 실은 오래전에 발견됐다는 사실을 미처 알지

못했던 것으로 보인다. 1965년 한 농부가 고흐가 작업하던 들판에서 우연히

권총을 발견한다. 녹이 슨 정도로 보아 19세기부터 내내 그 자리에 있었던

것으로 추정된다. 그 후 고흐가 묵었던 여관을 운영한 가문에서 보관해오던 이

총이 2016년의 그 전시회에서 처음 공개된 것이다. 그림 6-14

　　이 총은 고흐가 누군가에게 살해당했다는 주장을 강력히 반박한다.

나아가 발견된 권총은 왜 고흐가 자신을 쏜 후 바로 숨을 거두지 않고

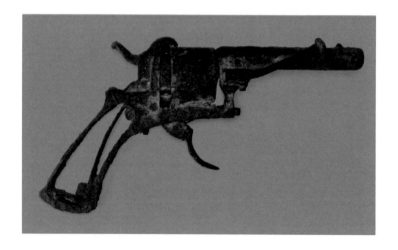

그림 6-14 고흐의 권총.

30시간이 넘는 고통스러운 죽음을 겪어야 했는지도 설명해준다. 문제의
권총은 '르포셰 아 브로셰' 타입의, 구경이 7밀리미터밖에 안 되는 포켓
권총이라 당시에는 주로 가게에 든 좀도둑을 쫓는 용도로 썼다고 한다. 워낙
살상력이 약하다 보니 총에 맞고도 바로 죽지 않았던 것이다. 하지만 고흐의
타살설은 권총이 공개된 후에도 집요하게 살아남아 고흐의 말년을 그린
전기영화 〈영원의 문에서〉At Eternity's Gate, 2018에서 다시 한번 반복된다.

　　물론 2016년 전시회는 이런 전기적 사실의 고증이 아니라 어떤 본질적
물음의 탐색을 위한 것이었다. 그 물음이란 '고흐의 명백한 광기와 그의 창조
사이에 본질적 연관이 있느냐'였다. 한편으로, 고흐의 인기로 인해 오늘날 거의
통념이 되다시피 한 '미친 천재'의 신화가 있다. 게다가 고흐가 즐겨 쓴 강렬한
'노랑'과 '파랑'은 지나치리만큼 강한 표현성으로 인해 어딘지 광적인lunatic
느낌을 주는 것이 사실이다. 고흐 작품의 강렬한 표현적 색채 속에서 대중은
자연스레 창조적 에너지는 광기에서 나온다는 사실의 움직일 수 없는 증거를
보았다고 느끼게 된다. **그림 6-15 그림 6-16**

　　하지만 2016년 전시회를 개최한 반 고흐 미술관 측에서 여러 문헌과
증거를 통해 밝혀낸 것은 어느새 우리에게 익숙해진 이 통념과는 정반대
사실이었다.

반 고흐는 주기적으로 찾아오는 우울증과 정신적 마비로 고통받았다. 아픈
동안 그는 일을 할 수 없었다. 회화는, 그의 내적 악마성의 방출이기는커녕,
통제되고 차분한 노동이었고, 그것을 통해 그는 맨 정신을 유지하려고

그림 6-15 반 고흐, 〈밀밭에서 수확하는 사람〉, 1889년.

그림 6-16 반 고흐, 〈론강 위로 별이 빛나는 밤〉, 1888년.

노력했다. 그는 친구들에게 항상 파이프 담배를 피우라고 권했다. 그는 그것이 광기를 막아주는 보호벽이라고 주장했다고 한다.[8]

남아 있는 여러 기록이나 문헌은 광기가 창작을 이끌어주기는커녕 외려 창작에 방해가 됐다고 말해준다. 그에게 창작은 "내적 악마성"을 표출하는 일이 아니라 그것을 규율 잡힌 노동으로 통제하는 일을 의미했다. 창작을 하려면 광기와 싸워야 했기에 외려 파이프 담배를 피워가며 맨 정신을 유지하려 애썼다는 것이다.

고흐를 신비화하거나 신격화할 필요는 없다. 굳이 그러지 않아도 될 만큼 그는 이미 위대하기 때문이다. 야수주의자들에게 고흐는 영감의 원천이 되어주었다. 앙리 마티스Henri Matisse, 1869~1954는 친구 러셀에게 받은 고흐의 드로잉에 영향을 받았고, 마티스와 함께 야수주의 운동을 이끈 블라맹크는 고흐의 영향 아래 물감을 튜브에서 바로 화폭으로 옮기는 특유의 화법을 만들어냈다. 그는 공공연히 "아버지보다 고흐를 더 사랑한다"라고 말하고 다녔다. 최초의 현대미술 운동에 영향을 주었다는 것만으로도 그의 위대성은 충분히 드러난다. 그러니 고흐의 위대함을 굳이 허구로 장식할 필요는 없다.

문제는 고흐가 화가의 대명사가 되다시피 했다는 데에 있다. 오늘날 많은 이들이 여전히 신화화한 고흐의 이미지를 화가의 전형으로 받아들이는 경향이 있다. 허구와 뒤섞인 고흐의 이미지를 화가 일반에 투사하곤 하는 것이다. 하지만 사실을 말하자면 고흐는 화가의 전형이라기보다는 차라리 예외에 가깝다. 19세기 파리에서 활동했던 화가들은 대부분 고흐처럼 불우하지도

않았고 외롭지도 않았고 정신병을 앓지도 않았다. 위대한 작가가 되기 위해 굳이 가난하거나 외롭거나 미쳐야 하는 것은 아니다. 그런 전기적 사실들은 예술의 본질과 아무 관계가 없다.

　　화가의 신화는 당연히 창작의 신화로 이어지기 마련이다. 낭만주의적 관념에 따르면 창작은 미쳐버릴 정도로 고통스러운 과정이다. 하지만 예술을 위해 작가는 극심한 육체적·정신적 고통을 기꺼이 감내하며, 예술 작품이란 그 고통의 결정체이기에 관객은 거기서 작가의 정신적 고뇌와 신체적 고투의 자취를 읽는다. 이런 관념을 가진 이들에게는 화가가 자기 그림을 남에게 대신 그리게 한다는 것 자체가 이해 안 될 것이다. 따라서 그들이 그런 행위를 "예술에 대한 모독" 혹은 "예술가들에 대한 모독"이라 부르는 것도 이해 못할 일은 아니다. 문제는 그 관념이 너무 낡았다는 데에 있다.

7

아우라의 파괴
20세기 미술사에
일어난 일

21세기에 여전히 19세기의 예술언어를 사용한다 해서 문제가 되지는 않는다. 하지만 마치 20세기 미술사에 아무 일도 일어나지 않았다는 듯이 그렇게 과거로 돌아갈 수는 없다. 21세기의 회화라면 모름지기 현대미술에 일어난 개념적 혁명, 제작방식의 산업화에 대한 나름의 판단과 태도가 있어야 한다. 21세기 디지털 시대에 여전히 과거의 언어를 고수한다면 어떤 이유에서, 어떤 맥락에서, 그리고 어떤 목적에서 그것을 고수하는지 설명할 수 있어야 한다.

✦

예술에 대한 낭만적 관념은 '세기말'fin de siècle에 다가가면서 절정에 도달한다. 예술은 본디 삶을 위한 것이나 이 시기에 예술은 아예 자기목적이 되어버린다. 그것이 이른바 '예술을 위한 예술'l'art pour l'art, 즉 예술지상주의의 강령이다. 세기말의 이 유미주의적 분위기 속에서 예술은 마침내 '그것을 위해 죽을 수도 있는' 최고의 가치로 변용된다. 그렇게 예술을 위해 목숨을 바친 미학적 순교자로 반 고흐가 추앙받기 시작한 것도 이즈음의 일이다. 그 앞에선 인간마저 '수단'이 되어버리는 지고의 목적은 본디 '신'밖에 없다. 결국 과거 '신'의 자리를 이제 예술이 차지해버린 셈이다.

신의 자리를 차지한 예술

이러한 상태를 독일의 평론가 발터 베냐민은 '부정신학'Negative Theologie이라 불렀다. 신은 더 이상 존재하지 않는데 예술에만은 신이 남긴 자취가, 그 신성한 분위기가 아직 남아 있는 상태라는 것이다. 그 신성한 분위기를 그는 '아우라'Aura라 부른다. 아우라는 한때 예술 작품이 가졌던 종교적·제의적 기능의 집요한 흔적이라고 한다. 물론 예술은 이미 오래전에 이 종교적 기능에서 풀려났다. 하지만 부르주아 교양 계층은 20세기에도 여전히 '영원성', '신비성', '창조성' 등의 용어로 예술에 신성한 분위기를 뒤집어씌우곤 했다. 이를 베냐민은 "예술에 대한 속물적 관념"이라 비판한다.

그 "속물적 관념"이 구체적으로 어떤 것인지 보여주는 예가 있다. 〈사진의

작은 역사〉(1931)에서 베냐민은 국수주의 성향의 《라이프치히 신문》 기사를
인용한다. 당시 경쟁국이었던 프랑스의 발명품(사진술)을 신랄히 비난하는
내용인데 그 논리가 황당하기 짝이 없다. 사진으로 사람의 초상을 찍는 것이
'신성모독'이라는 것이다.

> 순간적 영상을 고정시키려는 시도는 독일의 철저한 연구가 밝혀낸 것처럼
> 불가능한 일일뿐더러 그런 일을 하려는 욕망 자체가 이미 신성모독이다.
> 인간은 신의 형상대로 창조되었으며, 신의 형상은 그 어떠한 인간의 기계로도
> 고정시킬 수 없는 것이다. 신을 닮은 인간의 특성들은, 기껏해야 신적인
> 예술가가 천상의 영감을 받아 지고로 신성한 순간에 그의 천재의 고귀한
> 명령에 따라 그 어떤 기계의 도움도 받지 않을 때에야 비로소 재현할 엄두를 낼
> 수 있는 것이다.[1]

사진술이 처음 나타났을 때만 해도 예술은 저렇게 흠뻑 아우라를
뒤집어쓰고 있었다. 여기에 본질적 변화가 시작되는 것은 수십 년이 지난
후의 일이다. 카메라가 널리 보급되어 누구나 들고 다니게 되면서 대중이
세계를 지각하는 방식에 혁명적 변화가 일어난다. 그 변화의 요체를 베냐민은
'아우라의 파괴'라는 말로 요약한다. 현대인은 사물에서 거룩한 분위기를
벗겨내 사물을 있는 그대로 냉정히 바라보려는 성향이 있는데, 이는 사진·
영화와 같은 복제기술이 인간의 지각에 끼친 영향으로 봐야 한다는 것이다.
베냐민은 아우라의 파괴를 진보적 현상으로 보았다.

그가 탈脫아우라적 지각의 진보성을 주장하는 데에는 몇 가지 배경이
있다. 첫째는 정치적 배경이다. 1930년대에 독일은 나치 지배하에 있었다.
나치는 히틀러에게 '정치예술의 천재'라는 아우라를 뒤집어씌웠다. 낭만주의
천재미학을 우익 정치신학으로 악용한 셈이다. 베냐민은 총통체제의
근본 원인을 지각의 보수성에서 찾았다. 즉 대중이 아우라적 지각에 묶여
있어 히틀러에게 신성한 아우라를 뒤집어씌우게 됐다는 것이다. 베냐민은
복제기술이 사물에서 아우라를 파괴하는 고유의 특성으로 인해 대중의 신화적
·신학적 의식을 과학적·실증적 의식으로 바꾸어주리라 기대했다. 그림 7-1

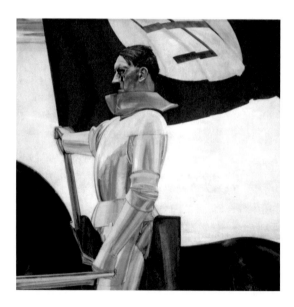

그림 7-1 기수旗手.

둘째는 경제적 배경이다. 산업혁명은 사물의 세계를 근본적으로
바꾸었다. 과거에 모든 사물은 그 하나하나가 장인이 손수 빚은 원작이었다.
유일물Unikat이기에 사물들은 아우라를 띠고 있었다. 하지만 산업혁명은 원본을
몰아내고 사물의 세계를 온통 복제물Duplikat로 채워 넣었다. 자본주의적
대량생산은 하나의 프로토타입으로 수많은 스테레오타입을 복제하는
방식으로 이루어지기 때문이다. 산업혁명으로 인해 이렇게 세계 자체가
근본적으로 변했음에도 불구하고, 예술가들만은 마치 그동안 아무 일도
벌어지지 않았다는 듯이 전통적 수공업 생산방식에 집착해왔던 것이다. **그림 7-2**

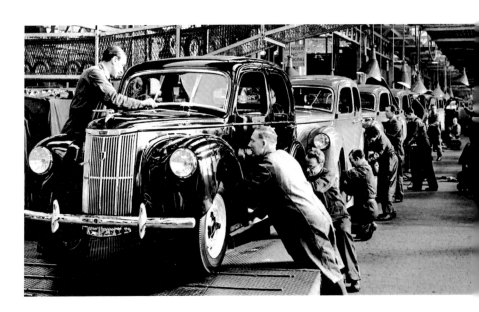

그림 7-2 포드 자동차의 조립 라인.

사진술은 사물의 세계에서 일어난 이 변화를 지각의 세계로까지
연장했다. 카메라 보급으로 사물의 세계만이 아니라 영상의 세계마저
원작에서 복제로 교체되기 시작한 것이다. 어떤 의미에서 사진술은 영상에
일어난 산업혁명이라고 할 수 있다. 베냐민과 같은 모더니스트들은 예술이
'현대성'modernity을 띠려면 산업혁명의 생산방식을 전유專有해야 한다고
생각했다. '현대'의 예술이라면 마땅히 사물과 지각의 세계에서 일어난 이
혁명적 변화를 어떤 식으로든 제 것으로 만들어야 한다는 것이다. 바로 그
시도가 실제로 20세기 모더니즘 운동을 추동한 중요한 원동력 중의 하나가
된다.

모더니즘의 반反미학

예술에 공장제 생산방식을 전유하려는 최초의 시도는 멀리 입체주의로
거슬러 올라간다. 이른바 입체주의의 '분석적 단계'에서 파블로 피카소Pablo
Picasso, 1881~1973와 조르주 브라크Georges Braque, 1882~1963의 작품은 더 이상
구별할 수 없을 정도로 유사해진다. 작품에서 둘의 개성을 식별할 수 없게
되자 두 사람은 아예 작품에 사인을 하지 않기로 약속한다. '작품'과 '공장에서
생산된 제품' 사이의 차이를 지우려 한 것이다. 화상畵商에게 그림 값을 받을
때에도 공장 노동자의 작업복으로 갈아입고 가서 '임금'을 달라고 했다고
한다. 예술가이기를 거부하고 노동자가 되는 제스처로 '미적 주체성'을 자진

반납하는 퍼포먼스를 벌인 셈이다. **그림 7-3 그림 7-4**

 아우라의 파괴에 가장 적극적이었던 것은 역시 이탈리아의

미래주의자들이었다. 그들은 과거의 작품들을 '뮤즈의 전당'Museum에 모셔놓고

영원한 가치로 신성시하는 문화를 극단적으로 혐오했다. 그리하여 '아우라'를

파괴해야 한다는 모더니즘의 신조를 강조하기 위해 폭력적이라 느껴질 정도로

격렬한 수사修辭를 동원하기도 했다.

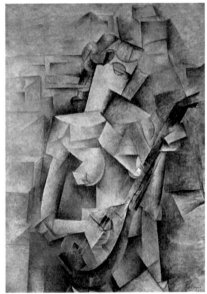

그림 7-3 피카소, 〈만돌린을 든 소녀〉, 1910년.
그림 7-4 브라크, 〈만돌린을 든 여인〉, 1910년.

"그들을 오게 하라. 손가락에 숯검댕이 묻은 즐거운 방화자들을! 그들이 왔다!
그들이 왔다! 도서관 서고에 불을 질러라! 운하의 물길을 박물관으로 돌려
홍수를 일으켜라! 오, 오래된 영광의 캔버스들이 탈색되고 찢어진 채 물위에
둥둥 떠다니는 것을 보는 즐거움이여! 손도끼를 들라. 그대의 손도끼와 망치를,
그리고 부숴라. 고색창연한 도시들을 부숴라, 무자비하게!"[2]

그들은 전통적인 미의 척도 역시 폐기했다. 과거에 예술은 아름다움을
'자연'에서 끄집어왔다. 다시 말해 자신을 '자연(미)의 모방'으로 이해해왔다.
미래주의자들은 이 '유기체의 미학'을 폐기하고, 그것을 기계와 금속과 속도를
찬양하는 '무기물의 미학'으로 대체해버린다. 예를 들어 〈미래주의 선언〉에서
톰마소 마리네티Tommaso Marinetti, 1876~1944는 이렇게 말한다. "뱀처럼 생긴
튜브로 장식된 보닛을 가진 레이싱 카, 기관총을 쏘듯이 굉음을 내며 달리는
자동차가 사모트라케의 니케상보다 아름답다."[3] 미래주의자들은 자연미를
모방한 예술 작품보다 인공미를 구현한 산업 생산물이 미적으로 더 우월하다고
느꼈다.

러시아 구축주의자들은 '창작'에 대한 낭만주의적 관념을 파괴했다.
그들은 예술이란 '영감'에 따른 창조가 아닌 '기술'에 의한 구축이어야 한다고
믿었다. 블라디미르 타틀린Vladimir Tatlin, 1885~1993은 구축은 '영감' 운운하는
"낡아빠진 인간의 심리학"이 아니라 "물질의 본능에 따라" 이루어져야
한다고 주장했고, 나움 가보Naum Gabo, 1890~1977는 "우리는 엔지니어가 교량을
구축하듯이, 수학자가 궤도 공식을 구축하듯이 작품을 구축한다"라고

선언했다. 할 포스터의 표현을 빌리면 구축주의자들은 창작을 신비화하지 않고 "논리적 생산방식과 연역적 구조"를 그대로 드러내는 방식으로 "예술적 영감을 물신화하는 데에 대한 반대"를 선언했다. **그림 7-5**

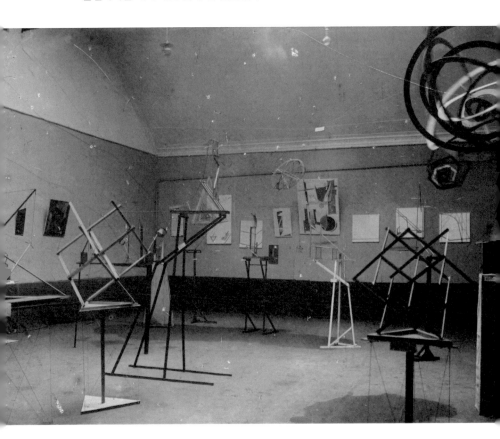

그림 7-5 칼 이오간손, 오브모후OBMOKhU 전시회, 1921년.

구축주의자들은 예술을 삶에서 유리시키는 부르주아 문화에 반대하여 삶과 예술의 통합을 추구했다. '삶을 위한 예술'이라는 공리주의 미학은 엘 리시츠키El Lissitzky, 1890~1941를 통해 네덜란드의 데 스테일De stijl 그룹에 전해진다. 데 스테일 운동을 대표하는 두 인물 중 몬드리안Pieter Cornelis Mondriaan, 1872~1944이 신지학이라는 신비주의 사상의 영향 아래 순수예술을 지향하는 경향을 보였다면, 테오 판 두스뷔르흐Theo van Doesburg, 1872~1944는 리시츠키의 영향 아래 "경제와 산업의 발전"에 부합하는 실용적 예술을 추구했다. 그는 "생활과 예술은 더 이상 분리된 영역이 아님"을 알아야 하며, "실제 생활에서 분리된 환상으로서 예술이라는 이념은 사라져야" 한다고 주장했다.

구축주의자 엘 리시츠키가 네덜란드의 데 스테일 운동에 생산적 영향을 끼친 것처럼, 데 스테일의 두스뷔르흐는 독일의 바우하우스 운동이 제 궤도를 찾는 데에 도움을 주었다. 원래 바우하우스Bauhaus는 윌리엄 모리스William Morris, 1834~1896의 영향 아래 시작된 공예 운동이었다. 윌리엄 모리스의 '아트 앤드 크래프트 운동'Art and Craft movement은 백지의 경험 공간인 공장에서 대량생산된 상품들의 조악한 디자인에 대한 반발로 일어난 운동으로, 과거의 공예정신을 부활시켜 사물의 세계를 다시 아름답게 만들자는 취지를 갖고 있었다. 수공업 시대의 디자인으로 돌아가려고 한다는 점에서 '아트 앤드 크래프트 운동'은 다분히 회고적·복고적 경향을 띠었다.

바우하우스도 다르지 않아 "수제품의 고상한 질에 기계적 생산의 이점을 가미"하는 것을 목표로 삼았다. "예술가와 공예가 사이의 오만한 장벽을

만드는 계급 차별"을 철폐하여 공예를 예술의 수준으로 끌어올리고 이를
현대의 대량생산 체제와 결합시킨다는 것이다. 언뜻 현대적 산업디자인을
하겠다는 소리로 들리나 초기 바우하우스는 '아트 앤드 크래프트'처럼 여전히
전통적 공예 운동에 머물러 있었다. 거친 표현주의적 터치의 목판으로
제작된 강령의 표지만 봐도 이를 알 수 있다. 당시 바이마르를 방문 중이던
두스뷔르흐는 이 시대착오를 민망할 정도로 비웃어댔다고 한다.

바우하우스의 발터 그로피우스Walter Gropius, 1883~1969 교장은 결국
바우하우스를 중세적 길드에서 현대적 디자인 학교로 바꾸어놓기로 결정한다.
학교의 성격 변화는 문장紋章의 변화에서 잘 드러난다. 초기 바우하우스의
로고는 거친 표현주의 목판화 양식이었으나 오스카 슐레머가 디자인한 새
문장은 데 스테일의 영향을 뚜렷이 보여준다. **그림 7-6 그림 7-7**

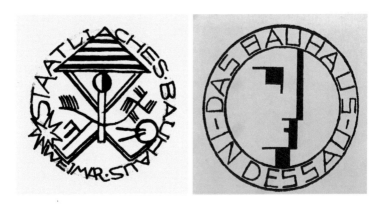

그림 7-6 카를 페터 뢸이 디자인한 바우하우스의 원래 문장, 1919년.
그림 7-7 오스카어 슐레머가 새로 디자인한 바우하우스의 교체된 문장, 1922년.

하지만 바우하우스의 성격 변화를 가장 극적으로 보여주는 것은 교수진의 교체이리라. 초기 바우하우스를 대표하는 교수는 요하네스 이텐Johannes Itten, 1888~1967으로, 신비주의 사상에 심취해 있던 그는 늘 수도복을 입고 다녔다. 하지만 새로 교수진에 합류한 나슬로 모호이너지László Moholy-Nagy, 1895~1946는 엔지니어 복장으로 학교에 나타났다. 그림 7-8 그림 7-9

이텐과 모호이너지는 그 복장만큼이나 성향이 달랐다. 이텐이 기계문명을 혐오했다면 모호이너지는 "기계의 발명과 구성"을 20세기의 시대정신으로

그림 7-8 수도승 차림의 요하네스 이텐.
그림 7-9 엔지니어 복장의 나슬로 모호이너지.

보았다. 이텐이 창작에서 영적 체험의 중요성을 강조했다면 모호이너지는 인간
영혼에 관한 이야기를 '동화'로 여겼다. 그에게 "영혼이란 그저 육체의 작용에
불과"했다. 이텐이 영감에 의한 창조를 믿었다면, 모호이너지는 영감이라는
관념을 경멸하며 창작을 엔지니어링에 비유했다. 한마디로 이텐이 예술에 온갖
아우라를 씌운다면 모호이너지는 그것을 가차 없이 파괴한다. 이를 극명히
보여주는 것이 그가 발명한 '전화회화'Telephone Painting다.

> 1922년 나는 한 간판 제작자에게 전화로 유약을 바른 자기 그림들을 주문하곤
> 했다. 나는 공업용 색상표를 가지고 원하는 색을 지정했으며, 그래프용지에
> 원하는 밑그림을 그려놓았다가 그쪽에서 똑같은 용지로 그대로 옮겨 그리게
> 하곤 했다.[4]

이렇게 좌표로 형태를, 색상표로 색채를 지정하는 방식으로 그는 모두
세 점의 회화 작품을 주문했다고 한다. 여기서 모호이너지는 개념만 제공했을
뿐 세 점의 회화는 간판업자의 손으로 그려졌다. 내가 아는 한 이것이
현대미술에서 창작으로부터 '개념'과 '실행'을 깔끔히 분리한 최초의 예다. 그림
7-10
 이처럼 모더니즘 미술은 산업혁명의 여파를 전유하는 과정에서
①'미적 주체성'으로서 전통적 예술가의 상, ②'미적 대상'으로서 전통적
작품의 개념, ③'영감에 따른 창조'로서 전통적 창작의 관념을 의도적으로
파괴했다. 모더니즘 미술의 여러 유파에 공통으로 나타나는 이러한 산업적

그림 7-10 나슬로 모호이너지, '전화회화' 작품 〈에나멜을 이용한 구축 3〉, 1923년.

경향이 정점에 도달하는 것은 역시 마르셀 뒤샹Marcel Duchamp, 1887~1968의
레디메이드에 이르러서다. 산업 생산물을 가져다가 그대로 '작품'으로 축성하는
레디메이드ready-made 전략은, 당시 부르주아 교양 계층의 보수적 미감과
수공업에 뿌리를 둔 전통적 예술제도에 대한 무정부주의적 비판이라 할 수
있다.

　　1913년의 작업노트에서 뒤샹은 작품work을 작업work으로 만드는 일이
가능한지 묻는다. '객체'로서 작품을 '활동'으로서 작업으로 대체하겠다는
것이다. 그 일을 하는 그의 방법은 "예술을 명명하는 일을 제작하는 일과
동일시"하는 것이었다. 여기서 레디메이드 전략이 탄생한다. 1913년부터
뒤샹은 자전거 바퀴·눈삽·병·건조대 등 기성품에 이름만 붙인 작품들을
선보인다. 가장 유명한 것은 물론 소변기에 'R.Mutt'라는 허구적 인물의 서명을
넣은 〈샘〉(1917)이리라. 이와 관련하여 다다이스트 잡지 《블라인드 맨》에는
〈샘〉을 변명하는 작가 루이즈 노튼의 글이 실렸다. **그림 7-11**

> 머트 씨가 그 〈샘〉을 직접 제작했는지는 중요하지 않다. 그는 그것을 선택했다.
> 그는 평범한 일상용품을 고른 후 새로운 이름을 부여하고 새로운 관점에서
> 조명함으로써 그 유용성이 사라지게 했다. 다시 말해 그는 사물에 관한 새로운
> 관념을 창조했다.[5]

　　뒤샹의 레디메이드 작업에서 '미적 주체성'으로서 예술가는 익명으로
사라지고, '미적 대상'으로서 작품은 일상의 사물로 돌아가며, '영감에

따른 창조'는 사물을 선택하여 명명하는 일로 바뀐다. 이를 뒤샹은 "회화적 유명론"pictorial nominalism이라 불렀다. 어떤 대상이든 이름을 불러주는 것만으로 '작품'이 될 수 있다는 것이다.

레디메이드에서 작품은 제품으로 내려오고, 작가는 익명으로 사라지고, 영감은 선택과 명명으로 대체된다. 이처럼 뒤샹은 아우라를 철저히 파괴해 예술을 아예 비非미학A-aesthetics의 상태로 가져간다. 뒤샹이 창조한 것은 '새로운 객체'가 아니다. 소변기는 공장에서 만들어졌다. 그가 창조한 것은 "새로운 관념"이다. 눈에 보이는 '변기'가 아니라 보이지 않는 이 '관념'이 그의

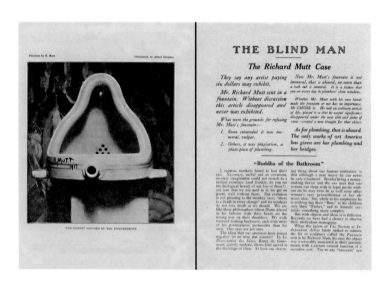

그림 7-11 루이즈 노튼, "리처드 머트의 경우", 《블라인드 맨》, 1917년.

작품이다. 이로써 망막에 호소하는 회화가 해체된다. 자신의 반反망막적 태도를 그는 이렇게 설명한다.

> 망막적인 것을 과도하게 중시하는 데에 대한 반발이죠. 쿠르베 이후 회화는 망막을 위한 것이라 믿어져왔습니다. 그것이 모두의 오류였습니다. 망막적 전율! (…) 저야 우연히 반망막적 태도를 취하게 됐지만 상황은 크게 달라지지 않았습니다. 여전히 온 나라가 완전히 망막적입니다. (…) 이제 변해야 합니다.[6]

뒤샹에 이르러 미술은 "망막적"retinal 현상에서 "개념적"conceptual 작업으로 바뀐다. 바로 이것이 뒤샹이 20세기 미술에 일으킨 '개념적 혁명'conceptual revolution의 시작이었다. 변기를 작품으로 만들어주는 것은 물리적 속성이 아니라 해석적 관념이다. 이 '개념적 전회'conceptual turn를 통해 미술은 비로소 현대성modernity을 획득한다. 뒤샹 이후 미술은 그 어떤 흐름에 속하는 것이든–심지어 가장 회화적인 작품마저도–모두 개념적 성격을 띠게 된다.

후기모더니즘

제2차 대전 이후 세계 미술의 중심은 파리에서 뉴욕으로 옮겨진다. 1940년대 미국의 화가들은 유럽의 전쟁으로 중단된 모더니즘 운동을 새로이

전개해나간다. 이 아메리칸 모더니즘의 상징적 인물이 바로 추상표현주의의 대표자 잭슨 폴록Jackson Pollock, 1912~1956이다. 오늘날 대중의 의식 속에 폴록은 고흐 못지않게, 아우라에 둘러싸여 있다. 오늘날 대중은 폴록을 한스 나무스Hans Namuth, 1915~1990가 찍은 사진들로 기억한다. 폴록이 바닥에 깔린 거대한 캔버스 안으로 들어가 통 속의 물감을 막대기로 찍어 흩뿌리는 모습을 찍은 것들인데, 그 사진들 속의 폴록은 마치 예술이라는 아레나에서 고투하는 고독한 검투사처럼 보인다. 그림 7-12

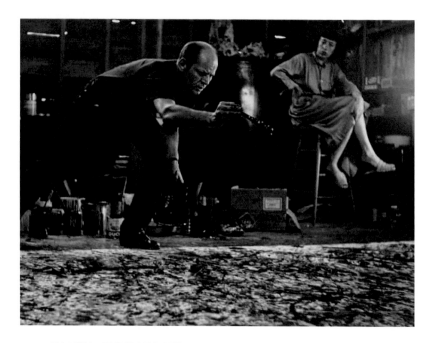

그림 7-12 한스 나무스, 〈작업 중인 잭슨 폴록〉, 1950년.

나무스의 사진들은 폴록이라는 인물에게 실존적 영웅의 아우라를
부여했다. 하지만 그의 인격은 이렇게 아우라에 싸여 있을지라도 그의
작업방식은 뚜렷이 탈脫아우라적이었다. 그는 프레임에 갇힌 타블로를
거부하고 대형벽화 포맷을 도입했다. 벽화운동의 영향으로 현대의 회화는
벽화를 지향해야 한다고 믿었기 때문이다. 벽화를 지향하다 보니 그림의
제작에 회화용 물감 대신 공업용 염료가 사용되었다. 심지어 공사판 작업처럼
거기에 모래나 유리조각이 섞여 들어가기도 했다. 그런 의미에서 폴록의
드리핑dripping 회화는 표현적 추상회화를 산업화한 것이라 할 수 있을 것이다.
　　비록 인격의 아우라는 아니지만 추상표현주의 2세대인 바넷 뉴먼Barnett
Newman, 1905~1970과 마크 로스코Mark Rothko, 1903~1970의 그림에도 여전히
'아우라'가 존재한다. 두 유태인 작가는 현대미술의 본질을 '숭고'의 체험에서
찾고, 그림 앞에 선 관객들에게 그 무언가에 압도당하는 체험을 매개하려
했다. "너의 선 곳은 거룩한 땅이니 네 발에서 신을 벗으라."[출애굽기 3:5]
모세가 신의 목소리를 들었던 호렙산의 불타는 나무 앞처럼 그들은 그림 앞의
공간을 유태교에서 말하는 '신성한 장소'makom로 바꿔놓으려 했다. 한때 모든
그림이 갖고 있었으나 세속화 과정에서 사라져버린 이미지의 종교적 기능을
되살려내려 한 셈이다.
　　종교적 아우라를 부활시키려 한다는 점에서 뉴먼과 로스코는 '아우라의
파괴'라는 모던의 경향을 정면으로 거스른다. 하지만 뉴먼의 회화에도
탈아우라적 요소가 존재한다. 예를 들어 폴록의 격렬한 화면에는 비록 전통적
의미의 '터치'는 아니지만 여전히 회화적 느낌이 남아 있는 반면, 뉴먼의 차가운

화면에서는 회화적 효과가 거의 느껴지지 않는다. 뉴먼은 브러시와 유화물감을 사용해 작품을 손수 마감한 것으로 알려져 있다. 하지만 그의 화면은 마치 간판의 표면처럼 고르고 매끄럽게 처리되어 있어, 웬만한 눈썰미로는 작가의 고유한 '터치'를 발견하기가 어렵다.

이것이 심각한 사태를 낳기도 했다. 1986년 3월 21일 괴한이 암스테르담 현대미술관에 난입하여 뉴먼의 〈누가 빨강 노랑 파랑을 두려워하랴, III〉(1969~1970)를 커터로 훼손하는 사건이 벌어졌다. 범인은 현지의 한 좌절한 예술가로, 그는 자신의 범행을 마술적 사실주의 화가 "카렐 윌링크Carel Willink, 1900-1983에게 바치는 헌사"라며 정당화했다고 한다. 자신이 존경하는 화가의 작품이 뉴먼의 해괴한 그림보다 턱없이 낮게 평가되는 것을 참을 수 없었던 모양이다. 아무튼 그 일이 있은 뒤로도 작품은 훼손당한 상태로 계속 전시되다가, 몇 년 후 뉴먼 부인의 권고에 따라 드디어 복원이 결정된다. 그림7-13

복원 작업은 뉴욕에 사는 대니얼 골드라이어라는 이에게 맡겨졌다. 1991년 작품이 복원을 마치고 암스테르담으로 돌아왔을 때 비평가들은 작품에 뭔가 문제가 생긴 것을 알게 된다. 뉴먼이 브러시와 유화물감으로 그린 원작을, 골드라이어가 롤러와 아크릴을 사용해 복원한 것이다.[7] 결국 논란은 미술관과 복원자 사이의 법적 분쟁으로 이어졌다. 복원자는 거의 눈에 보이지도 않는 뉴먼의 터치가 작품의 본질과는 무관하다고 본 모양이다. 반면 비평가들은 그의 부주의한 복원이 뉴먼의 원작을 본질적으로 훼손했다고 느꼈다. 아무튼 그 작품은 현재 그 상태 그대로 전시되고 있다.

이와 유사한 사건은 그 전에도 있었다. 1957년 미니애폴리스에서 뉴먼의

전시회가 열렸을 때 한 악의적 비평가가 어느 관객의 입을 빌려 "차라리 계획만 받아서 잡역부에게 롤러로 그리게 시켰다면 돈을 엄청나게 절약할 수 있었을 것"이라 평했다. 물론 뉴먼은 이를 자신의 작업에 대한 모독으로 받아들였다. 현상적 유사성에도 불구하고 그는 자신의 작품이 (가령 모호이너지의 '전화회화'와 같은) "디자인 회화"의 대극에 있다고 주장했다. "내가 아는 한 내 작품은 '디자인' 화가들에게 가장 강력한 위협이다. 왜냐하면 그 원리와 실천이 그들의 것과 완전히 반대되기 때문이다."[8]

그림 7-13 훼손된 바넷 뉴먼의 작품.

그럼에도 불구하고 뉴먼의 작품에는 회화가 작가의 의도와 다르게 전개될 가능성이 암시되어 있다. 바로 작가의 개인적 '터치'가 느껴지지 않는 익명적 화법으로 나아가는 경향이다. 마침 미국의 비평가 클레멘트 그린버그는 막 부상하던 팝아트의 도전에 맞서 폴록·뉴먼·로스코를 이어 추상운동을 이끌어갈 제3세대 주자를 찾고 있었다. 1964년 그는 일군의 화가들을 모아 '탈회화적post-painterly 추상'이라는 제목의 전시회를 개최한다. 이 전시에 참여한 작가들에게는 '회화적'painterly 효과를 포기하고 작가의 터치가 일절 느껴지지 않는 익명적 화법을 사용한다는 공통점이 있었다.

탈회화적 추상에는 크게 세 흐름이 있었다. 먼저 케네스 놀런드Kenneth Noland,1924~2010 같은 작가는 색과 색 사이의 경계를 명확히 하는 이른바

그림 7-14 케네스 놀런드, 〈선물〉, 1961~1962년.
그림 7-15 모리스 루이스, 〈테트〉, 1958년.

'하드에지'를 사용했다. 그렇게 그린 작품은 전통적 회화보다는 인쇄된
문양처럼 보인다. 다른 이들은 덧칠되지 않은 캔버스에 묽게 희석한 물감을
바르는 이른바 '스테이닝' 기법을 사용했다. 특히 모리스 루이스Morris Louis,
1912-1962가 사용한 스테이닝은 화가의 채색 작업이라기보다는 공장의
염색 작업에 가까웠다. 이 경우 화포의 거친 조직이 그대로 드러나 회화가
아니라 염색된 직물처럼 느껴지게 된다. 여기서 탈회화적 추상은 서서히
미니멀리즘으로 발전해나간다. **그림 7-14 그림 7-15**

　　　이 세 번째 흐름을 대표하는 것이 바로 프랭크 스텔라Frank Stella,1936~다.
스텔라는 회화에서 3차원 공간의 '환영'을 쫓아내야 한다고 생각했다. 하지만
추상을 통해 회화를 2차원 구성의 평면으로 되돌리는 것만으로는 환영을

그림 7-16 프랭크 스텔라, 〈인디아의 여황女皇〉, 1965년.

쫓아내기에 충분하지 않다. 아무리 추상적 형상이라도 배경과 대조를 이루는 순간 다시 모종의 공간감을 일으키기 때문이다. 화면에서 공간의 환영을 몰아내려면 배경 자체를 없애야 한다. 그래서 그는 형상의 모양만 남기고 캔버스의 여백을 잘라냈다. 이 '모양 잡힌 캔버스'shaped canvas의 안쪽은 회화적 느낌을 피하기 위해 기계적으로 반복되는 모티브로 채워졌다. 그림 7-16

그린버그는 팝아트와 탈회화적 추상을 대립시키려 했지만, 둘 사이에서 나타나는 뚜렷한 평행마저 지워버릴 수는 없었다. 사실 이 두 흐름은 생산의 익명성을 지향하여 개인적 터치를 지우고 인쇄물에 가까운 작품을 만든다는 공통점이 있다. 그린버그는 탈회화적 추상에 (폴록이나 뉴먼의 그림처럼) 회화적 아우라를 부여하려 했지만, 사실 탈회화적 추상의 작가들은 이미 산업사회의 익명적 생산방식을 전유하는 길로 나아가고 있었다. 특히 스텔라는 팝아티스트들처럼 연쇄적serial 제작방식을 채택했는데, 누구나 알다시피 연쇄적 제작은 수공업과는 다른 공업 생산의 특징이다.

한편 스텔라는 환영을 추방하기 위해 캔버스의 여백을 잘라냈지만, 곧 이 방식으로도 회화의 환영성은 파괴할 수 없음을 깨닫게 된다. 캔버스에서 배경이 되는 여백을 제거해도, 모양 잡힌 캔버스가 벽에 걸리는 순간 하얀 벽면이 곧바로 제거된 배경의 역할을 대신하기 때문이다. 결국 회화에서 환영성을 완전히 제거하려면 작품을 벽에 거는 형태로 제작하는 것 자체를 포기해야 한다는 결론이 나온다. 그렇게 작품이 벽에서 떨어져 나와 아예 사물이 될 때 미니멀리즘이 탄생한다. 미니멀리스트들은 작품에서 환영의 층위를 제거해 그것을 물리적 층위만 가진 사물로 환원해버린다.

그 사물을 도널드 저드Donald Judd, 1928~1994는 "특수한 객체"specific object라 불렀다. 특수한 객체는 제작방식도 특수하다. 미니멀리스트들은 작품을 제작할 때 구상과 실행을 분리했다. 가령 토니 스미스Tony Smith, 1912~의 〈죽다〉(1962)는 원래 6인치 길이의 검은 판지 모형으로 구상된 것이었다. 이 구상은 1968년에야 실행에 옮겨지는데, 이때 스미스가 한 일이라곤 "제품 상세만 주시면 제작은 우리가 해드린다"라는 광고를 보고 용접회사에 전화를 건 것뿐이었다. 그가 전화로 남긴 상세는 다음과 같은 것이었다. "¼인치 두께의 열간 압연강Hot Rolled Steel으로 된 길이 6피트의 정육면체를 만들고 내부에 대각선의 버팀대를 댈 것." 그림 7-17

그림 7-17 토니 스미스, 〈죽다〉, 1962년.

　토니 스미스는 '객체'를 기안하기라도 했지만, 〈1963년 5월 25일의 대각선〉(1963)을 만들 때 댄 플래빈Dan Flavin, 1933-1996이 한 일이라곤 형광등을 사다가 45도 각도로 벽에 부착하는 것뿐이었다. 뒤샹의 레디메이드 전략이 부활한 셈이다. 플래빈은 조각을 형태가 아닌 공간의 예술로 이해했다. 공간 속으로 퍼져나가는 빛에는 모종의 '숭고함'이 있다. 하지만 이는 뉴먼과 로스코가 연출한 '초월적 숭고'와는 성격이 다르다. 기술로 연출한 철저히 세속적인 분위기이기 때문이다. 이 '기술적' 숭고를 자아내는 형광등을 그는 "산업적 물신"이라 불렀다. 기술의 산업에 종교적 '아우라'를 기대할 수는 없다. **그림 7-18**

　미국의 미니멀리스트 칼 안드레Carl Andre, 1935-의 '작품'은 건재상에서 사 온 벽돌을 특정한 배열로 바닥에 깔아놓은 것이었다. 그 벽돌들은 전시가 끝나면 트럭에 주워 담겨 다른 전시장으로 옮겨졌다. 또 솔 르윗Sol Lewitt, 1928-2007은 〈월 드로잉〉을 제작할 때 작업의 공식만 제공하고, 공식에 따라 벽에 드로잉을 하는 작업은 직공들 손에 넘겼다. 그림들은 전시 기간 후에는 '철거'된다. 벽을 철거한다고 작품이 사라지는 것은 아니다. 거기서 작품은 '개념'으로 존재하기 때문이다. 여기서 미니멀리즘은 서서히 개념미술로 이행한다. 사실 미니멀리즘의 작품들은 '사물'과 거의 구별되지 않는다. 그렇다면 굳이 작품을 따로 만들 필요가 뭐 있겠는가? **그림 7-19 그림 7-20**

　작품 제작에 드는 시간과 비용이 아까워 에드워드 킨홀즈Edward Kienholz, 1927-1994는 〈개념 타블로〉(1963)를 만들었다. 그의 작품을 구입하려는 고객은 그로부터 ①개념을 적은 종이를 사거나 ②구상을 그린 그림을 사거나 ③더

그림 7-18 댄 플래빈, 〈1963년 5월 25일의 대각선〉, 1963년.

그림 7-19 칼 안드레, 〈평형 VIII〉, 1966년.

그림 7-20 솔 르윗, 〈드로잉 #936〉을 철거하고 있는 모습.

많은 돈을 내고 물리적으로 실현된 작품을 살 수도 있다. 킨홀즈가 '편의상'의
이유에서 제작을 포기했다면, 멜 보크너Mel Bochner,1940~는 물리적 실행을 아예
'개념적으로' 포기한다. 보크너의 작품은 구상을 적은 서류철로 이루어지는데,
여기서 미술은 보는 것에서 읽는 것으로 변한다. 미술을 '망막적'인 것에서
'개념적'인 것으로 바꾸어놓겠다는 뒤샹의 구상이 완전한 실현에 도달한
것이다.

팝아트와 포스트모던

산업혁명 이후에도 예술은 전통적 수공업의 모델을 고집해왔다.
모더니스트들은 이 보수적 인습에 반발하여 산업 생산의 방식을 예술의
영역까지 확장하려 했다. 작품 제작에 산업 생산의 방식이 관철되어가는
과정은 전전戰前의 유럽 모더니즘에선 피카소, 전후戰後의 아메리칸
모더니즘에선 폴록으로부터 시작된다. 피카소와 폴록은 미술사의 전설로
그들의 창작은 여전히 '아우라'로 둘러싸여 있다. 하지만 '아우라의 파괴'로
나아가는 경향은 이미 그들에게서 시작되며, 그 끝에서 미술은 사물과 작품의
물리적 차이가 지워지는 비非미학의 상태에 이른다.

작품과 사물은 더 이상 물리적으로 구별되지 않는다. 그 둘의 차이는
'망막적인' 것이 아니라 '개념적인' 것이다. 1960년 전후로 미술의 개념적
전회가 뚜렷해지면서 현대미술을 상징하는 인물도 서서히 피카소에서

그림 7-21 재스퍼 존스, 〈깃발〉, 1954~1955년.
그림 7-22 로버트 라우션버그, 〈침대〉, 1955년.

뒤샹으로 바뀌어간다. 전시 후 버려졌던 1917년 변기의 레플리카replica가
만들어지는 것도 이즈음의 일이다. 하지만 전통적 예술의 아우라를 파괴하는
모더니스트 작가들의 반미학 혹은 비미학은 아직 철저하지 못한 것이었다.
시대를 앞서간다는 전위의식에 사로잡혀 여전히 대중을 내려다보는 고고한
엘리트주의적 태도를 유지했기 때문이다.

　　이 미적 엘리트주의마저 무너뜨린 것이 바로 팝아트pop art다. 팝아트는
고급예술과 대중예술 사이의 경계를 무너뜨림으로써 아우라의 파괴를
완성한다. 하지만 그 과정이 일거에 이루어진 것은 아니다. 여기서도
탈아우라적 생산으로의 전환은 단계를 거쳐 점진적으로 이루어졌다. 예를
들어 팝아트의 효시인 재스퍼 존스Jasper Johns, 1930~의 〈깃발〉(1954)은 납화蠟畵
물감으로 손수 그린 원작 회화로, 그 회화적 표면에서 작가의 고유한 터치를 볼
수 있다. 로버트 라우션버그Robert Rauschenberg, 1925~2008의 〈침대〉(1955) 역시
해진 베개·이불·시트에 물감을 부려 만든 원작으로, 폴록의 드리핑 회화처럼
작가의 격렬한 몸짓이 그대로 느껴진다. 그림 7-21 그림 7-22

　　일상에서 취한 대중적 제재에도 불구하고 초기 팝아트에는 이렇게 원작의
아우라가 남아 있었다. 처음으로 미술에 기계로 찍은 듯한 익명적 이미지를
도입한 것은 로이 릭턴스타인Roy Lichtenstein, 1923~1997이었다. 그의 작품은
첫눈에는 인쇄물처럼 보이나 겉보기와 달리 복잡한 과정을 통해 만들어진다.
릭턴스타인은 광고나 만화에서 소재를 골라 소묘한 후 이를 화면에
투사하여 전사하고, 베낀 그림의 주위를 굵은 선으로 두른 후 채색과 벤데이
망점benday dot으로 작업을 마무리했다. 이렇게 기계복제(만화)—수작업(소묘)—

기계복제(투영)−수작업(완성)을 오가며 그는 수공업과 공장제 대량생산의
경계를 지워버린다. 그림 7-23

 릭턴스타인의 작품은 외양만 '레디메이드'지 실은 직접 손으로 그린
'핸드메이드 레디메이드'다. 그에게 복제는 자기목적이 아니었다. 그가 "복제"를

그림 7-23 로이 릭턴스타인, 〈행복한 눈물〉, 1964년.

한다면 그것은 "재구성을 위해서"였다. 그는 "인쇄된 이미지를 복제"한 후 손수 "그것을 회화적 요소로 변형"시켰다. 그의 작품의 비인격성은 페르소나, 즉 밖으로 내세우는 가면일 뿐 그가 진짜로 비인격성을 지향한 것은 아니다.

개인적으로 내 작품이 마치 프로그래밍된 것, 비인격적인 것처럼 보이기를 원한다. 물론 내가 그것을 할 때 진짜로 비인격적이라 믿지는 않는다. 하지만 비인격적인 것의 외양이야말로 내가 갖고 싶어하는 것이다.[9]

워홀의 작품에 캠벨·브릴로·코카콜라 등의 상호가 그대로 사용되는 것과 달리 릭턴스타인의 작품에는 상호가 등장하지 않는다. 이렇게 차용한 이미지에서 상호를 지운 것은 그가 상업미술과는 일정한 거리를 두었음을 의미한다. 아우라를 파괴하는 것은 그의 의도가 아니었다. 릭턴스타인은 여전히 '창조성'과 '독창성'을 신봉했다.

팝의 정신에 가장 철저했던 것은 역시 앤디 워홀Andy Warhol, 1928~1987이었다. "내가 왜 독창적이어야 하지? 독창적이지 않으면 안 되나?" 워홀은 오랫동안 예술을 지탱해왔던 독창성의 신화부터 의문에 부친다. 그는 예술이 모든 이를 위한 것이어야 한다고 보았다. 그의 작품에서는 코카콜라, 캠벨 깡통, 브릴로 박스, 메릴린 먼로 등 대중이 일상에서 늘 보는 것이 제재가 된다. 나아가 예술이란 누구나 할 수 있어야 한다는 믿음에 따라 작품 제작에 실크스크린을 이용한 기술복제의 방식을 도입했다. 이 미학적 민주주의가 대중과 엘리트 사이에 존재하던 신분의 차이를 지워버린다.

"누군가 나 대신 내 그림을 그릴 수 있어야 한다…. 더 많은 사람들이
실크스크린을 해서 내 그림이 내 것인지 아니면 다른 이의 것인지 알 수 없게
된다면 아주 멋질 것이다."[10]

워홀은 작품에 아우라를 부여하는 것을 철저히 거부한다. 릭턴스타인이
수작업을 통해 범상한 것을 비범하게extraordinary 만든다면, 워홀은 기계복제를
통해 범상한 것을 더욱더 범상하게ordinary-ordinary 만든다. 그의 작품은
윤전기로 찍어낸 인쇄물처럼 동일한 모티브의 끝없는 반복으로 이루어진다.
워홀은 이를 '기계-되기'로 설명한다. "내가 이렇게 그리는 이유는 기계가
되고 싶기 때문입니다. 나는 무엇을 하든 기계처럼 하기를 원합니다."[11] 워홀에
이르러 예술의 창작은 완전히 산업 생산의 방식으로 바뀐다. 워홀은 공방을
'공장'factory이라 부르고 자신을 공장장으로 여겼다.

산업혁명은 사물의 세계를, 그리고 사진술은 영상의 세계를 각각
원작에서 복제로 바꾸어놓았다. 사물과 영상의 세계가 달라지면 지각의 방식도
달라지고 그에 따라 예술의 성격도 변할 수밖에 없다. 워홀은 그 누구보다
철저히 창작 과정에 대량생산의 방식을 관철했다. 그에게는 작가의 아우라도,
작품의 아우라도, 창작의 아우라도 없다. 그에게 작가는 대중과 다르지 않은
평범한 존재이고, 작품은 범상한 것 중에서도 가장 범상한 대상이며, 창작은
공장의 대량생산을 닮은 기계적 과정일 뿐이다. 워홀에 이르러 뒤샹이 주장한
비미학의 상태가 객관적 현실이 된다.

포스트모던의 조건

예술을 일상과 구별 짓던 아우라가 파괴되고, 작품을 사물과
구별시키던 물리적 차이가 사라지면서, '예술은 무엇인가?'라는 물음은
'언제 예술인가?'라는 물음으로 대체된다. 즉 '예술의 본질'을 묻다가 '예술의
조건'을 묻는 것으로 바뀌는 것이다. 뒤샹에 따르면 그 '조건'은 작가의
저자인증authentication이다. 즉 그 어떤 대상이라도 작가가 골라(선택) 이름을
붙이고(명명) 사인을 하면(서명) 작품이 된다는 것이다. 개념미술가 로버트
모리스Robert Morris, 1931-는 이 미학적 유명론의 극한적 경우를 보여준다.
1963년 모리스는 공증인의 도움을 받아 제 작품의 미적 가치를 철회하는
문서를 작성한다. 그림 7-24

> 서명자 로버트 모리스, 즉 첨부된 자료 A 속에 언급된 '연대'라는 제목의
> 금속구조물의 제작자는 이 문서로써 언급된 구조물의 모든 미학적 특질과
> 내용을 철회하고 지금 이 시점으로부터 언급된 구조물이 그런 특질과 내용을
> 갖지 않는다고 선언하는 바이다. — 1963년 11월 15일

이 철회 문서를 작성했다고 해서 작품의 물리적 속성에 변화가 생기는
것은 아니다. 그것을 로버트 모리스가 만들었다는 사실도 달라지지 않는다.
하지만 작가의 철회 선언으로 작품이 그것을 일상의 사물과 다른 예술로
만들어주던 미적 특질과 내용을 상실한 것이다. 모리스가 자신이 만든 작품의

미적 자격을 철회한 것은 작품 구입자가 대금을 완납하지 않았기 때문이다.

물론 현대미술에 이런 탈아우라의 경향만 있었던 것은 아니다. 1970년대 말 레이거노믹스와 대처리즘의 보수적 분위기 속에 미술계에서도 다시 전통적 회화를 도입하려는 복고적 움직임이 일어난다. 형상의 빈곤과 관념의 과잉으로 특징지어지는 개념미술에 대한 반발로 일군의 독일 작가들은 전통적 타블로 형식의 구상회화로 돌아간다. 이들 신표현주의자의 작품에는 고유의 개성적 터치, 강렬한 회화적 효과가 만들어내는 모종의 아우라가 존재한다. 이들의 작품은 1960~1970년대 개념미술의 '작품 같지 않은 작품'에 식상했던

그림 7-24 로버트 모리스, 〈미적 철회문〉, 1963년.

미술시장 컬렉터들에게 열광적 환영을 받는다.

산업적 생산에서 다시 수공업 생산으로 돌아갔다고 해서 이들이 인상주의 화가들처럼 혼자 작업을 했던 것은 아니다. 그들 역시 필요에 따라서는 조수와 다양한 방식으로 협업을 했다. 가령 게오르크 바젤리츠Georg Baselitz, 1938- 는 조수를 고용하지 않았다고 하는데 실은 아내가 조수 역할을 대신했다. 하지만 스튜디오 안에서 아내 엘케가 차지했던 역할에 대해서는 거의 알려진 것이 없다. 안젤름 키퍼Anselm Kiefer, 1945- 는 여러 조수들과 함께 직접 수작업을 했다. 외르크 임멘도르프Jörg Immendorff, 1945~2007 역시 워크숍에 다수의 조수를 고용하여 함께 작업을 했다. 말년에 그는 작품의 물리적 실행을 전적으로 조수들 손에 맡긴 것으로 알려져 있다. **그림 7-25 그림 7-26**

모더니스트라면 미술이 이렇게 전통으로 돌아가는 것이 마뜩지 않을 것이다. 선형적 진보를 믿는 그들에게 시간을 거슬러 과거로 돌아가는 것은 역사의 '반동'으로 보일 수밖에 없다. 모더니즘은 사회에 존재하는 모든 터부를 깨려 했다. 하지만 그런 그들에게도 한 가지 터부가 있었다. 바로 '절대로 과거로 돌아가서는 안 된다'라는 것이다. 하지만 이른바 '포스트모던의 조건' 아래에서 모던의 해방서사는 이미 구속력을 잃었다. 모던을 지배했던 선형적 시간의 관념이 무너지면서 작가들은 과거든 현재든 미래든 제가 원하는 시대의 언어를 구사할 수 있게 되었다.

게르하르트 리히터Gerhard Richter, 1932- 는 그렇게 여러 시대의 언어를 구사하는 다원주의적 창작을 대표한다. 그는 과거로 돌아가는 데에 거리낌이 없다. "내 작업은 무엇보다도 전통적 예술과 관계가 있다." 그의 작품세계는

그림 7-25 안젤름 키퍼, 〈뉘른베르크〉, 1982년.

그림 7-26 외르크 임멘도르프, 〈카페 도이칠란트 VIII〉, 1980년.

온갖 색깔의 타일로 이루어진 모자이크를 닮았다. 거기에는 포토리얼리즘에
가까운 재현회화가 있는가 하면, 앵포르멜과 추상표현주의 계열의 뜨거운
추상도 있고, 구성주의·미니멀리즘·모노크롬 계열의 차가운 추상도 존재한다.
심지어 뒤샹의 다다적 몸짓과 카스파 다비드 프리드리히Caspar David Friedrich,
1774-1840풍의 낭만적 풍경이 문제없이 공존한다. 그의 작품세계는 글자 그대로
'포스트모던'하다.

오늘날 작가들은 미학적 비난을 받지 않고 과거로 돌아갈 수 있다. 다만
시간을 거슬러 과거를 불러낼 때는 그에 대한 정당화가 필요하다. 카메라가
발명됐다고 회화가 사라진 것은 아니다. 하지만 사진이 등장한 이상 회화는
더 이상 과거의 회화일 수 없다. 회화는 자신을 재정의해야 했고, 그 과정에서
'현대'의 회화로 거듭났다. 마찬가지로 산업적 회화가 도입됐다고 수공업적
회화가 사라지지는 않는다. 하지만 산업적 회화가 등장한 이상 수공업적 회화도
더는 과거의 그것일 수 없다. 수공업적 회화도 변화한 조건에 맞추어 자신을
재정의해야만 한다.

팝아트 이후에도 얼마든지 붓을 들고 손수 물감을 화폭에 옮기는
수공업적 회화를 할 수 있다. 독일의 신표현주의 작가들은 실제로 그렇게
했다. 하지만 그들이 산업적 창작방식이 등장하기 이전의 표현주의를 단순히
반복하는 데에 그친 것은 아니다. 왜냐하면 그들의 작품에는 과거 표현주의
회화에서 보던 개성적 터치나 회화적 처리만이 아니라 미니멀리즘·개념미술
·팝아트 등 1960년대 이후의 미술 흐름에 대한 비판적 코멘트가 들어 있기
때문이다. 다시 등장한 개성적 터치나 회화적 처리는 자기목적이라기보다는 이

메타적 비판을 위한 수단으로 동원된 측면이 있다.

원리적 다원주의 시대인 21세기에 여전히 19세기의 예술언어를 사용한다고 해서 문제가 되지는 않는다. 하지만 마치 20세기 미술사에 아무 일도 일어나지 않았다는 듯이 그렇게 과거로 돌아갈 수는 없는 것이다. 21세기의 회화라면 모름지기 현대미술에 일어난 개념적 혁명, 제작방식의 산업화에 대한 나름의 판단과 태도가 있어야 한다. 21세기 디지털 시대에 여전히 과거의 언어를 고수한다면 어떤 이유에서, 어떤 맥락에서, 그리고 어떤 목적에서 그것을 고수하는지 설명할 수 있어야 한다. 그래야 작품이 시대착오로 전락하지 않고 당대성을 인정받을 수 있다.

물론 당대성을 갖추지 못한 예술이라고 무가치한 것은 아니다. 누군가 그것을 보고 미적 쾌감을 느끼고 영적 위안을 얻는다면 그 자체로서 존재할 가치가 있다. 미술이 미술사를 위해 존재하는 것은 아니기 때문이다. 전쟁이 났는지도 모른 채 살아가는 화전민처럼 20세기 미술에 일어난 개념적 혁명의 의미를 모르는 작가들도 있을 수 있다. 그들은 여전히 '회화란 화폭에 영혼을 담는 작업'이라는 낭만적 확신을 갖고 작업을 하는 것처럼 보인다. 그들의 미학은 존중되어야 한다. 다만 자신들의 '사적' 신념을 모든 작가가 따라야 할 '공적' 규칙으로 강요해서는 안 된다.

8

예술의 속물적 개념
낭만주의 미신에
사로잡힌 21세기의
대한민국 미술계

2018년 8월, 2심에서 조영남에게 무죄판결이 내려진 후 전국미술단체에서 공동으로 발표한 성명에도 어김없이 "창작혼을 짓밟는 판결"이라는 표현이 등장한다. 그들에게 미술은 여전히 고귀한 영혼을 가진 화가들이 수행하는 일종의 성직이다(실제로 공동성명서는 "화업"을 "천직"으로 규정한다). 예술의 규정에 100여 년 묵은 클리셰들이 사용된다는 사실 자체가 이 나라 미술계의 민망할 정도로 낙후된 의식 수준을 보여준다.

✦

　　현대미술에서 작가가 조수를 고용해 작품의 물리적 실행을 맡기는
것은 보편화한 작업방식이다. 하지만 조영남이 조수를 사용해왔다는 사실이
알려지자 사회 전체가 그를 향해 격렬한 분노를 표출했다. 새삼스러울 것도
없는 이 사건에 대중도 분노하고 화가도 분노하고 비평가도 분노했다. 문인도
비난하고 기자도 비난하고 문화운동단체와 심지어 시사 프로그램에서
노닥거리는 논객들까지 한마디 보탰다. 단연 눈에 띄는 것은 화가 단체의
반응이다. 한국미술협회를 비롯한 11개 화가 단체는 비난 성명으로도
모자랐는지 '명예훼손'으로 조영남을 춘천지검에 고소까지 했다.

증발한 20세기

　　대체 무엇이 명예훼손이라는 것일까? 그들이 문제 삼은 것은 "조수에게
대신 그림을 그리게 하는 행위가 미술계의 관행"이라는 조 씨의 발언이었다.
그 발언이 "미술인의 명예를 훼손"했다는 것이다. 이는 그들이 "조수에게 대신
그림을 그리게 하는 행위"를 용인해서는 안 될 범죄로 여긴다는 것을 보여준다.
하지만 현대미술에서 개념적 구상과 물리적 실행의 분리는 일반화한 현상이다.
심지어 그 '개념성'이 아예 미술의 '현대성'의 기준이 되기도 한다. 그런데
그들은 왜 이 사실을 인정하지 않는 것일까? 거기에는 이유가 있다. 검찰에 낸
고소장에서 그들은 이렇게 말한다.

서양에서는 예부터 조수를 써서 미술품을 제작하는 전통이 있었고 중세 때는
길드 체제에서 장인과 조수, 도제로 이뤄진 미술공방이 그림을 생산해냈으며,
길드 체제가 약해진 르네상스 이후에도 렘브란트나 루벤스, 다비드의 예에서
보듯 조수를 고용해 그림을 그린 유명 화가가 있었던 것이 사실입니다. 그러나
르네상스 이래 화가의 개성과 어떻게 그리느냐는 문제에 중점을 두게 되면서
미술품이 예술가의 자주적 인격의 소산이라는 의식이 강화되었고, 19세기
인상파 이후로는 화가가 조수의 도움 없이 홀로 작업하는 것이 근대미술의
일반적인 경향이 되었습니다.[1]

여기까지는 틀린 얘기가 없다. 실제로 인상파 이후 화가가 홀로 작업하는
것이 '근대미술'의 일반적 경향이 된다. 문제는 그 이후다. 그들이 재구성한
미술사에는 '현대미술'의 역사가 통째로 빠져 있다. 거기에는 다다도 없고
구축주의도 없고 바우하우스도 없다. 미니멀리즘도 없고 개념미술도 없고
팝아트도 없다. 한마디로 모던에서 후기모던과 포스트모던으로 이어지는
20세기 미술 전체를 괄호치고 21세기의 미술을 19세기 인상주의 미술에
억지로 갖다 붙인 것이다. 여기서 그들의 미의식이 여전히 19세기에 머물러
있다는 민망한 사실이 드러난다. 이 얼마나 가공할 시대착오인가.

　　앞서 우리는 현대미술이 어떻게 산업혁명의 영향을 제 안에 받아들였는지
보았다. 창작에 공장적 생산방식이 도입되면서 현대예술에서는 아우라가
사라진다. 이 탈아우라적 지각은 미적 주체·미적 대상·미적 실행을 모두
포괄하는 과정이었다. 즉 뒤샹과 워홀은 작가와 대중의 구별을 없애고, 작품과

제품의 차이를 지우고, 창작과 제작의 경계를 무너뜨렸다. 이들은 작가의
아우라, 작품의 아우라, 창작의 아우라를 모두 파괴했다. 이들이 그토록 철저히
아우라를 배격했던 것은 미래의 예술을 과거의 족쇄에서, 즉 전前 세기의
제도와 관념에서 풀어주기 위해서였다.

　하지만 조영남을 고소한 그들의 머릿속에서 20세기는 증발해버렸다.
현대미술에 일어난 개념 혁명에 대한 인식이 그들에게는 전혀 보이지 않는다.
그저 ①"미술 작품이 예술가의 자주적 인격의 소산"이라는 낭만주의의 미학과,
②"화가가 조수의 도움 없이 홀로 작업"해야 한다는 인상주의의 관행만이
언급될 뿐이다. 비록 미의식은 19세기에 가 있지만, 그 낡은 미학을 표명하는
방식만큼은 극히 전위적이다. '예술가 진술'artist statement을 저처럼 고소장의
형식으로 작성한 예는 일찍이 미술사에 없었기 때문이다. 그들이 제출한
고소장에는 그들의 고색창연한 예술적 신조가 적혀 있다.

　　창작이란 예술가의 미적 체험을 독창적으로 처음 만드는 활동, 또는 그 예술
　　작품을 뜻합니다. 즉 창작자의 가장 높은 가치는 남의 손을 빌리지 않는
　　개성과 독창성에 있습니다. 회화의 표현 수단으로는 작가의 붓터치, 즉 독자적
　　화풍으로 주제인 스토리나 대상을 표현하여 보여지는 실체가 예술가의 자신의
　　혼에 해당합니다.[2]

　짧은 문장 안에 '개성', '독창성', '붓터치', '예술가의 혼' 등 온갖 낭만주의적
어휘가 난무한다. 그들은 이것이 예술의 본질이라 굳게 믿는다. 하지만

현대미술은 외려 이들이 예술의 생명이라 굳게 믿는 바로 그것에 맞서 싸우는 과정에서 형성되었다. 앞에서 본 것처럼 현대의 작가들은 '붓터치'를 지우고 '개성과 독창성'이 드러나지 않는 익명적 화풍을 추구했다. 뒤샹과 워홀이 작품에서 '예술가의 혼'을 제거하고 일부러 작품에 '기계 같은'machine-like 외양을 부여하려 했던 것을 생각해보라. 현대미술의 이 중심 서사敍事가 그들의 머릿속에는 완전히 빠져 있는 것이다.

이제 그들이 조수를 쓰는 관행에 그토록 분노했던 이유가 드러난다. 그들의 머릿속에서 미술은 여전히 온갖 아우라를 뒤집어쓰고 있다. 미술이란 "예술가 자신의 혼"을 담아내는 활동, 즉 타인의 손을 빌리지 않은 "독자적 화풍"으로 "창작자"의 "개성과 독창성"을 표현하는 활동이라는 것이다. 이렇게 19세기 미학에 사로잡혀, 그들은 차마 들어주기 민망한 거창한 어휘로 기어이 미술을 거룩한 활동으로 만들어놓고야 만다. 그런데 애써 이룩해놓은 이 거룩한 아우라를 딱히 족보도 근본도 없어 보이는 가수 나부랭이가 깨버렸으니 그들로서는 분노할 수밖에 없었을 것이다.

그들은 이를 창작이라는 신성한 행위에 대한 모독이자 그 성직에 종사하는 자신들에 대한 모독으로 받아들였다. 이 장면, 어디서 이미 본 듯하지 않은가? 사실 조수 사용을 미술에 대한 모독으로 여기는 그들의 태도는, 사진의 발명을 예술에 대한 모독으로 여긴 그 옛날 독일인들의 태도와 닮은 데가 있다. 앞에서 인용했던 《라이프치히 신문》의 기사를 다시 읽어보자.

순간적 영상을 고정시키려는 시도는 독일의 철저한 연구가 밝혀낸 것처럼

불가능한 일일뿐더러 그런 일을 하려는 욕망 자체가 이미 신성모독이다.
인간은 신의 형상대로 창조되었으며, 신의 형상은 그 어떠한 인간의 기계로도
고정시킬 수 없는 것이다. 신을 닮은 인간의 특성들은, 기껏해야 신적인
예술가가 천상의 영감을 받아 지고로 신성한 순간에 그의 천재의 고귀한
명령에 따라 그 어떤 기계의 도움도 받지 않을 때에야 비로소 재현할 엄두를 낼
수 있는 것이다.[3]

저 근엄한 어조가 우리 귀에는 그저 우스꽝스럽게 들릴 뿐이다. 그 시절
예술은 저렇게 거룩했다. 카메라에 대한 당시 독일 보수층의 반감과, 조수의
사용에 대한 우리 화가들의 반감 사이에는 명확히 평행이 존재한다. 위의
인용문에서 '기계'를 '조수'로 바꾸어놓으면 왜 그들이 그토록 분노했는지
이해가 될 것이다. 즉 그들에게 예술이란 "신적인 예술가가 천상의 영감을 받아
지고로 신성한 순간에 그의 천재의 고귀한 명령에 따라 그 어떤 [조수]의 도움도
받지 않"아야 하는 고귀한 활동이어야 한다. 그런데 그 거룩함을 족보도 없는
화수畫手가 깼으니 격노할 수밖에.

예술의 신성가족

위에 인용된 독일 보수층의 예술관을, 벤야민은 "우직스러울 정도로
무겁기 짝이 없는 예술의 속물적 개념"이라 불렀다. 이 속물적 예술관을

떠받치는 것은 "창조성·독창성·영원성·비의성과 같은 일련의 전승된 개념들"[4]이다. 베냐민은 "현재의 생산조건하에서 예술의 발전 경향"을 아우라의 파괴로 특징짓는다. 즉 카메라의 발명으로 인해 낭만주의에서 유래한 통속적 예술관이 이제 설 자리를 잃었다는 것이다. 베냐민은 창조성·독창성 ·영원성·비의성 같은 거룩한 개념을 경계했다. "통제되지 않고 사용될 경우" 그것들이 파시스트 용도로 오용될 수 있다고 보았기 때문이다.

　유감스럽게도 이미 90여 년 전에 "속물적 개념"이라 비판받은 이 관념이 21세기 대한민국에 버젓이 살아 있다. 21세기의 미술이 아직 낭만주의 미신에 사로잡혀 있다는 것 자체가 실은 말하기조차 민망한 스캔들이 아닐 수 없다. 어떻게 그럴 수 있을까? 작가들이 저 수준이니 대중은 말할 것도 없다. 이른바 '조영남 대작' 사건이 일어났을 때 비판자들은 예술에 대한 이 "속물적 관념"을 거리낌 없이 드러냈다. 어느 방송 출연자의 코멘트다.

　　"상품이 있고 작품이 있지 않습니까? 상품은 공장에서 찍어내는 거지만 작품은 그 작가의 **예술혼**이 들어가는 거거든요. 그런 걸 다른 사람이 다 해놓고 내가 마지막에 피니싱 터치만 해서 '이건 내 거다' 하는 것은 상식적으로 이해하기 힘들고, 미술계에서도 받아들이기 어렵지 않나 생각합니다."[5]

　여기서 그는 성聖과 속俗을 대립시키듯이 '작품'과 '상품'을 대립시킨다. 그 둘을 가르는 기준은 "예술혼"이란다. 현대예술이 '혼'을 몰아내기 시작한 지 100여 년이 지났지만, 대한민국에서는 아직도 작품 위로 혼을 내리는

초혼굿이 벌어진다. 이 '혼'이라는 표현은 예술에 대한 대중의 관념 속에 빠지지
않고 등장한다. 어느 시사 주간지 기자도 이 낡은 낭만적 클리셰에 대한 각별한
선호를 드러낸다.

> "자기보다 그림을 못 그리는 사람의 그림을 단지 생계를 위해 마지못해 그려준
> 그림에서 어떤 **예술혼**이 남아 있을까?"[6]
> "대작 작가가 귀찮아서 대충 그린 그림을 구매자는 조 씨가 **예술혼**을 담아서
> 그린 그림으로 착각하고 샀을 수도 있다."[7]

2018년 8월 조영남이 무죄를 선고받자, 파리에서 활동한다는 어느
화가가 격분하여 제 SNS에 이런 글을 올렸다.

> "화가의 자부심은 도도히 흐르는 세속의 강에 던져버리고, 단지 작품을 팔아서
> 살아가는 '상인'으로 살아가게 되었다. (…) 오직 창작을 위해 몸을 불살라온
> 모든 화가들을 비천하게 하여 분노하게 만든다."[8]

그 역시 성과 속을 대립시키듯이 '화가'와 '상인'을 대립시킨다. 화가는
작품을 팔아먹는 속된 존재가 아니라 "오직 창작을 위해 몸을 불"사르는
고결하신 존재라고 한다. '프리랜서 칼럼니스트'를 자처하는 어느 작가는
"조영남의 화투그림은 예술이 아니"라고 잘라 말한다. "관행에 따른 손쉬운
돈벌이 수단"은 예술이 될 수 없다는 것이다. 이어 자기가 생각하는 진정한

창작의 개념을 제시하는데, 거기에도 '영혼'이라는 말은 빠지지 않는다.

> 내가 아는 대부분의 화가들에게 조수가 없다. 돈도 안 되는 그 일이 뭐 그리
> 좋다고 고독하게 그림과 대결하는 시간을 만들기 위해 '노가다'나 시간강사
> 같은 아르바이트를 하며 최저 생계비를 벌며 힘겹게 사는지 모르겠다. 남들
> 눈에 경제력 없고 현실감각 없는 얼빠진 '루저'처럼 보일지라도 예술가로서
> 자신이 도달해야만 하는 지점이 있기 때문에 고통스러워도 어쩔 수가 없다.
> 가야만 한다. 육체가 고단해도 그 **영혼**이 도달해야만 하는 지점을 향해
> 꾸역꾸역 가는 거다.[9]

　　그녀 역시 성과 속을 대립시키듯이 '친작'과 '대행'을 대립시킨다. 조영남이
쉽게 돈을 벌려고 그림을 남에게 맡기지만, 진정한 작가들은 직접 그림을
그리기 위해 어렵게 돈을 번다는 것이다. 그러고는 "고독하게 그림과 대결하는
시간", "예술가로서 자신이 도달해야만 하는 지점", "육체가 고단해도 그 영혼이
도달해야 하는 지점" 등의 낭만적 수사로 친작에 한껏 아우라를 부여한다.
　　예술가로서 도달해야 할 목표가 있기에, 영혼이 도달해야 하는 지점이
있기에, 남들처럼 편안하게 살기를 포기하고 창작에 따르는 그 모든 고통을
견디며 고독하게 그림과 대결하는 화가. 우리에게 매우 익숙한 서사다. 이
낭만적 허구의 첫 주인공은 렘브란트였다. 그가 평생에 걸쳐 그린 자화상들은
19세기의 그런 영웅적 화가의 전설로 각색되었다. 렘브란트 이후로도 여러
화가가 이 각본의 주인공으로 캐스팅되었다. 하지만 이 각본이 제대로 흥행하는

것은 역시 고흐가 주연을 맡은 후부터다. 하도 들어서 이제는 식상할 만도 한데 이 서사가 아직도 구전되는 모양이다.

앞의 7장에서 언급한 것처럼 모더니즘 미술은 ①'미적 주체성'으로서 전통적 예술가의 상, ②'미적 대상'으로서 전통적인 작품의 개념, ③'영감에 따른 창조'로서 전통적 창작의 관념을 파괴했다. 이는 20세기의 미술이 "현재의 생산조건"에 적응하여 산업혁명의 대량생산을 자기화하는 방식이었다. 이 20세기 미술의 성취를, 대한민국의 화가와 문인과 대중은 간단히 무효화한다. '작품과 상품', '작가와 상인', '친작과 대행'을 서로 적대적으로 대립시킴으로써 그들은 '미적 주체'로서 예술가, '미적 대상'으로서 작품, '미적 실행'으로서 친작에 다시 광휘를 뒤집어씌운다.

작가를 상인으로부터, 작품을 상품으로부터, 창작을 대작으로부터 구별시키는 것은 물론 '예술혼'이다. 2018년 8월, 2심에서 무죄판결이 내려진 후 전국미술단체에서 공동으로 발표한 성명에도 어김없이 "창작혼을 짓밟는 판결"[10]이라는 표현이 등장한다. 그들에게 미술은 여전히 고귀한 영혼을 가진 화가들이 수행하는 일종의 성직聖職이다(실제로 공동성명서는 "화업"을 "천직"으로 규정한다). 예술의 규정에 100여 년 묵은 클리셰들이 사용된다는 사실 자체가 이 나라 미술계의 민망할 정도로 낙후된 의식 수준을 보여준다. 어느 미술관 관장의 말을 들어보자.

예술의 순수성과 독창성을 추구하는 창작자형 예술가. 이들은 미술이 심오한 미적 경험을 제공하고 감동과 위안을 주는 **신성한** 창작 행위라고 믿는다.[11]

이 짧은 문장 안에 벌써 '순수성', '독창성', '심오한', '감동과 위안', '신성한' 등 온갖 상투어가 난무한다. 주목해야 할 것은 "신성한"이라는 표현이다. 창작은 '신성'하기에, 그 일을 남에게 맡기는 것은 신성모독이 된다. 그래서 조수를 쓰는 관행에 그토록 격하게 반발하는 것일 게다. 예술의 아우라는 원래 과거에 가졌던 종교적 기능의 흔적이기에 그 자체로 이미 준準종교적 성격을 띤다. 실제로 그들이 보이는 격한 반응은 자기 신이 모독당했다고 느끼는 신도들의 그것과 다르지 않다. 신성을 모독한 자들은 종교재판에 넘겨진다. 그 거룩한 법정에 애먼 나까지 소환됐다.

조영남의 변명과 그를 두둔하는 진중권의 글을 읽고 있으면 누군가의 지적처럼 '미술계는 사기가 관행'이라는 말처럼 들린다. 그런 점에서 '사기죄'가 아니라 두 사람 모두에게 '예술모독죄'를 적용시켜 그 죄를 묻고 싶다.[12]

조수를 사용하는 것이 신성한 예술을 모독하는 행위라는 21세기 대한한국 미술계의 주장. 그리고 카메라를 사용하는 것을 "신성모독"이라 성토하던 백 수십 년 전 《라이프치히 신문》의 칼럼. 둘 사이에 대체 무슨 차이가 있는가?

신분에서 기능으로

2017년 8월 9일 서울중앙지법에서는 사건의 여섯 번째 공판이 열렸다.

이 재판에는 내가 증인으로 참석했다. 판사도 검사도 변호사도 모두 이상한 이 카프카의 재판에는 어느 현업 화가가 검찰 측의 증인으로 출석했다. 법정에서 그는 "미술에서 조수를 사용하는 것이 오랜 전통이며, 오늘날에도 널리 사용되는 관행"이라는 나의 주장을 인정한다고 진술했다. 엄연한 사실이니 이를 부정할 수는 없었을 것이다. 인상적이었던 것은 그다음이다. 그 자리에서 그는 단호한 어조로 진중권의 말은 다 인정하더라도 "조영남이 화가라는 것만은 절대 인정할 수 없다"라고 말했다.

왜 조영남을 화가로 인정하려 하지 않는 것일까? 이유는 알 수 없으나 한 가지는 확실하다. 그 혼자만 그렇게 생각하는 것은 아니라는 점이다. 내가 아는 한 실제로 현업에 종사하는 많은 이들이 조영남을, 평가적 의미는 물론이고 아예 분류적 의미에서도 동료로 인정하기를 꺼린다. 즉 조영남은 '좋은' 화가도 아닐뿐더러 '아예' 화가도 아니라는 것이다. 이는 소리 높여 그를 미술계에서 추방하자고 외치는 나이 든 작가들만의 생각이 아니다. '오마이뉴스'의 시민기자가 인터뷰한 어느 30대 작가의 말이다.

"전반적으로 제 주변 작가들은 이 문제에 무관심하다. 애초에 조영남을 작가로 인정하지 않으니 그럴 수밖에 없다. (…) 이 문제로 분개하는 많은 작가들은 주로 50~60대 이상의 기성세대들인 것 같다. 젊은 세대 작가들은 이 문제에 정말로 관심이 없다."[13]

이는 매우 흥미로운 일이다. 사실 조영남은 이미 수십 차례의 개인전을

갖고 수많은 기획전에 참여하고 광주비엔날레에 초대받은 적도 있다. 이쯤이면 좋은 작가든 나쁜 작가든 객관적으로 꽤 경력이 있는 작가인 셈이다. 위의 인터뷰를 한 30대 작가는 조영남에 대한 자신의 생각을 이렇게 설명한다.

> "'좋은 예술인가?'라고 묻는다면 아니라고 대답하겠다. 하지만 '그것이 예술인가'라고 묻는다면 딱 잘라 아니라고 말할 수는 없다. 무엇이 예술인가를 구분하는 명확한 기준이, 근거가 제겐 없다. 냉정하게 말해서 조영남이 미술 작가가 아니라고 말할 수 있는 특별한 기준도 제게는 없다."[14]

즉 조영남이 '좋은' 작가는 아니지만 그렇다고 그가 '아예' 작가가 아니라고 할 근거도 없다는 것이다. 여기서 당장 한 가지 의문이 떠오른다. 늙었건 젊었건 조영남을 아예 작가로 인정하지 않는 이들이 있다. 그런데 그들은 대체 무슨 '기준'으로 자신들은 작가로, 조영남은 비非작가로 분류하는 것일까? 아무리 생각해도 떠오르는 것은 딱 하나, 화가가 되는 정식 코스를 밟지 않았다는 것뿐이다. 그는 미대를 나오거나 미술로 유학을 다녀오지 않았다. 이 나라에서는 미대 졸업장이 없으면 40년 넘게 활동하며 수많은 개인전을 열고 비엔날레에 초청을 받아도 '아예' 작가 취급을 못 받는다.

그들의 관념에 따르면 진짜 '화가'는 조영남이 아니라 송모 씨일 게다. 조영남은 가수를 하며 취미로 그림을 그리는 아마추어지만, 송모 씨는 백남준을 도와 일했던 프로페셔널이다. 그런데 정식 '화가'畵家가 이른바 아마추어 '화수'畵手 밑에서 푼돈을 받고 그의 그림을 대신 그려주는 상황 자체가

그들에게는 참기 힘든 모욕으로 느껴졌을 것이다. 신분제가 동요되던 조선 후기에 몰락한 양반 가문의 자제가 돈 주고 양반이 된 상인常人 밑에서 일하는 꼴을 지켜보는 다른 양반들의 심정이랄까. 생각해보자. 조영남이 명문대 미대를 나왔더라도 과연 이런 일이 벌어졌을까?

둘의 협업에서 조영남은 개념을 제공하며 실행을 지시했고, 송모 씨는 그 지시를 재료로 실현했다. 그렇다면 작가는 조영남, 조수는 송 씨임이 명백하다. 하지만 사람들은 이 관계를 이른바 '대작代作'으로 규정했다. 즉 그림의 진짜 저자는 송 씨이며, 그가 작품의 숨은 저자라는 것이다. 이 도착증은 작가─조수의 관계를 '기능적'인 것이 아니라 '신분적'인 것으로 보는 데서 나온다. 즉 조영남의 '신분'이 미대를 나오지 않은 소인素人(아마추어)인 한, 아무리 그가 작가로 '기능'한들 저자의 자격은 신분이 다른 송 씨에게 돌아간다. 심지어 송 씨 스스로 작가임을 부인해도 소용없다.

> "'개념이나 콘셉트를 제공한 사람이 작품의 주인'이라는 말도 되지 않는 황당한 주장은 미술계는 절대로 인정하지 않는 궤변입니다. (…) 송 씨는 보도된 방송에서 '콘셉트를 조 씨가 주었으니 자신의 그림이 아니라고 생각한다'라고 말했습니다. 실로 어처구니없고 한심한 주장입니다. 화투는 피고소인만 그릴 수 있는 독점 대상이 아닙니다. [화투그림은] 명백한 송 씨가 그린 송 씨의 작품입니다."[15]

그러고 보면 '미대'라는 데가 실로 어마어마한 곳이다. 그 짧은 기간

동안 한 사람이 평생 그려도 배우지 못한 것을 가르쳐준다. 40여 년 동안
활동하며 국내외에서 수십 회 개인전을 열고 수많은 기획전에 참여하고
심지어 비엔날레에 초대를 받아도 거기를 나오지 않으면 "창작의 기본기를 (…)
갖추지 못한"[16] 얼치기 취급을 받는다. 자기들은 개나 소나 다 갖추었는데 오직
조영남에게만 없다는 그 "기본기"의 정체가 대체 뭘까? 나로서는 가늠할 수
없지만, 아무튼 오직 미대에서만 익힐 수 있고 미대 졸업장이 있어야만 구사할
수 있는 엄청난 필살기임에는 틀림없다.

　　발터 베냐민은 그 유명한 논문에서 복제기술로 인해 저자와 독자의
구별이 신분적인 것에서 기능적인 것으로 변하는 경향을 지적한 바 있다. 즉
과거에는 저자와 독자의 구별이 신분적이어서 저자는 쓰기만 하고 독자는
읽기만 했다. 하지만 복제기술의 발달로 누구나 제 글을 복제·배포할 수 있게
되고, 그에 따라 독자도 저자가 될 가능성이 열린다. 물론 이들의 과거 저자들이
읽을 수도 있다. 이로써 저자와 독자 사이를 갈라놓았던 신분제가 무너진다.
다시 말해 한 사람이 저자가 되느냐 독자가 되느냐는 이제 신분의 문제가
아니라 그저 기능의 문제가 된 것이다.

　　베냐민은 바로 여기서 민주주의의 가능성을 본다. 과거에 '예술가'는
특정한 이들만 가질 수 있는 '신분'이었다. 하지만 오늘날에는 복제기술에
힘입어 누구나 원하면 예술가가 될 수 있는 길이 열렸다. 20세기의 작가들은
작품만이 아니라 작가의 아우라마저 파괴함으로써 복제기술이 열어준 이
평등주의를 작업 속에 구현하려 했다. 가령 뒤샹이 레디메이드로 작품과 사물
사이의 물리적 차이를 지웠을 때 그로써 그는 작가와 관객 사이의 신분적

차이를 지운 것이다. 변기에 사인을 하기 위해 굳이 미대를 다니며 "창작의 기본기"를 익힐 필요는 없을 것이다.

미니멀리스트 칼 안드레는 1960년대 중반에 수직으로 올라가는 대신 수평으로 깔리는 조각을 선보였다. 작업을 위해 그는 처음에는 나무를, 다음에는 벽돌을, 마지막으로는 정방형의 금속판을 바닥에 깔았다. 재료는 물론 건재상에서 사 온 레디메이드들이었다. 안드레는 자기 작품의 특징을 "무신론적이고 유물론적이며 공산주의적"이라고 규정한다.

> 그것은 무신론적이다. 왜냐하면 초월적 형태도, 영적이거나 지적인 특질도 없기 때문이다. 그것은 유물론적이다. 왜냐하면 다른 재료인 척하지 않고 그 자신의 재료로 만들어지기 때문이다. 그리고 공산주의적이다. 왜냐하면 모든 이에게 똑같이 접근 가능한 형태를 취하기 때문이다.[17]

여기서 아우라는 철저히 파괴된다. 거기에는 초월적인 것도, 영적인 것도 없다. 재료는 변용變容되지 않고 범상한 것으로 남고, 형태는 누구나 만들 수 있는 모습을 취한다. 이렇게 '누구나 할 수 있는 예술'을 통해 안드레는 미학적 평등주의를 실천한다. 여기서 워홀의 말을 다시 인용해보자.

> "누군가 나 대신 내 그림을 그릴 수 있어야 한다…. 더 많은 사람들이 실크스크린을 해서 내 그림이 내 것인지 아니면 다른 이의 것인지 알 수 없게 된다면 아주 멋질 것이다."[18]

예술 창작에 공장제 대량생산을 도입함으로써 워홀은 대량생산의
시대에는 **누구도** 더 이상 (전통적 유형의) 예술가일 수 없다는 메시지를
던진다. 그 말에는 동시에 다른 가능성이 내포되어 있다. 즉 이 시대에는
누구나 (새로운 유형의) 예술가가 될 수 있다는 것이다. 베냐민은 사진이 전통적
예술(회화)이기를 포기하고 저 자신(기술)으로 머물 때 비로소 미학성을 띤다고
지적한다. 그 역설이 여기에도 적용된다. 머리에 아우라를 뒤집어쓴 과거의
예술가는 시대착오가 되었다. 스스로 아우라를 치우고 대중과 같아질 때
비로소 '현대적' 의미의 예술가가 나타나는 것이다.

앞서도 언급했듯 베냐민은 복제기술의 발전으로 저자와 독자의 차이가
신분적인 것에서 기능적인 것으로 바뀌어가는 경향을 지적했다. 또한 워홀은
모든 이가 자기처럼 실크스크린으로 창작을 하는 날이 오기를 기대했다.
복제기술이 기계식에서 전자식으로 진화하면서 삶과 예술의 경계를 없애려는
아방가르드의 기획은 대중의 현실이 되었다. 오늘날 독자는 웹툰을 통해
만화가가 되고, 오마이뉴스를 통해 기자가 되고, 허핑턴포스트를 통해
칼럼니스트가 된다. 나아가 유튜브를 통해 소형영화 감독이 되고, 팟캐스트를
통해 아예 방송국이 된다. 90년 전 베냐민의 비전이 실현된 것이다.

20세기의 작가들은 작품과 사물의 물리적 차이를 제거하고 작가와
대중의 신분적 차이를 폐지하는 경향을 드러냈다. 이는 현대미술이 산업혁명과
시민혁명의 사회적·정치적 효과를 미학적으로 전유하는 자기만의 방식이었다.
현대미술은 그저 예쁜 오브제로 존재하는 것이 아니다. 작품의 형식 혹은
작업의 방식을 통해 그것은 끊임없이 자기가 처한 사회 혹은 자기가 속한

시대를 미메시스(닮기) 한다. 이것이 이른바 미술의 '현대성'modernity이다.
그런데 대단히 유감스럽게도 대한민국 화단의 상당수 작가들에게는 바로 이
'현대성'이 통째로 빠져 있는 것처럼 보인다.

그들은 아직도 저 천상의 세계에 현실에서 유리된 미의 왕국을
구축해놓고 거기서 예술의 영원성을 추구하려 한다. 물론 21세기 디지털
시대에도 여전히 19세기 미학으로 작업할 수는 있다. 사실 시대착오적
작품이라 해서 모두 무가치한 것은 아니다. 그런 작품에서 감동을 받는
시대착오적 대중이 존재하는 한, 시대에 뒤처진 그림들도 존재할 가치가 있다.
다행히도 대한민국에는 그런 시대착오적 대중이 매우 많다. 비평가 클레멘트
그린버그에 따르면 '모더니티'를 갖추지 못한 작품들은 제아무리 '고급예술'의
아우라를 뒤집어쓰고 있어도 결국 '키치'에 불과하다고 한다.

사실 불굴의 '예술혼'으로 굳이 안 그려도 되는 그림을 그리며 살아가는
이들은 그들의 거룩한 열정을 먹고살게 내버려두면 될 일이다. 어차피
포스트모던의 시대가 아닌가. 문제는 이들이 자신들의 낡은 미학을 마치
그것이 이 시대의 모든 작가들이 지켜야 할 보편적 규범이라도 되는 양—그것도
'성명'과 '고소'라는 폭력적 방법을 동원하여—타인에게 강요한다는 데에 있다.
작품의 물리적 실행을 자신이 맡느냐 혹은 남에게 맡기느냐는 전적으로
개별 작가의 미적 선택의 영역에 속한다. 하지만 "앞으로도 계속 조수를
사용하겠다"라는 조영남의 발언에 그들은 이렇게 반응했다.

이러한 행위를 떳떳하게 내세우는 파렴치한 행동이 더 이상 존재해서도,

용납할 수도 없다는 **절대성**을 강조하고자 성명서를 발표한다.[19]

이렇게 그들은 자기들의 창작방식에 '절대성'을 부여한다. 이쯤 되면 19세기 미학도 아니다. 차라리 억압적이었던 17세기 고전주의 미학에 가까운데, 루이 14세 절대왕정하의 프랑스 아카데미에서도 이런 정도의 미학적 독재는 존재하지 않았다. 자신의 '절대성'을 확신하는 이들은 당연히 자신들과 다른 생각에는 배타성을 드러내게 된다. 이 미학적 탈레반들은 이견을 해결하는 방식도 매우 독특하다.

향후 조영남의 사죄와 반성 없는 전시 활동과, 작품 판매는 단호히 미술계에서 퇴출시킬 것이다.[20]

"대한민국 미술인 전국미술단체"의 공동 퍼포먼스, '마이너스 1의 평화를 위한 희생양 제의'. 이 얼마나 엽기적으로 전위적인가. 그들이 그동안 '예술혼'을 바쳐 그려왔을 그 모든 작품을 다 합쳐도 이 작품 하나의 가치를 따라가지 못한다. 이 집단 퍼포먼스는 어떤 신성한 영감의 산물임에 틀림없다. 왜? 제 정신 가진 사람들 머리에서는 절대로 나올 수 있는 발상이 아니기 때문이다.

9

조영남 사건에 관하여
현대미술의 '규칙'과 대중·언론·권력의 세 가지 '오류'

나 역시 조수의 손을 빌렸을 경우
그 사실을 고객에게 투명하게
밝히는 게 미학적·윤리적 이유에서
바람직하다고 믿는다. 하지만 그것은
어디까지나 나 개인의 '윤리적'
권고일 뿐 그게 예술가에게 강제로
부과되는 '법적' 의무인 것은 아니다.
그러므로 이 사안은 미술계 밖에서
형사재판·인민재판의 굿판을 벌일 게
아니라 미술계 안에서 윤리적·미학적
논쟁을 시작하자는 게 나의 제안이자
주장이었다. 근데 대체 왜들
난리인가?

◆

조영남은 사기꾼인가?

예술가의 터치를 회화의 진품성과 무관한 것으로 만드는 것이 20세기 예술을
앞 세기들의 예술과 그토록 다르게 만들어준 개념적 혁명의 한 가지 중요한
요소다.[1]

'조영남 사건'에 관해 《매일신문》에 기고한 글에서 나는 ①조영남의 대작을
미학적으로 비판하거나 ②윤리적으로 비난할 수는 있어도 ③그를 '사기죄'로
다스리는 것은 현대미술에 대한 무지에서 나온 부당한 폭력이라 비판한 바
있다. 이 글에 대해 여기저기서 반론이 나왔다. 황당한 것은, 정작 내가 그
글에서 제기한 물음, 즉 '조영남을 사기죄로 처벌하는 게 온당한가?' 하는
물음에는 아무도 대답을 내놓지 않았다는 점이다. 다들 그저 조영남을 '개새끼'
만드느라 바빴다. 그래, 그들의 말대로 조영남이 개새끼라 하자. 개새끼는 모두
기소하거나 구속해야 하는가?

　황당하게도, 그들이 나를 비난하며 늘어놓는 논리란 게 내가
조영남에게서 문제 삼을 부분으로 지적한 것을 그대로 가져온 것이라는
점이다. 그 글에서 나는 조영남에게서 문제 삼을 만한 부분으로 ①작가의
터치가 느껴지지 않는 익명적·기계적 부분을 넘어서 작가의 터치가 느껴지는
부분까지 대행을 시켰으며, ②실행을 대행시키면서 그 사실을 밖으로 알리지
않았다는 것을 들었다. 전자는 미학적 비판이며, 후자는 윤리적 비판이다. 내가
아는 한, 조영남을 비난하는 이들 중에서 이 두 가지 외에 다른 논거를 제시한

이는 없었다. 그런데 내가 지적한 이 근거들을 내게 들이대니, 나로서는 황당할 뿐이다.

내가 인정했으니 거저먹고 들어가도 된다고 생각한 걸까? 그렇다면 오산이다. 앞의 두 가지 지적을 하면서 나는 거기에도 어떤 "애매함", "모호함"이 있다고 덧붙인 바 있다. 왜냐하면 그 두 가지마저도 강제적 의무조항은 아니기 때문이다. 작가 중에는 경우에 따라 개인적 터치가 들어가는 부분까지 대행시키는 이들도 있고, 또 대작을 하는 모든 작가가 그 사실을 늘 밖으로 알리는 것도 아니다. 따라서 이 문제는 섬세한 논의가 필요하고, 그러므로 미술계 밖에서 형사재판·인민재판의 굿판을 벌일 게 아니라 미술계 안에서 미학적·윤리적 논쟁을 시작하자는 게 나의 제안이자 주장이었다. 근데 대체 왜들 난리인가?

한마디로 이 사태가 조영남을 사이에 두고 벌이는 공격-실드의 패싸움이라고 생각하기 때문이다. 머릿속으로 이 유치찬란한 시나리오를 그려놓고 그 안으로 들어가 돈키호테 놀이를 하는 것은 대중만이 아니다. 놀랍게도 일부 기자, 교수, 평론가까지 이 게임적 세계관에 사로잡혀 있다. 한 개인을 멍석에 말아 집단으로 두들겨 패는 놀이는 솔직히 내 취향이 아니다. 기독교 집안에서 자란 나는 그런 건 나쁜 짓이라 배웠다. 물론 가정교육은 집집마다 다를 테니 그건 내가 간섭할 일이 못 된다. 이 사건에서 내가 문제 삼는 것은 오직 이뿐이다.

현대미술의 규칙을 왜 대한민국에서는 검찰이 제정하려 드는가?

저작권법 위반인가?

내가 들은 조영남의 죄목은 두 가지다. 하나는 조수에게 실행을 대리시킨 것이 '저작권법 위반'이라는 것이다. 그 법에 따르면 "저작권은 아이디어를 제공한 사람이 아니라 실행을 한 사람에게 있다"라고 한다. 그런데 이 조항은 현대미술의 현실과는 너무나 동떨어져 있다. 이 조항에 따르면 앤디 워홀, 데이미언 허스트Damien Hirst,1965~, 제프 쿤스Jeffrey Koons,1955~, 무라카미 다카시村上隆 등 현대미술의 슈퍼스타들은 자신의 작품 거의 모두에 대해 저작권을 주장할 수 없다. 그들은 아이디어만 제공하고 물리적 실행은 조수들에게 맡겼기 때문이다. 워홀의 실크 스크린, 허스트의 스폿 페인팅, 쿤스의 풍선강아지의 저작권이 조수들에게 있다니, 이게 말이 되는가?

검찰이 집어든 그 조항은 아마 작가-조수의 관계가 아니라, 두 작가가 한 작품을 놓고 저작권을 다투는 경우에 관한 것일 게다. 데이미언 허스트의 〈신의 사랑을 위하여〉(2007)를 예로 들어보자. 백금 해골에 8601개의 다이아몬드를 박아 넣은 이 작품의 아이디어는 원래 다른 작가의 것이었다고 한다. 하지만 그 아이디어를 먼저 실행에 옮긴 것은 허스트였다. 만약 두 사람이 저작권을 다툰다면, 이 경우 저작권은 아이디어를 물질적으로 실현한 허스트에게 돌아갈 게다. 하지만 조영남-송기창은 서로 저작권을 다투는 관계가 아니다. 송기창 자신이 "작품의 저작권은 조영남에게 있다"라고 인정했다. 그림 9-1

검찰이 송기창은 '조수'가 아니라고 우기는 데에는 이유가 있을 것이다. 송기창을 창작자로 만들어야 조영남에게 저작권법 위반을 적용할 수 있지

않은가. 황당하게도 송기창 씨 역시 어떤 알 수 없는 이유에서 (실은 뻔히 들여다보이는 이유에서) 극구 자신이 '조수'가 아니라고 강변한다. 그렇다면 그는 무엇인가? 창작자인가? 앞서 언급했듯 이미 그는 자기가 그 그림의

그림 9-1 데이미언 허스트, 〈신의 사랑을 위하여〉, 2007년.
이 작품은 2008년 런던에서 1억 달러에 거래되었다고 한다.

저자가 아니라고 인정한 바 있다. 그렇다면 논리적으로 그 그림의 제작을 도운 '조수'여야 맞다. 하지만 조수도 아니란다. 여기서 우리는 조수를 조수라 부르지 못하는 황당한 언어학적 파국을 본다. 이게 도대체 어떻게 된 일인가? 안 봐도 비디오다.

송기창을 '조수'라 부르면 검찰로서는 조영남에게 저작권법 위반을 적용할 수 없다. 송기창은 상황이 그보다 심각해 '사기죄'의 공범으로 몰리게 된다. 그래서 조수도 아니고 창작자도 아닌, 슈뢰딩거의 고양이가 된 것이다. 아무튼 송기창의 말에 따르면 자신이 선물로 그려준 그림을 조영남이 내다 판 것이라고 한다. 이게 말이 되는가? 무슨 '선물'을 8년에 걸쳐 수백 번이나 주고, 선물로 줬다며 돈은 왜 받고, 제 그림에 왜 남의 브랜드(화투)를 그려 넣고, 왜 제 그림에 자기 사인을 하지 않았을까? 그리고 조영남이 그 그림을 내다 판다는, 하숙집 주인도 아는 사실을 그림 그려준 본인만 몰랐다? 이게 말이 되는가?

송기창이 말도 안 되는 얘기임을 뻔히 알면서 극구 자신이 '조수'임을 부정하는 것은 내 생각에는 공소 유지를 위해 넣은 검찰의 주문으로 보인다. 또 송기창을 불기소 처분해줘야 조영남에 대해 줄줄이 불 게 아닌가. 한편 검찰에서는 미국 대법원 판례라는 것을 들어 송기창이 멀리 떨어져 살아 조영남이 직접 감독을 하지 않았으므로 '조수'로 볼 수 없다고 주장한다. 이것도 황당하다. 뉴욕에서 활동하는 알렉산더 골리즈키Alexander Gorlizki, 1967~의 조수들은 지구 반대편인 인도에 산다. 그는 국제우편으로 조수들에게 작품의 실행을 지시한다. 아무리 검찰이 이상한 판례를 들고 와서 엉뚱한 소리를 해도 변할 수 없는 사실은 이것이다.

오늘날 몇몇 위대한 예술가들은 자신들의 회화에 손을 대지 않고, 몇몇은 그들의 작품에 손을 대는 사람들을 감독조차 하지 않는다.[2]

검찰의 논리대로라면 "오늘날 몇몇 위대한 예술가들"의 '조수'들은 법적으로는 조수가 아닌 셈이다. 내 생각에, 검찰에서 들이댄 미국 대법원 판례란 것은 보나 마나 두 작가가 한 작업을 놓고 제 작업이라고 다투는 경우—가령 한 사람은 상대가 조수라고 하고 그 상대는 자신이 작가 혹은 공동작가라고 하는 경우—일 것이다. 미국 대법원에서 설마 온 세계 사람이 다 아는 자국 미술계의 상황을 까맣게 모르고 있겠는가?

분명한 사실은 이것이다. 처음으로 화투를 그릴 생각을 한 것은 조영남이고, 화투그림 시리즈를 화랑과 전시회에 들여보낸 것이 조영남이고, 개별 작품의 아이디어를 제공한 것이 조영남이고, 그림을 그려달라고 주문을 넣은 것이 조영남이고, 그렇게 그려진 작품에 덧칠을 한 것이 조영남이며, 그것을 제 작품으로 인정하여 사인을 한 것이 조영남이라면 그 작품은 700퍼센트 조영남의 '원작'original이다. 이것이 이른바 '개념적 혁명'을 통해 관철된 현대미술의 논리다. 그 논리를 좋아하든 싫어하든, 그것은 취향의 자유다. 하지만 이것이 현대미술에 통용되는 원작의 기준이라는 명백한 사실을 부인하면, 곤란하다.

조영남의 작품을 좋아하든 싫어하든, 그 또한 취향의 자유다. '평가적'evaluative 의미에서는 "미술교육도 안 받은 가수 나부랭이가 남 시켜 그린 화투그림 쪼가리 따위는 예술도 아니"라고 얼마든지 말할 수 있다. 하지만

그 가수 나부랭이가 남 시켜 그린 그림도 '분류적'classificatory 의미에서는 분명히 '예술'에 속한다. 이것이 인상파 시절과는 근본적으로 달라진 현대의 논리다. 그리고 이 논리는 인민재판으로 무효화할 수 있는 것도, 형사재판으로 되돌려놓을 수 있는 성격의 것도 아니다(이 '개념 혁명'이 갖는 의의에 대해서는 별도의 장에서 자세히 얘기하겠다. 이는 우리 사회의 후진성과도 관련된 문제다).

이른바 '사기죄'에 관하여

뒤샹은 그 유명한 〈샘〉(1917)으로 "작가의 사인으로 그 어떤 대상도 예술 작품으로 변용된다"라는 논리를 예술계에 관철했다. 그의 아이디어는 1950~1960년대 미국에서 미니멀리즘, 개념미술, 팝아트 운동과 함께 일시적 '일탈'이 아니라 아예 현대미술의 '본질'을 이루는 원리로 자리 잡는다. 평가적 의미에서는 얼마든지 조영남의 화투그림은 '그림도 아니'라고 말할 수 있다. 하지만 분류적 의미에서 그의 그림은 (누구의 손을 거쳤든 또 몇 퍼센트를 거쳤든) 그의 '원작'original이다. 물리적 실행에서 조수가 담당하는 역할은 0퍼센트에서 100퍼센트까지 그 범위가 넓고 다양할 수 있다. 가장 중요한 것은 그것을 작가가 진품으로 인정했느냐 여부다.

따라서 조영남이 고객에게 판 것은 '위품'이 아니라 '진품'이다. 위품이 있다면, 송기창 씨가 조영남 몰래 각각 100만 원에 팔았다는 두 점의 그림이다. 그 두 점은 작가인 조영남에게 진품인정authentication을 받지 않았으므로

아직 작품이 아니다. 설사 두 그림이 조영남이 자신의 작품으로 인정한 다른 그림과 물리적·화학적으로 별 차이가 없어도, 아니 아무런 차이가 없다 해도. 작가에게 진품인정을 받지 않은 이상, 그것들은 '작품'이 아니거나, 최소한 '조영남의 작품'은 아니다. 검찰이 '사기죄'를 적용해야 했다면, 바로 여기에 적용했어야 한다. 그런데 검찰에서는 송기창 대신 조영남을 기소했다. 이상하지 않은가?

조영남에게 '사기죄'를 적용한 근거는 '대작의 사실을 고객에게 알리지 않았다'라는 것이다. 물론 거기에는 분명 '사기적'fraudulent 요소가 있다. 나 역시 조수의 손을 빌렸을 경우 그 사실을 고객에게 투명하게 밝히는 게 미학적· 윤리적 이유에서 바람직하다고 믿는다. 하지만 그것은 어디까지나 나 개인의 '윤리적' 권고일 뿐 그게 예술가에게 강제로 부과되는 '법적' 의무인 것은 아니다. 1950~1960년대의 작가들은 실행을 남에게 대행시키는 것 자체가 작품 콘셉트의 일부였기에 그 사실을 떠들고 다녔다. 하지만 오늘날에는 그게 창작의 '정상적' 방식 중 하나가 되었기에 굳이 강조할 필요가 없어진 것이다.

오늘날 대행의 사실을 알리느냐 안 알리느냐를 놓고 미술계에 공유된 합의가 존재하지는 않는다. 따라서 그것은 아직까지 작가 개인의 정책policy 영역으로 남아 있다. '대개 알린다'라는 말이 '모두 알린다'라는 뜻은 아니고, 또 '반드시 알린다'라는 뜻도 아니다. 이 문제에 관한 정책은 작가마다 다르다. 저명 작가들의 조수로 일하는 작가들의 전시회'Behind the Curtain'를 기획한 어느 큐레이터의 말이다.

조수를 사용하는 많은 작가들이 작업 과정을 투명하게 밝힌다. 하지만 또 다른 많은 사람들은 자기들의 조수가 그들 작품의 대부분(때로는 전부)을 대행한다는 사실에 관해 대답을 피하거나, 심지어 감추기도 한다.[3]

한마디로, 이 문제와 관련한 작가들의 정책은 사실을 명확히 밝히거나, 애매하게 NCND neither confirm nor deny(긍정도 부정도 하지 않는 것)의 입장을 취하거나, 아예 은밀히 감추는 경우까지 다양하다. 하지만 대작 사실을 고지하지 않았다고 미국 검찰이 수사에 들어가거나 작가들을 기소했다는 얘기는 들어본 적 없다. 다음은 런던의 한 갤러리에서 위와 동일한 콘셉트로 개최한 전시회 Private View: Disclosure의 안내문이다.

이 전시회는 자신의 경력을 발전시키면서 동시대 예술의 저명한 작가들을 위해 일해온, 뛰어난 역량을 가진 작가들의 다양한 작품을 보여준다. 그 저명한 작가들에는 데이미언 허스트, 사이먼 패터슨, 라킵 쇼, 키스 타이슨, 그리고 비밀유지 서약 때문에 우리가 이름을 거론할 수 없는 다른 작가들이 포함된다.[4]

작가들이 조수를 고용할 때 비밀유지 confidentiality를 요구하기도 한다는 얘기다. 하지만 영국 검찰이 그 작가들을 '사기죄'로 적발했다는 얘기는 들리지 않는다. 그것을 일종의 영업비밀로 묵인해주는 것이다. 한마디 덧붙이자면, 조수 사용을 공개한 작가들도 작업장 내에서 자신이 얼마나 물리적 실행에 관여하는지는 분명히 밝히지 않는 경우가 대부분이다. 그들은 종종 자신들이

전 과정을 감독한다고 주장하나 조수들의 말은 이와 달라, 몇 달 동안 일하며 두세 번 본 게 고작이라고 한다.

갤러리의 정책도 다양하다. 작가의 손을 거치지 않은 작품을 아예 안 받는 곳도 있고, 대행한 작품을 받고 그 사실을 고객에게 알리지 않는 곳도 있으며, 굳이 알리지 않으나 고객이 물을 경우에 한해 확인해주는 곳도 있다. 그 작품이 작가의 인증을 받은 '진품'인 이상 누구의 손을 거쳤느냐는 중요한 문제가 아니기 때문이다. 컬렉터들 대다수는 당연히 작가의 손을 직접 거친 작품을 선호하나, 작가의 서명만 있으면 되지 그 밖의 것은 중요하지 않다고 보는 이도 많다. 따라서 작품을 살 때 대행 여부를 묻는 사람이 있는가 하면, 아예 묻지 않는 사람도 있다.

조영남이 작업을 대행시키고도 마치 자기가 직접 그린 것처럼 말했다면 윤리적으로 비난받을 만하다. 하지만 그의 행위에 '사기죄'를 적용하는 것은 완전히 다른 얘기다. 평가적 의미에서는 그를 얼마든지 '사기꾼'이라 부를 수 있다. 하지만 분류적 의미에서 그에게 '사기죄'를 뒤집어씌우는 것은 논리의 비약이자 법의 남용이다. 검찰에서 '사기죄'로 엮는 데에 동원한 또 다른 논리는 조영남이 마치 자기가 그린 것처럼 거짓 제스처를 취했다는 것이다. 그런 일은 외국에서도 얼마든지 있다. 위에서 내가 인용한 인터뷰에는 이런 구절이 나온다.

실망은 대부분 영웅적 성취의 아우라를 유지하고 싶어하는 작가들이 확산시키거나, 최소한 수정하지 않은 채 내버려둔 그릇된 기대감에서

비롯된다.

조영남이 이 경우에 해당하는지도 모른다. 이처럼 작가들은 때로
거짓말을 한다. 그렇다고 검찰에서 잡아가지는 않는다. 심지어 워홀도 과거에
"작품을 대행시킨다"라고 말한 것은 농담이었으며, 실은 자신이 작품을
직접 제작했노라고 한 적이 있다. 물론 거짓말이었다. 하지만 그가 '사기죄'로
기소됐다는 얘기는 들어보지 못했다. 이것이 '예술계'라 불리는 세계의 고유한
특성이다.

범죄(?)의 재구성

이해할 수 없는 것은 사건이 불거진 경위다. 처음에는 송기창 작가가
조영남을 고소한 것으로 알려졌다. 나의 《매일신문》 기고도 그 전제 위에서 쓴
것이다. 하지만 그 후 가진 인터뷰에서 송기창 씨는 조영남을 고소한 게 자신이
아니라 자신의 셋집 주인이라고 밝혔다. 왜 이런 기초적 사실을 놓고 혼선이
생겼을까? 기자들은 검찰이 흘리는 내용을 받아 적었고 그 과정에서 슬쩍
검찰의 의도가 미리 드러났기 때문일 게다. 즉, 검찰에서는 송기창을 조수 아닌
'창작자'로 만들어, 그로 하여금 조영남을 저작권 위반으로 고소하게 만들고
싶었으나 그게 여의치 않았던 것으로 보인다. 물론 이는 순전히 추측일 뿐이다.
집주인이 고발을 했다는 얘기도 생뚱맞다. 보통 사기 사건의 경우

피해자가 고발을 하기 마련이다. 그런데 정작 조영남에게 작품을 산 이들은 가만히 있는데 그와 상관없는 셋집 주인이 고소를 했다. 왜? 이 수수께끼의 해답은 어쩌면 대중의 관심을 끌지 못했던 어느 기사에 있는지도 모른다. 거기에 따르면, 송기창 씨가 지인에게 100만 원을 꾸었다가 갚지 못하게 되자 허락도 없이 제 그림 한 점을 조영남 원작으로 속여서 주고 나서 "값이 오를 테니 하나 더 구입하라" 하며 또 한 점을 100만 원에 팔았다고 한다. 이 기사 속의 '지인'이 조영남을 고소한 하숙집 주인이라면, 상황이 이해가 된다. 물론 이 역시 추측에 불과하다.

　내가 여기서 느닷없이 '추측'을 늘어놓는 데에는 이유가 있다. 이 사건의 보도를 들으면, 당장 떠오르는 것이 위의 두 가지 의문이다. 그리고 그 의문을 해소해주는 것이 기자들의 일이리라. 그런데 이 나라 기자들은, 발로 뛴 몇몇을 제외하면, 하라는 취재는 안 하고 검찰이 불러주는 내용을 받아 적기 바쁘다. 기사는 그걸로 퉁치고, 대신 조영남을 성토하는 도덕적 칼럼들을 썼다. 이게 정상인가? 기자가 미학을 하고 있으니 미학자가 취재를 해야 할 텐데, 내가 불행히도 취재를 다닐 형편이 못 된다. 그러니 추측을 동원해서라도 사건을 재구성해볼 수밖에 없잖은가.

　송기창 씨가 조영남의 허락 없이 남에게 그림을 팔았다는 저 보도가 사실이라 하자. 이 경우 그림을 구입한 이가 먼저 작가에게 연락해 진품 여부를 묻는 게 정상이다. 그러면 작가가 진품인지 위품인지 확인해 구입한 이에게 알려주고, 그 그림이 본인이 허락한 게 아니면 서명을 위조한 이에게 조치를 취하게 된다. 고소를 할지 말지는 작가의 권한이다. 그가 고소를 하면, 그때

경찰과 검찰이 수사에 들어간다. 한편 속아서 작품을 산 이는 대금의 반환을 요구하고, 거부당하면 민사소송을 제기하면 된다. 이게 정상적 절차다. 하지만 이 사건은 이상한 방식으로 진행됐다. 도대체 어디서부터 꼬인 것일까?

고소인은 '대작'이라는 사실 자체에 너무 놀라 두 사람을 사기죄로 고소한 것 같다. 그러자 검찰에서 엉뚱하게 조영남을 타깃으로 정했다. 검찰이라고 현대미술을 더 잘 아는 것은 아닌 데다 이왕 잡을 것이라면 무명화가보다는 유명인을 잡는 게 여러모로 경제적이지 않은가. 아무리 생각해도 이 가능성 외에는, 서명을 위조한 이가 증인이 되고, 위조를 당한 이가 피고가 된 이 전도된 사태를 설명할 방법이 없다.

검찰이 저지른 범주 오류

다시 강조하자면, '조영남을 기소해도 되는가?', 이것이 나의 유일한 관심사다. 내가 보기에 검찰이 현대미술에 대한 무지와 오해 때문에 넘어서는 안 될 선을 넘었다. 예를 들어 검찰에서 축구 경기장에 들어와 태클로 상대 팀 선수를 다치게 한 선수를 '과실치상'으로, 혹은 고의성이 있다고 '폭행치상'으로 기소한다면 얼마나 황당하겠는가? 지금 검찰이 하는 일은 그와 다르지 않다. 스포츠에도 법이 건드릴 수 없는 규칙이 있듯이 예술에도 법이 건드려서는 안 되는 규칙이 있는 것이다. 검찰이 그 경계선을 침범했는데, 다들 이 심각한 문제를 아예 문제로 인식조차 못하니 나로서는 황당할 뿐이다.

검찰은 조영남을 사기죄로 기소하면서 피해액을 "1억 8000만 원"으로 상정했다. 웃기는 얘기다. 고객들이 조영남에게 산 작품들은 위작이 아니다. 그가 대작의 사실을 고지했든 안 했든 모두 작가에게서 진품인정을 받은 '원작'original이다. 검찰에서 산정해야 할 피해액이 있다면 200만 원이다. 송기창이 조영남의 허락 없이 지인에게 넘겨줬다는 두 점의 그림. 그 두 그림은 조영남의 위작이다. 그게 현대미술의 규칙이자, 19세기 이전까지 적용됐던 고전예술의 규칙이기도 하다. 과거에 작가가 모든 것을 그려주기를 원하는 사람은 계약 자체를 그렇게 했다. 물론 그 경우 작가가 다른 것들보다 훨씬 더 높은 값을 요구했다.

생각해보라. 조영남의 작품이 '사기'라는 범죄에 사용된 물품이라면 마땅히 압수해서 소각해야 할 것이다. "1억 8000만 원"어치라니 아마 폐기해야 할 작품이 십수 점에서 수십 점 사이가 될 것이다. 하지만 헬조선에서만 인정받지 못한 현대미술의 규칙에 따르면, 조영남의 작품은 엄연히 '원작'이다. 작가가 콘셉트를 만들어 관철시키고, 그 콘셉트 실행을 지시하고, 그 산물에 덧칠을 하고 직접 사인까지 한 진품을 소각하는 황당한 사태가 벌어져야 하는 것이다. 이게 말이 되는가? 이 지점에서 법의 논리와 예술의 논리가 서로 충돌한다. 누구의 잘못일까? 잘못은 주책없이 차선 위반을 한 검찰에 있다.

얼마 전 독일에서 이와 유사한 문제를 둘러싸고 흥미로운 판결이 있었다. 문제가 된 작품은 오스트레일리아에 있는 외르크 임멘도르프의 원작을 사진으로 찍어 캔버스에 투사한 후 그대로 베낀 것이었다. 복제를 한 이는

작가의 조수였다. 이 작품이 경매에 나오자 작가의 유족이 '위작'이라며, 작품을 소각해달라는 소송을 냈다. 작품에는 임멘도르프의 사인이 적힌 인증서가 붙어 있었다. 분석 결과 사인이 인쇄된 것으로 드러났다. 애초에 인증서 자체가 그렇게 만들어졌던 것이다. 작가의 부인은 당시 그 인증서들이 작업실의, 누구나 손댈 수 있는 위치에 있었다고 주장했지만, 법원은 작품을 소각하라는 그녀의 요청을 기각했다. 임멘도르프가 인증서를 주지 않았다는 증거가 없는 이상, 조수가 그린 모작이라고 함부로 폐기해서는 안 된다는 것이다. 그림 9-2

물론 그 작품은 임멘도르프의 손을 전혀 거치지 않았다. 어쩌면 인증서도 몰래 훔쳐낸 것일지 모른다. 아무리 말년에 망가졌어도 임멘도르프가 이미 그린 자신의 작품을 사진으로 베껴 그리라고 시켰을 것 같지는 않다. 하지만 독일의 사법부는 비록 그 작품이 "미학적으로는 아무 가치가 없다" 할지라도, 작가가 진품인정을 했을 가능성이 있는 한 소각해서는 안 된다고 보았다. 이것이 예술계의 고유한 논리를 존중하는 독일 법원의 방식이다. 그런데 우리는 어떤가? 말도 안 되는 논리를 동원해, 작가로부터 인증을 받은 멀쩡한 진품을 "1억 8000만 원"어치의 사기용품으로 분류했다. 이게 말이 되는가?

보수 언론의 기자는 "그 누구도 법 위에 있을 수는 없다"라고 준엄하게 꾸짖는다. 소름이 끼친다. 내가 우려하는 사태가 실은 이것이다. 모든 사안에 무차별적으로 법의 잣대를 들이대는 것. 검찰이 엉뚱한 데에 사법의 잣대를 들이대는 '범주 오류'category mistake를 저질렀다. 그런데 그걸 바로잡아야 할 기자가 그것도 법이니 따르라고 강요를 한다. 기가 막힌 일이다. 내가 얘기한 현대미술의 논리와 판례 등은 간단한 구글 검색만으로도 얼마든지 찾아낼 수

그림 9-2 임멘도르프 원작을 사진으로 찍어 캔버스에 투사한 후 그대로 베껴 그린 '위작'의 소각 청구 소송에 대해 뒤셀도르프 법원이 내린 판결을 알리는 기사.

있다. 그런데도 기자들은 팩트는 확인하지 않고 들어주기 민망한 개똥미학을
지린다. 독자에게 무지와 편견으로 범벅된 그 똥을 먹으라는 것이다. 대중이
제주도 똥돼지냐?

이우환-천경자 사건도 비슷한 맥락에 있다. 현대미술에서 진품인정의
최종심급은 작가다. 도대체 작가가 위작이라는데 왜 남들이 원작이라(천경자
사건) 하고, 작가가 원작이라는데 왜 남들이 위작이라(이우환 사건) 하는가?
천경자 화백의 경우는 명백히 진품이라 주장하는 측에서 잘못한 거다. 이우환
화백의 경우 역사상 유례가 없는 경우라 판단하기 까다롭다. 과학적 증거는
13점이 위작임을 강하게 시사하고, 작가들도 종종 제 작품을 못 알아보거나
남의 것을 제 것으로 오인하곤 한다. 하지만 두 개의 기준이 충돌할 경우
앞세워야 할 것은 작가의 의견이다. 이우환 화백은 경찰이 허락도 없이 자기
영역에 난입한 데에 짜증이 난 것으로 보인다.

아니나 다를까. 기자들의 도덕적 입방정이 시작됐다. 이 나라 기자들의
문제는 하라는 취재는 안 하고 풍속 감시만 좋아한다는 데에 있다. 이우환
화백을 거짓말쟁이로 만들어놓고 솔직히 고백하라고 마구 종용한다. 두 개의
기준이 있다. 하나는 예술의 기준, 또 하나는 과학의 기준. 이 둘이 부딪칠 때
우선권은 작가에게 돌아간다. 과학은 작가가 요청을 하거나, 아니면 작가가
생존하지 않을 때 소환되는 것이다. 피카소는 "위작이라도 훌륭한 위작이라면
사인을 하겠다"라고 했고, 장 코로는 모작자를 기리기 위해 위작에까지
사인했다. 모작이라도 작가가 사인하면 진품이 된다. 이해가 안 돼도, 이것이
예술의 논리이고 규칙이다.

나는 '인간' 조영남에 대해 아무 관심이 없다. 그러니 그를 욕하더라도 내 이름은 망령되이 일컫지 말았으면 한다. 그래도 욕을 해야겠다면, 내 물음에 답변이나 한 후에 하기 바란다.

조영남을 기소해야 하는가?
이게 검찰에 맡길 문제인가?

손가락으로 달을 가리켰더니, 보라는 달은 안 보고 손가락만 본다. 달에 대해서는 충분히 언급했고, 이제 손가락으로 넘어가보자. 내 손가락을 겨냥한 그들의 논리에도 문제가 없지 않다. 실은 검찰의 기소 논리 못지않게 심각한 문제가 있다. 이를 따지는 것은 성격상 미학적 논의가 될 수밖에 없다.

유시민도 모르는 '조영남 사건'의 본질

조수에게 그림을 대신 그리게 한다는 사실이 그렇게 충격적이었나? 충격은 나도 받았다. 나는 대중이 이 뻔한 사실에 충격을 받았다는 사실에 충격을 받았다. 이번에 조영남 사건이 충격적으로 보여준 것은, 이 사회에서 통용되는 예술의 관념이 대체로 19~20세기 초에 머물러 있다는 사실이다. 대중은 먹고살기 바빠서 그런다 치자. 문제는 '일부' 작가들이 드러낸 처참한 미의식의 수준이다. 명색이 작가라는 이들이 머릿속에 현대미술 100년의

역사를 고스란히 빠뜨린 채 붓을 드는 것, 그거야말로 쇼핑몰에서 '컴퓨터' 판다고 돈 받고 택배로 '주판'을 보내주는 것 이상으로 부도덕한 일이다.

인상주의 이전만 해도 작가들이 조수에게 작품의 물리적 실행을 맡기는 것은 창작의 일반적 관행이었다. 다빈치도 스승의 그림을 그려주다가 그가 그린 부분이 스승의 것보다 뛰어나다는 평을 받은 덕에 유명해졌다. 루벤스나 렘브란트 같은 바로크의 거장들도 모든 그림을 직접 그리지는 않았다. 루벤스의 경우 인물의 얼굴과 손 외에는 조수들에게 실행을 맡겼고, 렘브란트는 아예 조수들에게 '렘브란트풍'으로 그리라고 지시했다. 그 시절 이탈리아에서 '작가의 손으로 만든'fatto di suo mano이라는 말은,

> 어떤 법적 유효성, 즉 개인적·도덕적 책임을 보장하는 것이지, 반드시 작가의 물리적 개입을 보장하는 것은 아니었다.[5]

즉 작가의 손을 거치지 않았어도 작가가 책임지고 '진품'으로서 법적 권리를 보장한다는 뜻이었다는 얘기다. 오직 작가의 '터치'가 들어간 것만을 예술로 보는 관행은 인상주의 이후의 현상이다. 하지만 그 역사도 그리 길지는 못했다. 1917년 뒤샹이 변기에 사인을 함으로써 미술의 개념을 '시각적인 것'에서 '개념적인 것'으로 바꾸어놓았기 때문이다. 이때만 해도 뒤샹의 제스처는 아직 한 개인의 '일탈'에 불과했다. 하지만 1950~1960년대에 미니멀리즘·개념미술·팝아트가 등장하면서 관념과 실행의 분리는 창작의 정상적 방식의 하나로 확고히 자리 잡게 된다.

물론 작가의 물리적 개입을 배제해야 현대미술이 되는 것은 아니다.
'개념적 전회' 이후에도 작가들 대다수는 여전히 작품을 손수 제작한다.
1960년대에 깨진 것은 그저 '오직 작가의 개인적 터치나 물리적 개입이
있어야만 예술'이라는 고정관념이다. 현대의 작가라면, 작품 제작의 전 과정을
자신이 수행할 수도 있고, 일부만 수행하고 나머지를 조수에게 맡길 수도
있으며, 아예 전 과정을 조수에게 떠넘길 수도 있다. 어느 쪽을 택할지는
작가 개인의 철학과 미학에 달려 있다. 다만 이제 그 누구도 오직 제 방식만이
유일하게 옳은 창작의 방식이라 우길 수는 없게 된 것이다.

데이미언 허스트 vs. 데이비드 호크니

2012년 런던의 왕립 예술 아카데미에서 데이비드 호크니David Hockney,
1937-의 전시회를 열었다. 이때 호크니는 전시회 포스터에 이렇게 써 넣었다.
"여기 있는 작품들은 예술가 자신의 손으로, 개인적으로 만들어졌다." 사람들은
이를 데이미언 허스트에 대한 비난으로 해석했다. 호크니도 이를 인정하며,
허스트처럼 실행을 조수에게 맡기는 것은 "공인들craftsmen에 대한 모욕"이라고
주장했다. 하지만 논란이 일자 왕립 예술 아카데미가 호크니의 발언을
철회시키고 나섰다. 호크니가 "다른 작가의 작업방식에 대한 비판을 함축하는
그 어떤 발언도 한 바 없다"라는 것이었다. 왜 그들은 호크니의 발언을
철회시켰을까?

호크니의 비판은 사실 매우 허약한 토대 위에 서 있다. '개념적 전회'
이후 미술의 본질을 물리적 실행에서 찾는 것은 고루하게 들리고, 미술을
'공예'craft로 환원시키는 것은 중세로 퇴행하는 느낌까지 주기 때문이다. 이
해프닝의 결말은 오늘날 오직 제 방식만이 진정한 미술이며 그걸 따르지 않는
것은 가짜라는 주장을 더는 할 수 없게 됐음을 보여준다. 작가의 터치가 있어야
진정한 작품인 것도 아니고 조수를 써야만 현대적 작품인 것도 아니다. 각자 제
철학과 미학에 맞는 방식을 선택하면 그만이다. 그런데 우리나라에도 그 같은
얘기를 하는 이들이 있다.

> "섬세한 붓질과 재료 해석이 생명인 회화에서 조수 운운하는 건 화가에 대한
> 모독이다." — 이명옥 한국미술관협회장

이게 어느 시절 얘기던가? 회화라는 새는 오래전에 "섬세한 붓질과 재료
해석"이라는 새장의 바깥으로 날아갔다. 20세기 후반의 '회화' 하면 떠오르는
게 추상표현주의다. 그 창시자인 잭슨 폴록은 막대기에 공업용 염료를 찍어
캔버스에 뿌렸고, 로버트 마더웰Robert Motherwell, 1915~1991은 채색을 조수에게
맡겼으며, 신표현주의 화가 임멘도르프도 말년에는 작업 실행을 조수에게
맡겼다. 게다가 "빨리 그려서 싸구려로 박리다매로 많이 파는" 조영남의 그림이
어디 정통 타블로(회화)인가? 똑같이 캔버스를 사용한다고 미학까지 통일할
필요는 없다. 각자 원하는 방식대로 작업하면 되고, 그게 다른 방식에 '모욕'이
되는 것은 아니다.

"대신 그려주는 게 미술계 관행이면 미술대학은 뭐 하러 다닐까요? 이 표현은 전체 미술 하는 사람들에 대한 모욕이라고 생각합니다. (…) 그러면 수십 년 자기 작업을 하는 사람은 바보인가요?"[6]

도대체 워홀의 작업이 왜 미술 하는 사람들에게 "모욕"이 되고, 허스트의 작업이 왜 다른 작가를 "바보"로 만든다는 건지. 조영남의 몸에서 무슨 신비한 힘이 뿜어 나와 멀쩡한 작가를 바보로 둔갑시키기라도 했단 말인가. 바보 같은 소리들에 대한 대꾸는 이쯤 해두고, 이제 조영남을 겨냥한 비판들이 과연 얼마나 타당한지 검토해보자.

물리적 개입이 있어야 예술인가?

조영남을 겨냥해 수많은 비난의 목소리가 나왔다. 그 목소리는 크게 두 부류로 나뉜다. 첫째, 20세기 미술에서 '개념의 혁명'이 일어났다는 사실 자체를 믿지 못하는 사람들. 이들은 19세기적 관념에 사로잡혀 작가의 물리적 실행을 예술의 본질로 간주하며 그것이 빠진 작품은 아예 예술에서 배제하려 한다. 대중(과 일부 몰지각한 화가)들은 대체로 이런 생각을 갖고 있다. 둘째, 20세기 미술의 개념적 전회를 '들어서 아는' 사람들. 이들은 대작 관행 자체는 인정하나, 이상하게도 조영남에게만은 그 관행을 허용하려 하지 않는다. 모종의 미적 선민의식 때문이다.

먼저 첫째 부류를 살펴보자. 이들은 '미술'에는 반드시 작가의 물리적 개입이 있어야 한다고 주장한다.

남이 그린 작품 위에 사인만 한다고 해서 본인의 그림이 되는 것은 아니다. (…) 회화 작업에 있어서는 작가의 붓터치나 화면의 질감, 감정, 철학, 색채 등과 같이 무수히 많은 것이 합쳐져서 하나의 결과물인 그림으로 재탄생된다.[7]

첫 문장부터 현대미술의 개념적 성격을 부정한다. 물론 이 시대에도 여전히 그처럼 회화의 생명은 터치나 색채, 감정이나 철학이라고 주장할 수 있다. 하지만 그것은 작가 개인의 미학일 뿐 모두가 따라야 할 보편적 규범은 아니다. 대단히 미안하지만, 오늘날엔 남이 그린 그림 위에 사인만 해도 본인의 작품이 된다. 소설가 김이경이라는 분의 말이다.

진중권은 "작가는 콘셉트만 제공하고 물리적 실행은 다른 사람이 하는 것이 현대미술의 관행"이라면서 그런 것도 모르는 "교양 없는" 검찰을 비판했다. (…) 실행보다 콘셉트라는 주장도 미심쩍다. 당장 나만 해도 콘셉트보다 그걸 언어로 표현하는 '실행'에서 더 큰 어려움을 겪기 때문이다.[8]

이분 역시 20세기 미술의 개념적 성격을 의심하며, 예술은 "온몸으로 밀고 가는 것"이며 그것이 "예나 지금이나 변함없는 진실"이라 강변한다. 턱도 없는 소리다. 인상주의 시대에 탄생한 그 관행은 20세기 초가 되면 벌써

흔들리기 시작한다. 예술은 "온몸으로 밀고 가는 것"이라는 유치한 클리셰.
거기에는 이렇게 대꾸하련다. "예술은 스모가 아니다." 유시민 작가도 한마디
거든다.

> "창작활동은 고상하기만 한 것이 아니라 노동이 포함돼 있다."

꼭 그런 건 아니다. 1960년 이브 클랭Yves Klein, 1928-1962의 '인체측정'
퍼포먼스는 20세기 '개념적 전회'에 결정적 기여를 한 작품으로 꼽힌다. 거기서
그는 정장 차림으로 전라의 여성들이 몸에 페인트를 묻혀 캔버스 위에 그림을
그리는 동안 말로 동작을 지시했다. 이렇게 옷에 물감 한 방울 안 묻히고
그림을 그리는 작업을 그는 기존의 '블루칼라' 미술과 구별하여 '화이트칼라'
미술이라 불렀다. 이로써 그가 하려 한 것은 미술에 꼭 노동이 포함돼야 한다는
(유시민 작가가 아직 갖고 있는 그) 고정관념을 깨는 것이었다(덕분에 이 글의 제목을
낚았다). **그림 9-3 그림 9-4**
작가의 물리적 개입을 예술의 '영원불변'한 '보편적' 규범으로 여기는 것은
다수 대중의 생각이기도 하다. 그 대변자의 말을 들어보자.

> 개념미술의 사례를 들어 조 씨를 방어한 논리는 '우매한 대중이 현대미술의
> 개념도 모르면서 마녀사냥을 한다'는 주장으로 받아들여져 많은 반발을 샀다.
> 조수가 하는 작업의 범위는 주로 단순 반복적인 작업이라는 것, 작가가 제작을
> 대행시켰다면 그것을 구매자들에게 알렸어야 하는데 조 씨는 그렇지 않았다는

그림 9-3 이브 클랭, 〈무제 인체측정학(ANT 100)〉Untitled Anthropometry(ANT 100), 1960년, 144.8×299.4센티미터, 합성 레진에 섞은 안료 분말, 종이를 씌운 캔버스.

그림 9-4 1960년 5월 9일 국제현대미술갤러리Galerie internationale d'art contemporain에서 퍼포먼스 〈청색 시대의 인체측정학〉Anthropométries de l'époque bleue을 행하는 이브 클랭과 발가벗은 여성들.

것, 조 씨의 작업은 개념미술이 아니라 단순 회화 작업으로 봐야 한다는 등의 반론이 제기되었다.[9]

기자다운 정치 감각으로 일단 대중부터 등에 업는다. 그가 등에 업은 대중은 물론 대부분 현대미술의 '개념적 전회'에 대해 들어본 적도 없는 사람들이다. 그래서 제 주장의 근거는 다른 데서 구해 온 모양이다. 그거 혹시 여기서 가져온 거 아닌가?

> 그[조영남]가 다른 이에게 시킨 것은 워홀의 경우처럼 익명성이 강한
> 복제의 작업이 아니라, 그런 이의 개인적 터치가 느껴질 수도 있는 타블로
> 작업이었다. 여기에는 어떤 애매함이 있다. 또 하나, 미니멀리스트·개념미술가
> ·팝아티스트들은 내가 아는 한 작품의 실행을 남에게 맡긴다는 사실을 결코
> 감추지 않았다. (…) 하지만 조영남의 경우 내가 아는 한 그 사실을 공공연히
> 드러내고 다니지 않았다. 여기에 또 다른 모호함이 있다.[10]

그가 나한테 "제기"된 "반론"이라고 들이댄 근거들은 모두 내 글에서 가져온 것이다. 내 얘기를 가져가면서 그가 빠뜨린 것은 거기에 붙인 '애매함'과 '모호함'이라는 말. 그 두 단어로써 내가 암시한 것은, 조영남을 향한 이 그 두 가지 비판도 칼로 무를 자르듯 명쾌한 녹다운knockdown 논증이 되기는 어렵다는 것이었다. 왜?

첫째, 설사 '타블로'라도 화투 모티브를 사용한 한 조영남의 작업은 여전히

'팝아트' 안에 있고, 터치가 강한 표현적 타블로라고 해서 대행을 안 시킨 것은 아니기 때문이다. 추상표현주의의 대가 마더웰은 조수들이 칠한 그림에 덧칠을 했고, 신표현주의의 대가 임멘도르프도 말년에는 실행의 대부분을 조수들에게 맡겼다.

둘째, 대행의 사실을 알리는 게 바람직할지라도 작가에게 그것을 알려야 할 의무가 있는 것은 아니기 때문이다. 그래서 지적을 하면서도 나는 "애매함"과 "모호함"이 있다고 유보 사항을 달아두었던 것이다.

20세기 미술의 '개념적 전회' 자체를 부인하니, 결국 미술의 본질을 '솜씨'나 '손재주' 같은 데서 찾게 된다. 그의 글은 이어진다.

조 씨는 그림을 전문적으로 배우지 않아 붓의 터치가 거칠다는 것이었다. '조 씨는 그림을 전문적으로 배우지 않아 (⋯) 여러 번 나눠 깨작깨작 긋기 때문에 그림이 깔끔하지 못하다'라고 표현했다. 송 작가는 조 씨가 똑같은 그림을 여러 장 그리라고 주문해서 마분지를 대고 대충 그린 적도 있다고 했다. 여기서 개념미술은 좌표를 잃는다. 자기보다 그림을 못 그리는 사람의 그림을 단지 생계를 위해 마지못해 그려준 그림에서 어떤 예술혼이 남아 있을까?[11]

그의 말대로 정말 예술의 본질이 '솜씨'에 있을까? 사유실험을 해보자. 그림을 "전문적으로 배"운 송 작가가 "깨작깨작" 그리는 조영남보다 뛰어난 솜씨로 그림을 그려 시장에 내놓았다고 하자. 과연 팔렸을까? 만약에 팔렸다면, 지금 그가 남의 그림이나 그려주고 있지는 않을 게다. 솜씨는 더 좋은데 왜

그의 작품은 안 팔릴까? 간단하다. 콘셉트가 없거나 혹은 콘셉트를 미술계에 관철해내지 못했기 때문이다. 아니면 운때가 안 맞았거나. 이것이 현대미술의 논리다.

["콘셉트만으로 작가가 된다니 참 쉽죠, 잉?" 댓글에다 이렇게 비아냥댄 바보들에게. 쉬우면 직접 해보시라. 변기에 '사인'해 미술관에 들고 가보라. 받아줄까? 당연히 안 받아준다. 왜? 그 행위가 미술사적 의미를 가지려면 타임머신을 타고 100년 전으로 돌아가야 하기 때문이다. 1916년이면 뒤샹보다 1년 앞서니, 그때는 아마 그 행위가 미적으로 의미 있을 것이다. 그러면 되는가? 아직 아니다. 그 변기가 왜 작품인지 설명하며 그 논리를 미술계에 설득시키는 일이 남았기 때문이다.]

"마분지를 대고 대충" 그리는 것은 팝아트의 표준적 기법이다. 워홀의 그림도 조수들이 사진 위에 트레이싱 페이퍼를 대고 대충 베낀 것이다. 그들도 "생계를 위해 마지못해 그렸고", 그러니 "예술혼" 따위가 있을 리 없다. 그래서 위대하다. 캔버스에서 그 유령을 쫓아낸 것, 이 엑소시즘이 뒤샹과 워홀의 공적이기 때문이다. 기자 생활 하며 '아우라'라는 말쯤은 주워들어봤을 게다. 발터 베냐민은 "예술혼" 운운하는 것을 예술의 "속물적 관념"이라 부르며, 그 아우라를 파괴하는 걸 현대적 지각의 특징으로 꼽았다. 그 새로운 지각의 예술적 구현이 바로 뒤샹과 워홀이다.

기자는 한탄한다. "현대미술이 참 고생이 많다." 맞다. 워홀이 등장한 지 60년이 넘도록 기자에게 이런 것까지 설명해줘야 하니, 고생이 이루 말할 수 없다. 그게 다 현대미술이 헬조선에 들어온 죄려니 한다. 또 다른 분의 반론을

들어보자.

> "대신 그려주는 게 미술계 관행이면 미술대학은 뭐 하러 다닐까요? (…) 대충
> 자기 생각으로 스케치를 하고 비슷한 그림을 그린 후 자기보다 손재주가 나은
> 사람에게 부탁해서 그러면 미술 공부는 뭐 하러 합니까."[12]

그 역시 "손재주"를 미술의 필수적 요소로 본다. 미대에서 배우는 게
손재주뿐이라면 그냥 미술학원 다니는 게 낫다. 참고로, 현대 작가들이 조수를
쓰는 경우 중의 하나가 바로 스킬이 부족할 때다. 골리즈키가 인도 화가들을
조수로 쓴 것은 "인도 미술의 스킬을 익히려면 20년이 걸리기 때문"이었다.
《조선일보》기자도 비슷한 얘기를 했다. 조수를 쓴 이후 조영남의 그림이 더
좋아졌단다. So what? 허스트는 제 그림은 자기가 그린 것보다 조수 레이첼
것이 더 낫다고 말하고 다닌다. '개념적 전회' 이후 '솜씨'는 더 이상 작품의
본질로 간주되지 않는다. 중요한 것은 '비전'이다.

첫째 부류는 이처럼 ①작가의 물리적 개입을 '예술'의 기준으로, ②그
실행의 솜씨를 '좋은 예술'의 기준으로 여긴다는 공통점이 있다. 즉, 실행을
남에게 맡긴 작품은 분류적 의미에서 '예술'이 아니며, 그 실행의 솜씨가
떨어지는 작품은 평가적 의미에서 '좋은 예술'이 아니라는 것이다. 물론 그렇게
믿을 수 있다. 실제로 '어떤' 회화는 "섬세한 붓질과 재료 해석"이 생명이어서
조수를 쓸 수가 없다. 그런 회화를 하는 것도 시대에 뒤떨어진 일은 아니다.
문제는 그것을 예술의 '영원불변'하는 '보편적' 규칙으로 내세워 남들에게까지

강요할 때 발생한다.

영원불변한 예술의 보편적 '본질' 따위는 더 이상 존재하지 않는다. 예술의
모든 장르에 공통된 특징은 없듯이 미술의 모든 장르, 회화의 모든 유형에
공통된 특징 따위는 존재하지 않는다. 특수한 영역에만 유효한 미학(가령
"섬세한 붓질과 재료 해석")을 다른 곳에까지 강요할 경우, 1960년대 이후 미술의
여러 흐름, 가령 미니멀리즘·개념미술·팝아트·옵아트, 해프닝과 퍼포먼스
등은 미술의 범위에서 배제될 것이다. 그리고 앞으로 새로운 예술이 등장하는
데에도 방해가 될 것이다. 예술의 보편적 특성을 가정하는 것을 '본질주의의
오류'라 부른다. 첫째 부류는 이 오류에 빠져 있다.

동시대 미술의 대가들은 외려 이들이 예술의 '본질'로 여기는 그것을
파괴한 이들이었다. 그들은 이 부류가 아직도 가진 그 고정관념과 싸웠고,
그 싸움에서 이겨 오늘날 그 자리에 오를 수 있었다. '개념적 전회'라고 해서,
지금은 현대이니 전통적 방식을 버리라는 뜻이 아니다. 그저, 과거에는 그게
회화의 유일한 방식이었다면 오늘날에는 선택 가능한 여러 옵션 중 하나가
되었다는 것뿐이다. 전통적 방식으로도 얼마든지 훌륭한 작품을 만들 수 있다.
다만 그게 작품을 만드는 유일한 방식인 것은 아니다. 다시 인용하자.

예술가의 터치를 회화의 진품성과 무관한 것으로 만드는 것이 20세기 예술을
이전 세기들의 예술과 그토록 다르게 만들어준 개념적 혁명의 한 가지 중요한
요소다.[13]

조영남만은 안 된다?

이쯤 해두고 둘째 부류로 넘어가보자. 이 부류에 속하는 이들은 최소한 현대미술의 '개념적 전회'가 일어났다는 사실쯤은 어디서 주워들어 안다. 그래서 대개 자신이 현대미술을 안다는 자부심부터 드러낸다. 예를 들어보자.

교양 있는 나는 그가 말했듯 미술계에서 대작은 새삼스러운 일이 아니며 앤디 워홀 같은 이는 아예 '공장'The Factory을 차려 작품을 생산했다는 걸 알고 있다. 하지만 관행에 대한 저항이라면 모를까 관행이 예술의 기준이 된다고는 생각하지 않는다.[14]

이렇게 "교양 있는" 분들은 대작의 관행이 새삼스럽지 않음을 안다. 그저 조영남이 워홀처럼 "관행에 저항"하지 못했다고 비난할 뿐이다(이분은 첫째와 둘째 부류에 동시에 속하는데, 이는 자기가 무슨 말을 하는지도 모를 때 흔히 발생하는 현상이다). 다른 목소리를 들어보자.

'미학 전문'을 자칭하는 평론가 진중권은 (…) 조영남을 두둔하고 되레 '현대예술'에 '무지'한 대중을 조롱했다. 결코 '현대예술'에 무지하지 않은 나조차 분노심에 몸을 떨었다. 틀렸다. 내가 아는 한 어떤 식으로든 세상의 '관행'에 역행하는 게 예술이다. 뒤샹이든, 워홀이든 모두 그걸 해냈다. (…) 그런 점에서 조영남의 화투그림은 예술이 아니다. 관행에 따른 손쉬운 돈벌이

수단이 어떻게 예술이 될 수 있단 말인가?[15]

"결코 현대예술에 무지하지 않"은 이분 역시 조영남이 "관행에 역행"하지 못했다고 비난한다. 이들의 공통적 오류는 '예술'의 평가적evaluative 의미와 분류적classificatory 의미를 혼동한다는 데에 있다.

사실 "관행이 예술의 기준이 된다고는 생각하지 않는다"라거나 "관행에 역행하는 게 예술"이라는 말은 예술을 '평가'하는 기준이지, 예술을 '분류'하는 기준이 아니다. 즉, '좋은 예술'의 기준이지 '그냥 예술'의 기준이 아니다. 그런데 이들은 '좋은 예술'의 기준을 들어 조영남의 작업이 분류적 의미의 예술이 될 자격까지 부인하려 한다. 논리적으로 따져보자. "관행은 예술이 아니다." 혹은 "관행에 역행하는 게 예술이다." 이 문장은 그들의 발언 속에서 동시에 두 가지 의미로 사용된다.

①워홀의 대작은 관행에 역행했기에 '좋은' 예술이나, 조영남의 대작은 관행을 따랐기에 '좋은' 예술로 평가할 수 없다. – 평가적 의미

②워홀의 대작은 관행에 역행했기에 예술이지만, 조영남의 대작은 관행에 순응했기에 예술로 승인할 수 없다. – 분류적 의미

①은 100퍼센트 옳다. 그러나 하나 마나 한 얘기다. 누가 조영남이 워홀만큼 위대하다고 하던가? 그들이 진짜 하고 싶은 말은 실은 ②다. 하지만 그것은 100퍼센트 헛소리다. 왜? 관행에 따른 대작은 워홀 이후 조영남

외에도 수많은 작가가 해왔는데, 그것들까지 모두 예술이 아니라 할 수는 없잖은가. 그러니 자기들이 하고 싶은, 말도 안 되는 헛소리(②)를, 하나 마나 한 소리이기에 누구도 부정하지 않을 진리(①)의 외피로 포장해서 내놓을 수밖에.

예술에 '좋은' 작품만 있는 것은 아니다. 실은 후진 작품이 더 많다. 관행에 저항하는 것만이 예술이라면 생산되는 작품의 90퍼센트 이상은 예술이 아닐 게다. 조영남의 것이 평가적 의미에서 '좋은 예술'이 아닐 수는 있지만, 분류적 의미에서까지 '예술'이 아닌 건 아니다. 또 "돈벌이 수단"이라고 해서 예술이 아닌 것도 아니다. 예술의 상업화는 팝아트의 미적 전략 중 하나이기 때문이다. 가령 워홀은 예술을 "돈벌이 수단"으로 만드는 것을 아예 작업 콘셉트로 삼았다. 하지만 그의 "돈벌이"는 오늘날 예술로 '분류'되며, 심지어 훌륭한 예술로까지 '평가'된다.

딜레탕트dilettante(예술이나 학문 따위를 직업으로 하는 것이 아니고 취미 삼아 하는 사람을 이르는 말)는 그렇다 치고, 이제 미술을 업으로 삼은 이의 발언을 보자. 미술비평가 임근준은 언젠가 어느 가수의 그림을 평하는 가운데 이렇게 말한 적이 있다. 그 가수는 그의 지인인 것으로 안다.

> 그의 그림 대다수는 어디까지나 '그림 그리는 가수'의 작품으로 볼 때 귀엽고
> 사랑스럽다(마치 조영남의 화투그림처럼).[16]

필요한 맥락에서는 그도 "그림 그리는 가수" 조영남을 데려다 적절히 써먹는다. 화투그림이 "귀엽고 사랑스럽다"라던 그가 지금은 조영남의 작업을

"윤리적 타락에 저급한 미적 사기"라 비난한다. 실망이 컸나? 물론 그는 그렇게 말해도 된다. 다만, "미적 사기"가 곧 '법적 사기'는 아니라는 점을 확실히 해두었다면 좋았을 게다. 미적 의미에서 '사기꾼'과 법적 의미에서 '사기범'은 서로 다르다. 하지만 검찰이 사기죄를 적용하려 드는 상황에서 그는 '사기'라는 말을, 그것의 평가적 의미와 분류적 의미를 구분하지 않은 채, 그냥 유통시켰다. 이는 내 윤리적 직관에 현저히 배치된다.

어느 신문사에서 설문을 돌렸다. 조영남의 작업이 '사기'라는 데에 국민의 74퍼센트가 동의했단다. 이 나라는 워낙 민주적이라 예술의 규칙도 다수결로 정하는 모양이다. 이 74퍼센트의 지지를 받는 국민평론가, 인민비평가의 수준도 앞의 사람들과 다르지 않다. 그 역시 자신이 뭘 좀 안다는 자부심부터 선포한다. "다들 어설프게 아는 게 병이야"(그 환자들 명단 속에는 물론 내 이름도 들어 있다). 이어서 말한다. "조영남은 발상과 노동의 분리로 어떤 미적 실험을 한 것도 아니다." 뭔 얘길까? 이 문장 역시 그의 말 속에서 동시에 두 가지 의미로 사용된다.

①워홀의 대작은 미적 실험이니 위대하고, 조영남의 작업은 미적 실험이 아니니 위대하지 않다. − 평가적 의미
②워홀의 대작은 발상과 노동을 분리하는 미적 실험이니 용인돼도, 조영남의 대작은 미적 실험이 아니므로 용인할 수 없다. − 분류적 의미

①은 100퍼센트 참이나, 하나 마나 한 얘기다. 누가 그걸 부정하던가?

②는 그가 하고 싶은 얘기이나, 누가 봐도 100퍼센트 헛소리다. 앞의 두
딜레탕트와 똑같이 임근준 역시 자기가 하고 싶은 헛소리를 너무나 뻔해서
아무도 부정하지 않을 100퍼센트 진리의 외피에 싸서 내놓고 있는 것이다.
이런 걸 논리학에서는 '애매구의 오류'라 부른다. 둘째 부류는 이 오류를
교묘히 활용한다.

관행을 깨야 하나, 따라야 하나?

　요약하자. 첫째 부류는 현대미술의 '개념적 전회'를 아예 모르거나,
혹은 인정하지 않으려 한다. 그들은 예술의 본질을 실행의 솜씨에서 찾으며,
예술엔 반드시 작가의 신체적 개입이 있어야 한다고 주장한다. 그리고 그것이
예술의 영원불변하는 보편적 규범이라 강변한다. 그래도 뭘 좀 아는 둘째
부류는 적어도 현대미술의 '개념적 전환'은 인정한다. 그러나 개념의 평가적
의미와 분류적 의미도 구별 못하는 그 식견의 알량함으로 인해 첫째 부류와
차별화하지 못한 채 그들의 손을 잡고 검찰과 언론이 쌓아 올린 화형대 위에
함께 나뭇가지나 올려놓고 있다.
　진짜 코미디는 이 두 부류가 서로 반대되는 이유에서 조영남을
비난한다는 것이다. 첫째 부류는 조영남이 미술계의 관행을 깼다고 비난하고,
둘째 부류는 그가 관행에 따랐다고 비난한다. 그러니 어쩌라고. 이렇게 서로
대립됨에도 불구하고 그를 퇴출하자는 데에선 묘하게 의견이 일치한다. 전자는

무식하게 대작의 관행을 부인하고, 후자는 유식하게 대작의 관행을 인정한다. 그런데도 '화수'畵手 추방론만은 둘이 사이좋게 공유한다. 어찌 된 일일까? 이는 후자가 (앞서 본 것처럼) 대작의 관행을 인정하되 이상하게 조영남에게만은 그걸 용인하려 하지 않기 때문이다. 그들은 대체 왜 저러는 걸까?

이 미적 선민들은 조영남을 작가로 진지하게 받아주는 것을 모양 빠지는 일로 여긴다. 미대도 안 나온 딴따라의 화투그림 쪼가리까지 예술이라니 고상하신 뮤즈 신의 자존심이 상하신 게다. 이는 이들만이 아니라 미술을 좀 안다는, 혹은 미술을 좀 한다는 다른 많은 이들의 감정이기도 하다. 이해가 간다. 하지만 솔직히 재수는 없다. 뒤샹과 워홀이 깨려고 한 게 그런 허위의식이었다. 베냐민은 그것을 "예술의 속물적 개념"이라 불렀다. 예술, 개나 소나 해도 된다. 거기에 무슨 자격이 필요한 거 아니다. 그걸 보여주려고 뒤샹은 변기에 사인을 하고, 워홀은 회화에 '찌라시' 기술을 도입했던 것이다.

세 가지 오류

개념의 총체적 혼돈. 신경외과 수술처럼 섬세한 논의가 필요한 곳에 톱과 망치와 곡괭이가 난무한다. 바로잡으려니 견적이 안 나온다. 이제까지 이 사건과 관련해 쏟아져 나온 다양한 논리들을 살펴보면, 이 거대한 해프닝이 결국 세 가지 '오류'가 어지럽게 뒤엉켜 발생한 사고라는 것을 알 수 있다.

②검찰이 저지른 '범주 오류'category mistake.

②대중과 언론이 빠져 있는 '본질주의의 오류'essentialist fallacy.

③딜레탕트들이 사용하는 '애매구의 오류'fallacy of equivocation.

이게 매트릭스의 실체다. 빨간 약을 먹을지, 파란 약을 먹을지는 알아서 선택하라. 검찰의 허접한 프로그래밍에 온 나라가 이렇게 홀라당 프로그래밍당하니, 학창 시절 공부 좀 한다는 놈들이 왜 다들 법대 가려고 했는지, 이제야 이해가 된다. 비평가라면 이런 상황에서 ①검찰의 무차별적 개입을 비판하며 ②현대미술에 대한 대중과 언론의 오해를 풀어줘야 한다. 비평가마저 같지도 않은 괴상한 허위의식에서 대중과 언론에 몸을 싣고, 이들과 함께 검찰의 행보에 힘이나 실어주었으니 한심한 일이다(내가 지금 하는 이 일을 원래 그가 했어야 한다).

조영남을 편드는 게 모양이 좀 빠지더라도 스타일 구겨야 할 때는 구겨야 한다. 그 궂은일을 한 이가 없지는 않았다. 바로 비평가 반이정이다. 그라고 어디 조영남이 예뻐서 이 광란의 굿판을 말리고 나섰겠는가? 외려 그는 언젠가 조영남이 쓴 책이 안 좋은 점만 두루 골라 갖춘 "나쁜 대중 미술서"라고 혹평을 한 적이 있다. 화투그림이 "귀엽고 사랑스럽다"라던 국민비평가께서 "조영남 구속하라" 악쓰는 '미술계 어버이연합' 뒤에 서 계실 때(아, '아방'하다), 조영남을 신랄하게 비판했던 반이정은 정의로운 대중님들께 "조영남을 실드"친 죗값을 톡톡히 받았다. 욕봤다.

비평을 의미하는 'critic'이라는 말의 어원은 그리스어 'kritein'으로, 원래

'가르다'라는 뜻을 갖고 있다. 비평가라면 섬세한 개념적 도구를 사용하여 복잡한 상황을 제대로 '가를' 줄 알아야 한다. 조영남 사태를 보자. 세 개의 차원이 뒤엉켜 각각의 차원에서 개념의 대혼란이 벌어졌다. 신경외과의 도구로 섬세히 다뤄야 할 문제를 톱으로 썰고 망치로 두드려댔으니 저 지경이 될 수밖에. 검찰과 언론과 대중이 한패가 돼 광란의 굿판을 벌일 때 분위기에 휩쓸리지 않고 자기 일을 한 비평가가 하나라도 있었으니 그나마 다행이다.

10

조영남 작가에게 권고함

내가 이 사안에 끼어든 세 가지 이유

비평가라면 섬세한 개념적 도구를
사용하여 복잡한 상황을 제대로
'가를' 줄 알아야 한다. 조영남 사태를
보자. 세 개의 차원이 뒤엉켜 각각의
차원에서 개념의 대혼란이 벌어졌다.
신경외과의 도구로 섬세히 다뤄야
할 문제를 톱으로 썰고 망치로
두드려댔으니 저 지경이 될 수밖에.
그런데 왜 나한테 성질을 내는
걸까? 나는 조영남이 조수를 사용할
'권리'를 옹호했지, 그가 조수를
사용한 '방식'까지 옹호하지는
않았다.

✦

　이제 '대작의 관행'이 갖는 미술사적 의미를 얘기해보자. 지금까지
이루어진 논의는 대작의 도덕성을 문제 삼는 수준을 넘어서지 못했다. 이미
확립된 관행에 도덕성 시비를 거는 것은 의미 없는 일이다. 그런데도 이 사회의
논의가 거기 집중된 것은 작품에는 반드시 작가의 물리적 개입이 있어야
한다는 편견이 워낙 강하기 때문이다. 사실 '대작'이라는 말 자체가 이미 뭔가
부정적 뉘앙스를 풍긴다. 하지만 '대작'은 결코 부정적으로 볼 현상이 아니다.
그것은 현대미술을 이전 시대의 미술과 구별해주는 중요한 특징, 즉 창작에서
'관념과 실행의 분리'의 다른 이름이기 때문이다.

　　현대의 작가들은 왜 창작에서 관념과 실행을 분리하려 했을까? 그것은
전통회화를 토대로 형성된 미의식이 더는 현대의 미감에 어울리지 않고
작가의 터치가 생명이라고 보는 장인적 생산이 더는 사물을 만드는 현대의
산업적 방식에 어울리지 않는다고 느꼈기 때문이다. 관념과 실행의 분리 덕에
1960년대 이후 미술의 영역은 그 전과 비교할 수 없을 정도로 확장됐고,
미술적 프로젝트의 스케일도 비교할 수 없을 정도로 확대됐다. 그 덕에 오늘날
미술은 천 개의 얼굴을 갖게 되었다. 관념과 실행의 분리가 없었다면, 워홀을
비롯하여 현대미술을 이끄는 슈퍼스타들도 탄생할 수 없었을 것이다.

　　사람들은 작가라는 이들이 제 작품에 손도 안 댄다는 게 여전히 못마땅한
모양이다. 그 감정은 태환화폐가 불환화폐로 바뀔 때 사람들이 가졌던 느낌과
비슷할 게다. '은행에 가져가도 금으로 안 바꿔주는 이 종이를 믿어도 될까?'
하지만 오늘날에는 아무도 이런 걱정을 하지 않는다. 관념과 실행의 분리는
하드웨어와 소프트웨어의 분리에 비유할 수 있다. 과거에는 기능에 따라 매번

새로운 계산기를 제작해야 했다. 앨런 튜링Alan Turing, 1912-1954은 하드웨어와 소프트웨어를 분리함으로써 그 번거로움을 해결했다. 그래서 오늘날엔 매번 하드웨어를 따로 만들 필요 없이 프로그래밍만으로 컴퓨터에 다양한 기능을 실행시킬 수 있게 되었다.

조수가 창작자다?

하드웨어와 소프트웨어의 분리가 가져온 효과를 우리는 눈앞에서 보고 있다. 관념과 실행의 분리도 미술에서 그에 못지않게 큰 역할을 했다. 여기서 그 얘기를 하려 한다. 하지만 그 문제로 들어가기 전에 먼저 이 사회에 팽배한 낡은 관념부터 반박하기로 하자. '문화연대'라는 진보 단체에 속한 이동연의 글이다.

조영남의 솔직하지 않은 행동과 대작 작가에 대한 천하의 '갑질'이 대중의 공분을 산 것이다. "현대미술의 관행" 운운하는 진중권류의 해명은 대중들에게는 잘난 체하는 '엘리트주의'로 힐난의 대상이 된다. 최근 검찰의 수사로는 송 씨 이외의 대작 작가가 2~3명 더 있으며, 심지어 원천 창작가가 자신이라는 조영남의 주장도 확신할 수 없다고 한다. (…) 대작을 강요하고, 대신 창작자의 이름을 지워버리는 문화계의 오랜 '갑질'의 관행을 "현대미술의 콘셉트"이자 "대량 제작 시스템의 관행"이라고 운운한다면 그것은 마치 가난한 작가에게 몇 푼의 돈을 쥐여주고 신체 포기 각서를 쓰라는 것과 크게

다르지 않다.[1]

대체 왜 나한테 성질을 내는 걸까? 나는 조영남이 조수를 사용할 '권리'를 옹호했지, 그가 조수를 사용한 '방식'까지 옹호하지는 않았다. 그러잖아도 《매일신문》 기고문에 이미 이렇게 쓴 바 있다.

일단 내 심기를 건드린 것은 대작 작가가 받았다는 터무니없이 낮은 공임이다. 작품당 10만 원 남짓이라나? 자신을 '작가'라 여기는 이에게는 모욕적으로 느껴질 만한 액수다.[2]

그가 흥분하는 데에는 다른 이유가 있을 게다. 즉, 그의 거룩한 분노는 "진중권류가" 물리적 실행을 조수에게 맡기는 것을 "현대미술의 관행 운운"하며 정당화했다는 데에서 나온다. 왜 그는 대작의 관행을 천하의 몹쓸 짓으로 생각할까? 일단 그의 주장을 요약해보자.

①화투그림의 창작자는 조수다.
②창작자의 이름을 지워버리는 것은 갑질이다.
③대작은 "신체 포기 각서"를 쓰라는 현대판 노예제다.

대작의 관행을 현대판 노예제로 보는 것은 물론 조수를 창작자로 보기 때문이다. 왜 조수를 창작자로 볼까? 물리적 실행을 담당한 게 조수이기

때문이리라. 여기서 그가 '작품'의 개념을 '친작'親作의 개념과 혼동하고 있음을 알 수 있다. '작품'work과 '친작'autograph은 다르다. 말하자면, 친작은 그저 '작품'의 한 부분집합에 불과하다. 실행에서 조수가 하는 비중이 0퍼센트에서 100퍼센트까지 다양하니, '작품' 속에서 친작의 함량도 0퍼센트에서 100퍼센트까지 다양할 수밖에 없다. 친작이 차지하는 비중에 따라 '작품'은 크게 여섯 종류나 여섯 단계로 구분된다. 국산 교수 말은 잘 안 믿으니 미국 교수의 글을 인용하자.

①전체를 작가가 다 그린 경우fully autograph.

②바탕칠이나 바니싱 같은 사소한 부분은 조수의 도움을 받은 경우autograph in all important respects.

③대부분 작가가 그렸으나 조수의 필법도 함께 느껴지는 경우substantially autograph.

④작가가 중요한 부위만 골라 그려 전체적으론 조수의 필법이 확연한 경우selectively autograph.

⑤조수가 그린 것에 작가가 제 스타일로 덧칠만 하는 경우authorized studio work.

⑥작가가 실행에 전혀 관여하지 않은 경우. 이때 작가가 조수에게 밑그림을 줄 수도 있고 안 줄 수도 있다unsupervised studio work.[3]

송기창은 자신이 밑그림을 받아 90퍼센트를 그리면 조영남이 거기에 덧칠했다고 말한다. 친필의 비중이 10퍼센트 미만이라는 얘기다. 이 경우에도

창작자는 조영남이다. 그것은 작품의 ⑤번 유형('authorized')에 해당한다.
이동연은 검찰을 인용하여 "원천 창작가가 자신이라는 조영남의 주장도 확신할
수 없다"라고 주장한다. "원천 창작가"라는 표현은 검찰미학의 신조어로,
아마 '밑그림을 준 사람'을 가리킬 거다. 하지만 검찰의 말대로 조영남이 설사
밑그림을 안 줬다 해도, 이 경우에 '창작자'는 여전히 조영남이다. 그것은 ⑥번
단계('unsupervised')의 특수한 경우에 속한다.

파블로프의 개

검찰에선 '아이디어'라는 말을 개별 작품의 발상으로 오해한 모양이다.
생각해보라. 송기창이 100퍼센트 자신의 필법으로 화투그림을 그렸다 치자.
사람들은 그걸 누구 작품으로 볼까? 거기에 '화투'가 있는 이상 조영남의
것으로 보지, 누구도 그걸 송기창의 것으로 보지는 않을 거다. 왜? 브랜드
자체가 조영남의 것이기 때문이다. 작품의 '원천'은 이 브랜드이고, 작품의
'창작자'는 그 브랜드를 만든 이, 그리고 그 사실을 대중의 머릿속에 심은 이,
즉 조영남이다. 따라서 설사 송기창이 그 그림을 100퍼센트 다 그렸다 해도,
거기에 자신의 사인을 하면 '표절'이 되고, 허락 없이 조영남 사인을 하면
'위작'이 된다.

창작자는 물리적 실행자가 아니라 관념의 제공자다. 이동연이 검찰까지
불러다 아무리 부인하려 해도, 그것이 미술의 규칙이다. 조영남과 달리 조수를

제대로 대접하는 작가들도 많다. 하지만 작품 판매대금의 5퍼센트를 조수에게 떼어주는 '쿨'한 작가도, 영화 크레디트처럼 작품 뒷면에 참여 조수 모두의 서명을 넣어주는 '힙'한 작가도, 고용계약서에는 작품의 저작권이 자기에게 있다는 문장을 꼭 집어넣는다. 그게 현대미술의 관례다. 이렇게 조수가 실행한 그림의 저작권을 작가에게 돌리는 관행을, (적어도 이 나라 밖에서는) 누구도 "창작자의 이름을 지워버리는 (…) 갑질"로 여기지 않는다.

　이동연은 '관행' 자체를 싫어한다. 신문 정치면에서 '관행'은 곧 비리 혐의자들의 변명으로 통하기 때문이리라. 하지만 미술의 '관행'이 어디 그런 것인가? 오늘날 대중이 가진 예술의 관념, 즉 친작만을 작품으로 보는 '관행'을 확립한 것은 인상주의자들이었다. 뒤샹은 이를 깨고 작품의 개념을 다시 친작 너머로 널리 확장했다. 그가 관철한 이 새로운 관행은 '없어져야 할 구태'가 아니라 '존중받아야 할 관습'이다. 이런 명백한 차이에도 불구하고 그는 표현의 동일성에 속아('애매구의 오류') 미술의 '관행'을 졸지에 비리 혐의자의 변명과 동일시한다. 그렇게 '관행'이라는 말에 반사적으로 반응할 거라면, 종소리 듣고 침 흘리는 파블로프의 개와 뭐가 다른가?

작가와 조수의 관계

　'작품=친작'이라는 관념에서 '대작=사기'라는 결론으로 나아가는 것은 논리적 필연이다. 그리하여 이동연에게 대작은 그저 "창작자의 이름을

지워버리는", "천하의 갑질"이자, "신체 포기 각서"를 쓰는 현대판 노예제일
뿐이다. 심지어 조영남이 "대작을 강요"했단다. 송기창 씨가 조영남 대감
댁 머슴이란 말인가? 송기창에 대한 대우가 턱없이 낮았던 것은 사실이다.
하지만 외국에서도 조수의 공임은 그리 높지 않다. 평균 10달러(미국), 혹은
10~15파운드(영국). 물가 수준을 고려하면 거기서도 최저임금 수준인
셈이다. 이는 외국에서도 문제가 된다(리드 싱어, "유명 작가들은 모두 조수를
천대하는가?"[4]).

조수들에 대한 처우가 나쁜 이유는 뭘까? 간단하다. 그걸 받고서라도
기꺼이 조수가 되려는 사람들이 줄을 섰기 때문이다. 왜? 미국에서는 1년에
수만 명씩 미대 졸업생이 배출된다. 이들이 졸업하자마자 바로 작가가
되겠는가? 그렇지 않다. 따라서 자립할 때까지 그림도 그리면서 생계도 유지할
자리가 필요한 것이다. 게다가 조수를 하면 어깨너머로 이미 성공한 작가의
기법이나 절차, 수완 등을 배울 수 있고, 나아가 예술계 인맥을 넓힐 기회도
잡을 수도 있다. 실제로 유명 작가의 조수 중에는, 가령 '길버트와 조지'를 위해
일했던 채프먼 형제JAKE AND DINOS CHAPMAN처럼, 나중에 작가로 자립해 성공한
예도 많다.

작가—조수 관계의 유형은 다양하다. 첫째, 작가가 조수를 제자로 받아
키워주는 경우. 이는 전통적 장인—도제의 방식이다. 둘째, 아예 고용계약을
맺고 정식 직원으로 채용하는 경우. 공장 규모의 작업장에서는 대개 이 방식을
취한다. 셋째, 알음알음 소개받아 구두계약으로 시급을 주며 일을 시키는 경우.
이는 영세한 규모의 스튜디오에서 택하는 방식으로, 작가—조수 관계의 압도적

다수는 이 유형에 속한다. 어느 수준에서든 이 관계를 악용하는 예는 발생할 수 있다. 하지만 작가와 조수의 관계가 반드시 착취의 관계일 필요는 없기에, 둘이 이상적 관계를 맺고 서로 만족하며 협업하는 경우도 많다.

작가—조수 관계를 그렇게 합리적으로 바꾸려면 사회적 논의가 필요하다. 그러려면 일단 작가의 조수 사용부터 공개해야 한다. 하지만 이동연은 조수 사용 자체를 불법시하고 검찰에선 아예 기소까지 하며 덤벼든다. 이러니 무슨 논의를 하는가? 이렇게 대작 관행을 불법시하고 불법화한다면, 지금 암암리에 여러 작가를 위해 일하는 조수들의 처우를 개선할 길도 사라진다. 게다가 미대 나와 작가가 되기까지 오랜 시간이 필요한 이들, 작가의 꿈은 접었어도 그 분야에서 계속 일하려는 이들은 대체 무엇으로 버티란 말인가? 당장 송기창 화백도 이 일로 일자리를 잃었고, 앞으로 "2~3명 더" 일자리를 잃을 것이다.

슈뢰딩거의 대작

얼마 전 '미술단체연합'이란 곳에서 조영남이 자신들의 명예를 훼손했다며 그를 구속하고 그의 작품을 소각해달라는 소송을 냈다. 그들이 제기한 소장에서 인용한다.

"만약 대작이 관행으로 존재한다면 그 작품이나 화가의 명단을 증거로 제시하라." — 신제남 미술단체연합 대표

'한국'의 미술계에는 대작이 없다는 얘기다(어쩌면 이들은 정말로 대작을 안할지 모른다. 대작도 팔리는 작가들이나 하는 사치이기 때문이다). 아무튼 전 세계의 웬만한 작가들은 다 대작을 하는데, 유독 한국의 작가들만 대작을 안 한다는게 얼마나 현실적인 가정일까? 기사를 인용해보자.

> 17일 미대 학생·졸업생 등에 따르면 미술계에서는 유명 작가가 스튜디오를 열고 어시스턴트를 고용해 작품을 완성하는 경우가 흔하다. 지난해 서울 유명 미대를 졸업한 A씨는 "교수들은 대부분 별 문제의식 없이 자신의 대학원생 제자를 어시스턴트로 활용한다"며 "교수에 따라 어시스턴트의 작품 참여도는 천차만별"이라고 말했다. (…) 또 다른 서울 유명 미대 3학년 B씨는 "스튜디오나 교수 밑에 들어가면 그림을 배우고 경력도 쌓이기 때문에 대학생, 대학원생 할 것 없이 어시스턴트가 되고 싶어한다"고 말했다.[5]

그런데도 대작이 없단다. 혹시 몰랐던 걸까? 미술계와 떨어져 사는 나도 알고, 전화 한 통이면 기자도 아는 사실을, 설마 미술을 업으로 삼은 이들이 몰랐겠는가. 심지어 이동연도 이 관행의 존재를 안다("창작자의 이름을 지워버리는 문화계의 오랜 '갑질'의 관행"). 그 역시 이 "천하의 갑질"(?)이 어제오늘의 일이 아니라 "오랜" "관행"이라고 말하지 않는가. 그런데도 그들은 대작은 없다며 대작 하는 화가의 명단을 대라고 윽박지른다. 이 위선, 역겹지 않은가? 이번 논란에서 내가 들은 것 중에서 가장 인상적인 문장은 이것이었다.

"섬세한 붓질과 재료 해석이 생명인 회화에서 조수 운운하는 건 화가에 대한 모독이다." ─ 이명옥 한국미술관협회장

다들 뻔히 아는데, 이렇게 미술가 단체와 미술관협회에서만 그런 일 없다고 잡아뗀다. 그림을 그리고 파는 사람들만 그런 일 없단다. 이 나라에 대작은 존재하면서 부재한다. 이 양자역학적 상황, 재미있잖은가? 대작으로 제작된 작품들도 아마 화랑을 통해 팔려 나갔을 거다. 위작도 팔리는데 대작이라고 안 팔리겠는가. 그런데 그때마다 작가나 화랑이 고객에게 그 사실을 '고지'했을까? 그것은 대단히 비개연적이다. 그러니 그저 유명인 하나 잡아 건수 올리려는 게 아니라 진짜 고지하지 않은 대작이 '사기죄'라 믿는 거라면, 검찰은 한국 미술계 전반으로 수사를 확대해야 할 거다. 볼 만하겠다.
　　"대작이 관행으로 존재한다면 그 작품이나 화가의 명단을 증거로 제시하라", 이건 뻔뻔한 거짓말이자 비열한 논리다. 그들은, 설사 사람들이 대작하는 화가들의 이름을 알아도 절대 발설 못하리라는 것을 안다. 왜? 발설하는 순간 교양의 결핍으로 고통받는 대한민국 검찰이 그들을 '사기죄'로 기소할 테니까. 그러면 아마 그들은 그 옆에 서서 작가를 "구속하라!", 작품을 "소각하라!" 고래고래 악을 쓸 거다. 한마디로, 깡패 형 데려다 세워놓고 "말해보라" 해놓고, 기세에 눌려 말 못하면 "거봐 내 말이 맞지?" 하는 셈이다. 헬조선에선 이런 일진들이 '예술'씩이나 하신다.

발상과 실행의 분리

왜 조수를 사용하는가? 여러 경우가 있다. 첫째, 제자의 교육을 위해 대행을 시키는 경우. 이는 르네상스 이래의 오랜 전통으로, 지금도 미대 교수들은 교육의 목적(혹은 명분)으로 학생들에게 실행을 맡긴다. 둘째, 일손이 부족할 때. 여기에는 기한 내에 작업을 못 끝내거나, 밀려드는 주문을 채우지 못하거나 아예 공장식으로 대량생산을 할 때 등 다양한 경우가 있다. 셋째, 스킬이 필요할 때. 작가는 제 비전의 실현을 위해 때로 자신에게 없는, 혹은 자신보다 나은 스킬을 가진 조수를 고용한다. 넷째, 작품의 실현에 물리적·화학적·공학적 기술이 필요한 경우. 이때 작가는 종종 엔지니어들로부터 작업에 사용할 기술적 영감을 얻기도 한다.

오늘날 웬만한 규모의 작품은 작가 혼자 작업을 하는 게 아예 불가능하다. 강철을 용접하고, 콘크리트를 절단하고, 화학물질로 표면을 처리하고, 새로운 소재를 실험하는 것 등은 애초 개인의 공방에서 할 수 있는 작업이 아니다. 그래서 외국에는 아예 작가들로부터 '관념'을 받아 그 비전을 물리적으로 실현해주는 기업체까지 존재한다. 제프 쿤스의 프로젝트는 종종 예산이 웬만한 할리우드 영화에 맞먹고, 무라카미 다카시는 전 세계 곳곳에 공장을 차려놓고 작품만이 아니라 팬시상품까지 만들어 판다. 세상은 이렇게 돌아가는데 고흐 타령이나 하고 있으니, 이게 다 어린 시절에 읽힌 위인전의 폐해가 아닌가 한다.

이 시대에도 친작autograph을 할 수 있다. 또 대부분의 작가가 여전히 친작을 하고 있다. 하지만 이 시대에 친작만을 작품이라 여기는 것은, 반이정이

지적했듯 미학적 '러다이트' 운동이다. 기계를 파괴한다고 산업혁명을 되돌릴 수 없듯 대작의 관행을 잡는다고 작품의 산업적 생산방식을 되돌릴 수 있는 것은 아니다. 바람직한 것도 아니다. 카메라가 발명된 이상 회화가 더는 과거의 회화일 수 없듯 개념 혁명이 일어난 이상 타블로도 더는 과거의 타블로일 수 없다. 아무리 친작이라도 '개념'의 뒷받침 없이 과거의 미학을 반복하는 작품은, 제아무리 고상을 떨어도 장바닥의 혁필그림 같은 '키치'일 뿐이다.

원작에서 복제로, 거기서 합성으로

'친작'에 집착하는 이들은 사진을 복제한 워홀의 작품이 왜 그렇게 높이 평가되는지 이해를 못할 게다. 이렇게 생각해보라. 19세기까지 시각문화를 주도한 것은 '화가의 눈'을 구현한 원작 이미지였다. 하지만 20세기를 주도한 것은 '렌즈의 눈'을 구현한 복제 이미지. 이 복제의 미학을, 원작에만 집착하던 미술계에 관철한 것이 워홀이다. 1960년대 이후 작가들이 작가의 '터치'를 회화와 무관하게 만들거나 애써 회화에서 지우려 한 것은 이 복제미학의 제스처였다. 그로써 그들은 대량복제(생산)된 사물의 세계에서 복제영상(사진, 영화)을 보고 살아가는 현대인의 지각을 증언하려 했다. 대작의 관행은 이 새로운 미학적 기획의 중요한 일부로 도입된 것이다.

오늘날 미술은 카메라 복제를 넘어 이미 컴퓨터 합성의 미학으로 진화했다. 1960년대에 워홀이 사진의 윤곽을 베끼고, 극사실주의자들이

사진을 캔버스에 투사해 베꼈다면, 제프 쿤스는 컴퓨터로 합성한 이미지 파일을 조수에게 전송해 캔버스 위에 베껴 그리게 한다. 회화만이 아니다. 안드레아스 구르스키Andreas Gursky, 1955~의 사진은 더는 전통적 의미의 사진이 아니다. '렌즈의 눈'이 아니라 '컴퓨터의 눈'으로 세계를 보기 때문이다. 무라카미 다카시의 '슈퍼플랫'에서 우리는 프랙털의 특성과 디지털 애니메이션 특유의 매끈함을 본다. 회화가 디지털 이미지의 언어를 끌어안은 것이다. 이렇게 이 시대의 작가들은 합성이미지의 제작방식과 그것의 미적 속성을 회화에 끌어들이고 있다. 그림 10-1

외국에서 작가들이 디지털의 지각방식에서 영감을 취하고 그 제작방식을 실행에 도입하는 사이, 이 나라에선 작가의 '예술혼'이 깃든 섬세한 '터치'만이 회화의 생명이라며 '노동집약적' 작품의 개념에 집착한다. 돌이켜 보자. 그동안 사회의 주도적 이미지는 원작(회화)-복제(사진)-합성(CG)으로 진화해왔다. 조영남의 작업은 적어도 이 중 둘째 단계, 즉 복제영상 시절의 미학 안에 있다. 그를 비난하는 이들은 어떤가? 그들은 아예 원작 이미지 시절로 돌아가버렸다. 한국의 미술계를 졸지에 시대의 변화와 무관하게 살아가는 청학동, 밖에서 격변이 벌어져도 모르고 살아가는 동막골로 만들어버린 것이다.

개입해야 할 세 가지 이유

내가 이 사안에 끼어든 것은 세 가지 이유에서다. 첫째, 검찰이 무차별하게

그림 10-1 무라카미 다카시, '슈퍼플랫' 팝아트.

예술의 영역을 침범하는 것이 위험하기 때문이다. 한국에서도 대작은 관행적으로 행해져왔다. 또 그렇게 제작된 작품들 역시 팔려 나갔을 것이고, 그때마다 고객에게 대작의 사실이 고지되지는 않았다. 이는 조영남만이 아니라 다른 "유명 작가들"까지도 원칙적으로 '사기범'으로 기소당할 수 있는 처지가 됐음을 의미한다. 법원이라고 검찰보다 교양이 있는 것은 아니어서(그래서 사시 폐지하고 로스쿨을 만든 걸로 안다), 무리한 기소임에도 무죄판결이 나오리라는 보장은 없다. 거기가 어떤 데냐 하면 집시법과 도로교통법 위반에 무려 징역 5년을 때리는 곳이다. 아주 험악한 동네다.

둘째, 언론이 현대미술에 대해 완전한 오해를 확산시켰기 때문이다. 몇몇 기자들이 준거로 삼은 '미학'은 유통기한 100년이 지난 것이다. 고전미술의 미의식이 '과거'의 '아름다움'에 고착되어 있었다면, 현대미술은 특유의 전위의식으로 사회를 '미래'의 새로움으로 이끌어왔다. 그런데 기자들이 대중을 타임머신에 태워 100년 전 파리의 몽마르트르 언덕으로, 더 정확히 말하면 그 시절 파리를 동경하던 식민지 조선으로 돌려보냈다. 도덕꼰대질로 현대미술 100년의 미적 성취 자체를 무효화한 것이다. 예술적 실험이 동시에 사회적 혁신의 전주곡이었음을 생각하면 이 미적 낙후성의 후과後果는 그저 예술에 국한되지 않을 것이다.

셋째, '친작 숭배'가 미래 예술의 상상력을 제한하기 때문이다. 컬렉터들의 친작 숭배는 이해할 만하다. 하지만 컬렉터들의 미적 취향은 종종 끔찍하다. 작품 선택의 미적(?) 동기가 자산관리사의 권유인 경우도 있다. 예술이 이렇게 친작 페티시즘에 영합한다면, 1960년대 이후 등장한 다양한 예술언어가

예술에서 배제되는 것은 물론이고, 앞으로 새로운 형태의 예술과 산업이 등장하는 데에도 장애가 될 것이다. 오늘날 미술에서 예술과 상업, 공방과 공장, 작품과 제품의 경계는 무너지고 있다. 장르의 경계도 무너져, 미술의 제작방식이 영화의 그것에 합류하고 있다. 이런 시대에 '친작'에 집착하는 것은 미학적 쇄국정책이다.

조영남에게 보내는 권고

상식적으로 생각해보라. 피해액이 '1억 8000만 원'이란다. 대작이라도 작가의 서명이 들어간 원작인데, 그 가치를 0원으로 산정한 것이다. 루벤스 시절이라면 고객이 별도로 100퍼센트 친작을 원할 경우, 작가가 고객에게 더 많은 돈을 요구했을 것이다. 하지만 작가의 터치보다 작가의 비전이 더 중요해진 오늘날, 10퍼센트 친작과 100퍼센트 친작 사이에 가격 차이가 난다고 말할 수는 없다. 둘 다 진품이기 때문이다. 물론 대작임을 알았다면, 컬렉터가 그 작품을 안 샀을 수는 있다. 하지만 대작 사실의 공개 여부가 작품의 상품성에 큰 영향을 끼치는 것도 아니다. 뉴욕의 어느 화랑주인이 한 말이다.

"고객이 물을 경우 작가들이 조수를 썼는지 여부를 화랑에서 즉시 고지하고 있으나, 그것이 작품의 시장성에 조금도 영향을 끼치지는 않았다."[6]

게다가 애초 조영남을 고소한 것은 컬렉터들이 아니었다. 작가가 서명한 진품을 졸지에 위작으로 만들어놓고, 그걸 근거로 존재하지도 않았던 '1억 8000만 원'짜리 사기의 피해자를 억지로 만들어낸 것은 검찰이다. 과연 창조검찰이다. 근데 그 사람들을 '피해자'로 만들 때, 검찰에서는 그들에게 '대작도 작가가 서명한 이상 진품이라는 사실'을 고지하며, 그래도 '피해자' 하시겠냐고 물어는 봤을까? 안 했을 거다. 자기들도 몰랐을 테니까.

문화운동을 한다는 이동연은 검찰이 교양의 결핍으로 예술의 영역에까지 무차별 법의 잣대를 들이대는 이 황당한 사태를 제지하는 일을 해야 했다. 미술비평가로서 임근준은 분노하는 대중들을 상대로 현대미술에 대한 오해를 풀어주는 일을 해야 했다. 진보적 매체에 몸담은 기자로서 고재열은 왜 검찰이 엉뚱하게 사인을 위조한 송기창 대신 사인을 위조당한 조영남을 기소하게 됐는지 추적해서 보도를 해야 했다. 그럼 얼마나 좋았을까? 알 만한 사람들이 미술계의 가장 보수적이며 반동적인 층위와 손잡고 '창조검찰'이 연출한 허접스러운 희극에 찬조출연을 했으니, 심히 민망한 일이다.

나 역시 조영남의 미학적 '나태'와 윤리적 '허영'과 경제적 '인색'을 비판한다. 창조력의 전개를 위해 작가에게 허용한 특별한 권리를, 지극히 이기적인 목적에 지극히 편의적인 방식으로 남용했다고 보기 때문이다. 조영남 작가에게 권고한다.

첫째, 대작의 사용을 공공연히 드러낼 것. 대개 컬렉터들의 친작 선호 때문에 사실을 감추는데, 대작을 통한 작품도 엄연히 진품이라는 사실을 그들에게 납득시키는 것까지가 작가의 작업이다. 둘째, 자기 작업에서 대작이

갖는 미학적 필연성을 남은 물론이고 우선 자신에게 해명할 필요가 있다. 셋째, 예술적 훈련을 받고 기예를 갖춘skilled 조수들이라면 그에 맞는 대우를 해줘야 한다. 나아가 아직 작가의 욕망을 간직한 작가는 그 꿈을 실현하도록 옆에서 적극적으로 돕는 게 보기 좋을 것이다. 실제로 많은 작가가 그렇게 하고 있다.

물론 이는 그저 사건을 지켜본 한 미학자의 개인적 '권고'일 뿐 그에게 이것을 강제적 '의무'로 부과할 권리는 내게 없다. 아무튼 이 사건은 그냥 이런 비판과 권고로 끝내는 게 적절했다.

예술의 고유한 관습

앞의 글(〈조영남 사건에 관하여〉)이 나간 후 대중들 사이에 서서히 현대미술에 대한 인식이 자리 잡아가는 것을 본다. 그나마 이 사건 속에 유일한 위안이 있다면, 그 덕에 우리 사회에서 현대미술의 본성, 특히 현대미술의 '개념적 전회'에 관한 인식이 대중적으로 확산되었다는 점이다. 그게 다 조영남 덕이다. 그는 그저 남들이 이미 1970년 이전에 관철해낸 어떤 관행에 슬쩍 편승했을 뿐이나, 미술계 일각의 수준이 워낙 형편없다 보니 그가 졸지에 상대적 전위의 역할을 맡게 된 것이다. 다만 그가 이 일을 남에게 '들키는' 방식이 아니라 스스로 '드러내는' 방식으로, 나아가 구차하게 변명하는 방식이 아니라 당당히 주장하는 방식으로 했다면, 훨씬 더 좋을 뻔했다. 여전히 구시렁대는 소리가 들린다. 고재열 기자의 비아냥을 보자.

"이번에도 진중권 교수가 나설 때가 아닌가 싶다. 이우환이 그림을 직접 그렸느냐 아니냐 따위가 뭣이 그리 중허냐고. 이우환은 사실 개념미술 작가라고 하면 모든 게 해결되는데." — 고재열 〈시사IN〉 기자 트위터 @dogsul

크리스티안 모르겐슈테른Christian Morgenstern, 1871~1914의 말이 맞나 보다.

"어떤 주의의 주창자가 그것을 주장하는 이유는 그것이 옳기 때문이 아니라, 자기가 과거에 그렇게 한번 주장한 적이 있기 때문이다."

아무튼, 그가 읽으라고 링크해준 기사를 따라 들어갔다가 폭소를 터뜨렸다. 어버이들 보시는 경로敬老 신문의 기자라 그런지 제목부터 거국적으로 구리다.

부장판사 출신인 한 법조인은 "이 화백의 주장이 거짓일 경우 국가 감정기관에 대한 명예훼손은 물론이고 법정에서 위증죄로 처벌될 수도 있다. 경우에 따라선 불법 거래로 컬렉터들에게 큰 손해를 입힌 화랑들과 공범으로 몰릴 수도 있으니 신중하게 처신해야 한다"고 조언했다.[7]

이제 국제적 인정을 받은 거장마저 기소할 태세다. 정명훈은 이미 망명 보냈고, 백남준도 이 땅에서 작업했으면 무사하지 못했을 거다. 미술이든 음악이든, 예술에는 나름의 이유에서 역사적으로 형성해온 고유의 관행과

관습이 있다. 그것은 존중받아야 한다. 예술은 사회의 촉수, 사회라는 신체 중 물리적으로 가장 약한 부위다. 대중과 언론과 권력이 협공을 펼치면, 예술은 자신을 방어할 수 없다. 그래서 '교양층'이라는 이름의 보호막이 필요한 것이다. 이 교양층을 모조리 쓸어내고 오직 대중만을 위한 민주적(?) 예술문화를 만든 이들이 있었다. 바로 히틀러와 스탈린이다.

"이번에도 진중권 교수가 나설 때가 아닌가 싶다."

고재열 기자, 걱정 안 하셔도 된다. 만약 이우환 화백이 '위증죄'로 기소된다면, 그때에는 당연히 내가 나설 것이다. 다만, 그런 일이 다시는 없기를 바란다. 왜냐하면, 꼬박 이틀 걸려 어렵게 쓴 글에 20만 독자가 보내준 원고료가 고작 5만 원 남짓이라는 냉혹한 현실을 이번에 똑똑히 목도했기 때문이다.

조영남은
개념미술가인가
미술평론가 임근준
등의 주장에 대한 반론

임근준은 솔 르윗의 작업 과정을
날조한다. 이를 근거로 개념미술의
본질을 왜곡하며, 뒤샹이 도입한
현대미술의 정의를 부정한다.
그 결과 현대미술은 개념적인 것에서
다시 망막적인 것으로 되돌아간다.
"세월이 흐르고 또 흘러도" 그에게
현대미술의 생명은 영원히 "인간의
정념이 깃든 조형"에 있다. 따라서
'작가성'의 본질은 현대에도 변함없이
실행의 솜씨에 있다. 세상을
물구나무 세워버린 것이다.
애쓴다.

✦

앞의 글들을 '오마이뉴스'에 기고한 후 피곤해서 논쟁을 접었다. 상대가 '논리'가 아니라 어떤 비합리적 '욕망'이라는 것을 깨달았기 때문이다. 논리에는 논리로 맞설 수 있지만, 욕망을 논리로 꺾을 수는 없는 일. 그 후로도 내 글에 대한 산발적 비판들을 접했으나, 카를 마르크스의 말대로 그냥 "쥐들의 갉아먹는 비판"에 맡겨두자는 심정으로 굳이 반박하지 않았다. 2017년 11월 조영남에게 유죄판결이 내려진 직후 《미술세계》에서 임근준과 반이정이 이 문제를 놓고 지상논쟁을 벌였다는 사실은 나중에야 알게 되었다. 거기에 실린 임근준의 글은 다시 반박할 필요가 있어 보인다.

피상적인, 너무나 피상적인

결론부터 얘기하자. 현대미술에 대한 임근준의 지식은 놀라울 정도로 피상적이다. 현대미술의 원리에 대한 철저한 무지에 딜레탕트 특유의 속물적 예술관이 겹쳐 그는 처음부터 사안에 대해 그릇된 판단을 내렸다. 그 그릇된 판단의 근거를 마련하기 위해 그는 상상력을 발동해 저만의 미술사를 창조하기 시작한다. 역사적 사실에 맞게 제 오해를 교정하는 것이 아니라 제 오해에 맞추어 역사를 수정하는 셈이다. 그렇게 수정된 사적 미술사에 기초하여 그는 아예 현대미술의 정의 자체를 거꾸로 뒤집는다. 워낙 무리한 논리를 펴다 보니 그의 주장이 '근거'를 갖춘 경우는 거의 없다. 그는 주장에는 항상 '인용'이 빠져 있다. 예를 들어보자.

과연 현대미술에선 콘셉트만 중요하고 제작노동은 3자에게 시키면 그만일까? 그렇지 않다. 개념미술가들이 콘셉트에 주안점을 둔 이유는 (1)과정을 추상적 조형의 대상으로 삼아 (2)창조성의 신화와 물신적 진본성의 신화를 파괴하고 싶었기 때문이다.[1]

　이런 말은 내 고개를 갸우뚱하게 만든다. 왜? 내가 아는 개념미술의 정의와 너무나 다르기 때문이다. 이 중 (2)"창조성의 신화와 물신적 진본성의 신화를 파괴"하는 것은 미니멀리즘·팝아트 등 현대미술의 여러 유파가 공유하는 특성이다. 그 특성은 딱히 개념미술만의 것이라 할 수 없지만, 거기서 개념미술이 배제되는 것은 아니니 그냥 넘어가기로 하자. 문제는 (1)"과정을 추상적 조형의 대상"으로 삼는다는 말이다. 개념미술은 예술의 본질이 '관념'에 있다고 보기에 물리적 실행을 최소화하거나 포기한다. 그런데 그런 개념미술이 (물리적 실행의) 과정을 핵심적 콘텐츠로 삼는다? 이는 어딘지 어울리지 않는다.
　이렇게 믿기 어려운 말을 들으면 우리는 자연스레 그 주장의 근거를 묻게 된다. 이 경우 가령 개념미술가들이 남긴 예술가 진술artist statement 같은 것이 좋은 근거가 되어줄 것이다. 하지만 임근준의 주장은 개념미술 작가들을 인용하는 것으로 뒷받침되지 않는다. 모든 주장에는 근거가 있어야 한다. 예를 들어 개념미술이 "실행을 추상적 조형의 대상"으로 삼는다는 그의 주장에 반대한다 하자. 그 근거로 나는 이를테면 솔 르윗의 유명한 말을 인용할 수 있을 게다. "개념미술에서 실행은 요식행위에 불과하다." 그런데 임근준에게는 논증의 이런 정상적 절차가 없다. 입증의 책임을 져야 할 곳에서 그는 맘껏

창작의 자유를 즐긴다.

　하필 개념미술에서 왜 생뚱맞게 물리적 실행의 중요성을 강조할까?
미술에서 개념의 구상 못지않게 (혹은 그 이상으로) 제작의 노동도 중요하다고
강조하기 위해서이리라. 그래야 그 중요한 일을 조수에게 떠넘긴 조영남을
비난할 수 있지 않겠는가. 그 비난의 빌미를 마련하려고 그는 아예 새 역사를
창조한다.

> 개념미술의 창시자 솔 르윗은 (…) 관념과 과정마저 미니멀하게 정리·
> 반복하고자 애썼는데, 그의 입증을 위해 매번 전제조건의 비창조적 변주와
> 결과의 구현/물화에 공을 들였음은 물론이다. 즉, 제작노동을 조수에게
> 전가하고 공무원처럼 관리·감독해야, 자신의 실험 가설을 실시–구현–입증할
> 수 있었던 것이다.[2]

　쉽게 말하면, 솔 르윗은 개념만큼 물리적 실행("결과의 구현/물화")을
중시하여 조수에게 창조적이지 않은 단순·반복적 작업("비창조적 변주")만
맡기고, 그 현장을 공무원처럼 꼼꼼히 관리·감독했다는 소리다. 다시 말해
창조적 터치까지 남에게 맡겨놓고 현장에는 코빼기도 안 비친 조영남과는
차원이 다르다, 그러니 괜히 개념미술을 들어 조영남 편 들지 말라는 얘기다.

　정말일까? 그럴 리 없다. 솔 르윗은 "시각화를 안 했어도 관념 자체가
이미 완성품 못지않게 예술 작품"이라 보는 사람이다. 그래서 "작품이 어떻게
보이느냐는 그리 중요하지 않다"라고까지 했던 사람이다. 그런데 그런 사람이

"결과의 구현/물화"를 중시해 조수들을 "공무원처럼 관리·감독"한다? 아무리 생각해도 어울리지 않는다. 그 주장의 근거가 뭘까? 이번에도 근거는 제시되지 않는다. 아니, 제시될 수도 없을 게다. 왜? 조수를 공무원처럼 관리·감독하는 솔 르윗은 존재하지 않기 때문이다. 그런 솔 르윗은 임근준의 뇌내망상에 불과하다. 그의 뇌 밖에서 피와 살을 가지고 살아가던 르윗은 실제로 이렇게 작업했다.

> 르윗이 우연성을 수용하려 한 증거는 관념의 실행을 타인들에게 맡기는 관행이다. 그들은 그가 부재하는 동안에 문서로 된 지시문에 따라 작업했다. 최초의 〈월 드로잉〉은 조수 없이 직접 그렸다. 하지만 벌써 훨씬 담대해진 작업 〈월 드로잉 #2〉의 실행에는 다섯 명의 도움이 필요했다. 이듬해 봄 독일 뒤셀도르프에 그려진 다음 세 점의 드로잉은 실행에 전혀 참여하지 않았다. 이와 관련해 르윗은 "화가가 〈월 드로잉〉을 구상·계획하면 실행은 직공들이 한다. 계획은 직공들에 의해 해석된다"라고 썼다. 처음 100점의 드로잉 중 르윗이 첫 실행에 관여한 것은 35점분이고 세월이 흐를수록 그의 관여는 줄어들었다. 1980년대 초만 해도 우수한 직공들로 팀을 조직했으나, 1982년 이후에는 드로잉을 전적으로 타인에게 맡겨버렸다.[3]

생각해보라. 솔 르윗은 1968년부터 40여 년에 걸쳐 무려 1240점 이상의 〈월 드로잉〉을 남겼다. 그 대부분은 최소 한 번 이상 실행되었다고 한다. 단순 계산으로도 1년에 30여 점의 실행이 이루어진 셈이다. 게다가

다수의 작품은 실행이 여러 번 이루어졌다. 그것까지 감안하면 대략 열흘마다 한 점을 완성해야 한다는 결론이 나온다. 게다가 현장에서 이루어지는 드로잉 작업도 완성까지 보통 몇 주씩 걸린다고 한다. 그런데 전 세계의 그 모든 현장을 쫓아다니며 조수들을 "공무원처럼 관리·감독"한다? 이는 물리적으로 가능하지도, 미학적으로 필요하지도 않은 일이다. 바로 그 때문에 현대미술에서 관념과 실행을 분리시킨 것이다.

또 르윗이 조수의 역할을 "전제조건의 비창조적 변주"로 한정했다는 임근준의 말도 사실과 다르다. 아마도 르윗을, '창조적' 영역까지 조수에게 맡긴 조영남과 대비시키고 싶었던 모양이다. 하지만 그 말을 통해 우리는 그가 실은 르윗의 작업 과정을 전혀 모른다는 민망한 사실을 알게 된다. 위에서 르윗은 "화가가… 구상·계획하면 실행은 직공들이 한다"라고 말하며 거기에 "계획은 직공들에 의해 해석된다"라고 덧붙인다. 르윗의 조수들은 임근준이 말하듯 감독을 받아가며 기계적으로 일한 게 아니다. 실행의 과정에서 그들은 비교적 폭넓은 "해석"의 자유를 누렸다.

그럴 수밖에 없었다. 왜? 〈월 드로잉〉은 개념미술이기에 작품 자체가 애초에 '인증서'certificate 형식으로 되어 있다. 〈월 드로잉〉은 이 인증서와 더불어 제작된 것만이 원작으로 간주된다. 따라서 작품이 팔리면 이 인증서를 구매자의 손에 넘겨줘야 한다. 인증서에는 작업 지시가 적혀 있고, 그 지시를 시각적으로 표현한 '다이어그램'이 첨부된다. 작품을 구입한 이가 작품을 실현하려면 따로 조수를 고용하여 그들에게 '작업 지시'와 다이어그램을 넘겨줘야 한다. 하지만 말로 된 '작업 지시'란 매우 성길 수밖에 없다. 그래서

동일한 작업 지시를 사용해도 실행자에 따라 결과가 상당히 달라지기
마련이다. **그림 11-1 그림 11-2**

르윗은 구상과 실행 사이에서 벌어지는 이 편차를 외려 즐겼다. 그 편차는
당연히 실행자들이 지시문을 각자 다르게 해석한 데서 발생한다. 따라서
거기에는 심지어 창조적 요소까지 있다. 그것은 동일한 곡이라도 연주자에
따라 해석이 달라지고 그 해석에서 연주자의 창조성이 발휘되는 것과 같은
이치다. 그래서 르윗은 '최초'의 실행일 경우 참여한 조수 모두의 서명을 벽에
적어 넣기도 했다. 이 모든 사실은 르윗이 조수들의 역할을 "비창조적 변주"에
한정해놓고 실행의 전 과정을 공무원처럼 감독하여 결과물에서 제 "실험
가설"이 "입증"되는지 확인했다는 임근준의 말을 정면으로 반박한다. 그가
말하는 솔 르윗은 어디에서 왔을까?

백 투 더 프리모던

임근준이 개념미술에 대해 있지도 않은 이야기를 하는 이유는 단 하나,
조영남의 작업방식이 현대미술에서 절대 허용되지 않으며 허용되어서도 안
된다고 말하기 위해서다. 그를 억지로 미술계에서 추방하려다가 '개념미술'의
정의를 뒤집어 물리적 실행을 개념미술의 본질로 보게 됐고, 존재하지도 않는
그것의 실례를 찾다가 아예 개념미술의 역사를 창조한 것이다. 그의 말을
들어보자.

그림 11-1 솔 르윗, 〈49 instructions〉.
그림 11-2 솔 르윗, 〈월 드로잉 7A〉.

"조영남의 대작가 활용방식은, 개념미술과는 무관한 것. 또한 '개념미술은 아이디어로만 구성된다'는 일각의 주장도 사실이 아니다. 개념미술에서 핵심은, 작가에 의한 작업 계획과, 그를 실재로서 구현해내는 도제노동의 새로운 관계 설정에 있었다."[4]

개념미술의 "핵심"이 "작업 계획과 (…) 도제노동의 새로운 관계 설정"에 있다는 이 해괴한 주장은 대체 어디서 가져온 것일까? 이번에도 인용은 없다. 있을 리가 없다. 킨홀즈·보크너·코수스·뷔랑·플린트·다르보벤·카와라 등 대부분의 개념미술가는 도제를 쓰지 않았다. 개념이 곧 작품인지라 물질로 실현할 게 별로 없었기 때문이다. 캔버스에 줄치고(다니엘 뷔랑), 그날의 날짜를 그리고(온 카와라), 종이에 문자열을 적는 데(한네 다르보벤) 무슨 도제노동이 필요한가? 르윗도 첫 〈월 드로잉〉은 혼자서 그렸고, 킨홀즈와 보크너의 경우에는 아예 물리적 실행 자체를 포기했다.

그나마 솔 르윗이 조수를 쓴 것은 그 출발점이 미니멀리즘이었기 때문이다. 그의 작품은 직접 그려도 되고 조수에게 시켜도 된다. 조수를 쓸 경우 작가가 감독을 해도 되고 굳이 안 해도 된다. 작가가 현장에 나타나지 않아도 되고 심지어 현장에 나타날 수 없어도 된다. 왜? 〈월 드로잉〉은 2007년 그의 사망 후에도 여전히 그려지고 있기 때문이다. 거기에 무슨 "도제노동과의 관계 설정"이 있는가? '관계 설정'이 있다면 그저 그 '관계'란 아무래도 무방하다는 '설정'이 있을 뿐이다. 여기서 다시 그의 말을 들어보자. 그는 말도 안 되는 소리를 참 근사하게 하는 재주를 가졌다.

개념미술의 아버지 솔 르윗의 작업 계획/지시/감독은 인프라-신하게 작업의
물화 과정을 관리해낸다. 한데, 조영남의 대작 의뢰는 그 과정이 인프라-
신하게 연속 혹은 총괄되지 않았다/못했다. 아마 그래야 한다는 점조차 전혀
알지 못했을 것이다. 문제는 미술 실기 전공자와 미학자, 평론가들조차 이 점을
제대로 이해하지 못한 경우가 흔하다는 사실. 현대미술은 참 쉽게 어렵다.[5]

인간 현대미술인가 보다. 쉬운 말을 참 어렵게 한다. 저 유식한 표현은
굳이 말하자면 오징어가 도망가면서 뿌리는 먹물과 같은 것이다. 여기서
"인프라-신"infra-thin이란 뒤샹이 말한 '앵프라맹스'infra-mince의 역어로 보인다.
그것은 대략 종이 한 장의 두께, 그림자의 두께, 혹은 관념의 두께만큼 아주
미세한 차이를 가리킨다. 고로 저 문장은 대략 이런 뜻을 갖는다.

'솔 르윗은 조수들의 물리적 실행을 종이 한 장 두께의 차이까지 섬세히
계획/지시/감독했다.'

그러나 유감스럽게도 르윗은 그런 식으로 "물화 과정을 관리"하지 않았다.
앞에서 보았듯이 실행자들에게 달랑 작업 지시와 다이어그램만 넘겨줬을
뿐이다. 그런데도 그는 저 혼자 주관적 망상을 구축해놓고, 그걸 모른다며
조영남의 무지를 탓하고 "실기 전공자와 미학자, 평론가들"의 몰이해를 탓하며,
그걸 저 혼자만 안다고 잘난 척까지 한다. 아니, 자기 망상을 오직 자기만 아는
것이 그렇게도 뿌듯해할 일인가?

〈월 드로잉〉의 압도적 다수는 작업 지시와 다이어그램에만 의존해 조수들 손으로 그려졌다. 대부분의 드로잉은 르윗의 부재중에 실행되었고, 그의 사망 후에도 〈월 드로잉〉은 여전히 그려지고 있다. 생각해보라. ①그가 직접 실행한 〈월 드로잉〉, ②그것을 그의 감독 아래 실행한 것, ③그의 부재중에 감독 없이 실행한 것, ④그가 사망하여 감독할 수 없는 상태에서 실행한 것이 있다 하자. 이 네 유형의 드로잉 사이에 무슨 품질이나 가치의 차이가 존재하는가? 아니다. 그 사이에는 "인프라−신"의 차이도 없다. 아니, 그 차이가 없어야 한다는 것이 애초에 작업 개념에 함축되어 있다.

이 주관적 망상에 기초하여 이제 그는 개념미술의 정의를 수정하기 시작한다. "'개념미술은 아이디어로만 구성된다'는 일각의 주장은 사실이 아니다." 허수아비 논증이다. 그 "일각"은 나를 가리키는 것 같은데, 나도 그렇게는 말하지 않는다. 왜? 개념미술도 대부분 크건 작건 물리적 실현을 거치기 때문이다. 다만 그때조차 실행보다 중요한 것이 '개념'이며 그것이 작품의 본질을 이룬다고 말할 뿐이다. 다만 급진적인 경우 개념미술은 물리적 실현 없이 존재하기도 한다. 실제로 조셉 코수스Joseph Kosuth, 1945~ 같은 이는 작품을 전시회에 출품하는 대신 아예 신문·잡지에 기고하기까지 했다.

나는 출품의 형식을 바꾸어 신문이나 잡지의 지면을 샀다. 이 방식을 통해 작품의 비非물질성이 강조되고 회화와의 가능한 연결도 단절된다. 예술가로서 내 역할은 작품의 출판과 더불어 끝난다.[6]

만약 임근준이 그 말로써 ①'개념미술이 오직 아이디어로만 구성되는
것은 아니'라고 주장하는 것이라면, 그것은 옳다. 하지만 그로써 "일각의
주장"을 반박하지는 못한다. 그 "일각"도 개념미술이 아이디어로만 구성된다고
말하지는 않기 때문이다. 반면, 그 말이 ②'개념미술에도 물리적 실행은 반드시
따라야 한다'라는 뜻이라면, 그것은 틀렸다. 왜? 이상적인 경우 개념미술은
아예 물리적 실현을 포기하기 때문이다. 이 중에서 임근준은 불행히도 틀린
쪽을 주장하는 것으로 보인다. 그의 말을 들어보자.

> 현대미술에서 발상과 노동의 분리는, 발상과 노동을 분리된 형태로 통합해내는
> 과정이나 방식을 새로이 창출─통제해낼 때, 비로소 새로운 존재의 의의를
> 획득한다. 발상만 중요하다고 믿어도 큰 착오고, 노동만 중요하다고 믿어도 큰
> 착오가 된다.[7]

이 말장난으로 그는 중요한 물음을 피해 간다. 즉, "발상과 노동 중
현대미술의 본질을 이루는 것은 무엇인가?" 그 대답은 누구나 안다. 현대미술의
본질은 발상, 즉 개념에 있다. 바로 그것이 20세기 미술에 일어난 '개념
혁명'conceptual revolution의 함의다. 이 혁명 이후 물리적 실행 없는 작품은
존재해도, 정신적 구상이 빠진 작품은 존재할 수 없다. 그런데 이 자명한
사실을 임근준은 받아들이지 않는다. 이제 그는 아예 현대미술의 '정의' 자체를
다시 내리기 시작한다.

현대미술은, 세월이 흐르고 또 흘러도, 인간의 정념을 조형에 깃들게 하는 방법에 대한 조형 차원의 성찰과 실험이기 마련이다. 뇌에 연결된 손이나 몸이 새로운 노동환경에서 뇌내망상 너머로 생각의 가지를 뻗기 시작할 때, 정말로 현대적인 미술이 나온다.[8]

이게 얼마 만인가. 모더니즘 이후 거의 100여 년 동안 보지 못했던 흘러간 예술관을 여기서 다시 본다. 현대미술이 "세월이 흐르고 또 흘러도" 변함없이 "인간의 정념을 조형에 깃들게 하는 방법에 대한 조형 차원의 성찰"이라는 것이다. 여기서 현대미술은 졸지에 인간의 정념을 담은 신파가 된다. 그런데 이 초超역사적 정의가 옳다면, 임근준이 그토록 추앙해 마지않는 솔 르윗 선생의 작업부터 먼저 '현대미술'에서 제외될 것이다. 왜? 르윗의 말을 들어보자.

"개념미술에 관심 있는 예술가의 목표는 자신의 작품이 관객을 정신적으로 흥미롭게mentally interesting 만드는 데에 있다. 이 때문에 대개는 작품이 정서적으로 건조하기를emotionally dry 바란다."

르윗은 임근준이 애써 깃들인 '정념'을 작품에서 증발시켜버린다. 그의 말과 달리 개념미술은 "정서적으로 건조"해지려 한다. 이 정서적 건조함은 개념미술만이 아니라 어느 정도로는 현대미술의 일반적 특성이기도 하다. 왜? 현대미술은 경향적으로 '감각적 쾌감'sensual pleasure이나 '정서적 감동'emotional charge보다는 '지적 충격'intellectual shock을 지향하기 때문이다. 위에서 임근준이

"현대미술"의 영원한 본질인 양 제시하는 것은 실은 모던 이전 예술의

특성이다. 현대미술은 외려 그것을 파괴하는 과정에서 탄생했다. 어쩌다 그는

이렇게 전도된 생각을 갖게 됐을까?

임근준은 "세월이 흐르고 또 흘러도" 현대미술의 본질은 영원히 "조형"에

있다고 본다. 제아무리 현대적이라 하더라도 미술이란 본디 눈에 보이는 형을

만드는 작업이며, 그 작업이 "뇌내망상"에 그치지 않으려면 "환경" 속에서

"손이나 몸"으로 하는 "노동"이 있어야 한다는 것이다. 일상적 담론에서라면

딱히 틀린 얘기가 아니다. 미술이 아무리 개념적으로 변했어도 과거나 현재나

미래에나 생산된 작품의 대부분은 육체노동을 통해 물질적으로 실현된 것들일

터이고 킨홀즈, 보크너, 코수스의 것처럼 오직 관념으로만 존재하는 작품은

언제나 소수일 것이기 때문이다.

그런데 미학적·미술사적 담론으로 들어오면 상황이 달라진다. 거기서

그 말은 20세기 미술의 존재 자체를 부정하는 무식한 발언이 된다. 알다시피

현대미술의 '개념적 전회'를 이끈 인물은 뒤샹이다. 그가 없었다면 오늘날의

현대미술은 존재하지 않았을 게다. 그런데 이 위대한 전환을 위해 그가 한 일이

무엇이었던가? 바로 '조형'으로서 미술을 파괴한 것이었다. '조형'이 얼마나

중요하냐 하면, 심지어 21세기에도 그것을 "세월이 흐르고 또 흘러도" 변치

않을 예술의 영원한 가치로 모시는 얼빠진 비평가가 있을 정도다. 그런데

그것을 파괴한 것이다. 이것이 뒤샹의 급진성이다.

뒤샹은 조형을 포기하고 "그림을 그리지 않는 최초의 화가"가 된다.

마침내 미술을 망막적인retinal 것의 감옥에서 해방시킨 것이다. 바로 여기서부터

개념미술로 이어지는 모더니즘 서사의 한 가닥이 만들어진다. 그 발전의
정점에서 코수스 역시 50년 전에 뒤샹이 했던 것처럼 조형을 포기하고 회화와
최종적 단절을 선언한다. "이 방식[신문 기고]을 통해 작품의 비非물질성이
강조되고 회화와의 가능한 연결도 단절된다." 미술이 조형의 의무에서
풀려나면서 과거에는 존재할 수 없었던 현대미술의 다양한 흐름이 태어난다.
한마디로 뒤샹은 미술을 애급 땅에서 끌어낸 모세였다.

　　이것이 우리가 아는 20세기 미술의 역사다. 그런데 임근준은 여기서
거꾸로 나간다. 그는 미술을 다시 "조형 차원의 성찰과 실험" 안에 가두고,
그것을 개념적인conceptual 것에서 망막적인retinal 것으로 되돌리고, 개념을
"뇌내망상"으로 격하시켜놓고는 "손이나 몸"으로 하는 "노동"의 가치를
복구하려 한다. 한마디로 20세기 미술의 성취를 무효화하고 뒤샹이
해방한 미술계 백성들을 다시 애급 땅으로 데려간 것이다. 물론 21세기에도
개인적으로 복고 취향을 가질 수 있다. 문제는 엉뚱하게도 그가 그것을
"현대미술", 그것도 "정말로 현대적인 미술"이라 부른다는 데에 있다.

화수추방론

　　비평가를 자처하며 정작 현대미술에 대한 기초적 이해조차 갖추지
못했다는 것은 매우 민망한 일이다. 왜 그는 거꾸로 가버렸을까? 하나의
설명은 이것이다. 사실 조영남의 작업이 "윤리적 타락에 저급한 미적

사기"라는 임근준의 비난에는 한 가지 전제가 깔려 있다. 바로 송 씨가 "대작이나 작업보조 이상의 창작을 했으므로 사실상 숨겨진 협업자"라는 것이다. 즉, 조영남의 행위를 다른 저자의 재능을 훔치는 윤리적 타락이자 미적 사기라 비난하려면 송 씨가 조수가 아니라 사실상 저자, 아니면 최소한 공저자("협업자")여야 한다. 그렇게 송 씨를 조수에서 저자로 바꿔놓으려다 결국 개념미술의 확립된 정의를 뒤집어버린 것이다.

하지만 분명히 두 사람의 협업에서 송 씨는 저자나 공저자가 아니었다. 과정은 조영남이 주도했고, 송 씨는 실행에서 전적으로 그의 지시와 감독에 따랐다. 이것이 대등한 두 미적 주체 사이의 수평적 협업이 아님은 다른 누구보다 송 씨 자신이 잘 안다. 어느 인터뷰에서 그는 조영남의 것은 "콘셉트가 중요한 작품"이라며 그것을 "자신의 작품이라고는 생각하지 않는다"[9]라고 잘라 말했다. 그런데 이렇게 되면 조영남의 "윤리적 타락"과 "미적 사기"를 비난했던 임근준이 머쓱해진다. 그래서 송 씨를 "협업자"로 만드는 이론적(?) 기획을 시작한 것이다. 그 여정의 출발점은 조영남에게 부재하는 미대 졸업장이다.

전문적 미술교육을 받은 바 없는 조영남은 드로잉의 필치에서나 붓의 운용에서나 손목과 어깨 움직임의 강약을 적절히 조절해 회화적 면모를 드러내고 강조한 일이 없었다. 전통적 재현 기법을 습득한 적이 없으니, 그림에서 입체감이나 깊이감을 추구한 적도 없었다. 반면 송기창이 대작했다는 그림을 보면 필력이 강조된 경우가 많고, 또 전에 없이 입체감과 깊이감을

강조하는 형상과 구도가 거듭 시도된 모습을 확인할 수 있다.[10]

근본 없던 그림이 "전문적 미술교육"을 받은 이의 손을 거치더니 과연 "전통적 재현 기법", "회화적 면모", "입체감이나 깊이감을 강조하는 형상과 구도" 등등을 갖추더란다. 그런데 흥미롭지 않은가? 여기에 그는 하필 20세기 모더니즘 회화가 화면에서 몰아냈던 그 특성들만 골라서 모아놓았다. 전전의 추상은 "전통적 재현"을 파괴했다. 전후의 추상은 "입체감과 깊이감"을 없애고 '평면성'flatness을 지향했다. 이어 탈회화적 추상은 추상표현주의의 "회화적 면모"마저 지워버렸다. 이렇게 20세기 미술이 애써 쫓아낸 것을 다시 다 불러다 놓고 거기서 이상한 결론으로 비약한다.

> 즉, [관습적인 수준에서] 회화적 회화가 시도된 것. 한데, 회화적 회화는 "작가가 결정을 내려야 하는 수많은 '작업 공정'의 순간순간들의 연쇄를 통해 완성"되는 법이라고들 한다. 다시 말해, 콘셉트를 짜낸 작가가 조수에게 회화적 회화의 제작을 맡기면, 어쩔 수 없이 협업이 되고 만다.[11]

미대 안 나온 이의 팝아트 키치가 "전문적 미술교육"을 받은 이를 만나더니 "회화적 면모"가 부각되고 "입체감이나 깊이감"이 더해져 마침내 "회화적 회화"로 거듭났단다. 할렐루야. 이로써 점당 달랑 10만 원 받고 키치 화법으로 그린 화투짝그림이 졸지에 매 순간마다 진지했던 작가의 고투와 고뇌가 깃든 정통 본격회화로 둔갑한다. 그렇다면 실제 송 씨의 작업 과정은

어땠을까? 그 과정을 《시사인》의 고재열 기자는 이렇게 전한다.

> 송 씨는 똑같은 그림을 여러 장 그리라고 주문해서 마분지를 대고 대충 그린
> 적도 있다고 했다. 그림을 그릴 때 정신이 훼손된 셈이다. 대작 작가가 귀찮아서
> 대충 그린 그림을 구매자는 조 씨가 예술혼을 담아서 그린 그림으로 착각하고
> 샀을 수도 있다.[12]

점당 10만 원 받고 "귀찮아서 마분지를 대고 대충" 그려줬다는 그
그림을, 임근준은 졸지에 "작가가 결정을 내려야 하는 수많은 '작업 공정'의
순간순간들의 연쇄를 통해 완성"되는 "회화적 회화"로 변용시킨 것이다.
이런 코미디는 다시없을 게다. 송 씨를 그림의 진짜 '저자', 최소한 '공저자'로
만들려고 억지로 "회화적" 터치를 부각하다 보니 웃지 못할 해프닝이 벌어지는
것이다.

그가 화투그림을 본격회화로 격상하는 것은 물론 조수 송 씨를 작가로
만들기 위해서다. "콘셉트를 짜낸 작가가 조수에게 회화적 회화의 제작을
맡기면 어쩔 수 없이 협업이 되고 만다." 송 씨가 맡은 것은 "회화적"
처리였으니 그는 조수가 아니라 협업자라는 것이다. 이게 어느 나라 관습일까?
회화적 회화의 대명사인 바로크 회화에서도 그런 일은 없었다. 지금도 다르지
않다. 임멘도르프는 말년에 "회화적 회화의 제작"을 거의 조수들에게 일임했다.
하지만 아무도 그것을 "협업"이라 부르지 않는다. 그 그림들은 그의 손을 전혀
거치지 않았어도 임멘도르프의 것으로 간주된다.

이와 관계된 사례가 미국에서 있었다. 2003년 워싱턴의 국립미술관에서
아프로−아메리칸 모더니스트 로메어 비어든Romare Bearden, 1911-1988의 회고전을
열었을 때, 전직 조수 앙드레 티보가 변호사를 고용하여 미술관 측에 전시에
제 이름을 넣을 것을 요구했다. 비어든의 말년에 자신이 그와 22점의 작품을
함께 만들었다는 것이다. 비어든 역시 생전에 그의 기여를 인정하여 작품에
사인할 때 제 이름 옆에 그의 이니셜("Romare Bearden & T")을 함께 적은 적도
있었다. 하지만 미술관은 티보 측의 요구를 거절했다. 그가 비어든을 도운 것이
사실이라 해도 그를 "협업자"로 인정할 수는 없다는 것이다.[13]

이것이 현대미술의 논리다. 작가냐 조수냐가 "손목과 어깨 움직임의
강약"을 얼마나 잘 조절하느냐로 갈리는 게 아니다. 작가와 조수의 차이는
필력이 아니라 '기능'의 차이다. 즉, 필력이 뛰어난 이도 조수로 기능할 수 있고,
필력 떨어지는 이도 작가로 기능할 수 있다(게다가 그 필력도 사실 대학 졸업장과는
별로 관계가 없다). 현대미술에서 결정적인 것은 "드로잉의 필치"나 "붓의 운용"
따위가 아니라 작품의 콘셉트다. 제작에 "드로잉의 필치"나 "붓의 운용"이
필요하면 그 자질을 갖춘 조수를 고용해 일을 맡기면 된다. 이것이 임근준이
이해하는 데에 실패한 현대미술의 논리다.

조영남을 비난하려면 송 씨를 작품의 "숨겨진" 작가로 만들어야 한다.
송 씨를 협업자로 만들려면 미술에서 실행의 솜씨가 (조영남이 제공한다는)
콘셉트'만큼' 중요한 것으로 해둬야 한다. 그러려면 작가의 터치, 즉 미술의
"회화적"malerisch/painterly 측면의 중요성을 부각해야 한다. 그런데 어쩌나,
20세기 회화사는 하필 이 회화적 효과를 최소화하는 방향으로 전개됐다.

이 명백한 사실을 감추려면 미술사를 다 뒤져서라도 그동안 주목받지 못한
'회화적 회화의 전통'을 복원해야 한다. 실제로 그는 "회화적 회화"의 미술사적
복원이라는 어마어마한 기획을 시도하기도 했다.

> 폴 세잔의 중첩된 붓질 외에, 폴 고갱의 중층적 필치, 파블로 피카소의
> 거침없는 창조적 붓질, 윌럼 드 쿠닝의 〈여인〉 연작에서 나타나는 폭력적
> 필획, 포스트모던한 시각으로 전대의 그리기 방식을 수용–재창안한
> 데이비드 호크니David Hockney,1937-의 성찰적 붓질, 그리고 게르하르트
> 리히터가 밀대Squeegee로 밀어 만든 가짜 추상 화면의 물감층 등이, 19세기
> 말~20세기의 회화적 회화에서 대표적 기준점으로 꼽힌다.[14]

하지만 이런 식으로 미술사가 구축될 리 없다. 그가 언급한 세잔·고갱
·피카소·쿠닝·호크니·리히터는 그냥 머릿속에 떠오르는 대로 랜덤하게
뱉어놓은 이름에 불과할 뿐 그들 사이에 무슨 발생적 연관이 있는 것도 아니다.
세잔의 파사주passage와 고갱의 클루아조니슴cloisonnisme 사이에 대체 무슨
연관이 있고, 쿠닝의 뜨거운 필획과 호크니의 냉정한 필법 사이에 무슨 관계가
있으며, 이들의 붓질은 다시 리히터의 그라타주grattage와 무슨 관련이 있는가?
특히 "리히터가 밀대로 밀어 만든 가짜 추상 화면의 물감층"을 회화성의 예로
든 것은 내 귀에 매우 기괴하게 들린다. 그것은 스키드마크에서 운전자의
섬세한 솜씨를 보겠다는 얘기나 다름없기 때문이다.

요약하자. 임근준은 르윗의 작업 과정을 날조한다. 이를 근거로

개념미술의 본질을 왜곡하며, 뒤샹이 도입한 현대미술의 정의definition를 부정한다. 그 결과 그에게서 현대미술은 개념적인 것에서 다시 망막적인 것으로 되돌아간다. "세월이 흐르고 또 흘러도" 그에게 현대미술의 생명은 영원히 "인간의 정념이 깃든 조형"에 있다. 따라서 작가성authorship의 본질은 현대에도 변함없이 실행의 솜씨에 있다고 한다. 특히 중요한 것이 "회화적" 터치. 화가의 진짜와 가짜는 바로 그것으로 판별된다는 것이다. 이로써 그는 20세기 미술사를 졸지에 "회화적 회화"의 역사로 만들어버린다. 세상을 물구나무 세워버린 것이다. 애쓴다.

12

두 유형의 저자
저들이 개념미술의
개념을 '퇴행'시킨 이유

임근준과 오경미는 뒤샹이 쫓아낸 '작가의 손'을 뒷문으로 다시 들인다. 여전히 19세기 관념에 사로잡혀 그들의 작품의 물질적 실현, 제작의 물리적 실행, 저자의 신체적 현존을 강조한다. 문제는 이들이 과거로 "퇴행"하며 개념미술(과 미니멀리즘)을 함께 데려갔다는 것이다. 그 결과 물질적 실현, 물리적 실행, 신체적 현존 등이 느닷없이 개념미술과 미니멀리즘의 본질로 선언된다. 개념미술(과 미니멀리즘)이 쫓아내려 한 것을 졸지에 그것의 본질로 둔갑시킨 것이다.

✦

비판자들은 종종 내가 조영남을 '개념미술가'로 규정했다고 말한다. 그런데 아무리 생각해도 나는 그를 '개념미술가'로 규정한 기억이 없다. 굳이 분류해보자면 조영남의 작업은 팝아트에 속한다. 개념미술의 중요한 특징 중 하나가 일부러 팔리지 않을 작품을 만드는 반反자본주의적 제스처다. 그런데 무슨 개념미술가가 작품을 많이 팔아먹으려고 조수까지 고용하나? 1917년 뒤샹의 변기로 시작된 현대미술의 '개념적 전회'와 그것의 가장 급진적 경향으로서 1960년대의 '개념미술'은 구별해야 한다. 하지만 우리 언론에서는 그동안 이 두 용어를 섞어 사용해왔다. 그 부주의한 어법을 일부 이론가와 비평가가 별 생각 없이 넘겨받은 것이다.

작품의 저자는 누구인가

2018년 8월 서양미술사학회 논문집에는 이 사건을 다룬 논문이 한 편 발표되었다. 논문의 요지는 사실 앞의 임근준의 주장과 하나도 다르지 않다. 중요한 대목마다 그의 논점을 그대로 반복하고 있어 '혹시 같은 사람이 쓴 것이 아닐까' 하는 생각이 들 정도도. 다만, 이 글은 논문의 형식을 취하고 있어 임근준의 짧은 글보다는 아무래도 이 사안을 보는 비판자들의 시각을 더 분명하고 자세하게 보여준다는 장점이 있다. 논문의 필자 오경미는 이른바 '조영남 대작 사건'의 본질을 이렇게 요약한다.

진중권은 조영남이 조수에게 작품을 대리한 것이 정당하다고 주장했다. 다시 말해 이 작품은 조영남에게 귀속될 수 있는 것이다. 법정 공방과 관련해서는 진중권의 주장에 따라 조영남의 작품을 개념미술로 분류했을 경우 조영남은 그에게 부과된 책임에서 자유로울 수 있게 된다.[1]

반면,

조영남의 작품을 개념미술이 아니라고 분류하게 되면 조영남의 작품은 미술의 다양한 장르 중 회화라는 장르로 분류할 수밖에 없다. 회화 작품의 가치는 원본성에 크게 좌우된다. 작가만의 고유한 손맛은 회화 작품의 원본성과 직결되는 요소인데, 조수가 작품의 대부분을 제작하고 최소한의 붓질만 가미했다고 하면 이 작품의 고유한 특성은 조수의 것이지 조영남의 것이 아니게 된다. 따라서 이 논리에 따르면 조영남의 작품은 조영남에게 귀속될 수 없게 되고 그렇기 때문에 결국 그는 책임에서 자유로울 수 없게 된다.[2]

"작품이 조영남에게 귀속이 된다면 조영남은 사기 혐의를 벗을 수 있지만 그 반대라면 조영남은 사기 혐의를 벗을 수 없다."[3] 그래서 그들의 논증은 조영남의 작업이 "개념미술"이 아님을 입증하는 데에 집중된다. 그의 작업이 "회화"로 분류돼야 화투그림이 "조수의 것"이 되어 그에게 "책임"을 물을 수 있기 때문이다. 임근준이 조영남의 작업을 "회화적 회화"로 만들기 위해 그토록 애쓴 것도 물론 그 때문이다. 오경미에 따르면 평론가 박영택 교수도 방송

인터뷰에서 "조영남의 작품을 개념미술로도 팝아트로도 분류할 수 없고 회화로 보아야 한다"라고 말했다고 한다.

여기서 그들이 빠져 있는 개념적 혼란의 정체가 드러난다. 한마디로 그들은 '유파'와 '장르'를 혼동한 것이다. 20세기의 '개념혁명'이나 1960년대의 '개념미술'이 '회화'를 배제하는 것은 아니다. 개념미술은 회화·조각·설치· 퍼포먼스 등 다양한 "장르"로 수행된다. "회화"에서도 얼마든지 '개념과 실행의 분리'는 일어난다. 게다가 '개념과 실행의 분리'는 회화사의 오랜 전통이다. 회화가 가장 회화적이었을 때도 루벤스와 렘브란트는 '개념과 실행의 분리'를 통해 스튜디오를 운영했다. 그 전통이 19세기에 잠깐 사라졌다가 20세기 개념혁명을 통해 새로운 맥락에서 부활한 것뿐이다.

하지만 그들은 '개념미술 아니면 회화'라는 쥐덫을 놓고 조영남의 작품이 개념미술이 아님을 보여주는 데에 집중한다. 임근준이 솔 르윗과 조영남을 대립시키기 위해 없는 사실까지 지어낸 것을 기억해보라. 그런데 이렇게 개념미술과 조영남의 작업을 억지로 대립시키다 보면 당연히 개념미술의 실행 과정을 실제와는 다르게 기술記述하게 된다. 실제로 비판자들은 그 왜곡된 기술에 기초해 '물리적 실행'의 관리가 개념미술의 핵심이라는 무리한 주장으로까지 나아간다. 결국 사회적으로 합의된 개념미술의 '정의'마저 뒤엎어버리는 셈이다. 오경미 역시 이 점에서 임근준과 하나도 다르지 않다.

진중권은 (…) 대중들과 사회 그리고 법정의 판단을 반박하기 위해 작품을 직접 제작하고 그렇지 않고는 크게 중요하지 않다는 '사실'을 거듭 강조했다.

그는 창작과 이를 사람들이 인지할 수 있도록 구체화한 결과물과 개념이 인지 가능하게끔 구체화되는 과정을 기계적으로 분리했다. (…) 그러나 개념미술의 범주에 속하는 작품들을 분석해보면 이와 같은 기계적인 분리가 타당한가라는 질문을 할 수밖에 없다.[4]

'개념과 실행의 분리'는 현대미술에 일어난 '개념적 전회'의 본질적 측면이다. 그것은 다다에서 출발하여 미니멀리즘·개념미술·팝아트는 물론이고 오늘날에는 심지어 "회화적 회화"에까지 적용되는 제작의 방식이다. 개념미술은 그저 그 분리의 가장 급진적 예에 속한다. 하지만 오경미는 그 방식을 사용한 조영남을 비난하기 위해 그 '분리'의 역사 자체를 부정한다. 그러고는 아예 '물리적' 실행의 관리가 개념미술의 핵심을 이룬다고 미술사를 고쳐 쓴다. 이 역시 이미 임근준이 했던 기동이다.

개념미술에서 실행(작품 제작)은 오브제 제작과정은 물론이고 그것을 전시장에 배치, 설치, 전시하는 전 과정을 포함한다. 작가는 주어진 전시장의 상황이나 가변적인 전시장의 여건에 따라 애초의 구상을 변형하기도 했고, 사전에 결과물의 최종적 형태를 예상하며 오브제의 제작 주문을 맡겼다.[5]

몇몇 작가가 그렇게 했는지는 모르겠지만, 작가가 "제작과정은 물론이고 전시장에 배치·설치·전시하는 전 과정"에 관여하는 것은 개념미술의 본질과는 관련이 없는 우연적 사실일 뿐이다. '개념미술'이란 그 정의상

'실행 이전에 생각만으로 이미 작품'인 그런 예술이기 때문이다. 그 '생각'은 물리적으로 실행될 수도 있고 실행이 안 된 채로 남을 수도 있다. 사실 개념미술가들은 대부분 조수를 쓰지 않았다. '개념'이 재료인 미술이라 딱히 만들 것이 별로 없기 때문이다. 설사 조수를 쓴다 해도 그들의 작업을 감독하는 경우도 있지만 안 하는 경우도 많았다. 오경미의 글에는 '징후적' 표현이 등장한다.

> 작품이라는 결과물에만 가치를 두어왔던 미술의 역사에서 손에 잡을 수 없는, 눈으로 확인할 수 없는 작가의 아이디어가 **작품만큼** 중요한 요소로 자리 잡게 되었[다]."[6]

작가의 아이디어가 결과물로서 "작품만큼" 중요하단다. 잘라 말하는데 개념미술에서 아이디어는 "작품만큼" 중요한 요소가 아니다. 그 자체가 이미 작품이다. 개념미술에서 아이디어는 물리적 실행이 안 된 상태로도 작품으로 존재할 수 있다. 설사 그 아이디어가 물리적으로 실현된다 해도 그것의 작품성은 오브제의 물리적physical 특성이 아니라 개념적conceptual 측면에 있다. 이것이 개념미술의 확립된 '정의'이다. 이는 그가 제멋대로 바꿀 수 있는 것이 아니다. 오경미 역시 임근준을 따라 물리적 실행의 중요성을 강조하다가 결국 사회적으로 합의되고 보편적으로 통용되는 개념미술의 정의 자체를 부정하기에 이른 것이다.

또 하나의 '징후'는, 그가 개념미술가의 예라고 제시한 작가 명단에 정작

본격 개념미술가들이 빠져 있다는 것이다. 거기에는 '개념미술'이라는 말을 처음 사용한 헨리 플린트Henry Flynt, 1940-도 없고, 처음으로 물리적 실행을 포기한 킨홀츠도 없고, 문서철을 작품이라고 전시한 보크너도 없고, 종이에 문자열을 적어나간 다르보벤도 없고, 매일 캔버스에 그날의 날짜를 그린 카와라도 없으며, 그가 인용한 코수스가 작품을 신문에 기고했다는 얘기도 없다. 도널드 저드, 로버트 모리스, 토니 스미스, 솔 르윗 등 그가 내세운 이들은 대부분 미니멀리즘과 개념미술의 경계선에서 작업한 이들이다.

　왜 그럴까? 이유가 있다. 개념미술과 달리 미니멀리즘은 '객체-공간-관객'의 세 요소로 이루어진다. 이 삼각형에서 핵심은 물론 '객체'에 있다. 그 때문에 미니멀리즘에는 오브제, 즉 도널드 저드가 말한 '특수한 객체'specific object를 제작하는 물리적 실행이 당연히 포함된다. 바로 이 때문이다. 이 미니멀리즘 미술의 특성을 슬쩍 개념미술의 본질로 바꿔놓고는 개념미술에도 반드시 물리적 실행이 필요하다고 억지를 부리는 것이다. 문제는 그 과정에서 그가 미니멀리즘에서 이뤄지는 그 물리적 실행의 방식마저 왜곡한다는 데에 있다. 가령 토니 스미스에 대해 그는 이렇게 말한다.

　대리제작 과정을 거쳐 오브제를 제작했지만 그는 사전에 작품의 크기를 치밀하게 계산해 제작을 의뢰했다. 조각과의 형식적 유사성을 피하기 위해 180센티미터의 높이를 넘지 않는 동시에 관람객들이 이 작품을 오브제로 인식하지 않도록 하기 위해 크기가 너무 작아도 안 되었다. 적당한 크기의, 회화를 초극하면서도 조각이 아닌 사물을 제작하고 제시해 그는 **그의 논리를**

표현했다.[7]

높이가 6피트를 넘지 않게 해달라는 느슨한 지시가 졸지에 "치밀하게 계산해 제작을 의뢰"한 것으로 둔갑한다. 아무튼 '제작'은 남에게 맡겼어도 '의뢰'만큼은 작가가 치밀하게 계산해서 했다고 말하고 싶었던 모양이다(물론 그 바탕에는 조영남의 의뢰는 그렇지 못했다는 암묵적 비난이 깔려 있을 것이다). 그럼 토니 스미스의 의뢰가 실제로 얼마나 "치밀"한 "계산" 아래 이루어졌는지 확인해보자.

전후 미국의 미니멀리스트들은 종종 아이디어의 물질적 실현에 전혀 참여하지 않았다. 그들과 다다의 친화성을 보여주는 것이 바로 〈블랙박스〉의 창작 과정에 대한 토니 스미스의 설명인데, 이 작품을 위해 그는 가장 기초적인 예비 스케치조차 하지 않았다고 한다. "나는 드로잉도 하지 않고, 그냥 수화기를 집어 들고 주문만 했다."[8]

이 글의 저자에 따르면 "전후 미국의 미니멀리스트들은 종종 아이디어의 물질적 실현에 전혀 참여하지 않았다"라고 한다. 이는 미니멀리스트들이 "오브제 제작과정은 물론이고 그것을 전시장에 배치·설치·전시하는 전 과정"에 관여했다는 오경미의 주장을 무색하게 만든다. 로버트 모리스에 대한 그의 설명 역시 이상하기 짝이 없다.

로버트 모리스는 증기가 지면에서 흘러나와 공기 속으로 사라지는 과정을
보여주었다. 비물질인 증기는 물질적인 결과물을 부정하는 메타포였으며,
비물질인 증기가 사라지는 과정을 관람객들이 인지할 수 있도록 하여
모리스는 자신의 개념을 표현했다.[9]

"증기가 (…) 공기 속으로 사라지는 과정"이 물질적 결과물로서 작품의
사라짐의 "메타포"란다. 그렇다면 이 작품은 (물질성에 의존하는) 미니멀리즘에서
(물질성에서 해방된) 개념미술로의 이행을 상징하는 셈이다. "물질적 결과물"로서
작품을 "부정"하면 당연히 그것을 만드는 물리적 실행도 불필요해진다. 따라서
이 작품의 메시지는 '개념미술에도 물리적 실행이 필수적'이라는 그의 지론을
정면으로 거스른다. 왜 그는 하필 제 주장을 정면으로 반박하는 작품을 예로
들었을까?

그 이유는 두 인용의 마지막 문장들에 나와 있다. "모리스는 자신의 개념을
표현했다." "그는 그의 논리를 **표현**했다." 여기서 강조점은 "표현"에 있다. 즉,
논리든 개념이든 작품이라면 모름지기 물리적으로 표현되어야 한다는 얘기다.
그리하여 심지어 '작품은 사라져야 한다'라는 메시지를 담은 작품마저 모리스의
수증기처럼 관객이 "인지할 수 있도록" 물리적으로 '표현'되어야 한다는 것이다.
앞에서 임근준이 "세월이 흐르고 또 흘러도" 현대미술의 생명은 '조형'에
있다고 한 것과 같은 맥락의 얘기다. 그래도 오경미는 임근준과 달리 오늘날
이런 주장이 '퇴행적'으로 들린다는 것쯤은 안다.

표현을 재논의하는 것은 동시대의 산물인 개념미술을 논할 때 일견 퇴행으로 여겨질 수 있다. 표현을 물리적 결과물로 간주하거나 표현과 물리적 결과물을 동일시하는 인식이 표현에 대한 논의를 퇴행으로 여기는 원인 중 하나일 것이다.[10]

 퇴행임을 알지만 퇴행을 안 할 수는 없다. 그리하여 그는 "물리적 결과물"로만 간주되지 않도록 "표현의 개념"을 "확장"한다. 그 확장의 결과 이제 모든 것이 표현이 된다. "행위"도 표현, "텍스트"도 표현, "과정"도 표현이다. 심지어 "작품이 비물질화되어 시야에서 사라져도 표현은 사라지지 않는다"라고 한다. 하지만 '표현'이라는 것이 "작품이 사라져도 사라지지 않는" 것이라면, 이제까지 우리가 '개념' 혹은 '생각'이라 불러왔던 것과 대체 뭐가 다른가? 여기서 그는 딜레마에 빠진다. '표현'에 물질성을 포함시키자니 '퇴행'에 빠지고, 물질성을 배제하자니 '개념'으로 되돌아간다. 이를 어떻게 한다?

 이 딜레마를 오경미는 과감한 방식으로 해소한다. 그냥 배중률을 무시하고 한 입으로 두 말을 하는 것이다. 즉, '표현이 반드시 물질성을 포함하는 것은 아니'지만 '표현에는 반드시 물질성이 따라야' 한다는 것이다. 예를 들어 "작품이 비물질화되어 사라져도 표현은 사라지지 않는다"라는 말에 이어, 그는 이렇게 덧붙인다.

 미니멀리스트들이 추상표현주의의 이론을 논리적으로 극대화하는 순간

오브제가 부활한다. 이들은 자신들이 구축한 논리(개념)를 관람객들이 지각할
수 있게 하거나 느낄 수 있도록 해야 했다.[11]

요약하면, '표현'이 꼭 물리적이어야 하는 것은 아니지만, 그래도 '논리'나
'개념'은 관객들이 보거나 느낄 수 있도록 물리적으로 '표현'돼야 한다는 얘기다.
물리적이어야 하나 꼭 물리적이어야 하는 것은 아니다. A∧~A. 아예 논리를
놔버린 것이다.

여기서 "오브제가 부활"한다는 표현에 주목하라. '부활'을 하려면 먼저
죽은 시절이 있어야 할 게다. 하지만 미니멀리즘 이전에 오브제가 죽은 적은 단
한 번도 없었다. 회화든 조각이든 수천 년 이래로 미술은 오브제의 제작으로
여겨져왔기 때문이다. 사실을 말하자면 미니멀리즘을 통해 오브제가 '부활'한
것이 아니다. 미니멀리즘을 거치며 외려 오브제는 소멸하는 경향을 보인다.
누구나 알다시피 그 경향의 정점에서 출현한 것이 개념미술이다. 억지로 물리적
실행의 필요를 강조하려다가 이렇게 애먼 미술사까지 물구나무 세워버린
것이다. 더 이상한 것은 그다음이다.

개념미술에서 실행은 모리스의 작품과 르윗의 작품에서 보았듯이 오브제 그
자체를 제작하는 과정은 물론이고 그 오브제를 전시장에 배치, 설치, 전시하는
전 과정을 포함하는 것이었다. 오브제 자체만은 대리 제작했을지라도 진중권이
주장한 것처럼 작가들은 아이디어와 실행을 분리하지 않았다.[12]

이해할 수가 없다. 작가가 아이디어를 내고 제작을 조수가 했다면 아이디어와 실행은 이미 분리된 것이다. 제작을 대리로 했는데 왜 아이디어와 실행이 분리되지 않았다고 하는 것일까? 그런 논리라면 조영남도 "오브제 자체만은 대리 제작했을지라도 (…) 아이디어와 실행을 분리하지 않았다"라고 해야 할 게다. 왜? 그도 개인전 할 때 대리 제작한 그림을 "전시장에 배치, 설치, 전시"하는 것쯤은 했을 테니까. 모리스나 르윗은 해도 되는데 조영남만은 해서는 안 되는 이유가 뭘까? 그 뒤로도 계속 해괴한 주장이 이어진다. 먼저 그는 〈월 드로잉〉의 제작과정을 길게 기술한다.

총 1259점의 드로잉을 남겼으나 정작 르윗의 손을 직접적으로 거쳐 제작된 결과물은 작품을 그리는 방법이 적힌 설명서와 증명서와 작품의 전체적인 형태를 간략하게 그린 도안이었다. (…) 작품은 그가 '제도사'라고 불렀던 이들이 제작하도록 했다. (…) 〈월 드로잉〉 연작에서 일관되게 나타나는 패턴화된 기하학적 형태는 누구나 쉽게 제작할 수 있고 변형할 수 있도록 하기 위한 목적에서 르윗이 택한 것이었다. (…) 이렇게 작가의 손을 거치지 않고도(대리로 제작되더라도) 그것이 원본임에 틀림없다는 르윗의 언급은 원본성과 저자성에서 탈피하기 위해 르윗이 자신의 개념을 전달하는 구체적인 표현 방법이었다.[13]

기껏 잘 기술해놓고 여기서 해괴한 결론을 끄집어낸다.

[진중권은] 개념미술이 아이디어와 작품을 제작하는 실행을 분리 가능하게 하였으므로 작품을 누가 제작했는가는 중요하지 않다고 주장한다. 개념미술 작품이 제작되고 전시되는 과정을 분석해본 결과 아이디어와 실행은 진중권의 주장처럼 분리할 수 없다는 것을 알 수 있었다.[14]

제 말에 따르면 르윗은 설명서·증명서·도안만 제시하고 실행은 제도사들에게 맡겼다고 한다. 아이디어와 실행을 이보다 더 깔끔히 분리할 수 있을까? 게다가 여기서 실행을 누가 맡았는지는 별로 중요하지 않다. 왜? "누구나 쉽게" 제작·변형하도록 작가가 아예 패턴화한 기하학적 문양을 사용했기 때문이다. 도대체 그 "분석"이라는 것을 어떻게 했기에 거기서 "아이디어와 실행은 (⋯) 분리할 수 없다"라는 결론이 나오는 것일까?

　이 이상한 논변으로 그가 하려던 얘기는 박이소의 예를 드는 대목에서 비로소 드러난다. 2006년, 그 두 해 전에 작고한 개념미술가 박이소의 유작전 〈탈 속의 코미디〉가 열렸다. 그런데 전시된 작품 중 하나가 작가가 직접 제작한 것과 많이 달라 보였던 모양이다.

충실하게 참조할 수 있는 시각 자료와 아이디어를 기록한 드로잉 자료들을 토대로 작품을 제작했다고 하더라도 2006년 재제작된 작품은 박이소가 제작한 최종 작품과 판이하게 외관이 다르다. 그의 개념을 충실히 따라 '전문가들(박이소의 제자들인 미술 작가)의 실행에 의해' 작품이 제작되었으나 추후 제작된 작품을 진정 박이소의 것이라 여길 수 있을 것인가라는 질문은

자연스럽게 제기될 수밖에 없다.

어느 잡지에서 그 주제로 대담을 열었는데, 참석자들 모두 이 실행을
비판적으로 평가했다고 한다.

대담자들[은] 이 전시를 박이소의 전시가 아닌 기획자 이영철의 '추모전'으로
간주하고 있다. 전문가들에 의해 원전에 충실하게 작품이 제작되고 이
작품들로 전문가가 전시를 구성하더라도 결국 이 모든 것을 최종적으로
통제할 수 있는 작가가 부재했다는 사실은 해당 작품과 전시를 그에게 귀속된
것으로 보기 어렵게 만든다. 개념미술 작품에서 공통적으로 발견할 수 있는
제작방식의 특성을 진중권의 주장처럼 '기계적으로' 분리해낼 수는 있을
것이다. 그러나 이러한 분리는 표현의 문제와 이와 직결된 작품 귀속의 문제를
설명하지 못한다.[15]

여기서 그의 머리가 어디서 고장 났는지 드러난다.
〈광명쇼핑센터〉(2006)를 박이소의 작품으로 볼 수 있냐고? 당연히 박이소의
작품으로 봐야 한다. 개념미술은 물리적 형태가 아니라 관념으로 존재하기
때문이다. "그[박이소]의 개념을 충실히 따라 전문가들(박이소의 제자들인
미술 작가)의 실행에 의해" 제작됐다면, 그것은 박이소의 작품이다. 거기에
"작품 귀속의 문제" 따위는 애초 존재하지 않는다. 문제의 2006년 작作은
공식적으로 박이소의 작품이다. 그 결정적 증거는, 오경미 자신이 제 논문에

도 6. 박이소, 〈광명쇼핑센터〉, 2008, 합판,
조명장치, 종이, 연필,
160 × 230 × 145cm, 소실

도 7. 박이소, 〈광명쇼핑센터〉, 2006, 합판,
조명장치, 종이, 연필,
160 × 230 × 145cm, 소장처 불분명

들어진 지육면체는 제거되어 있다(도 6, 7). 충실하게 참조할 수 있는 시각자료와 아이
디어를 기록한 드로잉 자료들을 토대로 작품을 제작했다고 하더라도 2006년 재제작된
작품은 박이소가 제작한 최종 작품과 관이하게 외관이 다르다. 그의 개념을 충실히 따
라 '전문가들(박이소의 제자들인 미술 작가)'의 실행에 의해' 작품이 제작되었으나 추후
제작된 작품을 진정 박이소의 것이라 여길 수 있을 것인가라는 질문은 자연스럽게 제기
될 수밖에 없다.

　『아트인컬처 Art in Culture』는 2006년 4월호에 『김성원, 반이정, 유진상에게 듣는
박이소를 둘러싼 '시시비비'』라는 제목의 원탁좌담을 마련하고 이 사건을 논의했다. 반
이정은 기획자인 이영철의 "내공 있는 쇼"였으나 박이소 특유의 "유연하고 썰렁한 제스
처가 높다란 천정과 티 하나 없는 로댕 갤러리와 부딪히면서, 박이소 씨가 표방하는 미
학적 취지가 기념비화 되는 건 피할 수 없었다"고 했고, 유진상은 "전시장에 들어갔을
때, 벽에 칠해놓은 와인색 페인트가 너무 고급스러워 이상한 기분이 들었는데, 박이소가
살아있었다면 과연 이 중후하고 고풍스런 색깔을 썼을까"라는 생각과 "결국 드라마가 됐
구나"라는 생각이 들었다고 했다. 김성원 역시 박이소 작업에서 중요한 "컨텍스트를 전
복시키며 생산되는 아이러니의 반향을 느낄 수 없었다"고 하였다.[50] 이 언급들은 대담

그림 12-1 오경미 논문의 해당 지면, 〈광명쇼핑센터〉 도판 아래 작가 이름을 '박이소'라 적어놓고 있다.

실은 작품 사진 아래 저자 이름을 버젓이 '박이소'라 적어놓은 것이리라. **그림 12-1**

대담자들이 그 전시를 "박이소의 전시"가 아니라 기획자의 "회고전"이라 부르는 것은 '분류'가 아니라 '평가'일 것이다. 가령 오경미가 "2006년 작은 박이소의 작품으로 볼 수 없다"라고 말할 때, 그는 작품의 실행에 대해 '평가'를 한 것이다. 하지만 제 논문에 실은 작품 사진 아래에 '박이소'라 적을 때, 그는 작품의 귀속에 관련된 '분류'를 한 것이다. 바흐가 살던 시대와 주법이 다르다고, 굴드가 연주한 〈골드베르크 변주〉가 바흐의 곡이 아닌가? 행여 "그건 바흐가 아니야"라며 연주에 악평을 퍼붓는 이도 굴드가 연주한 〈골드베르크 변주〉가 바흐의 곡임을 부정하지는 않을 것이다.

"추후 제작된 작품을 진정 박이소의 것이라 여길 수 있을 것인가?" 이 질문 자체가 애초 성립할 수가 없다. 왜? 어떤 것이 "진정 박이소의 것"인지 판별해줄 객관적 기준은 존재하지 않기 때문이다. 그 이전에 "추후 제작된 작품"을 그의 것으로 여길 수 없다면 애초 그것은 개념미술이 아닌 것이다. 죽은 이중섭은 결코 "추후 제작"되지 않는다. 추후 제작된 이중섭은 위작일 뿐이다. 반면 죽은 박이소는 "추후 제작"된다. 누구도 그것을 위작이라 부르지 않는다. 다른 미술과 구별되는 개념미술의 특성은 바로 "추후 제작"된다는 사실에서 가장 극명하게 드러난다.

그런데 오경미는 말한다. "최종적으로 통제할 수 있는 작가가 부재했다는 사실은 해당 작품과 전시를 그에게 귀속된 것으로 보기 어렵게 만든다." 한마디로 "표현의 문제" 때문에 개념미술에도 실행을 "최종적으로 통제할" 작가가 꼭 있어야 하며, 고로 작가의 부재중에 제작된 작품은 그에게

귀속된다고 볼 수 없다는 것이다. 이는 개념미술에 대한 완전하고 전면적인 부정이다. 그가 모범으로 내세운 르윗의 작품도 대부분 작가의 부재중에 실행됐고, 심지어 작가의 완전한 부재(죽음) 속에서도 여전히 실행되고 있다. 하지만 그것들 모두가 르윗의 원작으로 간주된다.

작가의 손

황당한 것은 오경미 자신이 "작가의 손을 거치지 않고도(대리로 제작되더라도) 그것이 원본임에 틀림없다는 르윗의 언급"을 인용한다는 점이다. 심지어 제 입으로 그렇게 "원본성과 저자성에서 탈피"하는 것이 르윗의 "개념"이었다고까지 말한다. 입으로는 그렇게 말하면서 몸은 르윗과 거꾸로 간다. 앞서 임근준이 그랬던 것처럼 오경미 역시 작가의 '신체적 개입'이나 작가의 '물리적 현존'을 작품 유효성의 핵심적 기준으로 제시한다. "이 모든 것을 최종적으로 통제할 수 있는 작가가 부재했다는 사실은 해당 작품과 전시를 그에게 귀속된 것으로 보기 어렵게 만든다."[16]

왜 그렇게 "작가의 손"에 집착할까? 이 병적 집착은 어디에서 유래할까? 아무튼 "작가의 손"에 대한 이 집착은 개념미술과는 아무 관계가 없는 것이다. 그 창시자들이 개념미술을 어떻게 정의했는지 살펴보자. 먼저 '개념미술'이라는 말을 처음 사용한 헨리 플린트.

개념미술은 무엇보다 개념을 재료로 하는 미술이다. 음악이 소리를 재료로 하듯이 말이다. 개념들은 언어와 밀접한 관계가 있으므로 개념미술은 언어를 재료로 하는 미술 형식이라 할 수 있다.[17]

개념을 재료로 하기에 개념미술은 그 존립이 굳이 물리적 실행에 의존하지 않는다. 그것은 실행될 수도 있지만, 실행이 안 된 채로 머물 수도 있다. 이어서 솔 르윗의 개념미술 창립 문서라 할 수 있는 〈개념미술에 관한 패러그래프〉에서 인용하자.

개념적 미술에서는 생각이나 개념이 작품의 제일 중요한 측면이 된다. 작가가 개념적 형식의 예술을 사용한다는 것은, 모든 계획과 결정이 미리 이루어지며 실행은 요식행위perfunctory affair에 불과하다는 뜻이다. 생각이 예술을 만드는 기계가 된다.[18]

중요한 것은 생각이나 개념이고 물리적 실행은 "요식행위"일 뿐이다. 즉 예술을 만드는 기계는 "작가의 손"이 아니라 '작가의 생각'이다. 하지만 개념미술의 아버지들의 진술도 아마 임근준과 오경미의 고집을 꺾지는 못할 것이다. 에스파냐 보틴 재단에서 2015년 솔 르윗 회고전을 열었다. 거기에는 "최종적으로 통제할 수 있는 작가가 부재"했다. 왜? 그는 이미 사망했기 때문이다. 그렇다고 "해당 작품과 전시를 그에게 귀속된다고 보기 어렵다"라고 말하는 이는 아무도 없다. 그의 완전한 부재 속에 실행됐어도 2015년의 〈월

드로잉〉은 르윗의 원작이다. 재단 측의 전시 설명이다.

> "미술은 물건object이기 이전에 관념idea이며, 잘 구상된 관념은 작품의 예술적
> 품질의 변화 없이 제3자에 의해 실행될 수 있다"라는 개념에 입각해 예술적
> 탐색을 할 때, 〈월 드로잉〉은 아마 솔 르윗이 상상할 수 있는 최고로 적절한
> 형식이었을 것이다. 개념을 실행과 분리시킨다는 이 관념은 음악·연극·건축의
> 영역에서는 지배적이나, 첫 〈월 드로잉〉이 설치될 때만 해도 **작품 유효성의**
> **핵심 요소로서 예술가의 손을 제거**한다는 생각은 꽤 혁명적으로 보였다.[19]

즉 "개념과 실행을 분리"시키는 것이 이제는 새삼스러울 것 없는 일반적
관행이나, 〈월 드로잉〉이 처음 나왔을 때만 해도 "작품 유효성의 핵심
요소로서 예술가의 손을 제거"하는 것이 "꽤 혁명적" 기획이었다는 것이다.
하지만 임근준과 오경미는 르윗이 미술에 일으킨 이 "혁명"을 애써 진압하고
왕정을 복고하듯 혁명이 제거한 "예술가의 손"을 다시 모셔오려 한다. 그것도
공화정(개념미술)의 이름으로. 황당하지 않은가? '친필'autograph에 대한 이
구제불능의 욕망. 이는 그들이 여전히 베냐민이 말한 "예술에 대한 속물적
관념"에 완전히 사로잡혀 있음을 보여준다.

저자의 두 유형

뒤샹에서 미니멀리즘과 개념미술에 이르는 과정은 미술에서 '저자성'에
대한 인식이 변하는 과정이기도 했다. 찰스 해리슨에 따르면 저자성은
두 종류로 나뉜다. ①철자적 진품성orthographic authenticity과 ②실존적
진품성existential authenticity이 그것이다.[20] 가령 서예 작품의 저자는 물리적
'필체'를 통해 판명된다. 이것이 철자적·친필적 진품성이다. 반면, 소설의
저자는 철자가 아니라 비물리적 '문체'로 판명된다. 이를 실존적 진품성이라
부른다. 현대미술의 개념적 혁명이란 결국 저자성의 기준이 철자적 진품성에서
실존적 진품성으로 바뀌는 과정이었던 것이다.

임근준과 오경미는 작품의 본질을 조형이나 표현과 같은 '가시적' 특성으로
보고, 창작의 본질을 관념의 '물질적' 실현에서 찾으며, 실행 과정에서 저자의
'물리적' 현존을 강조한다. 19세기의 관념에 사로잡혀 저자성의 기준을
여전히 친필적·철자적 진품성에 묶어두는 셈이다. 이들이 아직도 갖고 있는
그 낡은 관념을 깨뜨린 것이 바로 뒤샹이다. 뒤샹은 망막에 아첨하는 미술을
거부함으로써 화가의 상을 물리적 오브제의 제작자에서 비물리적 개념의
구상자로 바꾸어놓았다. 문학적 유형의 저자성을 수용한 것이다. 그 결과
미술은 문학에 가까워진다. 뒤샹의 말이다.

다다는 회화의 물리적physical 측면에 대한 극단적 항거이자 일종의 형이상학적
태도였다. 다다는 내밀하게 그리고 의식적으로 문학에 관계했다.[21]

저자의 관념이 바뀌면 화가와 조수의 관계는 점차 문인과 인쇄공의
관계에 접근해간다. 그에 따라 당연히 창작의 관념도 달라진다. 다다이스트 장
아르프Jean Arp,1886-1966는 〈다다 연감〉(1920)에 가명으로 이렇게 썼다.

　　원칙적으로 그림 그리기와 손수건 다리기 사이의 구별은 행해지지 않았다.
　　회화는 기능적 임무로 간주되었고, 예를 들어 전화로 지시를 내리는 식으로 제
　　작품을 목수에게 주문하는 이가 좋은 화가로 인정받았다.[22]

　　그로부터 2년 후인 1922년 모호이너지는 실제로 간판 제작소에 그림을
주문 제작했다. 그림을 받은 후 그는 굳이 갈 것 없이 그냥 "전화로만 해도 될
뻔했다"라고 말했다. 그렇게 제작된 세 점의 에나멜 그림은 그 일을 계기로
'전화회화'라 불리게 된다. 글자 그대로 전화로 작품을 주문한 최초의 작가는
토니 스미스였다. 앞에서 얘기한 것처럼 그는 예비 스케치도 없이 그냥
수화기를 집어 들고 작품을 주문했다. 모호이너지와 토니 스미스의 중간에
언급해야 할 또 하나의 에피소드가 있다. 그 일화의 주인공은 임근준이 회화적
회화의 대표로 꼽았던 피카소다.
　　프랑수아즈 질로Françoise Gilot가 들려주는 이야기다. 그는 피카소의
조카로, 그 자신이 화가로 활동하고 있었다. 1948년 어느 날 피카소는
그림을 그리다가 질로에게 그때까지 자기가 그린 그림을 그대로 베껴 그리게
했다. 하나의 그림을 두 버전으로 완성하고 싶었기 때문이다. 그것이 오늘날
〈부엌〉(1948)이라 알려진 작품인데, 그중 하나는 모노크롬하게 느껴지고, 다른

하나는 비교적 풍부한 색감을 보여준다. 그 후로도 이런 일은 종종 있었다고 한다. 질로는 이것이 "피카소가 좋아하던 격언을 실증한 예"라고 말한다. 그 격언이란 이런 거였다.

> 내가 내 캔버스 중 하나를 뉴욕으로 보내고 전보를 치면, 그 어떤 페인트공도 그것을 적절히 그려낼 수 있어야 해. 회화란 간판이야. 일방통행로를 표시하는 간판과 똑같아.[23]

피카소는 아우라를 스스로 걷어낸다. 임근준이 "거침없는 창조적 붓질"이라 찬양한 필법을, 그는 간단히 뉴욕 간판공의 그것과 동일시한다. 앞에서 장 아르프가 "그림 그리기와 손수건 다리기"를 동일시한 것을 생각해보라. 이는 부르주아 교양층의 속물적 관념에 맞서 '저자'의 개념을 "기능적"인 것으로 바꿔놓으려는 몸짓이라 할 수 있다. 뒤샹과 더불어 이렇게 20세기 미술에는 저자성의 관념에 혁명적 변화가 일어난다. 저자의 개념이 "신분적인 것에서 기능적인 것으로"(베냐민), 저자성의 기준이 "친필적 진품성에서 실존적 진품성으로"(해리슨) 바뀌는 것이다.

그런데 임근준과 오경미는 뒤샹이 쫓아낸 '작가의 손'을 뒷문으로 다시 들인다. 여전히 19세기 관념에 사로잡혀 그들의 작품의 물질적 실현, 제작의 물리적 실행, 저자의 신체적 현존을 강조한다. 문제는 이들이 과거로 "퇴행"하며 개념미술(과 미니멀리즘)을 함께 데려갔다는 것이다. 그 결과 물질적 실현, 물리적 실행, 신체적 현존 등이 느닷없이 개념미술과 미니멀리즘의

본질로 선언된다. 개념미술(과 미니멀리즘)이 쫓아내려 한 것을 졸지에
그것의 본질로 둔갑시킨 것이다. 이렇게 개념미술(과 미니멀리즘)을 "오역"해
"통속화"해놓고, 오경미는 버젓이 말한다.

> 개념미술은 실행과 제작을 분리하는 것이라는 진중권의 주장과 관행이 한국
> 미술계의 문화라는 반이정의 주장으로 개념미술은 오역되고 통속화되었다.
> 오역과 통속화로 개념미술의 개념은 "시장에서 작품을 관철"시키기 위한
> 수단으로 활용되었다. 개념에 대한 내적 성찰과 대상화를 통해 끊임없이
> 중심을 해체[하]고자 한, 개념미술의 개념의 급진적인 개념화는 사라지고
> 조영남을 위한 면죄부로 소비되었다. 미술계가 이 사건을 접하면서 우려를
> 표명한 것은 진중권과 반이정이 조영남에게 면죄부를 주는 근거로 제시했기
> 때문이다.[24]

개념미술의 본질이 개념과 실행의 분리에 있다는 것은 "진중권의 주장"이
아니라, 오경미만 빼고 모두가 아는 상식이다. 한때 "꽤 혁명적"이었던 그
관행이 오늘날 그리 새삼스러울 것 없는 미술계의 문화가 되었다는 것 역시
"반이정의 주장"이 아니라, 오경미만 빼고 모두가 가진 인식이다. 뒤샹이
도입한 새로운 저자성은 미니멀리즘·개념미술·팝아트를 거치면서 오늘날에는
아예 미술의 DNA가 되다시피 했다. 하지만 여전히 친필적 저자성에 집착하는
것으로 보아, 오경미는 개념혁명과 개념미술의 급진성이 어디에 있는지 전혀
이해하지 못한 것으로 보인다.

그래도 개념미술이 "급진적"이라는 말은 어디서 주워들었는지 "개념에
대한 내적 성찰과 대상화를 통해 끊임없이 중심을 해체하고자 한, 개념미술
개념의 급진적인 개념화"를 운운한다. 문제는 그 급진성이 실은 자기를
겨냥한다는 점을 전혀 모르고 있다는 데에 있다. 아직도 개념과 물리적 실행은
분리된 적이 없으며 분리되어서도 안 된다고 우기는 이들이 남아 있다는
사실 자체가 한때 "꽤 혁명적"이었던 개념미술의 급진성을 보여준다. 슬픈
것은, 이제는 별로 새삼스러울 것도 없는 이 관념이 이들의 낙후성 덕분에 이
나라에서는 아직까지 그 급진성을 잃지 않았다는 것이다.

오경미도 개념미술이 "급진적"이라는 것은 안다. 그것만 안다. 그게 "왜"
급진적인지는 모른다. 그걸 알았다면 뒤샹의 기획을 거꾸로 뒤집어 작품을
'개념적인' 것에서 '망막적인' 것으로, 작가를 실존적existential 저자에서
친필적autographic 저자로 되돌리지는 못했을 것이다. 오경미는 "개념미술의
개념을 혁신성, 창조성, 급진성, 진보성으로 정의"한다. 하지만 개념혁명의
의미 자체를 모르니 그게 왜 혁신적이고, 왜 창조적이며, 왜 급진적이고, 왜
진보적인지는 이해하지 못한다. 그저 그것은 너무 고상하여 조영남 따위가 넘볼
수 있는 게 아니라는 변죽만 울릴 뿐이다.

"혁신성, 창조성, 급진성, 진보성"이라는 표현은 개념미술에 대해 우리에게
아무것도 알려주지 않는다. 그것들은 기술적 술어가 아니라 한갓 평가적
술어에 불과하기 때문이다. 가령 '개념과 실행의 분리'라는 말은 기술적
술어로, 개념미술의 특성에 관해 뭔가 알려준다. 반면 '혁신적·창조적·급진적
·진보적'이라는 말은 아무것도 알려주는 게 없다. 그 표현들은 평가적 술어로,

꼭 개념미술만이 아니라 다른 모든 유파에도 적용될 수 있기 때문이다. 그런데
"혁신성, 창조성, 급진성, 진보성"… 어디서 많이 본 듯하지 않은가? 그렇다.
바로 베냐민이 아우라적 지각의 특성으로 들었던 "창조성, 독창성, 영원성,
비의성"의 변형이다.

　임근준처럼 오경미 역시 첫 단추부터 잘못 끼웠다. 그 역시 임근준처럼
르윗이 "아이디어와 실행을 분리하지 않았다"[25]라고 강변한다. 그래야
남의 재능을 훔친 조영남을 비난할 수 있기 때문이다. 그런데 정말 르윗이
"아이디어와 실행을 분리하지 않"았을까? 위에 인용한 2015년 전시회의
설명으로 돌아가보자.

　개념을 실행과 분리한다는 이 관념은 음악·연극·건축의 영역에서는
　지배적이나, 첫 〈월 드로잉〉이 설치될 때만 해도 작품 유효성의 핵심 요소로서
　예술가의 손을 제거한다는 생각은 꽤 혁명적으로 보였다.

　〈월 드로잉〉의 핵심이 "개념과 실행을 분리한다는 이 관념"에 있다는
것이다. 그런데 오경미는 누구나 인정하는 이 사실을 아예 부정한다. 위의
인용에서 주목할 게 하나 더 있다. 개념과 실행의 분리란 곧 "작품 유효성의
핵심 요소로서 예술가의 손을 제거"하는 것을 의미한다는 점이다. 다시 말해
개념과 실행의 분리를 통해 저자성의 새로운 유형, 즉 친필적 저자가 아닌
실존적 저자가 탄생했다는 것이다.

　개념혁명과 개념미술의 급진성·진보성·혁신성은 여기에 있다. 그런데

'개념과 실행의 분리' 자체를 아예 인정하지 않으니 당연히 본질을 놓칠 수밖에. 그래서 개념미술이 뭔지 이해도 하지 못한 채 "혁신성, 창조성, 급진성, 진보성" 운운하며 찬양만 하는 것이다. 이미 80년이 흘렀건만 그 옛날 베냐민이 "예술에 대한 속물적 관념"이라 비웃었던 그 관념에서 아직 헤어나지 못한 것이다. 아우라를 파괴한 개념미술이 졸지에 제가 걷어낸 아우라를 다시 뒤집어썼으니 얼마나 황당한가. 개념미술을 통째로 "오역"하여 그것을 값싸게 "통속화"한 것은 오경미 자신이다.

사진이 예술이 되기를 포기하고 기술이려 할 때 현대적 의미의 예술이 된다는 베냐민의 역설이 여기에도 적용된다. 현대의 거장들은 스스로 아우라를 걷어냈다. "원칙적으로 그림 그리기와 손수건 다리기 사이의 구별은 행해지지 않았다."(장 아르프) "회화란 간판이야. 일방통행로를 표시하는 간판과 똑같아."(파블로 피카소) "사람들은 왜 화가들이 특별하다고 생각하지? 그냥 또 다른 직업일 뿐인데." "더 많은 사람들이 실크스크린을 해서 내 그림이 내 것인지 아니면 다른 이의 것인지 알 수 없게 된다면 아주 멋질 것이다."(앤디 워홀). 그런데 대한민국의 화백님들,

> 창작이란 예술가의 미적 체험을 독창적으로 처음 만드는 활동, 또는 그 예술 작품을 뜻합니다. 즉 창작자의 가장 높은 가치는 남의 손을 빌리지 않는 개성과 독창성에 있습니다. 회화의 표현 수단으로는 작가의 붓터치, 즉 독자적 화풍으로 주제인 스토리나 대상을 표현하여 보여지는 실체가 예술가의 자신의 혼에 해당합니다. — 대한민국 범 미술단체연합 협회 11개 단체의 고소장[26]

"개성", "독창성", "독자성", "창작자", "높은 가치", "붓터치", "혼"… 난리가 났다. 아무튼 이분들의 광휘 앞에선 아르프와 피카소와 워홀이 다 초라해 보일 정도다. 굉장한 작업들을 하시나 보다. 목하 시스티나 성당 벽화라도 그려지는 모양이다.

13

워홀의 신화
환상 속 워홀과
현실 속 워홀

조영남에 대해서는 '편견'을 가진 이들이 워홀에 대해서는 '환상'을 품는다. 사실 워홀이 서명 외에 제작의 전 과정을 조수에게 맡겼다거나, 그들에게 "노예노동"을 시키면서 저임금을 주었다거나, 조수가 그린 그림을 친작으로 속였다는 것쯤은 간단한 검색으로도 알아낼 수 있다. 학자가 학회에 발표할 글을 작성하며 기초적인 사실조차 확인하지 않았다는 것은 어이가 없는 일이다. 그들의 머릿속에서 현실의 워홀은 존재하지 않는다.

◆

앞에서 살펴본 것처럼 비판자들은 내가 조영남의 작업을 '개념미술'로 규정했다고 생각한다. 하지만 그들의 주장은 결코 인용으로 뒷받침되지 못할 것이다. 왜? 애초에 내가 그런 말을 한 적이 없기 때문이다. 조영남의 작업은 팝아트에 속한다. 20세기 미술은 어차피 개념성을 띠기에 팝아트 역시 넓은 의미에서 '개념적'이다. 하지만 비판자들은 조영남의 작업이 '개념성'을 갖는다는 것을 인정하지 않는다. 그의 작업을 회화적 회화로 만들어야 그의 제작방식을 '사기'로 규정할 수 있기 때문이다. 조영남의 작업이 개념미술도 팝아트도 아님을 보여주기 위해 그들은 솔 르윗과 워홀을 소환해 그와 대비시키곤 한다. 오경미의 말이다.

> 조영남 작품의 개념을 논할 때 진중권은 화투라는 컨셉(아이디어, 개념)이
> 중요하고 이를 조영남이 시장에 관철시켰다고 주장하지만 그가 화투를 왜
> 작품화하려 했는지는 부연하지 않는다.[1]

조영남을 개념미술가로 규정해놓고 정작 그의 '개념'이 뭔지는 설명하지 않는다는 타박이다. 그 설명을 왜 나한테 구하는지 모르겠다. 그것은 작가에게 물을 일이다. 작가가 화투를 그리는 이유는 간단한 인터넷 검색만으로도 금방 알 수 있다. 물론 조영남의 '개념'이 무엇인지 궁금해서 하는 얘기 같지는 않다. 그보다는 차라리 그의 작품에 무슨 '개념'씩이나 있느냐는 항변에 가깝다.

핸드메이드−레디메이드

조영남은 "화투를 왜 작품화"하려 했을까? 찾아보니 그는 "아무도 그리지 않는 그림을 그린다는 독특함, 미술의 독특함과 특이성을 표현하기 위해 화투를 선택"했다고 한다. 개인전 오프닝 강연에서 그는 이렇게 말했다. "왜 화투를 그렸느냐? 화투 안에 그림이 있다는 것을 지금은 생각하지만, 실제로 사람들은 그 안에 무슨 그림이 있는지 의식도 못하고 쳐요."[2] 한마디로 자기 그림이 사람들이 일상에서 흔히 접하면서도 의식하지 못했던 화투의 조형성에 주목하게 만든다는 것이다. 이것이 그의 "컨셉"이고, 이를 그는 미술시장에 브랜드로 관철해냈다. 뭐가 더 필요한가?

조영남은 재스퍼 존스를 흉내 내 태극기를 그리는 김민기를 보고 화투를 그리기 시작했다고 한다.[3] 널리 알려진 것처럼 존스나 라우션버그 같은 초기의 팝아티스트들은 작품을 손으로 직접 제작했다(워홀도 사진을 밑그림으로 쓰기 전에는 손으로 이미지를 트레이싱했다). '핸드메이드−레디메이드'인 셈이다. 이로 인해 그들의 작품은 이중성을 갖게 된다. 예를 들어 재스퍼 존스의 〈깃발〉은 팝아트에 속함에도 거친 회화적 터치를 보여준다. 그림 7-21 조영남은 바로 이 단계에서 팝아트를 수용했다. 그래서 조수를 통한 제작·복제도 레디메이드가 아닌 핸드메이드로 이루어진 것이다.

초기 단계에서 팝아트는 레디메이드를 '제재'로 취할 뿐 '제작'은 여전히 핸드메이드에 머물렀다(워홀은 곧 그 어색함을 깨닫고 레디메이드를 제작에까지 적용하기 시작한다). 조영남은 어느 인터뷰에서 "재스퍼 존스, 라우션버그

등의 미술가들로부터 많은 영향을 받았다"[4]라고 밝힌 바 있다. 팝아트를
그 초기 단계에서 수용했기 때문에 그의 작업 역시 레디메이드이자 동시에
핸드메이드의 성격을 띤다. 이 이중성은 당연히 작품의 성격을 둘러싼
논란으로 이어진다. 레디메이드 제재에 주목하면 팝아트로 보이고, 핸드메이드
제작에 주목하면 관습적 회화로 보이기 때문이다.

　박영택 교수는 팝아트의 본질이 독창성의 신화를 깨기 위해 "손으로 하지
않고 실크스크린이나 사진 (…) 기성품을 차용"하는 데에 있다고 본다. 따라서
조영남의 작업은 "팝아트와는 아무 관련이 없"다고 말한다.[5] 그는 조영남의
그림을 "회화"로 규정하며 "아이디어나 개념이 정확하게 물질화되어서 나오는
것까지가 회화"라고 덧붙인다. 화투그림은 "회화"이므로 "물질화"를 맡은 송 씨가
그것의 진짜 작가라는 것이다. 그의 주장대로라면 손으로 그림을 그린 재스퍼
존스는 팝아티스트가 아닐 게다. 그리고 조영남도 실은 "기성품을 차용"했다.
화투로 화면에 콜라주를 했으니까.

　한편, 임근준의 견해에는 어딘지 속물적인 데가 있다. 그에 따르면
화투그림은 원래 팝아트 키치였지만 "전문적 미술교육"을 받은 이의 손길을
거치면서 "관습적인 수준에서 회화적 회화"로 변용變容됐다고 한다. 회화적
회화란 "작가가 결정을 내려야 하는 수많은 '작업 공정'의 순간순간들의 연쇄를
통해 완성"된다. 그래서 "회화의 제작을 맡기면 어쩔 수 없이 협업이 되고
만다"라는 것이다. 이렇게 애써 화투그림을 "회화적 회화"로 만들려 하는 것은
물론 송모 씨를 "수많은 작업 공정의 순간순간들의 연쇄"를 이어나간 작품의
공저자, 혹은 진짜 작가로 만들기 위해서다.

한 가지 확실해 해둘 것이 있다. 즉 화투그림의 핵심은 '터치'가 아니라 '개념'에 있다는 것이다. 거기서 '회화적' 효과는 회화 자체를 위해서가 아니라 그저 고급과 저급의 경계를 지우는 행위의 기호로 소용될 뿐이다. 그것은 '회화라는 고급매체로 화투라는 저급한 물건을 그린다'라고 말하는 빌미일 뿐 그것으로 조영남이 "결정을 내려야 하는 수많은 '작업 공정'의 연쇄"를 거치는 무슨 대단한 회화적 실험을 하는 것은 아니다. "똑같은 그림을 여러 장 그리라고 주문해서 마분지를 대고 대충 그린 적도 있다"라는 송 씨의 증언도 그 작업이 본격회화와 얼마나 거리가 먼지 보여준다.

어쩌면 점당 10만 원 받고 "대충 그린" 그림이 회화니 아니니 따지는 것 자체가 우스운 일인지도 모른다. 그럼에도 불구하고 이 말도 안 되는 논쟁이 제법 진지하고 치열한 양상으로 전개된 데에는 그럴 만한 이유가 있었다. 그의 작품이 "개념미술"[팝아트]인지, "전통적인 회화작품"인지 가리는 일이 왜 중요한지 오경미가 친히 알려준다. 그런데 그 이유란 것이 다소 살벌하다.

> 이 사건에 대한 법정 공방의 쟁점은 조영남의 작품이 그에게 귀속되는가의 여부였다. 작품이 조영남에게 귀속 된다면 조영남은 사기 혐의를 벗을 수 있지만 그 반대라면 조영남은 사기 혐의를 벗을 수 없다.[6]

화투그림이 콘셉트를 중시하는 개념적 작업[팝아트]이라면 작품은 콘셉트를 제공한 조영남에게 귀속되고 그는 사기 혐의를 벗게 된다. 반면 "회화적 회화"라면 작품은 회화적 터치를 담당한 송기창에게 귀속되고,

조영남은 사기 혐의를 피할 수 없게 된다. 한 사람의 인생을 판돈으로 건 이 데스게임의 결정적 쟁점은 "조수가 조영남의 작품을 제작했다는 사실에 대한 미술사적 맥락의 정당화 여부"였다고 한다. 즉, "조수의 개입이 불필요"하거나 조수 사용에 "납득할 만한 이유"가 없었다면, 조영남의 "사기 혐의"가 인정된다는 것이다. 오경미는 이렇게 판단한다.

> 워홀의 경우… 조수에게 작품을 대리하는 것 역시 작품의 '개념'과 밀접하게 관련되어 있다…. 그렇다면 조영남의 경우 역시 '조수에게 화투를 그리도록 한 것'이 개념미술이 될 수 있어야 하는데, 그러기 위해서는 화투를 그린 이유와 조수 고용의 연관성이 해결되어야 한다. 그러나 이에 대한 납득할 만한 설명은 이루어지지 않았다.[7]

"납득할 만한 설명"이 없으니 창작의 정당한 방법이 아니라 타인의 재능을 편취하는 사기였다는 거다. 황당한 얘기다. 화투 그리는 데는 왜 조수를 쓰면 안 되나? "조수 고용"과 "화투를 그린 이유" 사이에 왜 "연관성"이 있어야 하나? 조수를 사용하는 데에 굳이 "미술사적 맥락의 정당화"가 필요한 것은 아니다. 왜? 그 맥락의 정당화는 이미 100년 전에 뒤샹이, 그리고 늦어도 60년 전에 워홀이 끝냈기 때문이다. 그 덕에 오늘날 작가들은 정당화의 수고 없이 조수를 쓸 수 있다. 이미 100년 전, 60년 전에 끝낸 일을 뭐 하러 반복하는가? 어느 작가가 포인트를 잘 짚었다.

작품을 공장에서 찍어내는 행위가 앤디 워홀에게는 매우 중요한 개념적
핵심이었다. 그러나 데미안 허스트가 이런 생산방식을 고집하는 이유는 그것이
딱히 본인 작품의 개념적 핵심이기 때문은 아닌 듯하다. 그것이 오늘날의
현대미술에서 작가가 선택할 수 있는 다양한 생산방식 중 하나가 돼버렸기
때문이다. 그는 그저 여러 방법 중 하나를 선택한 것이다.[8]

물론 창작에도 법칙 내지 규칙 비슷한 것이 있다. 예를 들어 베토벤은
마지막 현악4중주(op. 135)의 악보에 "Muß es sein?"(꼭 그래야 하는가?)이라
적고는 "Es muß sein!"(꼭 그래야 한다)이라 대답했다. 콘라드 피들러는 이런
것을 "내적 필연성"innere Notwendigkeit이라 불렀다. 이와 비슷하게 장르마다
거기에 어울리는 작업의 방식이 따로 있다고는 할 수 있다. 그리고 그것을
창작의 과정에 모종의 지침으로 적용할 수도 있을 게다. 비판자들의 생각도
대체로 그런 것으로 보인다.

내가 만난 어떤 작가들과 평론가들은 회화는 설치미술 및 미디어아트와 달리
작가의 신체를 매개로 한 붓질과 그 붓질에 의해 개성적으로 체현된 작가의
생각 혹은 감정이 중요하기 때문에, 붓질이 강조된 조영남 화투그림이 그런
식으로 제작된 것은 상당히 문제 있다고 말했다.[9]

하지만 미의 규칙은 매우 느슨하여 수많은 예외를 허용하기 마련이다.
가령 재스퍼 존스, 외르크 임멘도르프, 데이미언 허스트 등은 "붓질이 강조된"

그림까지 조수에게 맡겼다. 하지만 누구도 그들의 작업에 "상당히 문제

있다"라고는 하지 않는다. 미적 규칙의 구속력은 절대적인 것이 아니다. 그것이

미학의 상식이다. 하지만 조영남의 비판자들은 자기들이 임의로 만든 규칙에

거의 자연법칙에 준하는 필연성, 도덕법에 준하는 보편성, 심지어 형사법에

준하는 강제성을 부여한다. 이범헌 한국미술협회장의 말이다.

> "작가의 아이덴티티는 아이디어에 있기 때문에 제작은 (조수가) 대신하고
>
> (작가는) 사인만 하면 된다는 논리를 (조영남 씨 사건에) 적용해서는 안 됩니다.
>
> 조영남 씨의 작품은 대부분 소품小品입니다. 기술이나 인력이 특별하게
>
> 요구되는 작품이 아니라는 얘기입니다. 즉 대신 제작해주어야 할 만한 가치와
>
> 명분이 없다는 거지요."[10]

이들은 자신들의 준칙을 누구나 지켜야 할 절대법칙으로 강요한다.

17세기 절대왕정의 아카데미에서도 이러지는 않았다. 대체 '소품'이라고 조수를

못 쓸 이유가 어디에 있는가? 소품도 대량생산을 하려면 조수의 손이 필요하다.

그냥 시간이 없다는 것만으로도 조수 사용의 "가치"나 "명분"은 충분히

확보된다. 게다가 조수 사용의 "가치"나 "명분"의 판단은 조수를 사용할 사람이

내리는 것이지, 그 판단을 왜 남들이 대신 내려주려 하는가? 자신들의 규칙을

강요하는 그들의 주장은 논리의 연쇄적 비약으로 이루어져 있다. 예를 들어,

①회화에는 자주 사용되지 않는다.

②회화에는 전혀 사용되지 않는다.

③회화에는 절대 사용하면 안 된다.

④회화에 사용하면 법으로 처벌받는다.

이 네 문장은 논리적으로 서로 독립적이다. 즉, 대리작가가 '자주' 사용되지 않는다고 '전혀' 사용되지 않는 것은 아니고, 전혀 사용되지 않는다고 사용하면 안 된다는 법은 없으며, 설사 금기를 깨고 사용하더라도 처벌받을 일은 아니다. 하지만 조영남의 비판자들은 ①에서 바로 ④로 비약한다. 그로써 그들이 임의로 설정한 미의 규칙은 졸지에 강력한 구속력을 가진 형법 규정으로 바뀐다. 판결은 신속히 내려졌다. "조영남은 사기 혐의를 벗을 수 없다." 실제로도 일이 그렇게 진행됐다. 2017년 10월 18일 서울중앙지법은 조영남에게 징역 8월 집행유예 2년을 선고했다.

워홀의 신화

2016년 한국문화예술법학회에서 이 주제로 학술대회를 열었다. 그 자리에서 대구가톨릭대 조수정 교수는 "조영남을 예술가라 부르는 것에 껄끄러움을 느끼는 이유는 무엇인가?"를 물으면서, 조영남을 비판하기 위해 역시 워홀을 소환한다. '예술가'인 척하는 조영남이 예술가가 아닌 것은 "사회적 계약, 즉 사회공동체 구성원들 간의 합의, 믿음과 신의를 무시하고 파괴했기

때문"이다. 반면 '사기꾼'을 자처한 워홀을 예술가라 부르는 것은 "그의 작품과 제작 활동이 사회적 계약에 기반을 두었기 때문"이란다. 조수정에 따르면 그 "계약"은 크게 네 가지로 이루어진다.

> 첫째, 적어도 작품 구상을 작가가 해야 하고, 둘째, 조수의 협력이 필요한 경우 작가는 조수와 계약을 맺어야 하며, 셋째, 작품을 거래시장에 내놓을 때는 작가가 조수의 도움을 빌려 작품을 완성했다면 이를 밝혀야 하고, 넷째, 작가의 스타일 혹은 작품의 예술성과 관련해 그림이 혹은 작가의 활동이 새로운 발상으로서 예술 발전에 어떠한 기여를 했는가를 물어야 한다는 것이다.[11]

이 예술계약설은 너무나 독창적인 학설이라서 아마 아무도 수용하지 않을 것이다. 아무튼 워홀은 계약의 이 네 조건을 모두 만족시켰기에 '예술가'라 불려 마땅하나, 조영남은 이 넷 중에서 하나도 지키지 않았다고 한다. 즉,

> "자신의 작품을 구상하지 않았고, 스스로 제작하지 않았으며, 그 작품을 만든 조수와 정당한 계약을 맺지도 않았다. 결국 그는 타인의 작품을 자신의 것으로 속여 판매했으나 이를 구입한 사람들에게는 이에 관한 정보가 전혀 제공되지 않았다. 또한 그의 그림들이 예술사의 흐름에 어떠한 의미를 남긴 것도 아니었다."[12]

그래서 조영남을 예술가로 부르는 것이 껄끄럽게 느껴진다는 것이다.

그렇다면 조수정이 제시하는 이 네 가지 기준으로 워홀의 방식과 조영남의
방식을 성공적으로 구별할 수 있을까? 결론부터 미리 말하자면, 결코 그렇지
않다.

먼저 앞의 세 조건은 워홀과 조영남을 차별화하지 못한다. 사람들이
그에게 뒤집어씌운 무성한 아우라만 걷어내면 사실 워홀의 작업방식은
①작품의 구상, ②조수와의 계약, ③구입자를 위한 정보 제공의 세 측면에서
조영남과 크게 다르지 않았기 때문이다. 결국 남는 것은 네 번째인데, 이 마지막
조건은 조영남과 한국의 다른 화가들을 구별하지 못한다. "새로운 발상으로서
예술 발전에 어떠한 기여를 했는가?"라는 물음에 당당히 대답할 작가가 과연
몇이나 될까? 설사 그렇게 대답하더라도 그것을 남들이 인정해주느냐는 다른
문제다. 이제 조건들을 하나씩 살펴보자.

첫째, "작품의 구상을 작가가 해야" 한다는 조건. 이는 워홀과 조영남을
구별하지 못한다. 조영남도 작품의 구상은 자신이 하고 실행만 조수에게 맡겼기
때문이다. 예외적으로 송 씨가 "구성하고 조영남 작가가 확인한 그림"[13]이
있다 해도 그 구성을 확인하고 승인한 것은 조영남이다. 그렇다면 그것은
조영남의 구상인 것이다. 반면 워홀은 종종 구상까지도 조수에게 맡기곤 했다.
굳이 비교하자면 차라리 조영남 쪽이 워홀보다 작품의 제작과 실행에 더 많이
관여했다. 오랜 기간 동안 워홀의 조수로 일했던 조지 콘도의 말이다.

나는 워홀의 팩토리에서 9개월 동안 일했다. 일은 믿을 수 없을 정도로 고됐다.
(…) 그것은 노예노동이었다. 우리는 엄청난 압박을 받으며 맡은 일을 정확히

실행해야 했다. 꼭대기의 그는 팩토리에 나타난 적이 없었다. 그는 18번가의 자기 사무실에 있었고, 우리는 트리베카의 두안 스트리트에서 프린팅을 하고 있었다. 실크스크린 기계 옆에는 전화가 놓여 있었다. 벨이 울리면 보통 루퍼트가 수화기를 들고 듣고 나서는 이와 같은 말들을 하곤 했다. "앤디가 전화를 했는데, 색깔을 보라에서 검정으로 바꿔달래." 그러면 우리는 달려가 전체 프린트를 교체해서 300점으로 이뤄진 완전히 새로운 연작을 만들곤 했다. 그리고 조수는 예닐곱 명밖에 없었다. 내가 거기에 있는 아홉 달 동안 아마 5000점가량 제작했을 것이다.[14]

워홀은 제작 현장에 나타난 적이 없다. 그는 밑그림만 제공하고 실행은 전적으로 조수들에게 맡겼다. 그의 조수 로니 커트론은 "그에게는 '당신이 알아서 하라'라고 내버려두는 재주가 있었다"[15]라고 말한다. 심지어 "전적으로 타인이 제작한 작품에 사인만 한 경우"[16]도 있었고, 아예 사인조차 안 한 경우도 많았다. 이미 1950년대부터 그는 조수에게 사인을 대행시켰다. 그 시기의 작품 중에는 심지어 그의 어머니가 서명한 것도 있다. 몇 차례 워홀 전시회를 기획한 바 있는 샘 그린은 이렇게 술회한다. "서명은 내가 하곤 했다. 그는 작품을 팔 때에만 저자성에 신경 썼다."[17]

둘째, "작가는 조수와 계약을 맺어야 한다"라는 조건. 이 역시 워홀과 조영남을 구별하지 못한다. 조영남도 송기창과 작품 한 점당 10만 원에 계약을 했다. 근로기준법에 따르면 구두로 한 근로계약도 법적으로 유효하다. 아마 워홀도 그 많은 조수 모두와 계약서를 작성했을 것 같지는 않다. 그런데도

조수정은 조영남만 "정당한 계약을 맺지 않았다"라고 비난한다. 계약 조건이 터무니없이 부당했다는 뜻일 게다. 그럼 워홀은 어땠을까? "노예노동"이라 할 정도로 고된 일을 하는 이들에게 그는 돈을 "가능한 한 적게" 줬다고 한다.[18] 팩토리의 고용인들은 자신들의 보스를 "스크루지"라 불렀다.

셋째, "작품을 거래시장에 내놓을 때는" 조수를 사용한 사실을 밝혀야 한다는 조건. 이 또한 워홀과 조영남을 구별하는 데에 실패한다. 워홀의 경우 물론 조수를 사용해 작품을 제작한다는 사실을 감추지 않았다. 하지만 그도 잡지 인터뷰와 달리 "작품을 거래시장에 내놓을 때"는 대작 사실을 밝히지 않았다. 대부분의 작품에서 그가 물리적으로 관여한 부분은 사인밖에 없는데, 작품을 팔며 구매자에게 "그 작품에서 내가 한 일이라곤 사인밖에 없다"라고 털어놨을 것 같지는 않다. 심지어 서명조차 조수가 대신해준 작품들도 있는데, 그의 고객들은 과연 그 사실을 알고 샀을까?

워홀은 종종 제 작품의 진품성을 의심하게 만드는 발언을 하여 수집가·큐레이터·딜러의 가슴을 조이곤 했다. "제 조수 제라드 말랑가에게도 질문을 좀 하세요. 내 그림의 대부분을 그린 사람이거든요."[19] 하지만 그런 그도 곤란한 순간에는 친작 여부에 관해 거리낌 없이 거짓말을 했다. 1969년 그는 어느 잡지 인터뷰에서 그동안 자기 작품을 조수 브리지드 포크가 그려왔다고 말한다.

데 안토니오: 그림은 어떻게 그리죠?

워홀: 내 그림 전부 브리지드가 그려요.

데 안토니오: 브리지드가 다 그린다는 게 무슨 뜻이죠?

워홀: 흠, 브리지드가 지난 3년 동안 내 그림을 그려왔어요.[20]

이 대화가 독일의 신문에 인용되자 워홀의 작품을 사 모으던 그곳의
수집가들은 일제히 패닉에 빠졌다. 그 엄청난 금액을 들여서 고작 브리지드
포크라는 여인의 그림을 갖고 싶어할 사람은 아무도 없었기 때문이다. 결국
독일의 수집가들은 워홀 측에 자신들이 산 작품이 누구 것인지 공식적으로
확인해달라고 요청한다. 독일시장을 잃을 수 없었던 워홀은 결국 발언을
공식적으로 철회한다.[21] 실제로는 자기가 그렸고, 그 얘기는 그냥 해본
소리였다는 것이다. 그리하여 그 작품들은 지금까지 '공식적으로는' 워홀의
친작으로 남아 있다. 물론 오늘날 이 말을 곧이곧대로 믿는 사람은 아무도 없다.

이 사건은 워홀이 작품을 판매할 때 고객에게 친작이 아니라고 고지하지
않았음을 보여준다. 심지어 그는 구매자들이 재차 확인을 요청했을 때까지도
사실을 감추고 거짓말을 했다. 이는 흔히들 알고 있는 워홀의 모습과는 너무나
차이가 난다. 그들은 제작을 조수에게 대행시키는 것 자체가 이미 그의 '개념'에
포함되기 때문에, 워홀이 이 사실을 시장에 공공연히 알리고 다녔으며,
매수자들도 그 사실을 아는 상태에서 작품을 구입했을 것이라 굳게 믿는다.
하지만 그것은 비평가들이 사후에 구축한 이론적 이미지일 뿐 아우라를 걷어낸
현실의 워홀은 그렇게 영웅적이지 않았다.

반면, 우리에게 알려진 것과 달리 조영남은 프록시proxy의 사용을 굳이
감추려 하지 않았다. 검찰과 언론에서는 그림을 '직접' 그린다는 그의 2008년

12월의 발언을 근거로 그가 대중을 속였다고 비난했으나, 그가 조수들을
사용하기 시작한 것은 2009년 이후의 일이다. 조수를 기용한 직후인 2009년
9월 24일 그는 어느 방송 프로그램에 대리작가들과 함께 출연한 적이 있다.
거기서 "혼자 그리실 줄 알았는데 다른 분들도 작품을, 손을 대네요?"라는
진행자의 질문에 그는 "칠하는 것은 내가 칠하나 이 아이가 칠하나
똑같잖아"라고 대꾸하며, 작업을 도와주는 두 여성 조수의 존재를 공개했다.

 결국 조수정의 말은 조영남보다 차라리 워홀에게 더 잘 적용되는 셈이다.
즉, 워홀은 "자신의 작품을 구상하지 않았고 스스로 제작하지 않았으며, 그
작품을 만든 조수와 정당한 계약을 맺지도 않았다. 결국 그는 타인의 작품을
자신의 것으로 속여 판매했으나 이를 구입한 사람들에게는 이에 관한 정보가
전혀 제공되지 않았다." 이렇게 "사회적 계약, 즉 사회공동체 구성원들 간의
합의, 믿음과 신의를 무시하고 파괴"했으니 워홀 역시 "사회적으로 지탄"을
받아 마땅하다. 게다가 워홀은 고객을 작위作爲로 속였으니 부작위不作爲로 속인
조영남보다 죄질이 훨씬 더 나쁘다.

 결국 남은 것은 마지막 조건, 즉 "새로운 발상으로서 예술 발전에 어떠한
의미를" 남기며 기여했느냐 하는 것뿐이다. 이 점에서 조영남은 워홀을
따라갈 수가 없다. 하지만 이 조건은 조영남을 워홀과는 구별시키지만, 버젓이
'예술가'를 자처하는 대한민국의 다른 화가들과는 구별해주지 못한다. 워홀만큼
위대하지 못한 게 문제라면 대한민국 화가 거의 100퍼센트가 '예술가'로
불러서는 안 된다. "새로운 발상"으로 예술 발전에 "기여"를 하지 못한 게
문제라면 대한민국 화가의 99.9퍼센트는 예술가의 집합에서 제외될 것이다.

그들의 그림 중에서 "예술사의 흐름에 어떠한 의미를 남긴 것"이 얼마나
되겠는가?

조수정은 조영남을 '예술가'라 부르기를 거부한다. 그 '예술가'가 평가적
의미일까? 아니면 분류적 의미일까? 아마 둘 다일 게다. 즉 그는 조영남이
'좋은' 예술가는커녕 '아예' 예술가가 아니라고 하는 것으로 보인다. 왜 그렇게
생각할까? 그가 미대를 나오지 않았다는 것을 빼고는 딱히 다른 이유가
떠오르지 않는다. 검찰 측 증인으로 나왔던 화가가 법정에서 그를 작가로
인정할 수 없다고 말하던 장면을 나는 지금도 충격으로 기억한다. 대한민국
미술계는 미학적으로는 아직 서얼을 차별하는 조선시대에 살고 있다. 그들에게
작가는 기능이 아니라 여전히 신분이다.

조영남에 대해서는 '편견'을 가진 이들이 워홀에 대해서는 '환상'을 품는다.
사실 워홀이 서명 외에 제작의 전 과정을 조수에게 맡겼다거나, 그들에게
"노예노동"을 시키면서 저임금을 주었다거나, 조수가 그린 그림을 친작으로
속였다는 것쯤은 간단한 검색으로도 알아낼 수 있다. 학자가 학회에 발표할
글을 작성하며 기초적인 사실조차 확인하지 않았다는 것은 참으로 어이가 없는
일이다. 그들의 머릿속에서 현실의 워홀은 존재하지 않는다. 어차피 그들이
가진 것은 현대의 '신화'가 된 워홀의 피상적 이미지이기 때문이다. 하긴, 워홀은
외려 기뻐했을 게다. 그것이 그가 바라던 바였으니까.

워홀의 시대는 끝났다?

　　조영남의 비판자들은 프록시 작가의 사용이 ①그 목적에 관해 미술사적 맥락의 정당화가 있을 때, 그것도 ②엄격히 제한된 조건 아래서만 정당화된다고 주장한다. 즉 "자본주의와 미술계라는 제도에 대한 저항과 비판"이나 "미술의 신화를 해체"한다는 목적이 있을 때, 그것도 오브제의 제작 및 그것을 "전시장에 배치·설치·전시하는 전 과정"에 작가가 관여한다는 조건 아래서만 허용된다는 것이다. 그런데 조영남은 그저 돈을 벌 목적으로 작업의 거의 전부를 떠넘겼으니 정당하지 않다는 것이다. 여기서 그들이 현대미술에서 '개념'의 개념을 물신화物神化한다는 사실이 드러난다.

　　프록시를 사용하는 데에 거창한 이유가 필요한 것은 아니다. 그저 주문이 밀렸다거나 돈이 더 필요하다거나 붓질이 자신보다 낫다는 것만으로도 프록시 사용의 충분한 미학적(?) 사유가 된다. 제프 쿤스, 데이미언 허스트, 무라카미 다카시가 어디 "제도에 대한 저항과 비판"으로 "미술의 신화를 해체"하기 위해 조수를 쓰나? 그들이 조수를 사용한 가장 큰 이유는 그냥 대량생산이다. 나아가 작가가 반드시 실행의 전 과정에 관여해야 하는 것도 아니다. 워홀은 아예 팩토리에 나타나지 않았다. 조수들의 증언에 따르면 쿤스나 허스트도 마찬가지였다고 한다.

　　'저항'이니 '비판'이니 '해체'니 하는 급진적 수사는 우리를 갑자기 혁명적 에너지가 끓어 넘치던 1968년 이전으로 되돌려 보낸다. 21세기 미술을 논하는 맥락에서 갑자기 이 급진적 수사들이 튀어나온 것은, 내가 조영남을

개념미술가로 규정했다는 오경미의 오해에서 비롯된 해프닝이다.

리파드와 부클로는 일찍이 개념미술이 애초의 정치성을 잃어버리고 탈색되어 상품이 되어버릴 가능성을 예견했다. 조영남의 작품을 개념미술로 분류하는 것은 리파드와 부클로의 우려가 현실에서 증명된 사건일 것이다. 개념미술은 실행과 제작을 분리하는 것이라는 진중권의 주장과, 관행이 한국 미술계의 문화라는 반이정의 주장으로 개념미술은 오역되고 통속화되었다. 오역과 통속화로 개념미술의 개념은 "시장에서 작품을 관철"시키기 위한 수단으로 활용되었다.[22]

누구도 조영남의 작품을 개념미술로 분류하지 않았다. 조영남 자신도 제 작업을 그동안 팝아트로 소개해왔다. "제가 하는 미술이 뭐냐구요? 그건 완전 팝아트예요. 앤디 워홀이 하는 것처럼요."[23] 그리고 "시장에 작품을 관철"시키는 것은 지극히 정상적인 팝아트의 전략이다. 개념미술에서라면 미술의 상품화가 "우려"할 일인지도 모른다. 다다에서 유래하는 저항의 흔적으로 개념미술가들은 물리적 실현을 포기하거나 최소화하는 식으로 작품을 일부러 팔리지 않게 하는 경향이 있다. 그러나 팝아트는 다르다. 워홀의 말이다.

비즈니스 예술은 '예술' 이후의 단계다. 사업에 능한 것은 가장 매력적인 예술이다. 히피 시절에는 사람들이 사업이라는 생각을 폄하했다. 그래서 "돈은

나쁘다", "노동은 나쁘다"라고 말하곤 했다. 하지만 돈 버는 것은 예술이고
노동하는 것도 예술이고 좋은 사업은 최고의 예술이다.[24]

　　팝아트에서 "시장에서 작품을 관철"시키는 것은 "최고의 예술"이다.
그러니 조영남이 팝아트를 표방하는 한 그를 향해 "그림을 파는 사업가"라거나
"관행에 따른 손쉬운 돈벌이 수단"이라고 비난해봐야 그에게는 전혀 타격이
되지 않는다. 그리고 개념미술가도 어차피 "시장에서 작품을 관철"시켜야 한다.
제아무리 혁명적인 예술도 자본주의하에서는 어차피 상품으로 팔려야 하기
때문이다. 1964년에 제작된 뒤샹의 변기 복제 여덟 점 중 하나가 1999년
소더비 경매에서 무려 176만 달러에 팔렸다. 이를 부정하는 것은 위선이리라.
그 위선을 깬 것이 바로 워홀이다.

　　위에 인용된 워홀의 말에서 "히피 시절"이라는 말에 주목하자. 그 시절
미국에서는 반전운동의 형태로, 유럽에서는 68학생운동의 형태로 자본주의
체제에 대한 마지막 저항이 벌어지고 있었다. 미술사에서는 후기모더니즘이
마지막 백조의 노래를 부르던 시기에 조응한다. 다다와 역사적 아방가르드의
저항적·전복적 유전자를 물려받은 모더니스트들에게는 "돈이 없으면
불행하다"라고 말하는 워홀의 노골적으로 순응적인 태도가 적이 당혹스러웠을
것이다. 그것이 이른바 '포스트모던'한 태도다. 워홀은 팝아트로 "미술의 신화를
해체"한 모더니즘의 신화를 해체했다.

　　"히피 시절"에 사람들은 "돈은 나쁘다"라고 말했다. 자본주의의
핵심가치를 부정하려 한 것이다. 그 시절 개념미술가들은 일부러 작품을 팔리지

않는 형태로 만들려 했다. 하지만 아무리 위선을 부려도 자본주의하에서 작품은 어차피 상품이 될 수밖에 없다. 그래서 워홀은 돈 버는 것이 예술이라고 말한다. 또 "히피 시절"에는 "노동은 나쁘다"라고들 말했다. 자본주의의 소외된 노동을 비판했다는 것이다. 그 시절에 사람들은 자유로운 예술 활동에서 미래 사회의 해방된 노동의 가능성을 보았다. 하지만 워홀은 거꾸로, 자유로워야 할 예술 활동을 다시 공장노동으로 바꿔놓는다. 그림 13-1

이는 워홀이 모더니즘의 반자본주의 정서나 유토피아 기획과는 다소 거리가 있음을 보여준다. 물론 그의 작업을 스스로 상품이 되는 방식으로 상품화를 비판하고, 스스로 기계가 되는 방식으로 기계화에 저항하는 몸짓으로 해석할 수도 있을 것이다. 실제로 워홀의 작업에는 늘 그런 반어irony가 존재한다. 하지만 적어도 그에게 모더니스트들이 가졌던 그런 진보성을 기대할 수는 없다. 1960년대 이후 산업자본주의는 소비자본주의로 변모하기 시작한다. 워홀은 그런 사회구조적 변동의 문화적 징후였다. 팝아트와 더불어 현대예술을 이끄는 이념도 생산미학에서 소비미학으로 변한다.

조영남의 비판자들은 워홀이 위대한 것만 알지, 왜 위대한지는 모르는 듯하다. 워홀이 제 아이디어의 독창성이나 '과시'하려고 공장제 생산방식을 도입한 것이 아니다. 그는 그것을 미술계에 정상적인 제작의 관행으로 '관철'시키려 했다. 천재는 원래 남들로 하여금 자신을 따라 하게 하는 사람이다. 그런데 비판자들은 "미술사적 맥락의 정당화"가 없다면 누구든 워홀의 방식을 따라 해서는 안 된다고 말한다. '독창성'을 물신화해버린 것이다. 하지만 수많은 이들이 그를 따라 하지 않았다면, 오늘날 워홀은 '독창적' 작가가 아니라

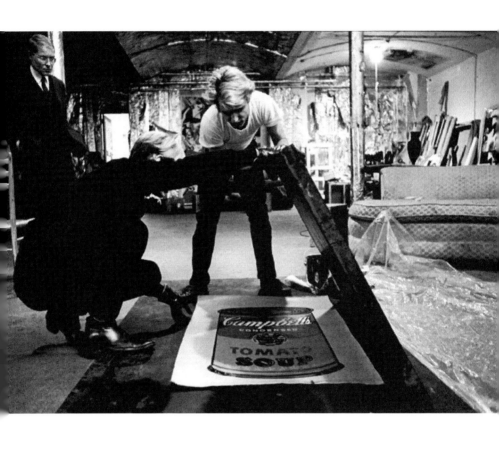

그림 13-1 실크스크린 작업 중인 앤디 워홀.

미술사의 주변적 인물로 전락했을 것이다.

카멜레온이 제 몸에 환경의 색을 입히듯이 위대한 작가들은 제 작업 속에 사회의 구조적 변동을 미메시스(모방)한다. 한 작가의 '독창성'이란 천상의 추상적 실체로 존재하는 것이 아니라, 이런 구체적 사회 상황과의 지시연관reference 속에서 발생하는 것이다. 그런데 이 모든 맥락을 생략하고 오직 워홀의 '독창성'만을 찬양하며, 그를 따라 조수를 쓰려면 "미술사적 맥락의 정당화"를 하란다. 논리적으로 말이 되는가? 이미 '정당'한 창작의 방법으로 정착이 됐는데 왜 다시 '정당화'가 필요한가. 그 정당화의 맥락이란 이제 존재할 수 없다. 왜? 흘러간 시간은 돌아오지 않으니까. 임근준의 말이다.

작업 아이디어를 내는 창의까지도 남에게 아웃소싱하는 실험이 가능하지만, 그건 그 사실을 작업의 주요한 일부로 드러낼 때 비로소 작동하는 메타-게임. 조영남 씨가 그런 거 했어? 언제?

프록시의 사용이 왜 "메타-게임"이어야 하나? "실험"은 아이디어를 자랑하기 위해 하는 것이 아니다. 실험을 통해 그 작동이 입증되고 나면 그것은 누구나 바로 갖다 쓸 수 있는 열린 지식이나 기술이 된다. 그 지식이나 기술을 갖다 쓰려고 매번 똑같은 실험을 반복할 필요는 없다. 조영남의 비판자들은 워홀에게 아우라를 뒤집어씌우기에 여념이 없다. '아우라의 파괴'가 구체적으로 뭘 의미하는지 알 필요도 없다. 그들에게는 그저 그가 아우라를 파괴했다는 사실이 중요할 뿐이다. 작가 김경의 말이다.

'미학 전문'을 자칭하는 평론가 진중권은 '조영남은 사기꾼인가?' 묻는
칼럼에서 '대작은 예술계의 관행'이라며 조영남을 두둔하고 되레 '현대예술'에
'무지'한 대중을 조롱했다. 결코 '현대예술'에 무지하지 않은 나조차 분노심에
몸을 떨었다. 틀렸다. 내가 아는 한 어떤 식으로든 세상의 '관행'에 역행하는
게 예술이다.—뒤샹이든, 워홀이든 모두 그걸 해냈다. 처음으로, 멋지게, 누구도
흉내 낼 수 없는 방법으로—[25]

　　그의 말대로 "어떤 식으로든 세상의 관행에 역행"하는 게 예술이라면,
조영남이야말로 예술가다. 김경 본인을 포함하여 온 "세상"이 다 들고 일어나
그의 방식은 "관행"이 아니라고 길길이 날뛰지 않았던가. 화가들이 단체로 들고
일어나 그가 미술계의 "관행에 역행"했노라고 성명을 내고 심지어 고소까지
하지 않았던가. 조영남이야말로 이 척박한 대한민국 땅에서 "그걸 해냈다.
처음으로, 멋지게, 누구도 흉내 낼 수 없는 방법으로." 다만 본의 아니게.
　　아니면 조영남이 뒤샹과 워홀이 도입한 '관행'에까지 "역행"했어야 한다는
뜻일까? 실제로 "관행에 역행한" 예술가의 예로 김경은 무라카미 다카시와
마우리치오 카텔란Maurizio Cattelan, 1960-을 든다. 그는 무라카미를 "삶과 작품을
일치시키는 진짜 예술가"라 부르고, 카텔란은 아예 "뒤샹과 워홀을 뛰어넘는
최초의 예술가"로 추어올린다(물론 턱도 없는 소리다). "마우리치오 카텔란이라는
작가의 경우는 더 재밌다. 그에겐 스튜디오가 없다. 어시스턴트도 없다."
순진하게도 그는 전시장 벽에 박힌 일련의 말 궁둥이들을 카텔란이 손수
박제했다고 믿는 모양이다. 카텔란 본인의 말이다.

예술가가 재료[물질]를 다룬다는 생각은 뭔가 내가 동의할 수 없는 것이다. 나는 디자인하지 않는다. 나는 그리지 않는다. 나는 조각하지 않는다. 나는 절대로 내 작품들에 손을 대지 않는다.[26]

뒤샹과 워홀을 뛰어넘었다는 카텔란도 작품에 손을 대지 않는 뒤샹과 워홀의 '관행'에 역행하지는 못했던 것이다. 흥미롭게도 "돈벌이"를 싫어하는 김경도 카텔란의 위대성을 자랑할 때는 그를 "세계에서 가장 비싼 작가"라고 소개한다. 실제로 제프 쿤스(2356만 달러), 데이미언 허스트(1830만 달러), 무라카미 다카시(1350만 달러)에 비할 바는 못 되나, 그 역시 손 하나 안 댄 작품을 300만 달러에 판매한 기록이 있다(2009년 기준).[27] 그러니 김경은 이제 자신의 예술적 영웅에게도 이렇게 따져 물어야 할 것이다. "관행에 따른 손쉬운 돈벌이 수단이 어떻게 예술이 될 수 있단 말인가?"

김경은 "지금은 마우리치오 카텔란의 시대"라고 선언한다. "산업 시대가 끝났듯 '돈 버는 게 예술이다'라고 했던 앤디 워홀의 시대는 끝났다"라는 것이다. 그럴까? 지금이 누구의 시대인지 아는 방법이 있다. 즉 요즘 작가들이 누구 방식을 따르는지를 보는 것이다. 제프 쿤스, 데이미언 허스트, 무라카미 다카시 등 오늘날 슈퍼스타들은 모두 워홀의 관행에 따라 작품을 제작하고 있다. 카텔란의 경우도 작품 자체는 충격을 즐기는 다다나 뒤샹의 경향을 따르나, 작품을 제작하고 판매하는 방식은 워홀과 크게 다르지 않다. 어떤 알 수 없는 이유에서 김경만 순진하게 그가 수작업을 한다고 잘못 알고 있는 것이다.

현대미술의 슈퍼스타들은 워홀이 도입한 "관행에 역행"하지 않았다.

외려 그 관행을 적극적이며 능동적으로 수용했다. 만약 작가들이 그 관행을 거슬러 (김경이 카텔란이 그랬다고 착각하는 것처럼) 수작업으로 돌아갔다면 오늘날 쿤스와 허스트와 무라카미의 작품 세계는 애초에 존재할 수 없었을 것이다. 워홀은 이렇게 세상을 변화시켰다. 김경이 예로 든 무라카미도 다르지 않다. 그의 '필로폰 팩토리'도 원래 워홀에 바치는 오마주로 그의 팩토리를 본떠 만든 것이다. 그가 입에 침이 마르도록 칭찬하는 무라카미의 〈슈퍼플랫〉도 그 근원을 찾아 올라가면 결국 워홀에 가 닿는다.

　　무라카미는 워홀을 그대로 수용했다. 하지만 그의 눈에는 엉뚱한 것만 보이는 모양이다. "사장이라는 인간이 스튜디오에서 자고 먹는대. 아예 집다운 집이 없다는데?" 여기서 그는 무라카미가 "삶과 작품을 일치시키는 진짜 예술가"라는 결론을 내린다. 하지만 "스튜디오에서 자고 먹는"다는 사소한 전기적 사실이 무라카미를 워홀보다 나은 작가로 만들어주는 것은 아니다. 또한 그는 무라카미가 작품 제작에 참여한 전 스태프의 이름을 적어 넣는다는 사실도 강조한다. 그는 이를 무엇보다 도덕과 작가적 양심의 문제로 보는 듯하다. 임근준도 다르지 않다. 그는 이 문제로 반성과 결단까지 한다.

　　나는 작업 조수의 도움을 받아 제작한 미술품의 크레디트 정보에 조수의 이름이 등장해야 한다고 생각한다. 책을 출간할 때 저자 외로 편집자와 디자이너, 인쇄소 등을 다 밝히듯, 화가라면 도록에 작업 조수, 캔버스 제작자 등을 밝히는 게 좋지 않을까. 앞으로 나도 어떤 작업을 하건 크레디트 정보를 모으고 밝히는 일에 더 신경을 써야겠다. 반성.[28]

"반성"이라는 말이 암시하듯이 그 역시 작품에 작업 조수의 이름을 적는 것을 주로 도덕적 문제로 본다. 여기서 그들의 한계가 드러난다. 그 관행의 예술사회학적 차원에 관한 인식이 통째로 빠져 있는 것이다. 작품에 전 스태프의 이름을 적어 넣는 일은 아무나 아무 때나 아무 곳에서나 할 수 있는 일이 아니다. 그 관행의 근거도 특정한 역사적 맥락과 사회적 조건 속에서 만들어지는 것이다. 그 맥락을 간략히 살펴보자.

상품화·상사화·금융화

1960년대 이후 서구 사회는 산업자본주의에서 소비자본주의로 변모하기 시작한다. 공장을 점거하고 파업 투쟁을 벌이던 과거의 혁명적 노동자들은 마트에서 카트를 끄는 일상의 소비자로 변신한다. 이와 더불어 진보적이든 보수적이든 산업혁명 시기에 탄생한 이념들은 모두 역사적 타당성을 잃게 된다. 다니엘 벨Daniel Bell, 1919-2011이 《이데올로기의 종언》(1968)을 선언한 것도 그즈음이다. 이 사회구조적 변동에 조응하여 문화의 영역에서는 체제 저항적 제스처를 보여주었던 '후기 모던'이 퇴조하고 다소간 체제 순응적 특성을 보이는 '포스트모던'의 사조가 발생한다. 그 대표적 흐름이 바로 팝아트다.

소비자본주의는 1970년대 들어 금융자본주의로 진화하기 시작한다. 과거에는 시장에서 노동력이나 물질적 재화를 사고파는 식으로 돈을 벌었다. 하지만 오늘날 시장경제는 더 이상 실물경제에 직접 연동되어 있지 않다.

금융자본주의에서는 그저 전산상의 숫자가 이 계좌에서 저 계좌로 옮겨지는 것만으로 엄청난 부가 창출되거나 소멸된다. 하룻밤 사이에 시가총액 몇 십 조가 생기거나 사라졌다는 뉴스를 종종 들을 게다. 금융자본주의의 이 투기적이고 모험적인 측면이 2008년의 금융위기를 낳기도 했다. 또 이와 비슷한 사태가 최근 비트코인을 통해 재현되기도 했다.

전전戰前의 유럽 모더니즘은 산업혁명의 여파로 수공업이 공장제 대량생산으로 변모하는 과정을 미적으로 전유했다. 마찬가지로 전후戰後의 팝아트는 산업자본주의가 소비자본주의를 거쳐 금융자본주의로 변모하는 과정을 미적으로 전유하려 했다. 예술은 이런 식으로 자신이 속한 사회를 미메시스(닮기) 한다. 그 때문에 (겉으로 드러나는 메시지는 없어도) 그 존재 자체로서 이미 사회적 메시지가 되는 것이다. 마크 테일러에 따르면 이 전유의 과정은 크게 상품화商品化, commodification, 상사화商社化, corporatization, 금융화金融化, financialization의 세 단계로 이루어진다.[29]

여정은 워홀과 더불어 시작된다. 워홀의 작업은 산업자본주의에서 소비자본주의로 넘어가는 과도기의 현상이었다. 그의 작업은 일견 소비자본주의를 무비판적으로 수용하는 듯이 보이나 다른 한편 예술마저 상품화해버리는 패러디로 모든 것을 상품화하는 소비자본주의의 부정적 측면을 비판한 것으로 해석되기도 한다. 예술을 상품화했지만 워홀에게는 늘 이런 종류의 반어가 남아 있다. 누군가 들고 온 '메릴린 먼로' 위작에 그는 이런 서명을 해주었다고 한다. "이것은 내가 그린 것이 아님. 앤디 워홀." 서명을 안 해주면서 해주는 것. 이 아이러니가 워홀의 특징이다.

제프 쿤스는 '예술의 상품화'의 화신이다. 그는 워홀이 도입한 팩토리 시스템을 무려 100여 명의 조수가 일하는 거대한 어셈블리라인으로 확장했다. 워홀처럼 그 역시 이 공장적 생산방식을 이용해 작가의 개인적 터치가 제거된 익명적 작품들을 만들어왔다. 이렇게 예술을 상품화한다는 점에서는 동일하나 워홀과 쿤스의 작업 사이에는 본질적 차이가 있다. 워홀에게는 여전히 아이러니와 패러디가 남아 있으나, 쿤스에 이르러 예술의 상품화는 그 비판적 뉘앙스를 완전히 상실한다. 쿤스의 상품화는 아이러니도 패러디도 아니다. 그것은 직설적이며 전면적인 상업화다.

'예술의 상사화'를 대표하는 무라카미 다카시는 일본의 만화와 전통 목판화에서 모티브를 차용해 제작한 이른바 〈슈퍼플랫〉 회화와 조각으로 유명하다. 1996년 무라카미는 세 명의 직원과 워홀의 팩토리를 본뜬 '필로폰 팩토리'를 설립한 후 2001년 이를 연예기획사 카이카이 키키KaiKai Kiki Co. Ltd.로 발전시킨다. "예술 작품의 생산·홍보, 신진 작가의 관리·지원, 이벤트와 프로젝트의 일반관리, 제품의 생산·홍보"[30]를 담당하는 이 종합상사는 현재 100명이 넘는 직원을 거느리며 전통 회화나 조각은 물론이고 열쇠고리·핸드폰홀더·T셔츠·마우스패드, 심지어 한정판 루이비통 가방까지 제작·판매하고 있다.

마지막 단계는 '예술의 금융화'다. 워홀·쿤스·무라카미에게 예술은 아직 '상품'이었다. 데미언 허스트에 이르러 예술은 아예 '투자' 혹은 '투기'가 된다. 〈신의 사랑을 위하여〉(2007)는 백금으로 덮은 진짜 두개골 위에 8601개의 다이아몬드를 박은 작품으로, 제작에만 1400만 파운드(200억 원)가 들었다. **그림 9-1**

창작 자체가 리스크를 무릅써야 하는 투자가 된 셈이다. 허스트는 2007년 이 작품이 익명의 컨소시엄에 5000만 파운드(735억 원)에 팔렸다고 발표했다. 그 컨소시엄에는 허스트 자신도 포함되어 있었다. 제 그림을 제가 산 셈인데, 후에 그는 작품의 3분의 1을 투신사에 팔아 제작비를 댔다고 밝혔다.

작품의 일부를 팔아 제작비는 건진 모양이다. 흥미로운 것은 투신사에서 작품을 3분의 1만 샀다는 점이다. 그 작품이 상품이라면, 대금의 지불과 더불어 작품을 가져가야 할 게다. 하지만 두개골의 3분의 1을 쪼개서 가져갈 수는 없으니 그 작품은 아직 허스트의 수중에 있음에 틀림없다. 결국 투신사는 구입한 3분의 1의 작품을 오직 서류상으로만 소유하는 셈이다. 많은 이가 이 말도 의심한다. 다른 그림들의 값을 올리기 위해 팔리지 않은 작품을 팔았다고 거짓말을 한다는 것이다. 이렇게 허스트는 "예술가에서 벗어나 데이미언 허스트 작품 헤지펀드의 매니저 비슷한 존재로 변해버렸다."[31]

이것이 금융자본주의 시대 예술계의 풍경이다. 김경은 "'돈 버는 게 예술이다'라고 했던 앤디 워홀의 시대는 끝났다"라고 말한다. 하지만 그의 머리 밖에서 워홀의 시대는 아직 끝나지 않았다. 그는 "관행이나 관습·규제· 규정 혹은 우리가 절대적이라고 믿는 모든 것에 질문을 (…) 충격적인 방법으로 던지는" 것이 "진짜 아티스트"라고 말한다. 그의 기준에 따르면 쿤스·무라카미 ·허스트와 같은 현대미술의 슈퍼스타들은 '가짜 아티스트'가 되고 만다. 그들은 철저한 자본주의적 사업가로, 절대적인 것에 충격적 질문을 던져야 할 예술마저 거리낌 없이 상품화·상사화·금융화하기 때문이다.

예술의 상품화·상사화·금융화가 무의미한 것은 아니다. 현대의 미술은

현대의 사회를 미메시스 하기 마련이다. 예를 들어 그것은 만화·사진·깡통 등 소비사회의 일상적 사물을 '제재'로 취하기도 하고, 대량생산된 사물의 외양을 '형식'으로 취하기도 한다. 가령 뒤샹은 기성품을 사용했고, 워홀은 인쇄물의 외양을 모방했고, 쿤스나 무라카미는 작품에 디지털 특유의 매끄러운 질감을 부여한다. 오늘날 미술은 산업자본주의의 생산방식, 소비자본주의의 판매방식, 금융자본주의의 투자방식을 모방한다. 그로써 제 안에 긍정적이든 부정적이든 그 사회의 상태에 관한 메시지를 품는다.

제작의 관행은 이런 구체적 맥락 속에서 논의되어야 한다. 예를 들어 무라카미가 그림의 뒷면에 참여한 작가들의 이름을 모두 적어 넣은 것, 이 사실이 익명의 조수와 작업했던 워홀·쿤스·허스트보다 무라카미를 더 도덕적이며 양심적인 작가로 만들어주는 것은 아니다. 그저 미메시스 하려고 했던 생산의 모델이 서로 달랐을 뿐이다. 작품의 뒷면에 참여한 작가의 이름을 모두 적어 올리는 것은 무라카미가 영화사나 애니메이션 스튜디오의 방식을 전유하려 한 것과 관련 있다. 즉, 엔딩 크레디트의 관행을 미술에 도입한 것이다.

나는 원래 월트 디즈니 스튜디오, 루카스 필름과 미야자키 하야오의 지브리 스튜디오에서 영감을 받았습니다. 메이저 영화사에서도 사용하는 이런 종류의 수작업, 워크숍 스타일의 생산 공간에 관심이 있었습니다.[32]

그러니 임근준은 "크레디트 정보를 모으고 밝히는 일"에 신경을 쓰기

전에 먼저 자신의 비평 활동을 일단 100여 명의 직원을 거느린 종합상사로
키울 필요가 있다. 영화사나 애니메이션 제작사 정도의 규모나 방식이 도입돼야
비로소 참여자들의 "크레디트 정보를 모으고 밝히는 일"이 어떤 '의미'를 갖게
되기 때문이다. 굳이 하겠다면 말릴 수야 없지만 그 일은 조영남의 가내공업
창작이나 임근준의 구멍가게 비평이 감당할 수 있는 수준을 넘어선다.
아무튼 그것은 그가 생각하듯이 '저 하늘에 별과 함께 영원히 내 마음속에서
빛나는'(칸트) 도덕성의 문제가 아니다.

영화의 엔딩 크레디트에 모든 스태프의 이름이 올라가는 것은 영화가
다양한 전문직을 가진 이들의 협업으로 만들어지기 때문이다. 영화 제작
스태프에게 엔딩 크레디트에 제 이름이 오른다는 것은 자기들이 한 수고를
직업적 경력으로 인정받는다는 의미를 갖는다. 이런 맥락에 대한 이해
없이 동네 구멍가게 운영에 영화사의 관행을 도입하는 것은 우스운 일이다.
조력자를 고려하는 마음은 아름다우나 '임근준의 조수'였다는 것이 그들에게
그리 탐나는 경력은 아닐 게다. 특히 대한민국에서는 '조수'의 존재와 이름을
공개하는 것이 당사자인 그 조수의 직업적 경력에 도리어 방해가 될 수도 있다.
송기창 화백의 말을 들어보자.

> 저는 제 작업을 위해 아르바이트, 부업 개념으로 일을 했는데 현재는 저를
> 조영남 대작 작가로만 생각하니 힘듭니다.[33]

본인은 그냥 "아르바이트, 부업 개념"으로 한 일인데 임근준 같은 이들이

자신을 자꾸 '대작 작가'로 격상해줘서 견디기 힘들단다. 왜 애먼 사람을
괴롭히는 것일까?

　　이어서 무라카미가 집도 없이 작업장에서 숙식을 해결한 것에 대해서도
한마디 하자. 무라카미는 자신의 작업방식을 "일본적 특성"과 연결시키며
자신이 "하나의 단일한 목적을 향해 일하는 집단의 역동성"을 좋아한다고
말한다. 이는 그의 회사 카이카이 키키가 전형적인 일본의 상사商社임을
의미한다. 앞서도 언급했듯 원래 그는 1996년 '필로폰 팩토리'로 시작했다.
처음에는 워홀을 지향한 셈이다. 하지만 2001년에 설립한 그의 회사는
분위기가 팩토리와는 사뭇 달랐다. 어느 인터뷰에서 그는 이렇게 말했다.

　　워홀이나 팩토리와 비교되다니 슬픕니다. 내게는 마약이 없거든요. 일본에는
　　마약 문화가 없습니다. 아마도 노동에 대한 태도가 완전히 다르기 때문일
　　겁니다.[34]

　　어수선한 워홀의 팩토리와 달리 무라카미의 회사는 조용하고 정돈되어
있다. 그것은 사장과 직원이 한 몸이 되어 일하는 전형적인 일본 회사로,
오타쿠마저 여덟 시간의 집중노동을 견디는 성실한 '직원'으로 바꾸어놓는다.
김경에 따르면 "조수들의 고생이 이만저만이 아니"어서 "아예 이를 갈아
붙인"다고 한다. 그럼에도 그를 비난할 수 없는 것은 "사장이라는 인간"이
"아예 집다운 집이 없이" "스튜디오에서 자고 먹"기 때문이다. 김경이 "삶과
작품을 일치시키는 진짜 예술가"라 극찬한 무라카미는 일본형 워커홀릭, 즉

'삶과 회사를 일치시키는 회사인간'의 예술적 화신일 뿐이다.

아우라와 탈아우라

전전 유럽의 것이든 전후 미국의 것이든 모더니즘은 산업혁명의 미학적
이데올로기였다. 하지만 모더니즘을 낳은 이 산업자본주의는 1960년대 이후
소비자본주의로 이행하기 시작한다. 이 사회적 변화가 문화적으로 표현된
것이 바로 워홀의 팝아트였다. 워홀은 이 구조적 변동의 과도기적 인물로, 그의
작업에서 우리는 체제비판과 체제순응의 반어적 공존을 본다. 소비자본주의는
1970년대 이후 다시 금융자본주의로 진화해간다. 제프 쿤스, 무라카미 다카시,
데이미언 허스트에 이르러 현대미술은 한때 가졌던 체제 비판의 뉘앙스를 잃고
완전히 상품화·상사화·금융화한다.

이 사회구조적 변동은 작가들이 작품을 제작하는 방식에 그대로
반영된다. 모더니즘 작가들은 작품에 산업혁명의 미학을 구현하려 했으나,
제작의 방식 자체는 여전히 핸드메이드에 의존했다. 전전의 피카소와 전후의
폴록, 이 두 영웅의 작품에는 여전히 회화적 터치와 실존적 실행에서 나오는
아우라가 남아 있다. 하지만 미니멀리즘·개념미술·팝아트는 작가의 회화적
터치와 실존적 실행의 흔적을 지운 익명적 예술을 지향했다. 팝아트도
초기에는 제재만 레디메이드일 뿐 수작업에 의존하는 핸드메이드−
레디메이드였지만, 워홀과 뒤샹에 이르러 그 제작방식마저 레디메이드로

바뀌게 된다.

조영남의 핸드메이드-레디메이드 팝은 실은 미술사에서는 60~70년 전의 현상이다. 그의 그림 속 화투와 태극기는 그의 미의식이 아직도 재스퍼 존스 시절의 팝아트에 고착되어 있음을 보여준다. 문제는 미술계 대다수의 미의식이 외려 조영남보다도 뒤떨어져 있다는 데에 있다. 경제에 비유하자면 디지털 시대에 가내수공업도 못하게 말리는 격이다. 그중 일부는 그 의식이 아예 19세기 인상주의 시절에 머물러 있고, "현대미술에 무지하지 않"다고 자처하는 이들도 그 의식이 여전히 철 지난 영웅서사에 사로잡혀 있다. 어느 쪽이든 현대미술의 "개념적 전회"에 대한 이해는 없다.

이제까지 조영남에 대한 비판의 세 노선을 보았다. 오경미는 솔 르윗을 들어 그의 작업의 개념적 성격을 부정한다. 조영남을 배척하기 위해 그는 솔 르윗의 작업방식을 왜곡하고, 그 왜곡에 기초해 아예 개념미술의 정의를 수정하려 든다. 조수정은 워홀을 들어 조영남이 팝아트의 네 가지 암묵적 "계약"을 깼다고 주장한다. 하지만 확인 결과 그의 머릿속에만 든 그 가상의 계약은 워홀도 지키지 않은 것으로 드러났다. 김경은 무라카미와 카텔란을 들어 돈 버는 것을 예술로 본 워홀의 시대는 끝났다고 단언한다. 그러나 무라카미와 카텔란 두 작가는 외려 지금이 워홀의 시대임을 강력히 증언한다.

이해할 수가 없다. 솔 르윗을 원용하든, 워홀을 원용하든, 혹은 무라카미와 카텔란을 원용하든, 이들의 주장은 전혀 '사실'로 뒷받침되지 않는다. 솔 르윗이 늘 물리적 실행 전체에 관여한 것도 아니고, 워홀이 구매자에게 그가 구입한 그림을 조수가 그렸다는 사실을 밝힌 것도 아니고, 카텔란이 작품 제작에서

조수를 고용하지 않은 것도 아니다. 왜 그들은 있지도 않은 사실을 지어내서 얘기하는 것일까? 그것은 머릿속이 "예술에 대한 속물적 관념"으로 가득 차 있기 때문이다. 그 통속적 관념이 헤프게 뿜어내는 아우라를 그들은 싸구려 향수처럼 현대예술에 마구 뿌려댄다.

　　사실 현대미술의 '개념적' 성격에 대한 이해는 차라리 조영남 쪽이 그를 비판하는 작가·이론가·평론가 들보다 낫다. 조영남을 작가로 인정할 수 없다던 그 작가는 법정에서 이렇게 말했다. "현직 미술가로서 말하자면 미술 작품은 작가의 영혼과 사상, 철학이 담겨야 하며, 스스로 제작해야 한다." 21세기에 듣기에는 다소 부담스러운 얘기다. 이론가나 비평가의 수준도 그와 크게 다르지 않다. 그들은 이렇게 '아우라적' 지각에 갇혀 있으나 최소한 조영남은 미술에 대해 '탈아우라적' 태도를 유지한다. 본의는 아니었지만, 현대미술에 대한 대중의 인식을 뒤흔들어놓은 것도 조영남이었다.

14

예술의 신탁통치, 주리스토크라시
현대미술의 규칙을 검찰이 제정하려 드는 게 옳은가

'주리스토크라시'는 우리 사회의 정신적 미성숙의 증거다. 독일에서도 근대화 초기에는 시민들이 툭하면 사안을 법정으로 가져가는 일상의 "법정화" 현상이 빚어졌었다. 법조계까지 미술계 안에서 해결하라고 권하는 이 문제를 정작 미술계는 법정으로 가져갔다. 미술계 스스로 사법부의 신탁통치 아래 들어갔다. 그리고 무능한 미술계를 대신하여 사법부에서 현대미술의 가이드라인을 정해주었다. 법의 명령에 따라 이제 대한민국 예술은 "일반인의 건전한 상식과 사회통념"에서 벗어나선 안 되게 되었다.

✦

현대미술의 규칙을 왜 대한민국에서는 검찰이 제정하려 드는가?[1]

원래 쟁점은 이것이었다. 이 문제는 "섬세한 논의"가 필요하므로 "미술계 밖에서 형사재판·인민재판의 굿판을 벌일 게 아니라 미술계 안에서 윤리적 ·미학적 논쟁을 시작하자"라는 게 나의 제안이었다. 하지만 유감스럽게도 이 제안은 받아들여지지 않았다. 내가 기억하는 한 평론가 반이정을 비롯한 몇몇을 제외하고 대한민국 미술계에서 이 사건을 법정으로 가져가는 데에 공식적으로 반대를 표명한 이는 아무도 없었다. 그들은 편견과 무지로 인해 자기들이 논의해야 할 사안을 무책임하게 사법부로 넘겼다. 대한민국 미술계가 스스로 법원에 신탁통치를 청하는 황당한 사태가 벌어진 것이다.

주리스토크라시

그때 법조계의 분위기는 어땠을까? 미술계에서 스스로 제 영토를 갖다 바치니 크게 반가워할 법도 하다. 하지만 정작 법률 전문가들 사이에서는 의외로 사안을 법정에 가져가는 것을 우려하는 의견이 많았다. 예를 들어 고려대 법학전문대학원의 박경신 교수는 사건 직후 신문에 기고한 글에서 "이제 조영남을 보내주자"라고 썼다. 당시 검찰은 조영남을 사기죄로 고소하려다 여의치 않았는지 저작권법 위반을 적용하려고 검토 중이었다. 그는 이를 사법권 남용으로 비판하면서 이 사건 외에 "신경숙 표절도 박유하

명예훼손도 검찰이 개입할 일[은] 아니었다"[2]라고 지적했다.

　　판사 출신의 작가 도진기 변호사 역시 "미술의 고유 논리에 법이
개입"하는 것을 경계했다. 1심에서 조영남에게 유죄판결이 내려진 직후 그는
칼럼을 통해 "도덕적 비난이나 민사 문제 정도라면 몰라도 (…) '당신의 행동은
사기야'라고 단언하고 처벌하는 게 과연 합당한가 하는 근원적 물음"을
제기했다. 그는 1917년 검찰이 뒤샹을 기소하고 법원에서 〈샘〉의 창작자는
변기 회사라는 판결을 내렸다면 현대미술은 탄생할 수 없었을 것이라며,
두 사건이 물론 동일한 것은 아니지만 적어도 "미술의 고유 논리에 법이
개입했다는 점에서는" 이 사건 역시 "'그런' 사건일 수도 있다"라고 지적했다.

　　연세대 로스쿨의 남형두 교수도 "조영남 사건은 법정으로 가선
안 되는 사건"이었다며, 그것을 "미술가와 미학자들이 깊이 논의하고
판단해야 할 문제"로 돌렸다. 그는 특히 "문학·예술·학문·종교 영역에서
주리스토크라시juristocracy 현상이 빚어내는 폐해[가] 이미 심각한 수준에 와
있다"라고 진단한다. "법치가 바람직하지 않고 자치가 강화되어야 할 영역이
있다." 하지만 우리 사회에서는 자치를 보장해야 할 곳에까지 사법부가
개입하는 일이 매우 잦다는 것이다. 남 교수에 따르면 특정 사안이 사법에서
자유로운 영역으로 인정되는 데에는 크게 두 가지 조건이 필요하다고 한다.

　　첫째, (…) 이를 해결하려는 논의 자체가 그 영역의 고유한 발전을 가져올 수
　　있는 경우라야 한다. 둘째, 자치 영역의 갈등 해결을 맡은 담당자들의 전문성과
　　합리성, 그리고 합리적 제도가 뒷받침되어야 한다.[3]

대작 논란을 미술계의 자체적 논의로 해결하려고 했다면 아마 그 자체가
한국 미술의 "고유한 발전"에 도움이 되었을 게다. 하지만 유감스럽게도 "갈등
해결을 맡은 담당자들의 전문성과 합리성"이 떨어지고 "합리적 제도"도 없다
보니, 결국 논의가 법정으로 넘어가고 말았다. 남형두 교수는 이런 경우조차
사법부에서는 되도록 "재판을 소극적으로 진행할 필요가 있다"라고 권고한다.
왜냐하면 "자치가 보장된 영역에 사법이 자칫 잘못 개입하거나 지나치게
개입하는 경우 종교의 자유를 침해하거나, 예술의 퇴보를 가져오는 등 심각한
폐해를 초래할 수 있기 때문이다."[4]

이 주리스토크라시는 실은 우리 사회의 정신적 미성숙의 증거다.
독일에서도 근대화의 초기에는 시민들이 툭하면 사안을 법정으로 가져가는
일상의 "법정화"tribunalisieren 현상이 빚어졌다고 한다. 이렇게 법조계까지
미술계 안에서 해결하라고 권하는 문제를 정작 미술계는 법정으로 가져갔다.
더욱이 대한민국 미술계가 조영남에 대한 기소를 묵인하기만 한 것이 아니다.
그들은 왜곡된 사실과 논리로 검찰의 기소 논리를 지원했고, 심지어 법정에
검찰 측 증인으로 나서기도 했다. 11개 미술가단체에서는 별도로 조영남을
'명예훼손'으로 고소까지 했다. 이 건은 2016년 법원에서 각하 처분을 받았다.

한편, 조영남의 비판자들은 이 문제를 놓고 대체로 기회주의적인 태도를
보였다. 임근준은 "언론에 보도된 부정확한 사실들만을 놓고 현행법상
조영남의 대작이 사기죄에 해당하는지, 실제로 유죄판결을 받게 될 것인지
등을 정확히 판단할 수" 없다며 발을 뺐다. 검찰의 기소를 굳이 만류하지는
않겠다는 뜻이다. 인프라-신infra-thin한 차이까지 보는 그 섬세한 눈에 정작

울트라―식ultra-thick한 차이는 안 보이는 모양이다. "사기죄로 처벌하는 것이 마땅한 일인지는 잘 모르겠"다면서도 그는 조영남의 행위가 "윤리적 타락에 저급한 미적 사기라고 확언"하는 일만은 절대 멈추지 않는다.[5]

그랬던 그가 2018년 8월 17일 2심 재판부가 무죄판결을 내리자 슬쩍 생각이 바뀐 모양이다. SNS에 〈조영남 씨의 무죄판결 소식에 부쳐〉라는 짧은 소감을 올렸다. "애초에 사기죄로 기소한 검사가 유죄임. 판사들의 무지야 그렇다 친다고 해도." 기소한 검사도 잘못이고 기소를 기각한 판사도 무식하단다. A=not A, 무슨 얘기인지 알아들을 수가 없다. 아무튼 "무지"한 "판사들"이 무죄판결을 내리자 그제야 그 일이 실은 "기소당할 일까지는 아니었"다고 털어놓는다. 어처구니가 없다. 그것이 처음에 내가 한 주장이었다. 그 당연한 주장을 자기들이 반박하고 나섬으로써 이 논란이 시작된 것 아닌가.

오경미 역시 최초의 논점이자 가장 중요한 쟁점, 즉 "미적 영역에 사법 권력의 개입을 허용해야 하느냐"라는 문제에는 아무 관심도 없다. 1심 판결에 고무되어, 그저 사법 권력이 예술의 고유 영역을 침범하는 일은 막아야 한다는 주장을 "조영남에게 면죄부를 주는" 행위로 낙인찍기에 바빴다. 그래도 찝찝했는지 한 자락 알리바이를 깔아놓는다. "이 역할을 외부 권력에 위임하는 것이 추후 미술계에 어떤 결과를 초래할지 간과해서는 안 된다." 하지만 "간과해서는 안 된다"라던 그 결과를 본인은 그냥 간과해버린다. 그러고는 그 문제를 슬쩍 "한국 미술계에 던져진, 앞으로 해결해야 할 과제"로 미뤄놓는다.

빌라도와 대제사장

다들 대야물에 손 씻는 시늉을 하나, 이 사건에서 이들의 역할은
빌라도보다는 대제사장의 그것에 가까웠다. 이들의 주장을 요약해보자.
〈대작은 관행이 아니다. 화투그림은 "관습적 수준에서 회화적 회화"다. 미술의
본질은 영원히 "조형"(임근준)이나 "표현"(오경미)에 있다. 그 본질적 부분을
담당한 송 씨는 조수가 아니라 저자, 그것도 진짜 저자다. 고로 조영남이
그의 그림을 제 것으로 판매한 일은 "윤리적 타락에 저급한 미적 사기"다.
다만 그것이 법으로 처벌할 일인지는 모르겠으니, 그 부분은 법원의 판단에
맡기겠다.〉 이들의 주장은 검찰이 작성한 공소장에 그대로 기입됐다.

예술 작품은 작가의 머리에서 구상이 되고, 작가의 손에 의해서 표현이 되어서
작가의 서명으로 **아우라**가 완성된다고 볼 수 있고, 특히 회화의 경우 개인의
숙련도, 붓터치, 색채감 등 작가의 개성이 화풍으로 드러나 뚜렷이 표현되는
특징을 지니고 있으므로, 그림 구매자의 입장에서 누가 직접 그렸는가 하는
사실은 구매를 결정하는 판단의 기초가 되는 중요한 사실이고, 그림 거래에
있어서 작가나 작품의 내용 및 평가에 따른 매수인의 주관적인 의도가 우선
중시되어야 하므로, 신의칙에 비추어 누가 직접 그림을 그렸는지 여부를
고지하여야 할 의무가 있다.[6]

공소장에 등장하는 '아우라'라는 말이 이들의 예술 관념이 어느 시대에

가 있는지 짐작하게 해준다. 아무튼 기소와 더불어 판단은 법원으로 넘어갔고, 1심 재판부는 이들의 논리를 그대로 받아들여 조영남에게 유죄를 선고했다. 판결문은 임근준의 말대로 화투그림을 "회화 작품"으로 규정하며 출발한다.

①회화 작품의 예술적·경제적 가치를 평가함에 있어서는 작품의 아이디어나 소재의 독창성 또는 창의성 못지않게 그 아이디어나 소재를 외부로 표출하는 창작적 표현작업도 중요한 요소로 작용하고, 이와 같은 인식이 일반인의 건전한 상식과 사회통념에도 부합한다.

(2)I와 T는 (⋯) 피고인의 창작 활동을 수족처럼 돕는 데 그치는 '조수'에 불과하다고 보기는 어렵고, 오히려 독립적으로 이 사건 미술 작품의 창작적 표현형식에 기여한 작가로 보는 것이 타당하다.

③다른 작가에게 의뢰하여 완성하는 (⋯) 제작방식이라든가 (⋯) 거래형태가 우리 미술계에서 일반적으로 통용될 수 있는 관행이라고 보기는 어렵고, 우리 사회의 건전한 상식과 법 감정에 비추어 보더라도 용인 가능한 한계를 벗어난 것으로 판단된다.

④'I와 T의 존재와 제작에 관여한 정도'는 구매 여부를 판단하는 기초가 되거나 설명가치가 있는 정보라고 보는 것이 타당하고, 따라서 피고인들은 (⋯) 이 사건 미술 작품을 피고인의 친작으로 인식하고 있었던 피해자들의 착오를 제거해주어야 할 보증인적 지위에 있었다."[7]

판사는 조영남이 조수들(I와 T)의 존재를 알리지 않고 그림을 판 것을

"부작위에 의한 기망행위"로 보았다. 즉, 적극적으로 거짓말한 것은 아니지만 알릴 것을 안 알리는 식으로 구매자를 소극적으로 속였다는 것이다. 사실 ①에서 ④까지 판결에 필요한 모든 논리는 조영남의 비판자들이 마련해준 것이다. 판사는 거기에 "그림의 거래는 (…) 구매자의 주관적 의도가 우선 중시되어야 한다"라는 대법원의 판례를 보탰을 뿐이다. 아무튼 이로써 비판자들의 시대착오적 미적 관념이 졸지에 법적 구속력까지 갖춘 현대미술의 규범이 되었다. 있어서는 안 될 미학적 참사가 벌어진 것이다.

미술계는 스스로 사법부의 신탁통치 아래 들어갔다. 군정청은 점령지 작가들에게 "아이디어나 소재를 외부로 표출하는 창작적 표현 방법"도 중시하라는 포고령을 내렸다. "현대미술은 세월이 흐르고 또 흘러도 조형 차원의 성찰과 실험"이라는 임근준의 개똥미학이 졸지에 국가의 공식 취향이 되어버린 것이다. 20세기 아방가르드 작가들이 이룩한 최고의 업적이 미술의 '개념적 전회'였다. 그런데 그 빛나는 성취를 대한민국의 일개 판사가 뒤엎어버린 것이다. 이분이야말로 21세기 미술의 슈퍼스타다. 판결 하나로 뒤샹의 변기를 아예 미술사에서 증발시켰기 때문이다.

작가와 조수의 관계도 군정청에서 정해준다. 군정청의 포고령은 작가와 조수의 구별을 기능적인 것에서 다시 신분적인 것으로 되돌렸다. 1심 판결에 따르면 한 사람이 작가인지 조수인지 가르는 기준은 예술적 분업에서 역할이 아니라 "전문적 지식과 기술, 예술적 수준"에 있다고 한다. 그렇다면 그 "예술적 수준"을 판단하는 기준은 무엇인가? 결국은 미대 졸업장일 수밖에 없다. 실제로 임근준은 송기창이 조영남과 달리 "전문적 미술교육"을 받았음을

강조한다. 판사 역시 "체계적으로 미술을 공부한 이들"이라는 이유에서
송기창을 조수가 아닌 독립적 작가로 인정했다.

　또한 프록시의 사용은 "미술계에서 널리 통용되는 일반적인 관행"이 아닌
것으로 결정됐다. 그 결과 솔 르윗, 앤디 워홀, 제프 쿤스, 무라카미 다카시,
데이미언 허스트는 졸지에 "현대미술의 주류적인 흐름"에 속하지 못하게
된다. 그들은 변방일 뿐 현대미술의 주류는 역시 직접 붓을 드는 이들이라는
것이다. 서로 "사제 관계"에 있지 않은 이상 조수의 사용은 "별도의 작업실"을
갖추고 그들의 작업을 "체계적으로 관리"할 때, 즉 임근준의 표현을 빌리면
"공무원처럼" 감독할 때에만 허용된다. 그로써 체계적 관리감독을 포기한 워홀
·쿤스·허스트의 방식은 불법성을 띠게 된다.

　나아가 혼란한 미술품 시장의 유통질서를 바로잡기 위해 군정청은 그림을
거래할 때 판매자에게 "누가 직접 그림을 그렸는지 여부를 고지하여야 할
의무"를 부여했다. 판결에 따르면,

> "앤디 워홀 등의 경우는 정식으로 조수를 채용하고 체계적으로 관리했으며
> 작품을 구매한 이들도 당연히 해당 작품의 표현은 다른 사람이 관여했음을 잘
> 알고 있었습니다."[8]

　"정식으로 조수를 채용"한다는 것이 무슨 의미이며, 또 계약의
형태가 사안과 무슨 관계가 있는지는 모르겠지만, 워홀도 대부분의 조수와
프로젝트별로 계약을 했다. 내가 아는 한 의료보험 들어주며 조수와

'표준계약'을 한 작가는 제프 쿤스밖에 없다. "앤디 워홀 등"이 조수를
"체계적으로 관리"했다는 것도 사실과 다르다. 조수들의 증언에 따르면
그들은 작업장에 아예 나타나지도 않았다. 구매자들이 제작에 "다른 사람이
관여했음을 잘 알고" 샀다는 것도 사실이 아니다. 앞에서 보았듯이 독일
컬렉터들은 자기들이 산 워홀의 그림이 그의 조수 포크가 그린 것임을 모르고
있었다.

　　제작의 과정을 외부로 '공개'하는 것과, 판매 작품이 작가의 친작이 아님을
구매자에게 '고지'하는 것은 별개의 일이다. 앤디 워홀은 팩토리를 공개하고
조수의 존재를 드러냈지만, 판매하는 작품이 친작이 아니라는 사실을 굳이
밝히지는 않았다. 심지어 그들로부터 확인 요청을 받았을 때에는 거짓말까지
했다. 조영남 사건의 1심 판결대로라면 워홀은 당연히 유죄, 그것도 중형에
처해졌을 것이다. 그의 행위는 '부작위에 의한 기망'의 차원을 넘어 '작위에
의한 기망'에 해당하기 때문이다. 게다가 같은 그림을 한 번에 수백 점씩
찍어댔으니 피해 액수와 피해자의 범위도 상상을 초월할 게다.

　　무능한 미술계를 대신하여 사법부에서 현대미술의 가이드라인을
정해주었다. 법의 명령에 따라 이제 대한민국 예술은 "일반인의 건전한
상식과 사회통념"에서 벗어나서는 안 되며 "우리 사회의 건전한 상식과 법
감정"을 준수해야 한다. 그것이 대한민국 미술의 창작의 원칙이고 이론의
전제이자 비평의 기준이다. 예술이 "관행이나 관습, 규제, 규정, 혹은 우리가
절대적이라고 믿는 모든 것에 질문을 던지는, 그것도 넌지시 던지지 않고
경악을 금치 못할 정도로 충격적인 방법으로 던지는"(김경) 것이라더니, 이들은

현대미술을 기껏 1970년대 레코드판의 건전가요로 만들어버렸다.

카프카의 재판

내가 증인으로 참석한 1심은 마치 카프카의 재판 같은 느낌이었다.
변호사는 프로젝터로 그림을 띄워놓고 조영남이 제작에 얼마나 '많이'
관여했는지 강조하고 있었다. 현대미술에서 작가가 물리적 실행에 관여하는
정도는 0퍼센트에서 100퍼센트까지 다양하거늘 변호사마저 사안의 본질을
전혀 이해하지 못한 것이다. 이상하기는 판사도 마찬가지였다. 그도 내가 올린
글들을 읽어봤다. 그런데도 유죄판결을 내렸다면 내가 제시한 사실과 논리를
반박했어야 한다. 하지만 판결문에는 그런 대결의 흔적이 전혀 보이지 않는다.
거기에는 당장 제기될 상식적 반론들에 대한 답변이 함축되어 있지 않다.
도진기 작가는 이렇게 비판한다.

해외 작가의 그림도 당연히 국내 갤러리에서 판매되고 있다. 그런데 그게
사기죄로 얻어걸린다면? 해외 작가의 팝아트 작품을 국내에서 산 구매자가
'당신이 조수를 쓴 걸 몰랐다, 당신은 적극적으로 내게 알리지 않았다,
환불하라, 당신은 사기다'라고 주장한다면 어떻게 될까? 전 세계의 개념미술가,
적어도 회화가 가미된 개념미술가들은 전전긍긍하게 될 듯하다. 사기죄를
피하기 위해 난 어디에서 몇 명의 조수를 어느 작업 공정까지 조수를 씁니다,

이런 공고문을 붙여야 할 것 같다. 혹은 한국에서 철수하든가.[9]

당장 제기되는 이 예상 질문에 판결문은 아무 대답도 마련해놓지 않았다. 아니, 반론 따위는 애초에 고려 자체를 하지 않았다. 한마디로 판사가 다른 쪽 의견을 청취하는 수고를 과감히 생략하고 대중적 무지와 통속적 편견을 "일반인의 건전한 상식과 사회통념", "우리 사회의 건전한 상식과 법 감정"으로 포장해 거기에 편승해버린 것이다. 이는 설사 1심의 변호사가 방어선을 제대로 쳤더라도 판결이 달라지지 않았을 가능성을 시사한다.

항소심의 변호사는 다행히 변론의 노선을 올바로 잡았다. 항소의 이유는, 조수에 불과한 이들을 독립적 작가로 봄으로써 원심이 '사실을 오인'했고, 미술계의 일반화된 관행을 알리지 않은 것을 '기망'으로 봄으로써 '법리를 오해'했다는 것이었다. 2심 재판부 또한 '절제되고 효율적'인 방식으로 사안에 대해 정확한 판단을 내렸다. '절제'됐다고 함은 미술계 고유의 자율적 영역에 개입하기를 삼갔다는 뜻이다. 예를 들어 2심 재판부는 회화에서 조수를 사용한 제작이 적합한지, 혹은 그것이 미술계의 관행에 속하는지 여부 등은 "법률적 판단의 범주에 속하지 아니한다"라고 보았다.

이 사건 미술 작품에서와 같은 보조자를 고용한 작품 제작방식이 회화의 영역에서도 허용될 수 있는지의 여부 및 그 범위 등에 관한 논의는 창작 활동의 자유 혹은 작가의 자율성 보장 들의 측면에서 원칙적으로 예술계에서 논의함이 마땅하다.[10]

또 '효율적'이라 함은 법률적 판단을 꼭 필요한 부분에 한했다는 뜻이다.
즉 미술계에 넘길 것은 그리로 넘기고 재판부는 딱 두 가지만 판단했다. 첫째,
원심의 사실오인 여부, 즉 제작에 참여한 프록시 작가들을 작품의 저자로 볼
수 있는가? 둘째, 원심의 법리 오해 여부, 즉 작품 제작에 프록시 작가가 관여한
사실을 고지할 의무가 있는가? 먼저 첫 번째 쟁점에 대해 재판부는 원심의
사실오인을 인정했다.

> I와 T는 보수를 받고 피고인 A의 창작물에 대한 아이디어를 작품으로 구현하기
> 위해 작품 제작에 도움을 준 기술적인 보조자일 뿐, 그들 각자의 고유한
> 예술적 관념이나 화풍 또는 기법을 이 사건 미술 작품에 구현한 이 사건 미술
> 작품의 작가라고 평가할 수는 없다.[11]

그 이유는, 콘셉트와 소재를 피고인 A가 제공하고 I와 T는 그의 지시에
따랐을 뿐이고, 작품의 핵심을 이루는 화투라는 소재는 피고인 A에게 고유한
것이며, 실력이나 경력은 작가인지 보조자인지 결정하는 기준이 되지 못한다는
것이다. 2심 재판부는 이처럼 작가와 조수의 구별을 '신분적'인 것이 아니라
'기능적'인 것으로 보았다. 이는 "전문적 미술교육"의 이수 여부로 송모 씨를
화투그림의 숨은 작가로 내세우는 임근준의 속물적 기준과 현격히 대비된다.
다시 인용해보자.

> 전문적 미술교육을 받은 바 없는 조영남은 드로잉의 펼치에서나 붓의

운용에서나 손목과 어깨 움직임의 강약을 적절히 조절해 회화적 면모를
드러내고 강조한 일이 없었다. 전통적 재현기법을 습득한 적이 없으니,
그림에서 입체감이나 깊이감을 추구한 적도 없었다. 반면 송기창이 대작했다는
그림을 보면 필력이 강조된 경우가 많고, 또 전에 없이 입체감과 깊이감을
강조하는 형상과 구도가 거듭 시도된 모습을 확인할 수 있다. 즉, (관습적인
수준에서) 회화적 회화가 시도된 것. 한데, 회화적 회화는 "작가가 결정을
내려야 하는 수많은 '작업 공정'의 순간순간들의 연쇄를 통해 완성"되는
법이라고들 한다. 다시 말해, 콘셉트를 짜낸 작가가 조수에게 회화적 회화의
제작을 맡기면, 어쩔 수 없이 협업이 되고 만다.

판결문은 이 궤변을 깔끔히 반박한다.

미술 작품 제작에 있어 보조자의 회화 실력은 작가가 필요한 보조자를
고용하기 위해 내세우는 조건이 될 수 있는 것일 뿐, 보조자의 회화 실력과
작가의 실력이 비교되어야 할 필요나 이유가 있다고 보기도 어렵다. 이러한
점에서 I와 T의 예술적 수준과 숙련도가 피고인 A의 그것보다 뛰어난 것인지
여부는 그들이 보조자인지 작가인지 여부를 구별하는 문제와 무관하다.[12]

두 번째 쟁점에 관해서 재판부는 피고인에게 고지의무를 부여한 원심의
판단이 법리를 오해했다고 판단했다. 일반적으로 "상대방이 그 사실을
알았더라면 당해 법률행위를 하지 않았을 것이 명백한 경우에는 신의칙에

비추어 그 사실을 고지할 법률상 의무가 인정된다." 하지만 이 사건에는 "고지의무를 인정할 법령이나 계약상 근거"가 없음이 분명하다. 또 "엄격한 증명이 요구되는 형사재판"에서는 고지의무를 인정할 때 신중을 기해야 한다. 이 두 전제 아래 여러 사정을 고려해 재판부는 피고인에게 그 사실을 "고지해야 할 의무가 있다고 보기 어렵다"라는 판단을 내렸다.[13]

판결은 먼저 친작 여부가 '구매의 조건'인지 의심한다. 친작 여부는 작가의 인지도, 아이디어의 독창성, 작품의 예술적 완성도, 수준, 희소성 등과 함께 구매 요인 중 하나일 뿐 그 자체가 구매의 결정적이거나 필수적인 조건인 것은 아니라는 것이다. 이 판단은 현대미술의 상황에 부합한다. 1960년대 이후에 친작과 진품의 구별은 그 의미를 잃어버렸다. 오늘날 컬렉터들은 작품을 구입할 때 작가가 그것을 제 것으로 '승인'authentication 했는지에 관심이 있을 뿐 그것이 친작일 것이라는 기대는 하지 않는다. 이처럼,

'친작'인지 여부는 구매자에 따라 고려 요소가 될 수도 있고 그렇지도 않을 수 있는 것이어서, 언제나 진품 여부와 같은 비중을 갖는 것은 아니다. 따라서 작가의 친작인지 여부가 일반적으로 작품 구매자들에게 필요하거나 중요한 정보라고 단정할 수는 없다.[14]

둘째, 구매의 주관적 동기도 다양하다. 물론 피해자 다수는 "피고인 A가 직접 그린 것이 아니라는 사실을 알았다면 구매하지 않았을 것"이라고 진술했다. 하지만 모두가 그랬던 것은 아니다. 한 구매자는 "미술계에 보조

조수가 있다는 것은 알고" 있었으며 "구입한 그림이 대작이라고 생각하지
않는다"라고 진술했다. 다른 이는 "작품 경향이 독특하고 수집 가치가 있다고
판단"해 구입했다며 "작품의 아이디어는 A의 것이라 봐야 하기 때문에 작품이
A의 것이 아니라고 단정"할 수 없다고 진술했다. 이처럼 구매동기로서 친작에
관한 평가는 제각각 다르다. 따라서,

> 보조자인 I와 T를 사용한 사실을 알았다면 이 사건 미술 작품을 해당 가격에
> 구매하지 않았을 것임이 명백하지 아니한 이 사건에서, 일부 구매자의
> 주관적인 의도에 근거해 바로 작가의 고지의무를 인정할 수는 없다.[15]

셋째, 고지의무의 내용이 명확하지 않다. 고지의 '의무자'는 작가로
한정되는지, 아니면 중개인도 포함되는지, 고지의 '시기'는 판매할 때로
한정되는지, 아니면 그 후라도 문의가 있을 때 하면 되는지, 고지의 '방식'은
방송이나 언론을 통해 알리면 되는지, 아니면 개별 판매자에게 일일이 알려야
하는지, 또 구두로 족한지 혹은 서류로 남겨야 하는지, 고지의 '범위'는 조수의
사용 여부에 국한되는지, 아니면 조수의 수, 조수의 경력, 관여의 범위까지
상세히 명기해야 하는지가 명확하지 않다는 것이다.

> 이는 구성요건에 해당하는 고지의무가 불명확하고 자의적인 기준에 따라
> 결정될 수 있음을 의미한다.[16]

한마디로, 엄격한 증명이 요구되는 형사재판에서 고지의무를 인정할 때에는 극히 신중해야 하나, 이 경우 고지의 주체, 시기, 방식, 범위 등이 모두 불명확하여 "자의적 기준에 따라 결정될" 위험이 있다. 따라서 피고인에게 문제의 사실을 구매자에게 "고지해야 할 의무가 있다고 보기 어렵다"라는 것이다.

한편, 구매자들이 그림을 살 때 '착오'에 빠져 있었는지도 명확하지 않다. '친작이 아님을 알았다면 사지 않았을 것'이라고 대답한 이들조차도 구매동기로 소재의 참신함, 아이디어의 특이함, 발상의 신선함, 작가의 인지도 등 다양한 요인을 들었다. 또 그 진술 자체가 '그 그림이 피고인 A의 것이 아니'라는 검찰의 선입관 섞인 질문에 유도당한 답변일 수 있다. 또 그렇게 진술한 이들 중 누구도 정작 구입 과정에서는 친작 여부를 문의한 적이 없다. 따라서 그들이 그 그림을 산 것이 친작이라는 착오에 빠져서 한 일이라 볼 수는 없다. 또 설사 그림을 친작으로 믿고 샀더라도,

> 미술 작품의 제작과정이 피해자들의 개인적이고 주관적인 기대와 다르다는 이유로 피해자들이 이 사건 미술 작품에 관하여 착오에 빠져 있었다거나 피고인 A에 의하여 기망당하였다고 볼 수 없다.[17]

그들이 뭐라 믿건 그들이 산 그림은 조영남의 원작, 즉 진품이다. 구매자들이 피고인의 언론 인터뷰에 속아 그림을 샀다고 할 수도 없다. 이번 항소심에서 처음 밝혀진 사실인데, 피고인은 2009년 9월 24일 방영된 어느

프로그램에서 이미 작업을 도와주는 두 조수의 존재를 공개하며, 그들이 그의 그림에 손대는 장면까지 드러낸 바 있다(한편 재판부는 검찰 측에서 심지어 피고인이 조수를 사용하기 전인 2008년의 인터뷰까지 기망의 증거로 공소사실에 포함시킨 사실을 꼬집기도 한다). 이러한 여러 사정을 고려하여 2심판결은 다음의 "소결"에 도달한다.

> 검사가 제출한 증거만으로는, 피고인들이 이 사건 미술 작품에 관한 피해자들의 착오를 제거해주어야 할 보증인적 지위에 있다거나 보조자 사용 사실에 관하여 피해자들이 착오에 빠져 있다는 사정을 알면서도 이를 고지하지 아니함으로써 재물을 편취하였다고 인정할 수 없는바, 이와 달리 이 사건 공소사실을 유죄로 판단한 원심판결에는 사실오인 및 법리오해의 위법이 있다.[18]

그리하여 주문. "원심판결을 파기한다. 피고인들은 각 무죄. 피고인들에 대한 이 판결의 요지를 공시한다."[19]

저작권법 위반

애초에 벌일 필요도 없는 논란이었고, 벌여도 미술계에서 벌였어야 할 논란이었다. 미술계의 무지와 무능으로 인해 그 논란이 결국 법정에 와서야

일단락된 셈이다. 사실 이 사안에서 법적으로 문제를 삼아야 할 것은 정작 다른 것이었다. 평론가 반이정이 여러 번 지적한 것처럼 세간에 알려진 것과 달리 이 사건은 송기창의 폭로로 시작된 것이 아니었다. 그의 말을 들어보자.

> "세간에는 제가 작정하고 고발을 했다, 내부 비밀을 폭로했다고 알려져 있는데, 그것은 사실이 아닙니다. 조영남 작가가 그림 가격을 깎았다는 점에 불만을 말한 적이 있는데, 그 자리에 계셨던 기자가 특종이라고 기사를 터뜨린 것이죠. 기자들이 너무 자극적으로 기사를 썼어요. 뉴스가 나간 후로는 내 사람이 다 망가졌습니다. (…) 기사를 쓴 기자에게 어떻게 제가 비밀을 폭로하고 고소를 진행한 것처럼 기사가 나왔느냐고 물으니 그렇게 해야 한다고 하더라고요."[20]

"그렇게 해야 한다"라는 것이 무슨 뜻일까? 간단하다. 조영남에게 사기죄를 물으려면 송기창의 자백이 필요하나, 그 자백을 받으려면 그를 사기극의 공범이 아닌 저작권을 빼앗긴 피해자로 만들어야 한다. 그래서 송기창이 스스로 폭로를 한 것으로 설정"해야 했"다는 것이다. 한마디로 '특종'을 하려고 언론사가 작문作文을 한 것이다. 이를 위해 해당 언론사와 송기창 화백 사이에 모종의 거래가 이루어진 모양이다.《미디어오늘》에서 둘 사이의 거래 내용이 담긴 '업무 협약서'를 입수했다.

> △아시아뉴스통신은 네이버 및 다음 등 포털사이트에 송기창 화백의 작품과 활동사항 등에 대한 기사를 정기적으로 보도한다 △송기창 화백은

작품 전시회 등의 행사를 개최할 때 아시아뉴스통신과 함께 주최하고
아시아뉴스통신은 원활한 진행이 될 수 있도록 돕는다 △아시아뉴스통신은
송기창 화백의 작품을 홈페이지에 정기적으로 게재한다 △아시아뉴스통신은
송기창 화백을 아시아뉴스통신 문화예술 자문위원 겸 소속 화백으로
임명한다.[21]

　실제로 '단독 인터뷰' 기사를 내보내고 약 보름 후 이 신문은 송기창
화백의 작품을 홍보하는 기사를 실었다.[22] 인제대 신문방송학과 김창룡 교수에
따르면 이렇게 신문사나 방송사가 증언을 사들여 보도하는 것은 취재 윤리에
어긋난다고 한다. 설사 "돈이 오가지 않았더라도 홍보 기사 등을 대가로
지불했다면 '수표 저널리즘'check journalism에 해당"한다는 것이다.[23] 윤리적으로
의심스러운 이 물밑거래를 통해 조영남이 다른 작가의 창작물을 도용한
피의자라는 프레임이 만들어져 세간에 널리 퍼진 것이다.
　검찰도 마찬가지다. 무명 화가보다 아무래도 유명 가수를 잡는 게 낫다.
이것이 검찰의 경제학이다. 그런데 조영남을 잡으려면 송기창의 자백이
필요하다. 그래서 송기창을 사기극의 공범이 아닌 저작권을 침해당한 피해자로
만들 필요가 있었던 것이다. 원래 검찰에서는 조영남에게 저작권법까지
적용하려 했던 것으로 안다. 하지만 송기창 스스로 화투그림이 조영남의
것이라 진술하는 바람에 그 일이 여의치 않았던 것이다. 이렇게 언론에서는
특종 욕심으로, 검찰에서는 대어를 낚으려는 욕심에서 조영남을 가해자로
만들었지만 정작 저작권을 침해당한 것은 외려 조영남으로 보인다. 당시의

기사다.

> 지난 2010년경 조영남의 화투그림을 구입한 김모 씨는 (…) 대작 논란에 대해
> '사기를 당한 기분'이라며 분통을 터뜨렸다. 특히 김 씨는 조영남뿐 아니라
> 대작 작가인 송기창 씨한테도 사기를 당한 셈이라며 울분을 토로했다. (…)
> 김씨는 "송 씨에게 생활비조로 100만 원 정도를 빌려줬었는데, 어느 날
> '조영남이 직접 그린 그림'이라며 돈 대신 화투그림 한 점을 건넸다"고 말했다.
> 이어 "송 씨는 '나중에 돈이 될 수 있으니 한 점을 더 구입'하라"고 했고,
> 조영남의 사인과 낙관까지 찍혀 있어서 "100만 원을 주고 추가로 한 점을 더
> 구매했다"고 김 씨는 밝혔다.[24]

송기창이 조영남을 위해 일하기 시작한 것이 2009년인데 그가 김 씨에게
판매한 작품은 2000년과 2004년 작이란다. 경제적으로 쪼들리던 그가 두
작품을 조영남에게서 돈 주고 샀을 것 같지는 않으므로, 그렇다면 그 두
작품은 작가의 서명과 낙관을 위조한 위작일 가능성이 크다. 그게 친작이었다면 굳이
김씨라는 사람이 난리를 칠 일도 없었을 것이다. 검찰도 이 사실을 모르지는
않았을 것이다. 다만 그들에게 그것은 조영남을 잡으려면 그냥 묻어두어야 할
불편한 진실이었을 게다.

무지와 편견에는 진보와 보수의 구별이 없다. 보수가 작품의 매매과정에
주목하여 조영남에게 구매자를 기망한 죄('사기죄')를 묻는다면, 진보는 작품의
창작 과정에 주목하여 그에게 조수의 창작물을 도용한 죄('저작권 침해')를

묻는다. 사실 저작권법 위반은 검찰에서도 적용을 검토하다가 포기한 혐의다. 그런데 그것을 진보 측에서 적용해야 한다고 주장하고 나선 것이다. '문화문제 대응모임'을 이끄는 손아람 작가의 말이다.

> 검찰은 조영남에 대해 사기죄만을 적용했을 뿐 저작권법 위반은 적용하지
> 않았다. 대작이 창작자−소비자 사이에서 발생한 기만행위일 뿐 창작자−
> 창작자 사이에서 발생한 권리침해 행위는 아니라고 본 것이다. 역시 예술계의
> 창작 관행을 법적으로 판단하는 것에 대해 부담을 느낀 것으로 보인다. 예술계
> 내부에서 위계 차의 힘으로 관행의 범위가 무한하게 확장되면 저작권법은
> 창작자의 권리를 보호하는 장치가 아닌 창작자의 권리를 배제하도록 돕는
> 법률적 근거가 되어버린다. 이때 저작권법은 물적, 상징적 자본가를 '창작자'로
> 둔갑시키고 실질적 창작자를 권리 없는 '용역 제공자'로 전락시키는 수단이
> 된다. 적어도 진중권의 인식이 정확한 부분은 이 관행을 사법기관이 임의로
> 결정하도록 맡길 수는 없다는 점이다. 이 문제는 명확한 입법적 제한으로
> 해결되어야 한다.[25]

뒷말 나오지 않도록 아예 '입법적 제한'을 하란다. 이 정도면 거의 근본주의자의 확신에 가깝다. 손아람은 구상을 제공한 작가를 "물적·상징적 자본가", 실행을 담당한 조수들을 "실질적 창작자"로 규정하고, 자신이 임의로 내린 이 정의定義를 입법으로 뒷받침하라고 요구한다. 문제를 서초동도 아니고 아예 여의도로 가져가버린 것이다. 현대미술의 저자성을 정의하는 논의는 결국

국회의원들이 하게 될 모양이다.

어떤 포스트모던

주리스토크라시의 가장 슬픈 장면은 평론가와 이론가들이 자신들의 판단을 법원의 사법적 판단에 맞춰 조정하려는 경향을 보인 것이다. 논쟁이 벌어지던 시기에는 침묵했던 오경미가 이 사안에 의견을 표명한 것은 1심 유죄판결 이후의 일이었다. "미국 UCLA 미술사학과[에서] 1960년대의 개념미술에 대한 논문으로 박사학위를" 받았다는 우정아 역시 당시에는 무겁게 침묵하다가 1심판결이 내려지자 가볍게 입을 열었다. 워낙 횡설수설이라 무슨 얘기인지는 모르겠지만 대충 '조영남과 진중권이 나빴다'라는 취지로 추정된다. 그 판단의 근거로 그는 1심판결을 원용한다.

> "[조영남은] 자신이 추구하는 현대미술인 팝아트나 개념미술과는 모순된
> 예술관이나 이념적 성향에서, 오히려 내심으로는 개념미술에서의
> '작가'라기보다 전통적인 의미에서의 '화가'로서 그 전문성이나 예술성을 높게
> 평가받기 원했다."

여기서 판사는 조영남의 이중성을 꼬집고 있다. 사실 이는 판결보다는 비평에 가깝다. 법원에서 비평을 한다는 것 자체가 실은 이 사태의 비정상성을

보여준다. 판결문 속의 "내심으로"라는 표현은 이 판단의 토대가 궁예의 관심법임을 보여준다. 조영남이 평소에 "빨리 그려서 싸구려로 박리다매로 많이 파는 게 낫다는 게 내 생각이야"[26]라고 말하고 다닌 사실은 판사에게 중요하지 않다. 그는 조영남의 "내심"을 꿰뚫어 보기 때문이다. 더 이상한 것은, 미술 이론가와 평론가 들이 자기들이 할 일을 법원에 떠넘기고 판사의 비평을 기다렸다는 점이다. 판결에 기대어 우정아는 말한다.

> 실제로 대중 앞에 선 연예인 조영남은 "전통적인 의미에서의 화가"처럼
> 행동했다. (…) 스스로를 '화수畵手,' 즉 '그림 그리는 가수'라고 칭했던 조영남은
> 타고난 재능, 자유분방한 영혼, 독특한 내면세계를 가진 천재적 예술가로
> 살았고, 이를 방패 삼아 사회통념을 거스르는 즉흥적 언행을 일삼았다. (…)
> 그림을 구입한 구매자들은 무명 화가가 헐값을 받고 대량생산한 그림이
> 아니라, 조영남이 직접 그린 그림, 즉 타고난 그의 천재성이 그만의 몸을 통해
> 표출된 물리적 결과물을 원했을 것이다.[27]

1심판결에 이런 심오한 뜻이 담겼노라는 부연 설명이다. 이로써 그림의 구매자들은 졸지에 조영남의 천재 코스프레에 속아 "빨리 그려서 싸구려로 박리다매로 많이 파는" 그림을 "타고난 천재성이 그만의 몸을 통해 표출된 물리적 결과물"로 착각하고 산 우매한 이들이 된다. 판결의 전제가 된 판사의 예술관을 다시 인용해보자. "예술 작품은 작가의 머리에서 구상이 되고, 작가의 손에 의해서 표현이 되어서 작가의 서명으로 아우라가 완성된다." 이 19세기

판결에 잔뜩 고무된 모양이다. 을사오적이 나라를 갖다 바치듯 미술의 영토를 통째로 사법부에 갖다 바친다.

> [진중권은] 조영남 사건이 "이 사회에 통용되는 예술의 관념이 대체로
> 19세기~20세기 초에 머물러 있다는 사실"을 충격적으로 보여줬다고 했으나,
> 이처럼 "예술 고유의 영토"를 주장하며 치외법권과 면책특권을 외치는
> 진중권이 그 누구보다도 더 19세기스럽게 들린다.[28]

예술이 사법부로부터 자율성을 누리는 것이 19세기의 낡은 관습이란다. 이 정도면 도착증이다. 19세기의 예술이 어디 "고유의 영토"를 인정받아서, 오스카 와일드가 법정에서 구속됐는가? 20세기 초의 예술이 "치외법권과 면책특권"을 인정받아서, 에곤 실레의 그림이 법정에서 불태워졌는가? 미술의 자율성에 마구 사법의 칼을 들이대는 것이 그의 눈에는 무슨 현대적 가치로 비치는 모양이다. 이 정도면 대화가 불가능해진다. 이 변태적 발상, 어디서 본 듯하다. 조영남 사건이 불거졌을 때 '오마이뉴스'의 어느 시민기자가 '진중권도 모르는 조영남 사건의 본질'이라며 이런 글을 올렸다.

> 조영남 문제를 미학 영역에서만 다뤄야 한다고 주장하는 것은 무책임할 뿐
> 아니라 해롭기까지 하다. 우리는 미학과 법 등의 영역이 국경처럼 분리된
> 일면적 세상을 사는 게 아니라, 다양한 영역이 겹치고 섞이는 다층적 세계를
> 살아가고 있기 때문이다.[29]

자율적이어야 할 영역에 사법의 칼을 들이대는 것을 마치 삶을 다양하고 풍성하게 해주는 행위처럼 묘사하고 있다. 법조계에서조차 우려하는 주리스토크라시를 아예 포스트모던한 가치로 포장한 것이다(감방 살고 나와서는 내 삶이 사법적으로 풍부해졌다고 할 사람이다). 이로써 사법부가 예술에 가하는 폭력은 "일면적 세상"에서 해방되어 "다양한 영역이 겹치고 섞이는 다층적 세계" 속에서 살아가는 데에 필요한 다원주의 문화 체험이 된다. 그런데 그 "다양한 영역이 겹치고 섞이는 다층적 세계"는 박정희와 전두환 때 지겹도록 살아봤다. 그래서 하나도 그립지 않다.

주

1. '그의 손으로' _미켈란젤로 혼자 다 그렸다고?

1 Albert Dresdner, *Die Kunstkritik: ihre Geschichte und Theorie(Band 1): Die Entstehung der Kunstkritik im Zusammenhang der Geschichte des europäischen Kunstlebens*(München: 1915).

2 Bruce Cole, *The Renaissance Artist at Work: From Pisano to Titian*(Routledge, 2018).

3 Charlotte Guichard, "Du 《Nouveau Connoisseurship》 à l'Histoire de l'Art Original et Autographie en Peinture", *Annales. Histoire, Sciences Sociales*(2010/6), pp. 1387~1401, 〈https://www.cairn.info/article.php?ID_ARTICLE=ANNA_656_1387〉.

4 John R. Spencer, "Introduction", *Leon Battista Alberti on Painting*(Yale University Press, 1966), p. 29.

5 Leonardo da Vinci, *Leonardo on Art and the Artist*(Courier Corporation, 2012), p. 14.

6 Julia Conaway and Peter Bondanella, "Introduction", in: Giorgio Vasari, *The Lives of the Artists*(Oxford University Press, 1991), pp. vii-xiv/p. xii.

7 Stephen Parcel, *Four Historical Definitions of Architecture*(McGill-Queens's Press, 2012), p. 133.

8 Giorgio Vasari, (trans.) Gaston du C. De Vere, *Lives of the Painters, Sculptors, and Architects*(Alfred A. Knopf, 1996), p. 112.

9 Jens Rüffer, *Werkprozess-Wahrnehmung-Interpretation: Studien zur mittelalterlichen Gestaltungspraxis und zur Methodik ihrer Erschließung am Beispiel baugebundener Skulptur*(Lukas Verlag, 2014), pp. 39~40.

10 Charles Batteux, *Les Beaux Arts Réduits à Un Mime Principe*(Impr. d'A. Delalain, 1824), p. 10.

11 Sir Claude Phillips, *Titian*(Parkstone International, 2016), p. 270.

12 Tom Nichols, *Tintoretto: Tradition and Identity*(Reaktions Books, 2002), p. 106.

13 Leon Battista Alberti, *Leon Battista Alberti on Painting*(Yale University Press, 1966), p. 63.

14 Frank Zöllner, *Leonardo Da Vinci, 1452-1519*(Taschen, 2000), p. 14.

15 William E. Wallace, "Michelangelo's Assistants in the Sistine Chapel", in: William E. Wallace (ed.), *Michelangelo, Selected Scholarship in English: vol. 2 The Sistine Chapel*(Taylor & Francis, 1995), pp. 327~340/p. 335.

16 이흥재, 〈어느 환쟁이의 날개 없는 추락〉, 《광주일보》(2016. 5. 27).

2. 렘브란트의 자화상 _이것은 자화상인가, 자화상이 아닌가

1 Ernst van de Wetering, "Preface", in: Ernst van de Wetering, *A Corpus of Rembrandt Paintings IV*(Springer, 2005), p. IX.

2 Anna Tummers, "'By His Hand': The Paradox of Seventeenth-Century Connoisseurship", in: Anna Tummers, Koenraad Jonckheere, *Art Market and Connoisseurship: A Closer Look an Paintings by Rembrandt, Rubens and Their Contemporaries*(Amsterdam University Press,

2008), pp. 31~68/p. 33에서 재인용.

3 Svetlana Alpers, *Rembrandt's Enterprise: The Studio and the Market*(University of Chicago
 Press, 1990), p. 122.

4 Jaap van der Veen, "By His Own Hand. The Valuation of Autograph Paintings in the 17th
 Century," in: Ernst van de Wetering, *A Corpus of Rembrandt Paintings IV*(Springer, 2005), pp.
 3~44/p. 31.

5 Nancy Sturgess, "'Rembrandt by himself': a brief history of the Melbourne portrait of
 Rembrandt by an unknown artist", *Art Journal*, 33, 16 Jun 2014.

6 Ernst van de Wetering, "Rembrandt's self-portraits: problems of authenticity and function",
 in: Ernst van de Wetering, *A Corpus of Rembrandt Paintings IV*(Springer, 2005), pp. 89~317.

7 Ernst van de Wetering, "Summary", in: Ernst van de Wetering, *A Corpus of Rembrandt
 Paintings IV*(Springer, 2005), pp. XXIII-XXX/p. XXIV에서 재인용.

8 ibid.

9 Nicolai Hartmann, *Ästhetik*(Walter de Gruyter, 2010), p. 170.

3. 루벤스의 스튜디오 _17세기의 어셈블리라인 회화

1 Arnout Ballis, "Rubens and His Studio: Defining the Problem", in: Joost vander Auwera and
 others, *L'Atelier du Génie: Autour des Oeuvres du Maître aux Musées Royaux des Beaux-arts de
 Belgique*[exposition, Bruxelles, Musées Royaux des Beaux-arts de Belgique, 14 Septembre
 2007-27 Janvier 2008], pp. 30~52/p. 40.

2 Tiarna Doherty, Mark Leonard and Jorgen Wadum, "Brueghel and Rubens at Work:
 Technique and the Practice of Collaboration", in: Anne T. Woollett, Ariane van Suchtelen,
 Rubens & Brueghel: A Working Friendship(Getty Publications, 2006), pp. 215~251/p. 217.

3 Lary Keith, "The Rubens Studio and the 'Drunken Silenus by Satyrs'", *National Gallery
 Technical Bulletin*, vol. 20, 1999, p. 98에서 재인용.

4 Rubens in Wien. Gemäldegalerie der Akademie der bildenden Künste, 〈http://www.khm.at/
 Archiv/Ausstellungen/rubens/_E/frameset02c_E.html〉.

5 Jaap van der Veen, op. cit., p. 31.

6 Eddy de Jongh, "De Dikke en Dunne Hals", *Kunstschrift*, 34, 2. 1990, pp. 2~3, Anna
 Tummers, op. cit., p. 33에서 재인용.

7 Peter Paul Rubens, *Letters Translated and edited by Ruth Saunders Magurn*(Cambridge:
 Harvard University Press, 1955).

8 Anna Tummers, op. cit., p. 57.

4. 푸생은 세 사람인가 _〈판의 승리〉, 〈바쿠스의 승리〉, 〈실레누스의 승리〉

1 Jonathan Unglaub, *Poussin and the Poetics of Painting: Pictorial Narrative and the Legacy of Tasso*(Cambridge University Press, 2006), p. 157.

2 Anthony Blunt, *Art and Architecture in France, 1500~1700*(Penguin Books, 1980), p. 272.

3 Hugh Brigstocke, *Nicolas Poussin*(Oxford University Press, 2016)에서 재인용.

4 Christopher Wright, *Poussin Paintings: A Catalogue Raisonné*(Chaucer Press, 2007), p. 148.

5 John Twilley, Nicole Myers and Mary Shafer, "Poussin's Materials and Techniques for the 'Triumph of Bacchus' at the Nelson-Atkins Museum of Art", in: *Kermes 94/95, Nicolas Poussin. technique, practice, conservation*(Claudio Aita, 2012), pp. 71~81/p. 72.

6 〈https://www.nationalgallery.org.uk/paintings/after-nicolas-poussin-the-triumph-of-silenus〉.

7 John Twilley, Nicole Myers and Mary Shafer, "Poussin's Materials and Techniques for the 'Triumph of Bacchus' at the Nelson-Atkins Museum of Art", in: *Kermes 94/95*(Claudio Aita, 2015), pp.76~77.

8 P. Rosenberg, *Nicolas Poussin, 1594~1665*, exh. cat., Paris Musée du Louvre(Paris, 1994), 22.

9 Hugh Brigstocke, "Variantes, Copies et Imitations. Quelques Réflexions sur les Méthodes de Travail de Poussin", in: Alain Mérot, ed., *Nicolas Poussin*(1594‑1665), vol. I(Paris: La Documentation française, 1996), pp. 201~228.

5. 들라크루아의 조수들 _ 낭만주의와 19세기 친작 열풍

1 Susan Fenimore Cooper, "Lumley's Autograph", in: George R. Graham, Edgar Allan Poe, *Graham's Illustrated Magazine of Literature, Romance, Art, and Fashion*, vol. 38(Watson, 1851), p. 31.

2 ibid, p. 98.

3 Allan Axelrad, "'The Lumley Autograph' and the Great Literary Lion: Authenticity and Commodification in Nineteenth-Century Autograph Collecting", in: Rochelle Johnson, Daniel Patterson(ed.), *Susan Fenimore Cooper: New Essays on Rural Hours and Other Works*(University of Georgia Press, 2001), pp. 22~38/p. 33.

4 Sébastien Allard, Côme Fabre, Dominique de Font-Réaulx, Michèle Hannoosh, Mehdi Korchane and Asher Miller, *Delacroix*(Metropolitan Museum of Art, 2018), xi에서 재인용.

5 G. L. Hersey, "Delacroix's Imagery in the Palais Bourbon Library", *Journal of the Warburg and Courtauld Institutes*, vol. 31(1968), pp.383~403/p.386.

6 Robert N. Beetem, "Delacroix and His Assistant Lassalle-Bordes: Problems in the Design and Execution of the Luxembourg Dome Mural", *The Art Bulletin*, vol. 49, No. 4(Dec., 1967), pp. 305~310/p. 305에서 재인용.

7 ibid, p. 307에서 재인용.

8 ibid, p. 308.

9 ibid, p. 309에서 재인용.

10 ibid, p. 309.

6. 신화가 된 화가, 반 고흐 _화가의 전형이 아닌 '예외적 존재'

1 Georges Riat, *Gustave Courbet*(Parkstone International, 2012), p. 237.

2 Mary Morton, Charlotte Eyerman, *Courbet and the Modern Landscape*(Getty Publications, 2006), p. 123.

3 Petra Ten-Doesschate Chu, "The Courbet Respective of 1882. Harbinger of the Artist's First Major Monography and Catalogue Raisonné", in: Maia Wellington Gahtan, Donatella Pegazzano, *Monographic Exhibitions and the History of Art*(Routledge, 2018), Part II. chap. 7.

4 G. Albert Aurier, "Les Isolés: Vincent van Gogh", in: Ronald Pickvance, *Van Gogh in Saint-Rémy and Auvers*(Metropolitan Museum of Art, 1986), pp. 310~315/p. 312.

5 ibid, p. 315.

6 Hannah Furness, "Van Gogh was not unappreciated in his lifetime, myth-busting letter shows", *The Telegraph*(27 August 2018).

7 Steven Naifeh, Gregory White Smith, *Van Gogh: The Life*(Random House Publishing Group, 2011).

8 Jonathan Jones, "The whole truth about Van Gogh's ear, and why his 'mad genius' is a myth", *The Guardian*(12 Jul 2016).

7. 아우라의 파괴 _20세기 미술사에 일어난 일

1 발터 베냐민, 최성만 옮김, 《기술복제시대의 예술 작품/사진의 작은 역사》(길, 2007), 156쪽.

2 같은 곳.

3 Filippo Marinetti, "Futurist Manifesto", in: Lawrence Rainey(ed.), *Modernism: An Anthology*(John Wiley & Sons, 2005), pp. 3~6.

4 Moholy-Nagy, *The New Vision and Abstract of an Artist*,1947(장 뤽 다발, 홍승혜 옮김, 《추상미술의 역사》, 미진사, 1988, 77쪽에서 재인용).

5 Marcel Duchamp, "The Richard Mut Case", *The Blind Man*. vol. 2(New York, 1917), p. 5.

6 Pierre Cabanne, *Dialogues With Marcel Duchamp*(Hachette Books, 2009), p. 43.

7 Marliese Griffith-van den Berg, "What is Barren Afraid Of?", in: Frans H. van Eemeren, A. Francisca Snoeck Henkemans(ed.), *Argumentation: Analysis and Evaluation*(Taylor & Francis, 2017), pp. 134~135.

8 Barnett Newman, *Barnett Newman: Selected Writings and Interviews*(University of California

Press, 1992), p. 210.

9 Bruce Glaser, "Oldenburg, Lichtenstein, Warhol: A Discussion", *Artforum*(Feb. 1966), pp. 20~24.

10 Andy Warhol, "Interview with Gene Swenson", in: Keneth Goldsmith(ed.), *I'll be Your Mirror: The Selected Warhol Interviews 1962~1987*(Carrol & Graf Publishers, 2004), pp. 15~20/p. 17.

11 Kristine Stiles, Peter Selz, *Theories and Documents of Contemporary Art: A Sourcebook of Artists' Writings*(University of California Press, 1996), p. 340.

8. 예술의 속물적 개념 _낭만주의 미신에 사로잡힌 21세기의 대한민국 미술계

1 고소장 전문, 《세계일보》(2016. 6. 13), 〈http://www.segye.com/newsView/20160613002255〉.
2 같은 곳.
3 발터 베냐민, 최성만 옮김, 《기술복제시대의 예술 작품/사진의 작은 역사》(길, 2007), 156쪽.
4 발터 베냐민, 최성만 옮김, 《기술복제시대의 예술 작품/사진의 작은 역사》(길, 2007).
5 조영남, '대작 의혹' 오늘 오후 2시 선고, 〈https://www.ytn.co.kr/_ln/0103_201710180927306884〉.
6 고재열, 〈[고재열의 리플레이] 예술과 사기는 한 끗 차이?〉, 웹진 '연극人n' 칼럼(2016. 6. 9).
7 고재열, 〈대충 그린 그림〉, 《시사IN》(2016. 6. 15).
8 정문영, 〈정택영 "조영남 무죄, 화가들을 비천하고 분노하게 만든다"〉, 《굿모닝충청》(2018. 8. 18).
9 김경, 〈조영남과 진중권에게 예술모독죄를 묻다〉, 허핑턴포스트(2016. 5. 31).
10 대한민국 미술인 전국미술단체 공동 성명서-조영남의 대작(代作) 사건과 관련하여(2018. 8. 23).
11 이명옥, 〈[열린 시선] 미술계 관행과 조영남 씨의 이중성〉, 《동아일보》(2016. 5. 24).
12 김경, 〈조영남과 진중권에게 예술모독죄를 묻다〉, 허핑턴포스트(2016. 5. 31).
13 조창현, 〈'예술이란 무엇인가', 조영남이 던진 화두 [인터뷰] 30대 남성화가 "나이별로 화가들도 생각이 다르다"〉, 오마이뉴스(2016. 7. 9).
14 같은 곳.
15 고소장 전문, 《세계일보》(2016. 6. 13).
16 대한민국 미술인 전국미술단체 공동 성명서-조영남의 대작(代作) 사건과 관련하여(2018. 8. 23).
17 Laura Garrard, *Minimal Arts and Artists in the 1960s and After*(Cescent Moon, 2005), p. 102.
18 Andy Warhol, "Interview with Gene Swenson", in: Keneth Goldsmith(ed.), *I'll be Your Mirror: The Selected Warhol Interviews 1962-1987*(Carrol & Graf Publishers, 2004), pp. 15-20/p. 17.
19 대한민국 미술인 전국미술단체 공동 성명서-조영남의 대작(代作) 사건과 관련하여(2018. 8. 23).
20 같은 곳.

9. 조영남 사건에 관하여 _현대미술의 '규칙'과 대중·언론·권력의 세 가지 '오류'

1 David W. Galenson, *Conceptual Revolutions in Twentieth-Century Art*(Cambridge University Press, 2009), p. 198.

2 ibid, p. 185.

3 〈http://thewildmagazine.com/blog/exhibit-exposes-the-artists-behind-the-artists〉.

4 〈https://www.facebook.com/events/657964787595678/〉.

5 Anna Tummers, Koenraad Jonckheere(ed.), *Art Market and Connoisseurship: A Closer Look at Paintings by Rembrandt, Rubens and Their Contemporaries*(Amsterdam University Press, 2008), p. 36.

6 오영식, 〈대작 논란 부른 조영남, 작가의식은 대체 어디에?〉, 《매일경제》(2016. 5. 27).

7 이태수, 〈미술계를 희롱한 조영남 대작(代作) 사건〉, 《경남도민일보》(2016. 6. 9).

8 김이경, 〈[북리뷰] '물리적 실행'에 충실한 예술가들〉, 《주간경향》, 1182호(2016. 6).

9 고재열, 〈[고재열의 리플레이] 예술과 사기는 한 끗 차이?〉, 웹진 '연극人n' 칼럼(2016. 6. 9).

10 진중권, 〈[진중권의 새論새評] 조영남은 사기꾼인가?〉, 《매일신문》(2016. 5. 18).

11 고재열, 〈[고재열의 리플레이] 예술과 사기는 한 끗 차이?〉, 웹진 '연극人n' 칼럼(2016. 6. 9).

12 오영식, 〈대작 논란 부른 조영남, 작가의식은 대체 어디에?〉, 《매일경제》(2016. 5. 27).

13 David W. Galenson, *Conceptual Revolutions in Twentieth-Century Art*(Cambridge University Press, 2009), p. 198.

14 김이경, 〈[북리뷰] '물리적 실행'에 충실한 예술가들〉, 《주간경향》, 1182호(2016. 6).

15 김경, 〈조영남과 진중권에게 예술모독죄를 묻다〉, 허핑턴포스트(2016. 5. 31).

16 임근준, 〈[임근준의 이것이 오늘의 미술!] 그림 그리는 가수 백현진 고통으로 피워낸 걸작〉, 《한국일보》(2008. 3. 16).

10. 조영남 작가에게 권고함 _내가 이 사안에 끼어든 세 가지 이유

1 이동연, 〈[문화비평] 표절과 대작 '슬픈 자화상'〉, 《경향신문》(2016. 5. 31).

2 진중권, 〈[진중권의 새論새評] 조영남은 사기꾼인가〉, 《매일신문》(2016. 5. 18).

3 John H. Brown, "Connoisseurship: Conceptual and Epistemological Fundamentals", in: Jason Kuo(ed.), *Perspectives on Connoisseurship of Chinese Painting*(New Academia Publishing, 2008).

4 Reid Singer, "Do All Famous Artists Mistreat Their Assistants?", *Flavorwire*(2013. 6. 7).

5 최민지, 〈조영남 '대작' 논란에 미대생 "교수-학생 사이 흔해"〉, 《머니투데이》(2016. 5. 17).

6 Stan Sesser, "The Art Assembly Line", *The Wall Street Journal*(2011. 6. 3).

7 허문명, 〈[허문명의 프리킥] 대한민국 모욕한 이우환 화백〉, 《동아일보》(2016. 7. 8).

11. 조영남은 개념미술가인가 _미술평론가 임근준 등의 주장에 대한 반론

1 임근준, 〈대작은 미술계의 관행일까? 정말?〉, 《아트나우》, 2016년 가을호, vol. 15.

2 같은 곳.

3 Charles W. Haxthausen, "Thinking About Wall Drawings: Four Notes on Sol LeWitt",

Australian and New Zealand Journal of Art, 2014, vol. 14, No. 1, pp. 42~57.

4 임근준, 〈조영남 씨의 무죄판결 소식에 부쳐〉(2018. 8. 18), 〈http://chungwoo.egloos.com/4158896〉.

5 같은 곳.

6 Joseph Kosuth, "Untitled Statement"(1968), in: Kristine Stiles, Peter Howard Selz(ed.), *Theories and Documents of Contemporary Art: A Sourcebook of Artists' Writings*(The University of California Press, 1996), p. 840.

7 임근준, 〈대작은 미술계의 관행일까? 정말?〉, 《아트나우》, 2016년 가을호, vol. 15.

8 같은 곳.

9 조지현, 〈조영남에 그려준 그림, 선물하는 줄로만 알았다〉, SBS 8시 뉴스(2016. 5. 23).

10 임근준, 〈대작은 미술계의 관행일까? 정말?〉, 《아트나우》, 2016년 가을호, vol. 15.

11 같은 곳.

12 고재열, 〈대충 그린 그림〉, 《시사IN》(2016. 6. 15).

13 Roger White, *The Contemporaries: Travels in the 21st-Century Art World*(Bloomsbuy publishing USA, 2015), p. 75.

14 임근준, 〈회화적 회화: 환영성을 자가 폭로하는 거친 붓질이 뜻하는 바〉, 세종문화회관 웹진. 문화공간 175(2015. 5. 30).

12. 두 유형의 저자 _저들이 개념미술의 개념을 '퇴행'시킨 이유

1 오경미, 〈되돌아보는 조영남 대작 사건-개념미술의 오역과 통속화〉, 서양미술사학회 논문집 제49집(2018. 8), pp. 109~135/p. 114.

2 오경미, 앞의 글, p. 115.

3 오경미, 앞의 글, p. 113.

4 오경미, 앞의 글, p. 125.

5 오경미, 〈[기고] 조영남과 앤디 워홀〉, 《경향신문》(2018. 9. 17).

6 오경미, 〈되돌아보는 조영남 대작 사건-개념미술의 오역과 통속화〉, 서양미술사학회 논문집 제49집(2018. 8), pp. 109~135/p. 126.

7 오경미, 앞의 글, p. 126.

8 Eric Robertson, *Arp: Painter, Poet, Sculptor*(Yale University Press, 2006), p. 36.

9 오경미, 앞의 글, p. 126.

10 오경미, 앞의 글, p. 126.

11 오경미, 앞의 글, p. 126.

12 오경미, 앞의 글, p. 128.

13 오경미, 앞의 글, pp. 127~128.

14 오경미, 앞의 글, p. 130.

15 오경미, 앞의 글, p. 130.

16 오경미, 앞의 글, p. 130.

17 Henry Flynt, "Concept Art"(1961), in: Kristine Stiles, Peter Howard Selz, *Theories and Documents of Contemporary Art: A Sourcebook of Artists' Writings*(The University of California Press, 1996), pp. 820~822/p. 820.

18 Sol Lewit, "Paragraphs on Conceptual Art"(1967), in: Kristine Stiles, Peter Howard Selz, *Theories and Documents of Contemporary Art: A Sourcebook of Artists' Writings*(The University of California Press, 1996), pp. 820~822/p. 822.

19 Fundación Botin, "Drawing on Walls, Art as Idea"(2015. 8. 11).

20 Charles Harrison, *Essays on Art and Language*(MIT Press, 2003), p. 92.

21 Marcel Duchamp, "Painting at the Service of the Mind"(1946), in: Herschel Browning Chipp (ed.), *Theories of Modern Art: A Source Book by Artists and Critics*(The University of California, 1968), pp. 392~395/p. 394.

22 David Hopkins(ed.), *A Companion to Dada and Surrealism*(John Wiley & Sons, 2016), p. 83에서 재인용.

23 David W. Galenson, *Conceptual Revolutions in Twentieth-Century Art*(Cambridge University Press, 2009), p. 190에서 재인용.

24 오경미, 앞의 글, p. 131.

25 오경미, 앞의 글, p. 128.

26 〈[고소장 전문] 미술인들 조영남 명예훼손 혐의로 고소〉, 《세계일보》(2016. 6. 13).

13. 워홀의 신화 _환상 속 워홀과 현실 속 워홀

1 오경미, 〈되돌아보는 조영남 대작 사건-개념미술의 오역과 통속화〉, 서양미술사학회 논문집 제49집(2018. 8), pp. 109~135/p. 125.

2 〈'화수' 조영남 "30년 동안 화투 그려온 이유"〉, 제주의소리(2012. 8. 13).

3 김선희, 〈1년 전 태극기의 감동을〉, YTN 뉴스(2003. 5. 21).

4 곽아람, 〈전시회 여는 가수 조영남 "가장 재밌는 건 연애고 그다음은 그림"〉, 《조선일보》(2011. 11. 18).

5 〈[신율의 출발 새아침] 조영남 '조수의 손으로 붓질' 관행? 무지 심각〉, YTN 라디오(2016. 5. 18).

6 오경미, 앞의 글, pp. 112~113.

7 오경미, 앞의 글, p. 125.

8 조창현, 〈'예술이란 무엇인가', 조영남이 던진 화두 [인터뷰] 30대 남성화가 "나이별로 화가들도 생각이 다르다"〉, 오마이뉴스(2016. 7. 9).

9 문소영, 〈대중은 모던, 조영남은 포스트모던?〉, 《중앙일보》(2016. 6. 6).

10 이창희, 〈이범헌 (사)한국미술협회 이사장 "올가을 대한민국 모든 장르 망라한 대형 미술축전 선보일 것"〉, 《TV월간조선》(2018년 10월호).

11 엄주엽, 〈앤디 워홀은 있고 조영남엔 없는 4가지〉, 《문화일보》(2016. 7. 14).

12 같은 곳.

13 백지홍, 〈조영남 대작 논란, 송기창 작가 인터뷰〉,《미술세계》(2016년 6월호, vol. 379).

14 Gillian Sagansky, "George Condo Recalls His First (and Last) Real Job", *W Magazine*(Feb. 27, 2016).

15 Iain Robertson, Derrick Chong, *The Art Business*(Routledge, 2008), p. 151.

16 Benedict O'Donohoe, *Severally Seeking Sartre*(Cambridge Scholars Publishing, 2014), p. 48.

17 Iain Robertson, op. cit., p. 151.

18 David Carrier, *Proust/Warhol: Analytical Philosophy of Art*(Peter Lang, 2009), p. 55.

19 Benjamin H. D. Buchloh, *Neo-avantgarde and Culture Industry: Essays on European and American Art from 1955 to 1975*(MIT Press, 2003), p. 511에서 재인용.

20 Caroline A. Jones, *Machine in the Studio: Constructing the Postwar American Artist*(University of Chicago Press, 1996), p. 104에서 재인용.

21 Kelly M. Cresap, *Pop Trickster Fool: Warhol Performs Naivete*(University of Illinois Press, 2004), p. 76

22 오경미, 앞의 글, p. 131.

23 김정선, 〈조영남 "내가 팝아트 하는 이유? 우리의 우매함 때문"〉, 연합뉴스(2014. 12. 4).

24 David W. Galenson, *Conceptual Revolutions in Twentieth-Century Art*(Cambridge University Press, 2009), p. 332.

25 김경, 〈조영남과 진중권에게 예술모독죄를 묻다〉, 허핑턴포스트(2016. 5. 31).

26 Diana Crane, "Reflections on the global art market: implications for the Sociology of Culture", *Sociedade e Estado*, vol. 24, no. 2(Brasília, May/Aug. 2009), pp. 321~362/p. 348에서 재인용.

27 ibid, p. 360.

28 임근준, 〈조영남 씨 대작代作 논란에 관한 메모〉(2016. 5. 21, 〈http://m.cafe.daum.net/C.vas/3ZNf/26〉).

29 Mark C. Taylor, *Refiguring the Spiritual: Beuys, Barney, Turrell, Goldsworthy*(Columbia University Press, 2012), p. 1.

30 ibid, p. 4.

31 ibid, p. 12에서 재인용.

32 Magdalene Perez, Takashi Murakami, Blouinartinfo(MAY 17, 2007, 〈https://www.blouinartinfo.com/news/story/265986/takashi-murakami〉).

33 백지홍, 〈조영남 대작 논란, 송기창 작가 인터뷰〉,《미술세계》(2016년 6월호, vol. 379).

34 Alison Gingeras, Takashi Murakami. Interview(Jul. 15, 2010, 〈https://www.interviewmagazine.com/art/takashi-murakami〉).

14. 예술의 신탁통치, 주리스토크라시 _현대미술의 규칙을 검찰이 제정하려 드는 게 옳은가

1 진중권, 〈조영남은 사기꾼인가〉, 오마이뉴스(2016. 7. 7).

2 박경신, 〈이제 조영남을 보내주자〉, 《미디어오늘》(2016. 5. 23).

3 남형두, 〈사회현상으로서의 주리스토크라시(Juristocracy): 사법(私法) 영역을 중심으로〉, 《법학연구》 27권 1호, 2017년 3월.

4 같은 곳.

5 임근준, 〈대작은 미술계의 관행일까? 정말?〉, 《아트나우》, 2016년 가을호, vol. 15.

6 서울중앙지방법원 제2형사부 2018년 8월 17일 선고 2017노3965판결, p. 3(이하 '판결'로 표기).

7 판결, pp. 7~9.

8 조광형, 〈[판결문 요약] 法 "조영남의 그림 대작은 사기죄"〉, 뉴데일리(2017. 10. 19).

9 도진기, 〈[판결의 재구성] 그가 그림 시장을 어지럽혔나 법이 한국미술을 틀에 가뒀나〉, 《경향신문》(2017. 12. 15).

10 판결, p. 22, 주 4.

11 판결, p. 20.

12 판결, p. 21.

13 판결, p. 24.

14 판결, p. 25.

15 판결, p. 26.

16 판결, p. 27.

17 판결, p. 28.

18 판결, pp. 29~30.

19 판결, p. 1.

20 백지홍, 〈조영남 대작 논란, 송기창 작가 인터뷰〉, 《미술세계》(2016년 6월호, vol. 379).

21 정민경, 〈조영남 대작 작가, 계약 맺고 단독 인터뷰 내보냈나〉, 《미디어오늘》(2016. 10. 17).

22 이순철, 〈[단독] 조영남 대작 화가 송기창 화백 작품세상〉, 아시아뉴스통신(2016. 6. 15).

23 정민경, 〈조영남 대작 작가, 계약 맺고 단독 인터뷰 내보냈나〉, 《미디어오늘》(2016. 10. 17).

24 도성해, 〈[단독] "송기창, 조영남 그림이라고 팔더니… 사기당한 기분〉, CBS노컷뉴스(2016. 5. 20).

25 손아람, 〈문화예술계 나쁜 관행, 법의 구멍을 막아라〉, 《경향신문》(2017. 3. 4).

26 〈'화투 아티스트' 조영남… "세상의 모순 풀어내고 싶어"〉, JTBC 뉴스(2012. 4. 2).

27 우정아, 〈[연재칼럼] 조영남 개념미술 가설〉, 〈http://www.daljin.com/column/15960〉.

28 같은 곳.

29 강인규, 〈진중권도 모르는 '조영남 사건'의 본질〉. 오마이뉴스(2016. 7. 14).

미학 스캔들
누구의 그림일까?

지은이 진중권

2019년 11월 18일 초판 1쇄 발행

책임편집 남미은
기획·편집 선완규·안혜련·홍보람
디자인 형태와내용사이

펴낸이 선완규
펴낸곳 천년의상상
등록 2012년 2월 14일 제2012-000291호
주소 (03983) 서울시 마포구 동교로45길 26 101호
전화 (02) 739-9377
팩스 (02) 739-9379
이메일 imagine1000@naver.com
블로그 blog.naver.com/imagine1000

© 진중권, 2019

ISBN 979-11-90413-00-8 03600